창과 미술이 있는 인문학 산책

창에는 황야의 이리가 산다

창과 미술이 있는 인문학 산책

창에는 황야의 이리가 산다

초판 1쇄 인쇄 2016년 11월 10일
초판 1쇄 발행 2016년 11월 22일

지은이 민병일
펴낸이 정중모
편집인 민병일
펴낸곳 문학판

Book Design | Min, Byoung-il
 Lee, Myung-ok
책임편집 | Lee, Ji-yeon

편집 임자영 심소영 이지연
홍보마케팅 김경훈 김정호 박치우 김계향 | 제작관리 박지희 김은성 윤준수 조아라

등록 1980년 5월 19일(제406-2000-000204호)
주소 경기도 파주시 회동길 121(문발동)
전화 031-955-0700 | 팩스 031-955-0661~2
홈페이지 www.yolimwon.com | 이메일 editor@yolimwon.com

Printed in Korea

ISBN 978-89-7063-841-6 03600
책값은 뒤표지에 있습니다.

Fotografie ⓒ Min, Byoung Il, 2016

문학판은 열림원의 문학 · 인문 · 예술 책을 전문으로 출판하는 브랜드입니다.

문학판의 심벌인 무당벌레는 유럽에서 신이 주신 좋은 벌레, 아름다운 벌레로
알려져 있으며, 독일인에게 행운을 의미합니다. 문학판은 내면과 외면이 아름다운 책을 통하여
독자들께 고귀한 미와 고요한 즐거움을 드리고자 합니다.

이 도서의 국립중앙도서관 출판예정도서목록(CIP)은 서지정보유통지원시스템
홈페이지(seoji.nl.go.kr)와 국가자료공동목록시스템(nl.go.kr/kolisnet)에서
이용하실 수 있습니다. (CIP제어번호: CIP2016026097)

민병일

서울의 경복궁 옆 종로구 체부동에서 태어나 효자동 등 서촌에서 자랐다. 시인으로 등단해 두 권의 시집을 냈으며 삶과 예술을 조화시키는 산문을 주로 쓰고 있다. 이 책은 '산문작가Prosaschriftsteller'로서 내는 두 번째 작품집이다. 오래 전 출판사에서 편집주간으로 일하다 예술에 대한 동경에 이끌려 늦깎이 독일 유학을 떠났다. 남독일의 로텐부르크 괴테 인스티투트를 마친 뒤, 북독일의 함부르크 국립조형예술대학 시각예술학과를 졸업하고 동 대학원 같은 학과에서 학위를 받았다.

유학 시절 해인사의 '고려대장경'을 학술적으로 집필하고 사진에 담아 독일에서 『Tripitaka Koreana』라는 책으로 출간한 것은, 지도교수가 고려대장경의 미학에 대해 한국인보다 더 잘 알고 있던 것에 대한 부끄러움에서였다. 이 책을 마인츠 시 구텐베르크 무제움에서 공동전시하였다. 아울러 유럽인들에겐 낯선 경주의 능을 독특한 시선으로 사진에 담아 사진집 『Die Königsgräber von Shilla』를 함부르크 국립조형예술대학 출판부에서 진행했다.

2005년 프랑크푸르트 도서전 주빈국 조직위원회 '한국의 아름다운 책 100' 선정위원장으로 일했다. 2009년 독일 〈노르트 아르트Nord Art 국제예술전시회〉 예술작품 공모에 사진이 당선되어, 동 국제예술제(Nord Art 09)에서 초청전시를 했다. 2009년 일본 홋카이도의 NGO단체로부터 초청을 받아 삿포로 시 L-Plaza에서 초청사진전을 가져 일본 언론으로부터 호평을 받았다.

소설가 박완서의 티베트·네팔 기행산문집 『모독』의 사진을 찍었고, 사진집으로 『사라지는, 사라지지 않는—평사리를 추억함』을 펴냈다. 번역서로 호르스트 바커바르트의 『붉은 소파Die Rote Couch』를 번역 출간했다. 독일 유학 시절 수집한 사물을 대상으로 '오래된 사물들을 보며 예술을 생각한다'라는 부제가 붙은 첫 산문집 『나의 고릿적 몽블랑 만년필』(2011 우수문학도서 선정)을 펴냈다. 홍익대학교 미술대학과 교양학부, 대학원에서 겸임교수로, 동덕여자대학교 미술대학과 동대학원에서 겸임교수를 했고, 주로 미술과 문학, 사진, 음악, 디자인의 상호관계를 예술사의 관점에서 강의하고 있다.

창과 미술이 있는 인문학 산책

창에는 황야의 이리가 산다

문학판

내 안의 낯선 '이리'를 찾아서

— 마음의 빛을 따라 걷다

> 돌연히 창이 저절로 열린다. 나는 커다란 공포 속에서 창 앞의 호두나무 곁에 앉아 있는 하얀 늑대 여러 마리를 응시한다. 거기에 예닐곱 마리의 늑대가 있다.
>
> — 자크 랑시에르의 「창을 통한 진리」 중에서

> 슬픔의 끝에는 언제나
> 열려 있는 창이 있고
> 불 켜진 창이 있다.
>
> — 폴 엘뤼아르의 시 「그리고 미소를」 부분

바람만이 알고 있습니다

바람이 데려간 여행길에서 내가 본 것은 창이 아니라 바람이었다.

바람은 내게 방랑자가 되라고 했다. 때로는 보헤미안처럼, 때로는 집시처럼, 마음을 가볍게 하고 정처 없이 떠도는 것을 즐기라고 했다. 그리고 "여행을 하는 것은 도착하기 위해서가 아니고 여행하기 위해서이다"라는 요한 볼프강 폰 괴테의 말도 바람에

실어 보냈다. 바람이 부는 대로 길을 걸었다. 코카서스인의 피가 흐르는 집시처럼 유랑에 올라 시베리아 바이칼에서 몽골 초원으로, 함부르크 초가집과 홋카이도 산골, 그리고 동해에서 남녘 끝까지, 바다 건너 제주 섬까지 바람이 되어 떠돌았다. 길 속에 길이 열리고 길 위로 날이 저물어 별이 뜨고, 어느 날은 초승달이 뜨고, 눈이 내렸다. 길 위에 창이 있었다. 창이라는 사물에 숨겨진 삶과 허무, 삶이 창에 남긴 질감, 창이라는 형태가 말하고 있는 예술적인 것을 인문적으로 사유하고 싶었다.

내가 본 창의 아름다움은 폐허 속에 존재했다. 아름다움은 미학 속에 있지 않고, 폐허 속에, 빈집에서 사라져가는 것들 속에 빛나고 있었다. 감성적 인식으로서의 미학Ästhetik이 건달의 내면에서 사유되어져 인문적인 창이 되기까지 바람에게 길을 물었다. 창은 내 안을 들여다보는 오브제로서 마음의 은유를 표상한다. 내면으로 가는 길은 길이 잘 보이지 않고 어느 순간 신기루처럼 사라지고 만다. 그래서 내 안에 사는 낯선 이리를 만나기 위하여 숭고한 매개체가 필요했다. 매체미학Medienästhetik에서 기술은 예술의 확장을 위한 하나의 수단으로 다루어지는 것처럼, 창을 하나의 매개물로 하여, 내 안의 이리를 만나는 것을 예술로 상정했다. 자기의 심연에 사는 낯선 이리를 만나는 것만큼 신나는 예술이 어디 있으랴.

창에 투영된 이리를 만날 수 있는 창은 보이지 않았다. 거리마

다 창이 넘쳐났고 시골 집집마다 창이 달려 있었지만 심미적으로 "무형의 빛" 간직한 창은 좀체 볼 수 없었다. 바람은 허무한 마음을 감싸주는 묘약이었다. 심미적인 메타포 간직한 창을 찾는 것은 사막에 흘리고 온 단추 하나 찾듯 막막했다. 창 하나를 찾는 게 별 하나를 찾는 것 같았다. 까마득한 우주 공간을 뒤져 정신에 아름다운 무늬를 현상시키는 별을 찾듯 창을 보기 위해 길과 마을을 방랑했다. 창을 찾지 못한 날은 꽃을 보았고, 나무를 보았고, 밤하늘의 별을 보았다. 한 해, 두 해, 세 해가 지나자 창과 나 사이에 아름다운 거리가 생겼다. '사이'는 예전에 미처 보지 못했던 창을 감지하게 하는 미적 개안이다. 창과 나 사이로 바람이 불고 해가 뜨고 풀이 자랐다. 대상에 얽매이지 않고 집착에서 벗어나니 조금씩 창이 시야에 들어왔다. 그리고 어쩌다 스쳐 지나는 인연처럼 창을 본 날은 창이 아니라 사람이 보였다. 창에는 사람의 생로병사가 남아 있었다.

그러나 사람의 생애가 쌓인 빈집 창은, 형태는 보이는데 모든 것이 폐허였다. 빈집 창의 형태만이 인간의 흔적을 증언했다. 살림살이가 사라진 집의 빈 공간은 인적만 웅성거렸고 뒹구는 사물만이 사라져간 삶을 재현했다. 빈집 창은 고독한 신전 같았다. 마치 칸디다 회퍼 Candida Höfer의 사진에서 본 건축물의 빈 공간에 쌓인 정적을 옮겨놓은 듯했다. 회퍼는 인간이 부재하는 건축물의 빈 공간을 사진에 담아 사진의 형태 스스로 말을 하게 하는 방식

을 택한다. 인간이 존재했으나 인간이 부재하는 건축물의 빈 공간은 적막하고 쓸쓸하지만, 회퍼는 그 부자연스러움의 고독에서 인간을 불러낸다. 창의 이미지가 그랬다. 기실 인간의 흔적이 남은 공간과 사물만큼 인간적인 역설이 어디 있을까.

노래를 불렀다, 빈집 창을 본 날은. 사라져간 사람들의 이야기와 삶 속의 신화와 예술적인 것의 흔적을 생각하며.

How many ears must one man have
Before he can hear people cry?
The answer, my friend, is blowin' in the wind
The answer is blowin' in the wind……

얼마나 많은 귀가 있어야
다른 이들의 울음소리를 들을 수 있을까
친구여, 그 답은 바람 속에 있습니다
그건 바람만이 대답할 수 있습니다……

밥 딜런Bob Dylan의 〈Blowin' in the Wind〉를 주술처럼 불러내어 여행길 동무를 삼았다. 웨일스의 시인 딜런 토머스Dylan Thomas를 흠모하여 자신의 이름마저 딜런으로 바꾼 그의 공연을 처음 본 것은 독일 유학 시절 함부르크에서이다. 〈Mr. Tambourine Man〉을 부르던 밥 딜런은 중세 유럽을 떠돌던 음유

시인처럼 바람결에 노래를 실어 자유를 읊조리고 있었다.

Take me on a trip upon your magic swirlin' ship
……To be wanderin'
I'm ready to go anywhere
I'm ready for to fade

당신의 소용돌이치는 마법의 배에 날 태우고 가요
……정처 없이 방황하기 위하여
난 어디론가 떠날 준비가 되어 있다네
나는 사라질 준비가 되어 있다네

그의 노래는 바람이었고 방랑하는 마법사의 주술처럼 나를 마법의 배에 태우고는 어디론가 떠났다. 나는 노래를 웅얼거리며 회상의 실루엣 사이로 난 노을 길을 걸어갔다. 바람은 답을 알고 있기라도 하듯 편지를 보내왔다. 오랜 세월 길을 걷다 보면 길은 왜 풍경이 되는지, 바람은 왜 미세한 지각을 낳고, 햇빛은 왜 그늘의 바깥에서 반짝이는지, 그건 "바람 속에 답이 있다"라는 내용이었다. 나는 바람이 전한 말을 들으며 오늘 내가 본 창이 비록 아무것도 아닌 사물에 불과할지라도 순간을 사랑하기로 했다. 창 앞에서의 감성적 인식이 미적 성찰로 바뀌기까지 순간의 추억에 깃든 것들을 사랑하기로 했다. 그리고 누군가 "당신 안에 사는 낯

선 이리를 만났는지요?"라고 물으면 이렇게 대답할 것이다. "그건 바람만이 대답할 수 있습니다. 친구여, 그 답은 바람 속에 있습니다."

The Dark Side of the Moon

방랑을 하는 데는 일정 부분 광기가 필요하다.

아름다운 광기는 예술가에게 밥이고 공기이며 꽃이다. 하인리히 하이네의 시 열여섯 편에 곡을 붙인 슈만의 가곡집 《시인의 사랑 Dichterliebe》은 5월의 봄날을 여행하는 데 있어 아련한 광기를 싹트게 한다. 5월에 느끼는 사랑의 환희와 아픔은, 미치게 아름다운 계절이므로 더 슬프고 고통스럽다. 이 가곡집에 처음 나오는 곡 〈눈부시게 아름다운 5월Im wunderschönen Monat Mai〉에는 서정의 광기를 점화시켜 사랑의 고아한 품격을 노래하고, 마지막에 수록된 〈불쾌한 옛날 노래Die alten, bösen Lieder〉에서는 사랑의 비통함이 절정에 이른다. 하이네는 사랑의 비통함을 하이델베르크 고성에 있는 집채만 한 나무 술통보다 더 큰 관에 넣어 묻어버리겠다고 했다. 허나 사랑의 비통함을 제아무리 큰 관 속에 묻은들 사랑의 고통이 가시지 않는다는 것은 시인이 더 잘 알고 있을 것이다. 창을 찾아가는 5월의 방랑길은 하이네의 시와 슈만의 노래 깃든 사랑의 아름다운 광기도 필요했다. 사랑의 환희와 비통함의 에너

지는 예술적인 것의 근원이기 때문이다. 그런데 언제부터인지 내 안에서는 현실 너머를 상상할 수 있는 형이상학적인 이데아 혹은 사이키델릭한 것이 그리웠다. 어쩌면 사이키델릭한 것이야말로 고독 깊은 방랑에는 가장 형이상학적인 것인지도 모른다. 강진의 한적한 바닷길이었을까, 해남 미황사 가는 저물녘이었을까, 라디오 주파수에 사이키델릭한 사운드가 잡혔다. 핑크플로이드였다.

고독의 물레로 철학을 자아낸 니체가 페르시아의 조로아스터를 만나 차라투스트라를 만들었듯, 유목민처럼 방랑하는 건달에게는 어느 순간 핑크플로이드가 차라투스트라가 될 때가 있다. 그러나 어디 핑크플로이드만 차라투스트라가 될까. 니체의 임이 차라투스트라라면 방랑하는 건달에게는 바람, 들꽃, 돌멩이, 무당벌레, 파랑새 한 마리, 빈집의 창, 별, 달이 친구이며 차라투스트라이다. 핑크플로이드의 사이키델릭 록은 지친 여로에 새 힘을 불어넣었고, 특히 《The Dark Side of the Moon》의 음향은 창 앞을 서성이는 나를 우주의 검은 대륙으로 인도했다. 핑크플로이드가 추구하는 록과 초현실주의적인 사운드에는 인간 내면을 억압하는 것에 대한 반동으로서의 전위가 존재했다. 삶과 세계를 프로그레시브progressive적인 록으로 변혁시키려 한 그들의 아름다운 불온! 따뜻한 반동의 음악은 해방구이다. 음악에는 실존을 초월하게 만드는 날개가 있다. 핑크플로이드의 음악과 창은 현실에 존재하지만 현실을 초월한다. 사람의 온기와 사물이 갖고 있

는 정이 증발해버린 창 앞에서 우리는 초현실주의자가 된다. "초현실주의란 현실을 초월한다는 의미가 아니라, 현실을 보다 깊이 '자각할 수 있고, 세계를 더 뚜렷이, 그리고 정열을 가지고 바라보는 일종의 태도'"이다. 케케묵은 구닥다리라고도 할 수 있는 쉬르레알리슴보다 현실은 얼마나 더 쉬르레알리슴적인지. 삶이 그렇고 세계를 내면화시켜 동경을 품게 하는 창이 그렇다. 창의 어두운 이면에 사는 황야의 이리를 만나기 위하여 핑크플로이드의 '달의 어두운 이면'을 떠돌았다. 오랜 방랑에 지치고 창에 대한 회의가 든 날은 노래를 불렀다. 고독을 즐기며 가는 길이라지만 고독마저 병이 될 때가 있는데 그럴 땐 노래가 묘약이었다. 불현듯 핑크플로이드의 〈Shine on You Crazy Diamond〉가 화두처럼 생각났다.

Nobody knows where you are,
How near or how far
Shine on you crazy diamond

아무도 네가 어디 있는지 모른다,
얼마나 가까이 있는지 혹은 얼마나 멀리 있는지
지금도 빛나는 너 광기의 다이아몬드여

길이 어디 있는지 모르고 창이 얼마나 가까이 있는지 혹은 얼

마나 멀리 있는지 모를 때, 그냥 나를 찾아가는 길이려니 생각했다. 창도 결국은 나를 찾아가는 과정이었다. 시인의 시구에서 빛나는 예지와 화가의 그림에 비친 삶의 경이, 음악의 선율에 밴 철학과 다이아몬드처럼 빛나고 있을 창은 나를 찾아가는 길로 수렴한다. 그렇지만 어디 나를 찾는 길이 쉬운 일인가. 지금도 빛나고 있을 아름다운 광기의 다이아몬드를 찾는 길이……

어느 날 이리가 나타났다. 나귀를 타고 무중력 공간을 걸어가듯 방랑을 하는데 잿빛 털을 반짝이는 황야의 이리가 은사시나무 숲을 지나오고 있었다. 창에 사는 이리는 마음의 눈으로 보아야 했다. 이리는 과거와 현재를 오가며 순간이라는 황야를 질주했다. 아, 눈부신 이리의 현현! 한 줄기 빛에 의지해 캄캄한 우주를 지나온 고독한 시간이 모습을 드러내는 찰나는 아름답다. 방랑은 고독하므로 방랑이고 방랑하므로 고독한 것. 나는 니체를 숭배하는 질스마리아_{Sils Maria}의 순례자처럼 내 안의 낯선 성자를 보았다.

Sag mir, wo die Blumen sind

우주의 어느 외딴 길을 걸으며 나를 찾는 게 방랑자의 숙명이다.

태양계의 어디쯤 깊은 길을 걷다 보면 사막이거나 초원, 설원

이거나 갯마을이거나 창이 있고 그 안에 낯선 내가 있다. 창을 찾아가는 방랑은 우주의 별을 보며 길을 묻고 나를 만나는 고요한 여로였다. 길만이 길이 아니고 내가 남긴 발자국은 모두 길이 되었다. 세상의 모든 길에는 에릭 사티의 〈짐노페디Gymnopedies〉처럼 안으로 침잠해가는 시적 전율이 스며 있었다. 느리고 신비로운 장중함이 슬픔의 집을 짓는 멜랑콜리한 짐노페디 선율. 음악에 귀 기울이며 길을 묻고 창을 찾았다. 고요하지만 시대의 반동 담긴 사티의 파격적인 음악은 나만의 유토피아를 찾는 데 제격이다. 삶이 혁명적인 파격을 필요로 할 때 방랑은 전위에서 온몸을 견인한다. 방랑은 온몸으로 밀고 가는 존재론이다. 존재의 본질에 대한 물음을 허무의 한 극점까지 탐사하는 방랑은 닫혀진 길의 문을 열고 가는 바람 같다. 창을 구실 삼아 나를 찾던 방랑은 그렇게 여섯 해가 지났다. 강원도와 홋카이도의 설경은 거대한 제국처럼 고고히 빛났다. 눈 쌓인 들녘 외딴 빈집 창에서 밀려오던 은빛 허무는 얼마나 장관인지. 지리산 자락 어느 산골 뒷간의 관능적인 (?) 창 앞에서 느꼈던 아이스테시스적인 미적 체험은 어찌나 거룩했던지. 시베리아 바이칼 리스트뱐카 마을에서 본 창 속의 작은 창, 창의 마트료시카! 그 창은 영혼으로 불어오는 바람을 맞는 숭고한 창이었다. 그리고 초원의 방랑자 되어 잃어버린 야성을 찾던 몽골 초원의 창, 파랑새를 찾던 탄광촌의 까만 창, 어머니가 쓰던 부엌을 고스란히 간직한 어느 남정네의 창……

노래는 생의 비경을 불러내는 좋은 동무이다. 그러나 사티의 고요한 음악이 벽이 될 때가 있었다. 벽은 문의 또 다른 이름이다. 벽을 문으로 길을 낼 때는 기폭장치가 필요했다. 내 안에는 전복시켜야 할 내가 너무 많았다. 삶이 지치거나 외로울 때, 말을 나눌 동무가 필요할 때 자신도 모르게 불려나오는 노래는 생을 아름답게 전복시켜 미래로 나아가게 한다. 마를레네 디트리히가 독일어로 부른 〈Sag mir, wo die Blumen sind 꽃들은 어디에 있는지, 말해주오〉라는 노래가 그렇다. 이 노래의 원곡은 〈Where Have All the Flowers Gone 꽃들은 모두 어디로 갔나〉이다. 노랫말에는 사라져간 꽃과 소녀와 젊은이, 군인, 무덤에, 인간의 광기를 은유적으로 투영시킨 서사가 허무한 서정으로 그려져 있다.

Sag mir wo die Blumen sind

Sag mir wo die Mädchen sind

Sag mir wo die Männer sind

Sag wo die Soldaten sind

Sag mir wo die Gräber sind

꽃들은 어디에 있는지 말해주오

소녀들은 어디에 있는지 말해주오

젊은이들은 어디에 있는지 말해주오

군인들은 어디에 있는지 말해주오

무덤들은 어디에 있는지 말해주오

이 노래는 사라져간 것들에 대한 서정적인 레퀴엠이면서 인간에 대한 존재론적 물음을 담고 있다. 창을 방랑하며 내면에 사는 황야의 이리를 만나는 일도 결국은 인간에 대한 존재론적 질문이다. 노래도 인간에 대한 물음이고 보면 방랑에 이만한 동무도 흔치 않다. 마를레네 디트리히의 포스는 노래의 서정에 깃든 비장함을 미적으로 건드리고, 그녀만의 독일어 악센트는 원곡보다 사색적으로 노래를 음미하게 한다. 〈꽃들은 어디에 있는지, 말해주오〉라는 노래를, '삶은 무엇인지, 말해주오', 혹은 '예술적인 것이 무엇인지, 말해주오', '창은 무엇의 메타포인지, 말해주오'라고 변주하며 길을 걸었다. 그러나 꽃들은 모두 어디로 갔는지 모르는 것처럼, 창에 사는 황야의 이리가 어디에 있는지 아무도 모른다.

나는 이리를 찾으려고만 했지, 정작 내 안에 살고 있는 낯선 이리를 자유롭게 풀어주지 못했다. 방랑은 내 안에 갇혀 살아온 이리를 황야에 풀어놓았다. 이리는 황야를 달리며 목마른 영혼으로 붉은 피 맛을 보았다. 그리고 지평선 끝까지 달려가다가 어디론가 사라졌다. 이리는 호두나무 아래서 바람이 넘겨주는 책을 읽고 있을지 모르고, 또 어느 날은 봉인되었던 야성을 찾아 날카로운 눈을 번득이고 있을지 모른다.

창에 사는 내 안의 낯선 이리는 그림자만 남기고 사라졌다. 창에 황야의 이리가 살고 있는지, 아니면 우리가 사는 이 별을 떠

나, 우주 공간에 2조 개가 넘게 존재한다는 어느 은하로 떠났는지, 그건 바람만이 알고 있다. 해왕성 너머 낯선 별에서 묻어 온 먼지 한 조각, 이슬 한 방울이 이리의 소식을 전해줄지, 바람에게 길을 묻는다.

바람은 길의 친구이며 방랑의 우시아Ousia 실체이다.

차 례

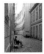 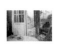

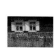

IV. 자신의 미궁에서 벗어나기, 자신의 별과 창을 찾기 ― 미궁의
 인간은 결코 자기를 찾지 못한다. 항상 자신의 아리아드네만
 을 찾을 뿐이다

V. 집시의 별에서 무소유의 창을 산보하기 — 자유로워지고 싶
은 사람은 모두 자기 자신에 의해 자유로워질 수밖에 없다

VI. 창가에 람페 걸어두기, 심연의 빛에 신호 보내기 —
 비록 우리가 거기 닿지 못한다 해도, 우리를 어떤 다른 게 되
 게 한다. 느끼긴 어려워도, 우리가 이미 그것인 어떤 것

바이칼 호숫가 리스트뱐카 마을의 창

— 창 속의 작은 창, 창의 마트료시카

리스트뱐카 마을 집들의 창은 마르크 샤갈의 그림보다 더 동화적이다.

바이칼 호숫가의 작은 마을에 와서 창의 신비를 보았다. 시베리아 원시목으로 만든 나무 집마다 빨강, 파랑, 노랑, 초록색 페인트가 칠해져 있었다. 시베리아라는 낯선 별에 핀 꽃 같은 집들에서는 세월에 닳은 페인트 색이 예술적인 것으로 보인다. 바이칼 바람꽃을 닮은 흰 야생화 핀 길을 지나 집 쪽으로 걸어갔다. 페인트칠한 집은 물감 묻은 이젤 서 있는 화가의 아틀리에 같았다. 한때 '뻥끼'라는 이름으로 불리던 페인트에는 세상을 변화시키는 색의 욕망이 숨어 있다. 화가는 색에서 사유의 향기를 피워 올리고, 페인트칠을 하는 칠장이는 사물에 생기 어린 꿈을 불

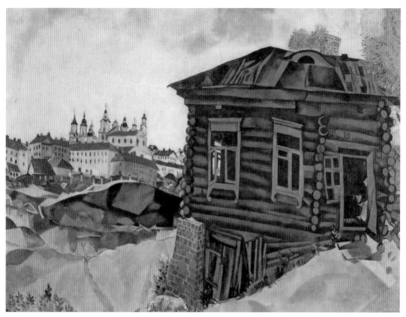

마르크 샤갈, 〈파란 집La maison blue〉, 1917-1920
파란 집의 가운데 창문에는 아주 작은 창이 또 하나 있는데 러시아적인 독특함을 보여준다.

어넣는다. 화가의 사유와 칠장이의 꿈은, 색의 연금술이 빚은 무
지개이다. 샤갈의 그림에서 보았던, 〈파란 집〉, 〈회색 집〉, 〈붉은
집〉이 이곳에는 고풍스럽게 남아 있어서 신기했다.

　빛바랜 초록색의 어느 집 뜰에서는 엄마와 딸이 뜨개질을 하
고, 붉은 노을빛으로 변한 어느 집에서는 녹슨 함석 물뿌리개로
꽃밭에 물을 주기도 했다. 치자 물을 들인 것 같은 어느 집 테라
스에서는 부부가 차를 마시는 온기가 전해지기도 했다. 러시아

마르크 샤갈, 〈회색 집La
maison grise〉, 1917

마르크 샤갈, 〈붉은 집Les
maisons rouges〉, 1922

출신의 화가 샤갈이 태어난 비텝스크 마을도 대부분 목조건물이
었다. 옛 스페인 제국의 수도였던 톨레도를 연상하리만큼 아름다
웠다는 드비나 강 연안의 비텝스크. 러시아를 대표하는 화가 일
리야 레핀은 비텝스크를 "러시아의 톨레도"라 했다니 이 마을의
고풍스러움을 짐작할 수 있다. 바이칼 호숫가의 리스트반캬 마을
역시 오래된 목조건물들이 집의 성채를 이루고 있다. 리스트반캬
의 나무 집들도 비텝스크만큼 예스러운 미가 풍겼고, 샤갈의 그
림에 나오는 풍경과 흡사했다. 예전에는 미처 몰랐는데 리스트
반캬에 와서야 샤갈의 그림에 나오는 나무 집과 창의 아름다움
을 실감했다. 그가 그림을 통해 꾼 꿈의 실체가 현실을 초월하려
는 게 아니라, 현실의 이면에 존재하던 또 다른 현실이었음을 알
았다.

 코린토스 양식의 기둥머리에 아칸서스 잎을 조각한 발코니에
서 한 여자가 책을 보고 있었다. 자줏빛 머리에 러시아 전통 스
카프를 한 푸른 눈의 노서아露西亞 여인이었다. 꽃병이 놓인 탁자
에서 찻잔을 만지작거리며 책장을 넘기는 여자는, 도스토옙스키
의 『백치Идиот』에 빠져 아름다움이 세계를 구원할 것이라고 믿
고 있는 것일까. 아니면 체호프의 단편소설 「우수Тоска」를 탐독하
는 것인지도 모르겠다. 이 작품은 상트페테르부르크라는 아름답
고 번화한 대도시가, 밀랍인형 인간들이 사는 인간성 부재의 도
시라는 것을 느끼게 하는 가난한 마부 이야기이다. 소설의 첫 구

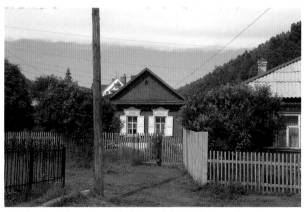
바이칼 호숫가 리스트반캬 마을의 나무 전봇대와 창의 독특한 문양.

절은 "누구에게 내 슬픔을 이야기하랴?"로 시작된다. 이 글 한 줄에 체호프의 소설 미학이 압축되어 있으며, 그의 인간애가 패러독스적 문장으로 함축되어 있다.

「우수」는 체호프의 초기 작품으로 1886년 발표한 짧은 단편이지만, 21세기를 사는 현대인들의 삶을 되돌아보게 한다. 썰매 마차를 끄는 늙고 가난한 마부 '이오나'의 아들은 아버지와 같이 마부 일을 하던 중 열병으로 죽고 만다. 그는 비통한 심정을 가눌 수 없어 큰 슬픔에 잠겨 있다. 그의 간절한 소망은 이 슬픔을 누군가에게 털어놓는 것이지만, 세상 그 어느 사람도 늙고 병약한 마부의 이야기에 귀 기울이지 않는다. 소설의 마지막 장면은 이렇게 끝을 맺는다.

"건초를 먹고 있느냐?"
이오나는 반짝이는 말의 눈동자를 바라보면서 이렇게 묻는다.
"그래, 먹어라 먹어……. 귀리 값을 벌지 못했으니 건초라도 먹어야지……. 그래…… 나는 마차를 몰기에는 너무 늙었어…….

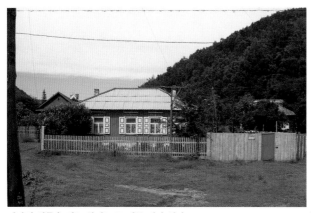
시간의 허물을 벗는 창에는 또 다른 내가 있다.

아들놈이 몰아야 하는
데…… 내가 아니고 말
이야. 그놈은 진짜 마부
였는데…… 살아야만 했
는데…….”
이오나는 잠시 침묵하다
말을 잇는다.
“그래, 얘야……. 쿠지마
이오느이치는 이제 이 세
상에 없단다……. 죽었단
말이다…… 헛되게 가 버
렸단다……. 지금 너한테 망아지가 있다고 치자. 그러면 너는
그 망아지의 어미가 되잖니……. 그런데 갑자기 그 망아지가 죽
었다고 생각해 봐……. 슬프지 않겠니?”
말은 우물우물 건초를 씹으면서 이오나의 이야기를 듣고 있다
는 듯이 주인의 손에 콧김을 내뿜는다.
이오나는 열심히 말에게 모든 것을 이야기한다.

　　　　　　　　　　　—안톤 체호프의 「우수」 중에서¹

　책을 보는 러시아 여자도 결국 말에게 모든 것을 이야기하고
마는 늙은 마부 이야기에 빠져 무엇인가 골똘히 생각하는 것 같
았다. 3000여 만 년의 신비 간직한 바이칼에서 바람이 불어왔

나무 사다리를 타고 열려 있는 작은 창 안으로 들어가면 동화의 세계가 펼쳐진다.

시베리아만의 미적 정경을 담은 리스트반캬 마을의 낡은 창은 낯선 세계로 가는 문이다.

시베리안 허스키의 푸른
두 눈 같은 창.

집과 창에 칠한 코발트블루와 흰색과 초록의 조화는 바이칼 물빛과 흰 구름, 여름날의
마지막 잎사귀 빛깔을 닮았다. 창가에는 순정한 갈망이 변주된 붉은 꽃이 피어 있다.

먼 곳에서 건너오는 그리
움이 나무 울타리 지나
창 속의 작은 창에 소식
을 전한다.

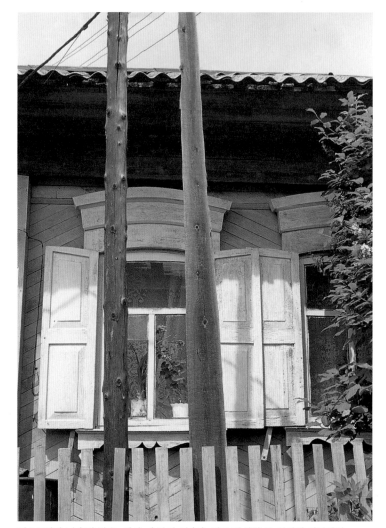

리스트반캬 마을의 창은, 색이, 욕망의 허울을 벗고 참선에 든 것처럼 담담하다.

별의 소식을 기다리는 창.

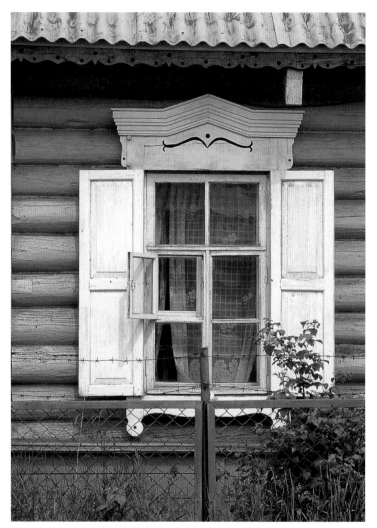

창 속의 작은 창은 영혼으로 불어오는 바람을 맞이하는 거울이다.

어디선가 본 듯한, 한번쯤 스쳐 지난 듯한 창의 얼굴.

햇빛을 즐기는 부부는 얼음별에서 막 이사를 왔다.

다. 여자는 책장을 덮고 살며시 눈을 감은 채 바람을 맞았다. 무명한 바람 속에 생의 길을 감지라도 하듯…….

리스트뱐카는 러시아 어로 '낙엽송'을 의미하는 '리스트비니찌'에서 유래했다고 한다. 시베리아의 타이가는 러시아인이 가장 사랑하는 자작나무와 전나무 울창한 침엽수림을 일컫는다. 보리스 파스테르나크의 동명 소설을 영화로 만든 〈닥터 지바고〉의 아름답고 장대한 영상 속에서도 이 숲의 풍경은 잘 나타나 있다. 리스트뱐카 일대는 시베리아에서도 보기 드문 낙엽송 군락지이다.

이 마을 집들의 창은 매우 독특한 구조를 보여준다.

유리창 위쪽 구석에 작은 창이 하나 더 나 있다. 창 속의 작은 창은 인간의 영혼을 비치는 은유의 창이다. 창은 시간의 끝도 깊이도 모른 채 영원을 향해 가는 바람이 잠시 머무는 공간이며 가족의 추억들이 모자이크된 자리였다. 이 마을 사람들의 우수 어린 눈을 닮은 창 속의 작은 창은, 선인장의 동결된 꽃처럼 우아한 고독에 침잠해 있다. 여행에서 돌아와 러시

샤갈이 유년 시절을 보냈
던 비텝스크의 집. 창문
속에는 예외 없이 또 다른
작은 창이 나 있다.

아 시절의 그림이 담겨 있는 『샤갈CHAGALL DIE RUSSISCHEN JAHRE 1907-1922』 화집 책장을 넘길 때마다, 리스트뱐카에서 본 나무 집과 창 속의 창이 그려진 그림을 보며 아름다운 전율을 느꼈다. 화집 속에도 창 속의 작은 창이 반쯤 열려 있는 그림이 있다.

그림 속 잿빛 하늘 아래 러시아 정교회 성당의 푸른 첨탑이 아스라이 보인다. 나무 집으로 촘촘한 골목길에는 머리에서 어깨까지 흰 스카프를 두른 여인이 창문 앞을 지나고 있다. 누군가를 향해 마음을 열듯 바깥으로 열린 창 속의 작은 창은 여인에게 넌지시 무언의 말을 거는 것 같다. 이 그림 속의 작은 창이 열려 있다면, 샤갈의 〈파란 집〉에 보이는 창 속의 작은 창은 닫혀 있다. 푸른 창에서는 바이칼의 에메랄드 빛 물결 찰랑거리는 소리가 들려왔다. 타타르어로 '풍요로운 호수'를 뜻하는 바이칼은 수천만 년 전부터 생명을 길러내서인지 호수의 물결 소리가 어머니 품처럼 부드러웠다. 창 속 작은 창은 엄마 품 안의 아기 같기도 하고, 인형 안에 똑같은 모양의 목각 인형들이 여러 개 들어 있는 러시아 인형 마트료시카를 닮았다. 마트료시카의 어원은 어머니를 의미하는 '마티'에서 나왔고, 러시아 여자 이름 '마트료나Матрена'의 애칭이라고 한다. 톨스토이와 솔제니친의 소설 「사람은 무엇으로 사는가Чем люди живы」, 「마트료나의 집Матренин двор」에 등장하는 여자 이름도 '마트료나'이다. 샤갈도 자신의 예술적 뿌리인 고향 비텝스크를 어머니로 생각하며, "예술가란 어머니의 앞치마 끈에 묶여 있다"라고 말했다. 창 속의 작은 창과 마트료시카라는 목각

마르크 샤갈, 〈비텝스크에서 본 전망Vue de Vitebsk〉, 1909
창 속의 작은 창이 골목길로 열려 있다.

인형 역시 모성 깃든 불멸의 사물 같았다.

　옛날 옛적 러시아 사람들은 죽은 사람의 영혼이 창문을 보고
집을 찾아온다고 믿었다. 러시아를 여행하다 보면 창의 모양이

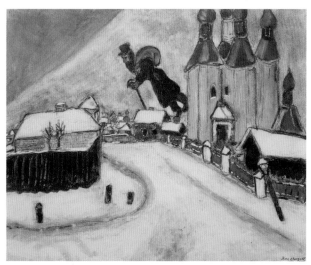

마르크 샤갈, 〈비텝스크 위에서 Au-dessus de Vitebsk〉, 1914

나 색깔, 문양이 집집마다 독특한 것을 볼 수 있다. 창문이 같으
면 죽은 사람의 영혼이 제 집을 찾지 못한다고 여기는 풍습 때문
이다. 창 속의 작은 창은 러시아인들에게 영혼이 드나드는 문이
며, 넋이 머무는 자리이고, 산 자가 죽은 자를 맞이하는 경계이기
도 하다. 겉으로 보기에는 아주 작은 창이지만 그 형상에 내재한
서사에는 러시아인들의 애환과 장구한 영혼 이야기가 숨어 있다.

 샤갈의 〈비텝스크 위에서〉라는 그림에는 흰 눈이 소복이 쌓인
마을 위를 날고 있는 사람이 등장한다. 검은 모자를 쓴 늙수그레
한 남자는 덥수룩한 수염에, 검은색 긴 외투 차림으로 검은 지팡

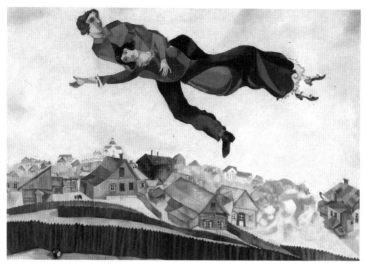

마르크 샤갈, 〈도시 위에서Au-dessus de la ville〉, 1914-1918

이를 들고 지붕 위에 떠 있다. 샤갈의 그림 속에서 지붕 위를 나
는 남자나 연인들은 삶의 권태에 지친 허무주의자나 청춘의 방랑
자일 수도 있다. 일상에서 일탈을 꿈꾸는 유토피아주의자이거나,
낭만적 보헤미안, 현실을 초월하여 이데아의 세계로 훨훨 날아가
고 싶은 예술가일 수도 있다. 그러나 자루를 멘 채 지붕 위를 떠
다니는 남자는 영혼 수집가일지도 모른다는 생각이 들었다. 사내
의 갈색 자루를 풀어보면 창을 보고 집을 찾았던 영혼들의 이야
기가 쏟아져 나올 것 같았다.

어디선가 러시아 민요 〈마마Mama〉가 들려왔다. 귀를 쫑긋 세
우고 소리가 들리는 창문 쪽으로 살금살금 발걸음을 옮겼다. 흰

머리에 스카프를 한 할머니가 골목길로 걸어오더니 잠시 길가 의자에 앉아 쉬고 있다.

눈 덮인 설원 자작나무 숲에서 '붉은 사라판'을 입고 있는 러시아 소녀.

색 레이스 커튼 드리운 창 안은 잘 보이지 않았고, 고양이 한 마리가 창 앞에 보란 듯이 앉아 있었다. '엄마'라는 노래 소리 들리는 창은 낯선 여행자를 편안하게 해준다. 머리에 스카프를 한 할머니가 골목길로 걸어오더니 길가 의자에 앉았다. 할머니는 삶에 힘겨워하는 듯 보였다. 뷰파인더로 보이는 늙은 여인의 남루한 삶은 11월의 들녘 풍경을 닮았다.

예전에 LP로 들었던 〈붉은 사라판Красный сарафан〉이 기억났다. 러시아 가곡 〈붉은 사라판〉은 1834년 알렉산드르 바를라모프가 작곡한 노래인데, 결혼식 때 딸이 입을 옷을 만드는 어머니와 딸의 이야기이다. 사라판은 제정 러시아 시대부터 귀족이나 평민, 농촌 여성들이 입던 소매 없는 드레스로, 속에는 풍성한 소매의 흰색 블라우스를 받쳐 입는다. 화려한 무늬로 수를 놓은 사라판은 러시아 여성들의 대표적인 민속의상이다. 〈붉은 사라판〉에서는 어머니와, 머지않아 어머니가 되려는 딸이 함께 노래 부르는 장면이 나온다.

"엄마, 나를 위해 붉은 사라판을 만들지 마세요.
쓸데없는 일이에요, 엄마
내 머리를 두 갈래로 따기에는 아직 이르잖아요.
아마색 머리끈을 풀도록 허락해주세요!
자유는 내게 가장 소중한 것

리스트반카 마을 창문 속의 작은 창.
고양이는 작은 창으로 드나드는 영혼을 본 것인지 꿈쩍도 않았다.

자유만 있다면 나는 아무것도 원하지 않아요!"
"나의 아이야, 사랑하는 내 딸아!
너는 작은 새처럼 언제나 노래 부르며 살 수는 없단다.
네 두 뺨에 어린 양귀비꽃이 생기를 잃기 시작하고
지금 너를 즐겁게 만드는 것들이 싫증나게 되면
너도 쓸쓸해질 거란다.
이 엄마도 젊었을 때 그랬단다.
나도 처녀 시절엔 그렇게 말했단다!"[2]

〈붉은 사라판〉을 듣다 보면 옛 러시아 여인들의 삶의 애환과 애수미가 느껴진다. "네 두 뺨에 어린 양귀비꽃이 생기를 잃기 시작하고 / 지금 너를 즐겁게 만드는 것들이 싫증나게 되면 / 너도 쓸쓸해질 거란다"라는 말은 엄마가 딸에게 들려주는 인생의 잠언이다. 모녀의 대화법은 서로 다른 듯 보이지만 기실 그녀들은 하나의 길을 가는 생의 동반자이다. 노래는 섬광처럼 마음을 파고들어 이방인의 속을 붉게 물들인다.

낡은 성당에서 종소리가 들려왔다. 시골 마을 종루에서 울리는 종소리는 청색 호수에 음파를 일으켰다. 바이칼에 오기 전 '시베리아의 진주'라 불리는 이르쿠츠크에서도 종소리를 따라 성당을 둘러보았다. 황혼에 포위된 러시아 정교회의 성당 창으로 빛이 눈부셨다. 햇살 쌓인 창에서는 빛의 깊이가 느껴졌고, 잘 익은 그 빛은 성채星彩 같아 보였다. 성당 안에서는 머리에 스카프를 한

이르쿠츠크 성당의 창. 검은 묵상으로 스며드는 흰빛은 내 안의 울림이다.

러시아 여자가 촛불을 밝히고 있었다. 내면으로 침잠하는 촛불은 제 안의 신성을 보게 한다. 선善의지의 염원 담긴 순수한 결정체가 내는 빛이 촛불이므로 그 빛은 우리를 경건하게 한다. 창밖에서는 빛살 무늬에 실린 종소리가 호수 저 멀리 사라져갔다. 지축이라도 울릴 듯한 베이스 표도르 샬랴핀의 음성으로 〈스텐카 라진〉이라도 들려올 것만 같은 거대한 바이칼. 슬라브족의 잿빛 우수가 끝없이 펼쳐진 들녘을 따라 울려 퍼지는 석양의 종!

마을 한쪽에서 벼룩시장이 열리고 있다.

이르쿠츠크의 러시아 정교회 성당.
뾰족한 첨탑과 황금빛 돔은 신에 대한 경배이며 성당 벽에 칠한 흰색은 고귀함을 상징한다.
하얀 벽에 그린 성화는 이 건축물이 신의 궁전임을 암시하지만 신은 태초부터 시뮬라크르적
으로 존재한다. 이 공간에서 인간은 생로병사로부터 해방되기 위하여 끊임없이 질문하지만
신탁神託의 말씀은 침묵한다. 말은 인간의 기호이고 침묵은 신의 언어이다.

러시아 정교회 성당의 성화.

둥근 천장을 따라 그려진 성인을 비추는 감색 불빛은 침묵의 세계에서 건너오는 신을 맞이
한다. 신성神聖은 빛으로부터 나온다. 절집에서 석가세존 앞에 절을 하거나, 성당에서 묵상
기도를 올리거나, 경건한 생각이 드는 순간은 무심無心에 이른다. 세속의 허위와 욕심에서
벗어나 만족함을 느끼는 시간. 천장의 슬라브적인 이콘icon에서 바흐의 칸타타 한 구절이 들
려왔다. "Es ist genung, 그것으로 충분합니다."

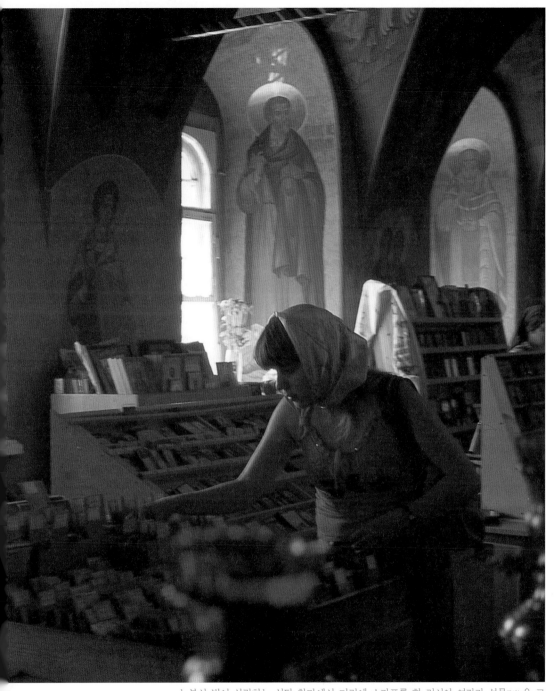

눈부신 빛이 산란하는 성당 창가에서 머리에 스카프를 한 러시아 여자가 성물聖物을 고르고 있다. 성인들의 이콘에서 빛나는 금빛 아우라는 신의 입김이다. "신은 죽었다"라고 말한 철학자도 있지만, 철학적으로 죽은 신은 여기에 살지 않는다. 여자의 내면에는 신이 살고 있다.

리스트뱐카 벼룩시장에서
샀던 막심 고리키 조각상
(부분).

1947년 구동독의 베를린
에서 출판된 독일어판 막
심 고리키 작품집 표지.
이쯤 되면 책 장정도 기품
있는 예술이지만 고리키
얼굴도 예술이다.

여행길에서 만난 벼룩장터는 사막에 숨겨진 오아시스처럼 잠시 쉬어가며 삶을 되돌아보는 곳이다. 낯설지만 따뜻한 이 공간에서 예술가로 보이는 사내한테 작은 조각상을 하나 샀다. 잘 다듬어진 평평한 돌에 '릴리프 기법'으로 인물의 얼굴이 도드라진 조각상이다. 돌에 은백색 금속으로 부조된 인물은 러시아 작가 막심 고리키였다. 그의 원래 이름은 알렉세이 막시모비치 페시코프이다. 막심 고리키는 필명인데, 러시아어로 막심은 '엄청난', 고리키는 '쓰라린'이라는 의미라고 한다. 막심 고리키라는 이름은 '엄청난 쓰라림', 즉 고통받은 사람을 뜻한다. 가난 속에서 고통받으며 살아가는 러시아 민중에 대한 애정이 이런 이름을 짓게 했으며, 그의 문학이 된 것이다.

슈테판 츠바이크는 고리키에 대해 "나는 그 언어를 이해하지 않고도 그의 얼굴의 입체적인 윤곽을 통하여 이미 그를 미리 이해했다"라고 말한 바 있다. 고리키의 얼굴 윤곽은 참으로 울퉁불퉁해 보였다. 그의 부조상을 볼 때마다 사람의 얼굴이 참 입체적이라는 생각을 하게 된다. 『어머니』라는 작품으로 잘 알려진 막심 고리키. 어머니라는 인물만큼 입체적인 윤곽을 지닌 모성이 세상에 또 있을까.

리스트뱐카에 함께 온 일행이 바이칼 호수로 뱃놀이를 떠난 사이, 무리에서 떨어져 나와 이 아름다운 마을을 다시 찾았다. 낯선 바람결에 몸을 맡기는 방랑자가 되고 보니 풍경 속의 공명이

바이칼을 향해 우뚝 선 나무 전봇대들 사이로 말 두 마리가 한가로이 풀을 뜯는다. 그 사이로 걸어가는 두 여인은 바람 구두를 신었다. 자유의 바람 부는 한적한 리스트반카, '사이'에 존재하는 것들의 아름다움.

어디서나 바이칼이 보이는 리스트반캬 마을에서 작업을 하는 청년들이 〈볼가 강의 뱃노래〉를 부른다. 쓸쓸한 장엄함이 웅혼하게 울리는 그 노래.

마르크 샤갈, 〈창밖으로
보이는 비텝스크Fenêtre
Vitebsk〉, 1908

마르크 샤갈, 〈핑크 의자
Rosy Armchair〉, 1930

마르크 샤갈, 〈러시안 마
을Village Russe〉, 1926

느껴졌다. 자유로운 바람이 펼쳐 보이는 풍경 속의 공명은 미를 감지하는 떨림이다. 바람 부는 대로 이 집 저 집 기웃거리며 창을 구경했다. 창을 보는 일이란 꿈을 꾸는 것이고 여행을 통하여 낯선 창 하나를 마음에 다는 것이다.

창 속의 작은 창을 볼 때면 내 안의 다른 나, 내 안의 또 다른 자아를 만나게 된다. 창에 달린 작은 창은 이데아에 대한 순수한 동경을 꿈꾸게 하는 예술적인 오브제이다. 어느 순간, 낯설게 다가온 예술적 오브제로서의 창이 잃어버린 시간을 찾아가게 한다. 인간의 내면에는 제 마음의 섬으로 향하는 예술이 산다. 창에 난 작은 창은 그 섬으로 향하는 구멍이다.

마을 길을 따라 난 창에서 샤갈의 창을 보았다. 샤갈만큼 그림에 창을 많이 그려 넣은 화가가 또 있을까. 무수한 창으로 구성된 샤갈의 그림은 창을 소재로 주제를 변주시켰다. 리스트반카의 창에서 샤갈의 창을 보았고, 샤갈의 창에서 예술의 동경을 보았다. 〈자올시의 창밖을 바라보며〉라는 작품은 한 쌍의 연인이 창밖의 자작나무 숲을 보는 그림이다. 샤갈은 꿈에도 그리워하던 고향의 약혼녀 벨라와 이 그림이 그려진 1915년에 결혼하였으니 그림 속 연인은 그의 아내 벨라일 것이다. 벨라는 샤갈의 그림에 자주 등장하여 그의 미궁 같은 예술을 풀어가는 이야기꾼이 된다.

활짝 열린 창문으로 무지개 뜬 하늘과 풀밭 위의 나무 집들과 오밀조밀한 창의 풍경이 고즈넉하게 펼쳐진 그림은 〈창밖으로 보이는 비텝스크〉이다. 자기 그림의 뿌리인 고향에서 무지개를

마르크 샤갈, 〈자올시의 창밖을 바라보며Vue de la fenêtre à Zaolchie〉, 1915

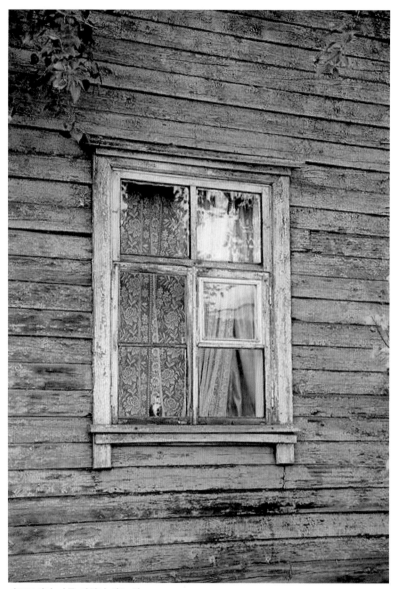

마트료시카 나무 인형이 있는 창.
유리창 중앙 오른쪽 창 속의 작은 창은 닫혀 있다. 창문이 닫혀 있다 열리는 순간, 밀려드는
파란 공기는 허파에 부딪쳐 신선한 떨림 현상을 일으킨다. 공기는 세포를 각성시키는 진군
나팔. 창에는 세계를 내면화할 수 있는 무제약적인 충동이 은폐되어 있다.

보던 어린 날은 샤갈에게 예술적인 영감이 샘솟는 원천이다. 닳아져가는 삶 속에서, 모든 것이 사라져가도, 유년의 고향만큼은 '영원한 재귀'로 존재한다.

1922년 베를린을 거쳐 1923년 파리에 정착한 이후의 창가 그림들은 기억 속의 고향에 대한 헌정이다. 샤갈은 파리에 대하여 "파리, 너는 나의 두 번째 비텝스크이다"라고 할 정도로 예술의 도시 파리를 사랑했고, 고향 비텝스크를 잊지 못했다. 〈러시안 마을〉과 〈창밖으로 보이는 비텝스크〉, 〈핑크 의자〉가 그 작품들이다. 창 너머 바라본 기억 속 고향은 아렴풋하지만 비텝스크 시절 작품에 비해 한결 밝고 선명한 색채로 환상적인 분위기를 보여준다. 창틀에 자그마한 동물이 앉아 있거나〈창밖으로 보이는 비텝스크〉, 창문이 열려 있는 창가로 포옹한 남녀가 거꾸로 내려오는〈핑크 의자〉 풍경은, 창의 신비한 이미지를 확장시켜준다.

리스트뱐카 나무 집의 창이든, 샤갈의 그림 속 나무 집의 창이든, 창가의 시간들은 영원히 정지된 채 꿈을 꾸고 있다. 창 속의 작은 창에는 잃어버린 날개의 흔적이 남아 있었다. 아득한 옛날, 어느 별에서 살았을 적에 돋아났을 기억 속의 날개, 창! 바이칼 호숫가 작은 마을의 창을 보며 오래전 잃어버린 날개의 꿈을 꾸었다. 비텝스크를 두고 "내 영혼은 항상 여기 머물고 있습니다 Meine Seele ist immer hiergeblieben"라고 말한 샤갈처럼, 내 영혼 또한 리스트뱐카의 작은 창에 머물고 있을 것이다.

바이칼에는 바이칼이 없다!

잘츠부르크 모차르트의 창

— 250년 된 유희 공간에서 서기 2억 5000만 년의 카오스까지

잘츠부르크를 찾은 사람들한테 모차르트는 초콜릿 같다.

여행자들은 성지 순례자처럼 모차르트 생가를 둘러보고는, 건물 1층에 있는 초콜릿 가게에서 성자의 얼굴이 인쇄된 초콜릿을 산다. 바흐나 베토벤, 브람스의 초상이 전형적인 독일인을 표상하여 진지하고 근엄한 편이라면, 모차르트 얼굴은 은박의 초콜릿 포장지에도 잘 어울릴 만큼 동안이다. 이 도시는 모차르트의 삶과 예술에 경의를 표하는 아마데우스 왕국 같았다. 독일에 들를 때면 이 왕국을 여행하기 위하여 기차를 탄다. 뮌헨에서 '바이에른 티켓'을 사면 대중교통은 물론 국경 넘어 잘츠부르크로 가는 기차도 이용할 수 있다. 한 가지 조건은 당일에 한해 잘츠부르크를 왕복해야 하는 것이다.

클로드 모네, 〈생라자르 역 La gare Saint-Lazare〉, 1877

　지상에 머물다 간 천사, 볼프강 아마데우스 모차르트의 250주년 생일을 축하하기 위해 그의 왕국을 찾아가는 날이 그랬다. 뮌헨 역을 미끄러져나가는 새벽 기차에 함박눈이 펑펑 내렸다. 눈 내리는 뮌헨 역 풍경이 클로드 모네의 그림 〈생라자르 역〉 이미지와 흡사했다. 그림 속 증기기관차가 뿜어내는 흰 수증기와 푸른 연기가 뮌헨 역에 변주되고 있었다. 자연에서 자신이 받은 순간적인 인상을 빛과 시간에 구워 신비로운 색채로 남긴 모네. 그의 그림은 빛과 색으로 가득 찬 시이다. 모차르트는 천상의 음악을 지상에 전한 소리의 시인이고, 생라자르 역사를 가득 채운 뭉실뭉실한 수증기와 푸른 연기는 모네가 그린 시이다. 아련한 추억의 꿈을 꾸는 뮌헨의 어디선가 하모니카 소리가 들려왔다.

　나는 설국을 달리는 새벽 기차의 포로이다.
　지평선 맞닿은 설원은 고운 소금을 뿌려놓은 듯 반짝인다. 아침 햇살 속으로 기차가 달릴 때마다 빛의 조각이 눈밭에 뿌려졌다. 진줏빛 눈보라를 달고 어딘가로 향하는 열차 안에서 몇은 졸고, 몇은 책을 보고, 몇은 담소를 즐기고 있었다. 차창 가에서 커피를 마시는 사람, 풍경 스케치를 하는 청년, 뜨개질하는 젊은 여자도 보였다. 기차가 그라핑 반호프에 멈춰 섰을 때, 플랫폼에서

는 연인들이 깊고 애틋한 작별을 나눴다.

아슬링 간이역에서 본 설원의 진경은 또 다른 경이를 불러일으켰다. 눈의 우주가 하얗게 펼쳐져 있었고 지평선 끄트머리에서 새벽별 같은 오두막이 아슴푸레 빛났다. 섬진강변 압록역만 한 역에서 기차에 올라탄 노부부와 마주 앉았다. 그들한테 인사를 건네며 어디를 가는지 물어보았다. 노부부도 모차르트의 250주년 생일을 축하하러 가는 길이었다. 공교롭게도 할머니 생일이 모차르트 생일과 같은 1월 27일이라는 것이다. 나도 모르게 "분더바wunderbar!"라는 말이 튀어나왔다. '놀라운'이라는 뜻의 이 말은 독일인들이 깜짝 놀랄 만한 좋은 일이 있을 때 잘하는 말이다. 할아버지는 할머니 생일을 축하하기 위해서 잘츠부르크로 음악회를 보러 가는 길이었다. 행복하게 늙어가는 독일인 노부부가 부러웠고, 김광석이 부른 〈어느 60대 노부부 이야기〉라는 노래가 생각나 코끝이 찡해졌다. 그의 노래 〈서른 즈음에〉를 하염없이 웅얼거리던 유학 시절에도 이런 노부부의 사랑을 본 적이 있다. 누군가를 사랑하여 그 사람의 마음에 따뜻한 톱밥 난로를 지펴준다는 것은 얼마나 아름다운지! 두 손을 꼭 잡은 노부부의 온기가 내게도 전해져왔다.

모차르트와 함께 잘츠부르크를 상징하는 호엔잘츠부르크 성에도 눈이 쌓였다. 은빛 성곽 아래로 도시를 휘돌아 흐르는 잘자흐 강은 여행자의 마음에 추억을 되살아오게 한다. 마치 실비 바

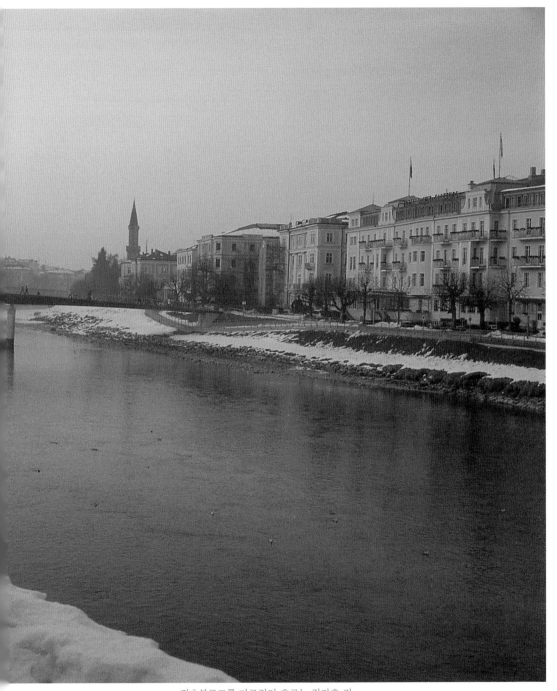

잘츠부르크를 가로질러 흐르는 잘자흐 강.
모차르트는 반짝이는 강물을 길어 악상을 새기고 영원히 마르지 않을 음악의 물줄기를
이 강에 풀어놓았다.

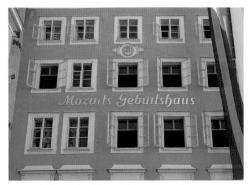

오스트리아 국기가 길게 드리운 모차르트 생가. 모차르트는 저 창에 기대어 해 저무는 강에 어리는 빛살 무늬를 천상의 선율로 빚어냈다.

르탕이 부르는 샹송 〈마리차 강변의 추억La Maritza〉을 들을 때처럼 말이다. 그녀가 노래한 것은 불가리아의 마리차 강변이지만, 그 강은 사람들의 추억에 따라 센 강이나 라인 강, 보성강 등으로 변주된다. 잿빛 수면을 스치는 우수 어린 바람 소리가 클라리넷 음색 같았다. 한 옥타브 낮은 듯 들려오던 바람 소리는, 클라리넷보다 한 옥타브 더 낮은 음까지 연주하는 바셋 클라리넷 선율에 가까웠다. 모차르트가 죽기 두 달 전 완성했다는 슬프게 아름다운 〈클라리넷 콘체르토〉. 클라리넷 소리가 혈관마다 차올랐다. 영혼은 자유로워지고 생각은 공기처럼 가벼워져갔다. 음악은 보이지 않는 세계의 형상을 우리 내면에 울리게 하는 자명금이다. 낯선 곳으로의 여행이 삶에 지친 마음을 위로하듯, 음악 또한 소리의 질감으로 황량해진 영혼을 다독여준다.

해방감이 풍경을 향유하게 만드는 것은 여행자만이 누리는 특권이다. 흰 눈 쌓인 모차르트 왕국의 순례길은 겨울 여행의 낭만과 고독, 쓸쓸한 아름다움이 뒤섞여 겨울 나그네의 멋을 치장해준다. 겨울이라지만 카페테라스에는 커피를 마시며 햇볕을 즐기는 연인들로 북적거렸다. 초록빛 압생트 잔을 앞에 놓고 책장을

'모차르트 생가. 모차르트 무제움. 1756년 1월 27일 이 집에서 볼프강 아마데우스 모차르트가 태어났다.'

넘기는 사람, 눈을 감은 채 숨을 들이키며 바람의 냄새를 맡는 이, 고즈넉이 앉아 노트에 글을 쓰는 여자도 보였다. 거리 곳곳에는 모차르트 음악회 포스터가 나붙었고, 한 예술가의 250회 생일을 축하하는 플래카드 위로 낮달이 떴다. 시간이 빛바랜 골목길, 아케이드 창에 부서지는 화려한 햇살 속으로 광장을 건너온 종소리가 시냇물처럼 흘러가고 있었다.

모차르트쿠겔.

모차르트 생가라는 글씨가 새겨진 노란 집 1층은 초콜릿 가게이다. 그의 생가를 떠받치고 있는 게 초콜릿 가게라니! 이보다 잘 어울릴 만한 게 또 있을까. 기실 모차르트라는 우주를 떠받치고 있는 건 음악으로 반죽한 초콜릿이다. 천상의 선율에서부터 지상에서 살아가는 비통함까지 구슬 모양의 초콜릿에 담아낸 모차르트. 그가 만들어낸 음악의 초콜릿 포장지를 벗길 때마다 존재의 무한함에 빠져든다. 모차르트쿠겔이라 부르는 초콜릿은 동그란 구슬 모양으로, 은박의 포장지에는 모차르트 초상화가 인쇄되어 있었다. 어머니가 아이에게 건네주는 초콜릿처럼 인류는 모차르트가 건네준 음악의 초콜릿을 먹으며 산다.

집 안으로 들어서니 2층으로 가는 계단 벽과 천장이 온통 하

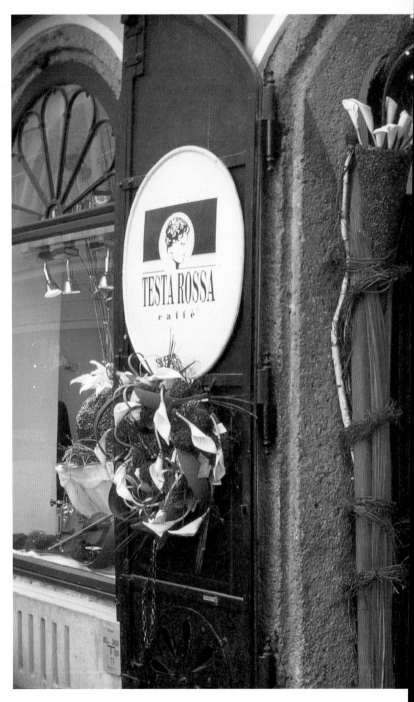

모차르트 생가 1층은 초콜릿 상점이다. 유리창에는 '모차르트 생일 250주년'을 축하하는
글이 쓰여 있다. 인류는 '모차르트 초콜릿'을 먹으며 생을 위로받는다.

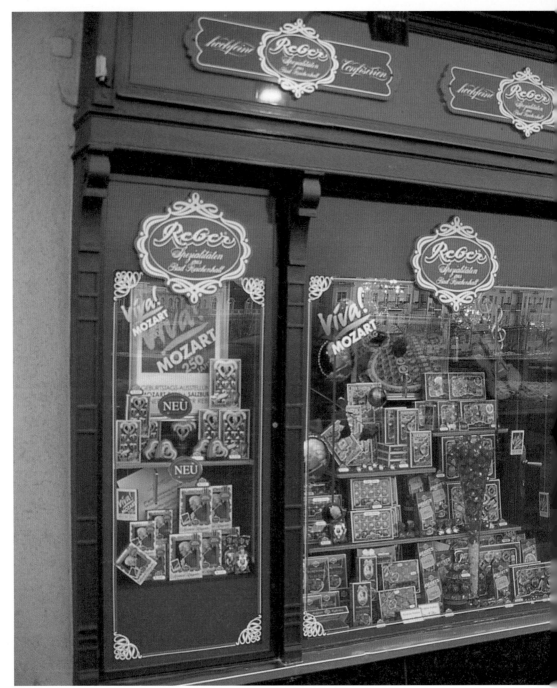

모차르트 생가 맞은편에 있는 초콜릿 가게. '초콜릿의 산' 같은 쇼윈도 왼쪽 창에는 모차르트 초콜릿 신제품NEU이 진열되어 있다. 그의 음악은 들을 때마다 새로운, 신제품의 향연이다. 가게 입구엔 간판 대신 모차르트 초상화와 오선지가 걸려 있다. 'Viva Mozart!'

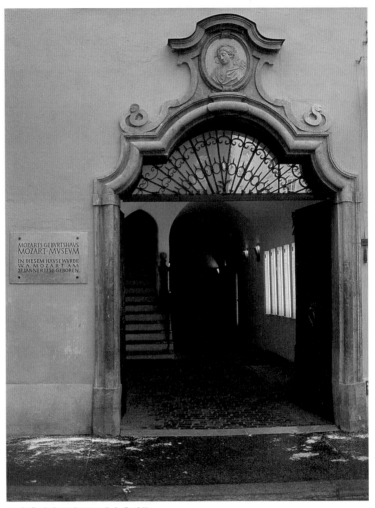

눈발 흩어진 모차르트 생가 출입문.
불멸하는 음악의 신은 이 문을 드나들었다. 음악은 모차르트에게 공기이고, 바람이며,
햇빛이고, 우주였다. 그의 내부에는 음악의 나무가 자랐다. 신비한 음악이 무한으로 열
리는 나무, 모차르트!

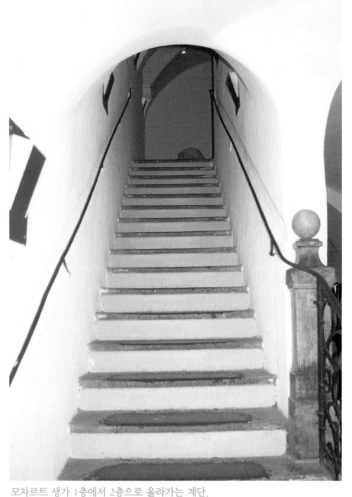

모차르트 생가 1층에서 2층으로 올라가는 계단.
피아노 건반같이 생긴 계단에 영혼을 얹으면 음악이 흐른다. 〈아, 어머니께 말씀드릴게요 주제에 의한 12개의 변주곡 Variation on 'Ah, vous dirai-je, Maman, K265.〉, '작은 별 주제에 의한 변주곡'이다. 모차르트적인 순수한 영롱함, 모차르트적인 눈물의 결정체.

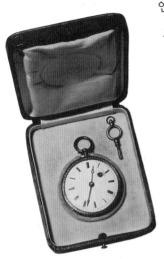

모차르트가 체코 음악가 고트하르트 포코르니 *Gotthard Pokorný*로부터 받았다고 전해지는 금장 회중시계.

얀색이다. 하얀 계단은 은하로 뻗은 듯 아득하게 느껴졌다. 그의 집은 음악의 은하이다. 모차르트라는 천진난만하고 유희적인 별이 반짝이는 음악의 우주. 그는 소리의 광맥이 숨겨진 우주 공간에서 음악의 시를 캐던 떠돌이 광부였다. 그가 사랑한 장미, 백합, 태양 그리고 영롱한 숨결이 집 어딘가에 있을 텐데……

모차르트 방으로 가는 계단이 동굴로 난 길 같다. 궁륭으로 되어 있는 천장에서 음악이 흐르고 있었다. 제아무리 음악에 무감각한 사람일지라도 모차르트 방에 들어서면 자신의 내면에서 들려오는 무언가를 듣는다. 방은 자신의 내면과 마주하는 동굴이다. 볼프강에게 이 집의 방은 그 의미가 좀 더 특별했을 것이다. 1760년 이 방 어딘가에서 잘츠부르크의 궁정음악가인 요한 샤흐트너와 연주하던 네 살배기 볼프강은, 그의 바이올린이 자기 것보다 8분의 1음이 낮다고 지적했다고 한다. 다섯 살 무렵의 볼프강은 미뉴에트 몇 개를 작곡했다 하니 신동의 방은 마법의 성으로 보였다. 그야말로 신의 절대음감을 훔쳐와 세상에 풀어놓은 마법사의 방! 이 집에서 17년을 산 어린 모차르트는 자기만의 방에서 밤마다 음악의 바다로 출항을 하고, 닿을 수 없는 항로의 끝에서 떠오르는 황금빛 아침 햇살을 본 것은 아니었을까.

그는 자기의 방으로 들어간다. 밤.

합스부르크가의 여왕 마리아 테레지아로부터 선물 받은 옷을 입고 있는 여섯 살의 모차르트.

자기의 방은 비로소 출항이고 방 전체가 등불이고
마침내 방 전체가 파도이다. 어디에 가서 닿을 수 있을까? 정신의
밝은 ― 어두운 밤이 찾아가는 항로의 끝에는 다시 수평선이 응답
처럼 가만히 누워 있다. 그러나 어디에 가서 닿을 수 있을까.

　　　　　　　　　　　　　　　　―정현종의 시 「자기의 방」 부분[3]

예술가의 방은 자아가 표류하는 섬이다.

예술가는 자신의 방에서 이데아라는 섬을 찾는 셰르파이며 미
의 등불을 켜는 점등인이다. 모차르트는 이 방에서 세상이라는
바다로 나가기 위해 매일 밤 내면의 섬으로 출항했을 것이다. 이
층 방에서 창밖을 내다보았다.

눈 쌓인 창밖에서 노랫소리가 들려왔다. 〈제비꽃Das Veilchen〉과
〈봄을 기다리며Sehnsucht nach dem Frühling〉였다. 엄동설한에 듣게 된
모차르트 가곡은 행복의 침묵에 휩싸이게 했다. 30여 곡의 그의
가곡 중 보석 같은 노래가 바로 〈제비꽃〉과 〈봄을 기다리며〉일
것이다. 잘츠부르크의 봄은 계절보다 먼저 노래에 실려와 사람들
마음에 제비꽃을 피우고 있었다. 기타 반주에 맞춰 〈제비꽃〉을
노래하는 테너 페터 슈라이어의 미성에서는 풋풋한 감성이 묻어
난다. 계단을 통통 뛰며 내려가는 것 같은 그의 음성을 들으며 밖
으로 나갔다.

광장으로 나오니 빈 마차가 줄지어 있었다. 마차가 늘어선 건
물 담장에는 '겨울 풍경WINTER LANDSCHAFTEN' 전시회 플래카드

렘브란트 판 레인, 〈기도하
는 노인Borststuk van een oude
vrouw in gebed〉(〈기도하는
렘브란트의 어머니〉로도 잘
알려져 있음), 1629-1630

히에로니무스 프랑켄, 〈최
후의 심판Segunda Vinda de
Cristo〉, 1605-1610
(레지덴츠 갤러리의 소장
작품들)

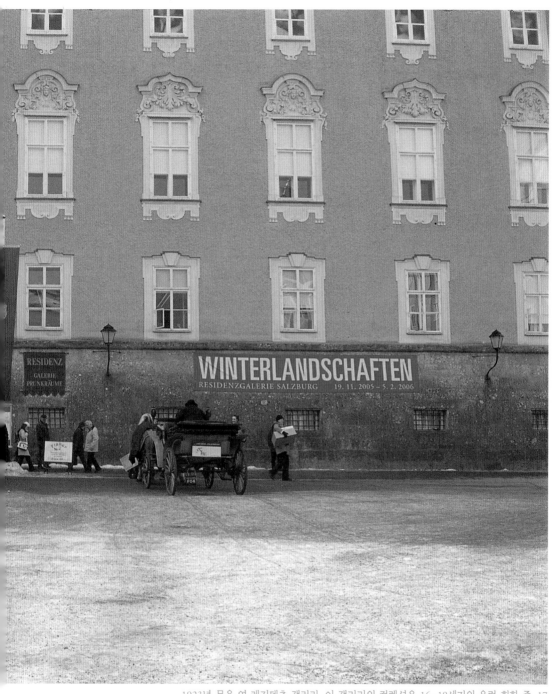

1923년 문을 연 레지덴츠 갤러리. 이 갤러리의 컬렉션은 16~19세기의 유럽 회화 중, 17세기의 네덜란드 회화, 17~18세기의 이탈리아, 프랑스, 오스트리아의 걸작 회화에 초점을 맞춰 전시하고 있다. 갤러리 벽에 '겨울 풍경' 전시회 중이라는 파란색 플래카드가 걸려 있다.

커피 찻주전자가 있는 바흐의 〈커피 칸타타Kaffee-Kantate〉 음반 재킷.

나무에 고풍스러운 꽃문양이 그려진 독일의 오래된 커피분쇄기Holz Kaffeemühle.

가 걸려 있었다. 옛 궁궐 같아 보이는 건물이지만 1923년 개관한 레지덴츠 갤러리이다. 말들은 초가 굴뚝에서 흩어지는 연기 같은 입김을 내뿜으며 푸륵 푸르륵 소리를 냈다. 길모퉁이를 돌아가면 책 보물이 숨겨진 헌책방이 있을 것이고, 한 모퉁이에는 작고 예쁜 골동품 가게가 있을 것이다. 다르질링 홍차를 파는 상점, 시간이 켜켜이 앉은 램프만 모아놓은 집, 마리아 테레지아 황후가 썼음직한 찻잔을 파는 가게가 햇빛처럼 반짝이고 있을 것이다. 풍경 속을 한가로이 걸으며 풍경이 되기로 했다. 발터 벤야민의 말마따나 "도시에서 길을 찾지 못한다는 것은 그리 큰일이 못 된다. (중략) 길 잃은 사람에게 가로의 이름들은 삐걱대는 마른 나뭇가지의 목소리처럼 말을 걸어"올 것이고 "도시의 작은 골목들은 산밑의 골짜기 못지않게 지금이 몇 시쯤 되었는지 암시"해줄 것이기 때문이다. 낯선 도시에 온 사람들은 표류하는 바람처럼 이 골목 저 골목을 산책하는 산책자가 된다.

아케이드 골목을 어슬렁거리다가 주황색 람페Lampe, 전등 켜진 카페 창을 보았다. '카페 모차르트'라는 초콜릿색 간판에는 모차르트의 실루엣이 그려져 있다. 고풍스러운 건물을 한층 더 따스하게 만드는 건 람페 불빛 아래 차를 마시며 담소를 나누는 사람들이다. 여로에서 만난 카페의 람페 빛은 길에서 만난 베아트리체 같다. 긴 항해를 마치고 돌아온 선원처럼 설렘을 안고 카페로 들어갔다. 한담을 나누는 연인들 사이로 짙은 아로마 향의 커피

바흐가 라이프치히에서 〈커피 칸타타〉를 작곡한 것은 1734년이다. 라이프치히에서는 귀족은 물론 서민 가정에서도 커피를 마시는 것이 큰 유행이었고, 커피 전문점도 여러 곳으로, 인기가 높았다고 한다. 모차르트는 이 무렵 스물두 살의 청년이었다. 열일곱 살에 잘츠부르크를 떠난 모차르트가 커피를 좋아했는지, 차를 좋아했는지, 바람에게 물어볼 일이지만, '카페 모차르트'에서만큼은 '모차르트 커피'라는 아름다운 상술 하나쯤 있어도 좋을 듯싶다.

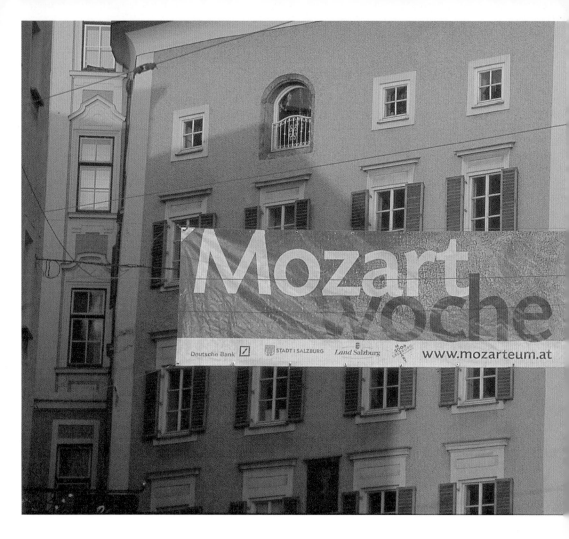

NATIONALE
IFTUNG
ALZBURG

20. Jänner bis 5. Februar 2006

REALITÄTEN
KANZLEI SILBER

모차르트 영혼에는 음악의 물레가 있다. 물레 잣는 모차르트! 그가 음악의 물레를 자아 실을 길어 올릴 때는 세속의 번뇌로부터 내심으로 돌아오는 시간이다. 그는 250년 전에 사라진 게 아니라, 그 옛날 자신이 살았던 우주의 어느 왕국으로 먼 여행을 떠난 것이다. 모차르트의 저 형형한 눈빛을 보라! 우주의 투명한 보석을 박아놓은 맑고 영롱한 저 눈 동자를 보라! 그는 잠시 깊은 잠에 든 것이다. 모차르트는 자신이 물레를 돌려 자아낸 음 악의 실타래를 풀어놓고, 우리에게 음악을 향유하라는 아름다운 정언명령을 한 것이다.

2006년 1월 20일부터 2월 5일까지 모차르트 탄생 250주년을 기념하는 음악축제 주간 '모차르트 보헤Mozart woche'가 펼쳐진다는 플래카드.

거리에 석양이 지고 있다.
모차르트 왕국에 노을이 들
면 잘츠부르크의 크고 작은
콘서트홀에선 클라리넷과
바순과 첼로, 비올라, 콘트
라베이스, 오보에가 경이로
운 하모니를 잣는다. 그리고
연극 같은 삶을 노래한 모차
르트 오페라가 막을 올린다.

카페 밖에서 본 노란색의 견고한 람페 빛.
마술이라도 부릴 것 같은 빛의 상자에서 흘러나오는 빛의 마
술 피리.

냄새가 났다. 사람과 사람 사이에 경
계가 사라지는 카페 안은 여행자들
이 불시착한 낯선 별처럼 느껴진다.
작은 창가에 앉아 차를 마시며 헌책
방에서 산 모차르트 책을 펼쳤다.

그런데 지금 누가 제 사랑의 상대일까
요? 아버지 놀라지 마세요, 부탁이에
요. ……예, 베버 씨 댁 딸이에요. 그런
데 요제파는 아니고 소피도 아니고 바
로 콘스탄체예요. 가운데 딸인…… 바
로 저의 훌륭하고 사랑스러운 콘스탄
체는…… 아마도 가장 착한 마음을 갖
고 있으며, 가장 멋있고 그리고 단 한
마디로 표현한다면 최고예요.

—1781년 12월 15일 모차르트가
부친 레오폴트에게 보낸 편지 중에서[4]

모차르트 부친은 콘스탄체와의 결혼을 반대해서 결혼식에도
참석하지 않았다. 모차르트의 사랑의 형벌에 연민이 들어서일까.
카페 주인에게 모차르트 오페라 《마술피리 Die Zauberflöte》 중 〈사랑
을 느끼는 남자들은 Bei Männern, welche Liebe Fühlen〉을 틀어줄 수 있느냐

거리와 골목에 나붙은 모차르트 음악
축제 주간 포스터는 음악의 문으로 인
도하는 기호이다.

고 물어보았다. 아리따운 금발의 여주인은 눈을 동그
랗게 뜨더니 자기도 이 대목을 좋아한다며 흔쾌히 틀
어주겠다는 표정을 지었다.

파미나: 사랑을 느끼는 남자들은,

 자상한 마음씨를 잃지 않지요.

파파게노: 감미로운 사랑을 함께 나누는 것,

 여자의 첫 번째 의무이지요.

함께: 우리는 사랑을 기뻐하고,

 사랑만으로 산다네.

파미나: 사랑을 하면 고통도 감미롭게 느껴지고,

 사랑을 위해서라면 희생도 감내할 수 있지요.

파파게노: 사랑은 우리의 일상에 생기를 주고,

 사랑은 자연의 수레바퀴가 굴러가게 하지요.

함께: 사랑의 목표가 우리를 인도하니,

 아내와 남편만큼 고귀한 것이 없지요.

 남편과 아내, 아내와 남편

 고귀함이 신에게 이르네.

 ―《마술피리》1막 파미나와 파파게노의 이중창

 〈사랑을 느끼는 남자들은〉

모차르트가 죽기 두 달 전 초연된 이 오페라는 서곡과 21곡을

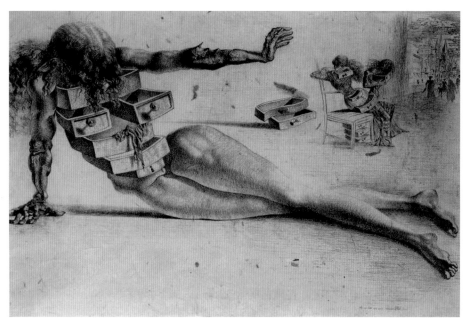

살바도르 달리, 〈서랍의 도시La Ciudad de los Cajones〉, 1936

포함, 전 2막으로 구성되어 있다. 이 중 남녀 간의 사랑, 특히 결혼에 관한 아름다운 노래가 있는데, 1막에 나오는 파미나와 파파게노의 이중창 〈사랑을 느끼는 남자들은〉이다. 가사 내용이 큐피드의 황금 화살을 가슴에 맞은 듯 사랑의 고귀함을 노래하고 있다. 짧았던 생의 마지막 오페라 《마술피리》를 통해 모차르트는 자신의 가슴 깊은 곳에 숨겨둔 사랑 고백을 이 노래로 한 것은 아니었을까. 모차르트는 동화 같은 마술 오페라 《마술피리》에 사랑을 새겨, 일상에서 무뎌진 우리의 사랑을 되새겨보게 한다.

모차르트는 자신의 영혼과 육체에, 음악의 영감 든 서랍을 무진장 소유하고 있던 음악가였다. 살바도르 달리의 그림 〈서랍의 도시〉처럼, 모차르트의 영혼과 육체는 음악의 서랍이 세포처럼 박혀 있는, 거대한 서랍의 세계였다. 그의 심연에서는 샘솟는 악상이 늘 오선지에 그려졌고, 영혼과 육체에 난 음악의 서랍에서는 선율이 흘러나와 세상을 감쌌다. 그의 음악을 들으면 비속한 현실에서도 우리의 무의식에 숨겨진 신성을 볼 수 있다. 모차르트는 신성의 이미지를 천진난만하고 심오한 예술로 펼쳐 보인 음의 마술사이다. 그의 음악은 천재적이면서 보편적이고, 숭고하면서 유희적이고, 우아하면서 심미적이고, 밝고 사색적이며, 유토피아적이고 디오니소스적이다. 모차르트 음악은 현존하면서도 시간을 초월하고, 아름다움으로 인간을 정화시키면서도 아름다움마저도 카타르시스화한다. 모차르트는 천재였지만, 모순적이고 인간적인 모습을 통해 천재적인 보편성의 음악으로 우리를 매혹시킨다.

'바람구두를 신은 사내'처럼 잘츠부르크를 다녀왔다.

바람이 지나는 곳마다 음악이 흘렀고, 추억이 생겼고, 모차르트가 있었다. 여행자는 사물이나 사람 사이를 공기처럼 떠다니며 풍경과 예술적인 것들 사이에서 인간적인 것과 아름다움을 발견하는 탐험가이다. 모차르트 역시 음악의 우주를 순례한 진정한 여행자이며 미의 탐험가였다. 그는 자신이 지은 천의무봉天衣無縫

한 음악에, 음악의 은하를 흩뿌려, 음악의 우주를 완성했다. 비록 자신의 생과 쓰다 만 레퀴엠은 미완성이었지만, 인간의 생은 죽음을 맞이하기까지 근원적으로 미완성이며, 예술은 미완성이므로 예술이다. 우주도 무한 진화할 뿐, 우주에는 완성이 존재하지 않듯, 인간의 생애와 예술도 미완성을 통해 완성이라는 무無를 향해 나아간다.

모차르트의 음악에는 지상의 고뇌와 절망에도 생명의 꽃을 피우는 나비가 날아다니고 있다. 모차르트의 나비는, 은하계 음악의 왕국에 사는 '나비의 여왕'의 나비로, 시공을 초월하여 이 세상으로 건너와 음악의 꽃을 피운다. 모차르트는 멀고 먼 옛날 음악의 왕국에 살았던 악공이었는지 모른다. 달리의 그림에서 본 〈나비의 여왕〉처럼, 음악의 왕국에 사는 '나비의 여왕'은 자신이 연모하고 사랑하던 악공 모차르트가, 우주의 한 푸른 별에서 음악의 꽃을 피우라고, 그 아름다운 나비를 보내고 있을 것이다.

나비들은 찬란한 빛을 따라와 모차르트의 영감이 되었고 그가 피운 꽃은 세계를 음악으로 점령했다. 달리는 샤먼적 술법으로 초현실에 접속하여 '나비의 여왕'을 본 유일한 초현실주의자일 것이다. 달리의 작품 〈나비의 여왕〉은 초현실적으로 그려진 예술화된 보살일지도 모른다. 보살의 화려한 관 대신 생명을 상징하는 나비가 머리 위에 미묘하게 현현된 모습이다. 수수께끼 같은 색과 이미지를 아우르는 것은 여왕이 아니라 나비이다. 나비는 생명의 꽃을 표상한다.

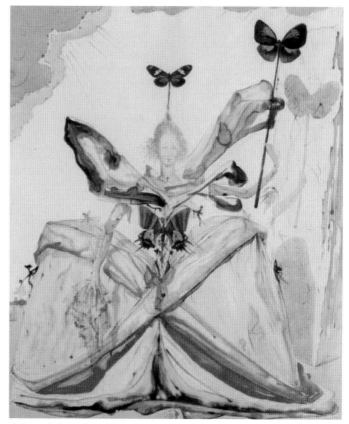

살바도르 달리, 〈나비의 여왕La Reina de las Mariposas〉, 1951

Liebster Freund! —

Prag den 15t. octbr: 1787

1787년 10월 15일 프라하에서 모차르트가 빈에 있는 친구 고트프리트 폰 야쿠인Gottfried von Jacquin에게 보낸 자필 편지. 모차르트는 이 편지에서 돈 조반니의 초연이 두 번 연기된 이유에 대해 설명하고 있다.

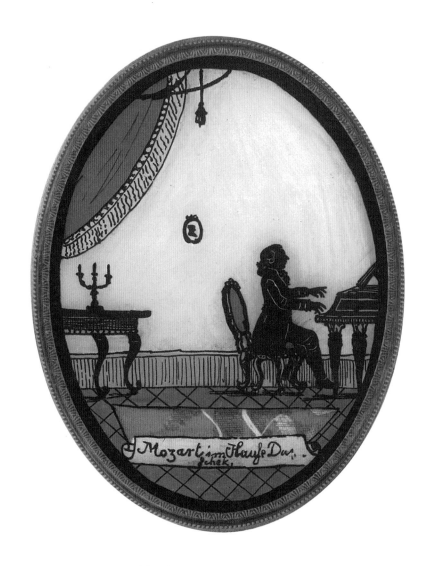

피아노 연주 중인 모차르트의 채색 실루엣.

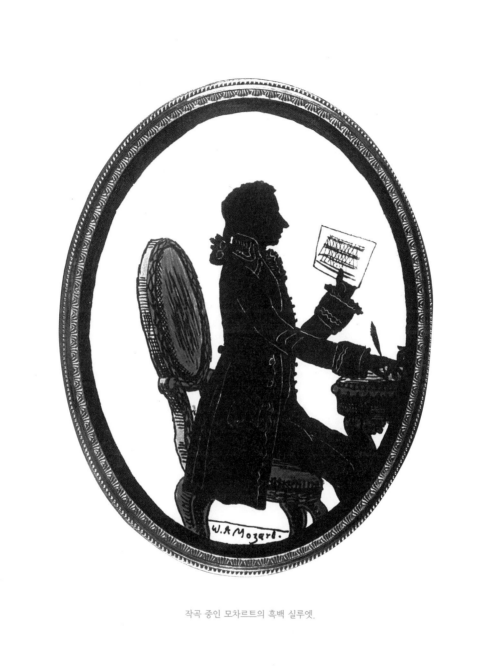

작곡 중인 모차르트의 흑백 실루엣.

잘츠부르크 거리의 어느 문, 손잡이 문양에 주조된 그림 언어는 신에 대한 경배이다.

눈에 보이지는 않지만, 아름다운 것은 어느 순간 우리 곁에 와 있다. 은하를 건너온 모차르트의 나비들은 어느 순간 지상에 음악의 꽃을 피우고는 그와 함께 홀연히 사라져갔다. 모차르트는 우리가 알지 못했던 미의 판타지를 음악의 풍경으로 그렸고, 생명의 나비가 춤추는 음악을 통해 생의 덧없음마저도 경이로움으로 바꿔놓는다. 그의 오선지에서 춤추는 나비들은 우리를 지극히 높은 행복으로 이끈다. 어디선가 한 번은 들었음직한 모차르트 음악을 만날 수 있는 잘츠부르크는 행복 충전소였다. 행복은 그렇게 대단한 것도 아니지만, 그렇다고 하찮은 것도 아니다. 우리가 잊고 살았던 생의 순간마다, 잠복해 있던 햇빛처럼 그렇게 반짝이고 있는 게 행복임을 느끼게 한 잘츠부르크. 모차르트와 모차르트 음악을 잘 모르더라도 거리에서, 추억 속 어느 장소, 음악 시간에 들은 것 같은 선율에 행복감으로 빠지는 게 모차르트 음악이다.

잘츠부르크 창에서 내가 본 것은 250년 된 유희 공간에서 서기 2억 5000만 년의 카오스까지 별처럼 빛날 모차르트 음악의 희열이다. 국경 넘어 뮌헨이 가까워질수록 "내 머리는 영원한 것을, 모차르트를, 별을 떠올렸다". 그리고 '천천히 그러나 지나치지 않게 Andante ma non troppo' 모차르트 오보에 협주곡 2악장을 연주하는 오보이스트의 담연淡煙한 오보에 소리 같은 풍경이 마음속의 창에 번져갔다.

저 문을 열고 들어가면 모차르트 왕국이 나온다.

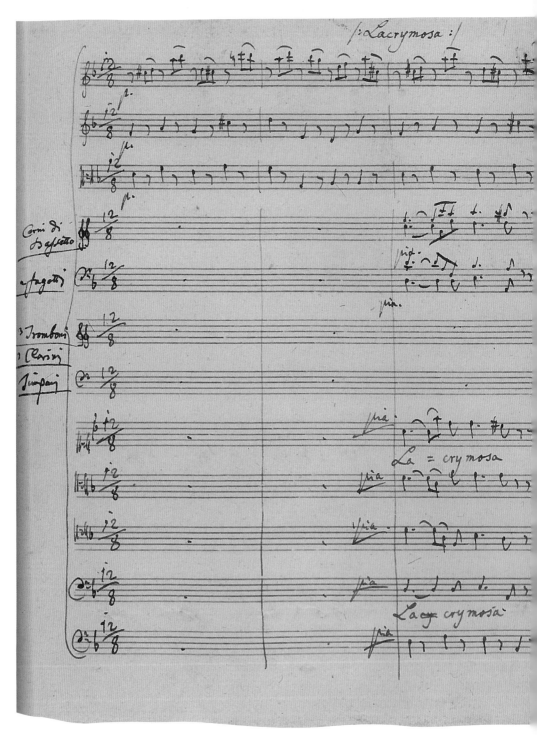

모차르트 생애 마지막 미완성 작품 《레퀴엠Requiem》 중 〈라크리모사Lacrymosa〉 자필 악보.

= es illa qua resur = get

NB.

= es illa qua resur = get

몽골 초원의 창은 초원이다

— 잃어버린 '야성'을 찾는 마법 같은 시간의 초원에서,
초원의 방랑자 되기

초원의 마법, 야성

초원에는, 보로딘의 〈중앙아시아의 초원에서〉라는 음악을 들을
때 느꼈던 신비한 소리의 광경이 끝 간 데 없는 광야에 펼쳐져 있
었다. 귀로 들으며 상상했던 음악의 풍경이 실제 풍경과 겹쳐지
며 장대한 하모니를 연출한다. 초원의 공기는 침묵 중이었다. 바
람 속에 간간이 낙타 말발굽 소리가 들렸지만 저 멀리 불어가는
모래바람에 묻혀 사라져갔다. 초원의 광막한 아름다움과 쓸쓸한
허무가 절정에 이른 보로딘의 민족적 색채 짙은 이 음악은, 러시
아적이지도 않고 몽골적이지도 않은, 지극히 '초원적'이라는 것
을 중앙아시아의 초원에서 느꼈다. 클라리넷과 잉글리시 호른의

독특한 음색으로 음악을 열어가는 아름다운 이 노래의 여정도, 초원에 귀 기울여보면 초원의 소리, 사막의 소리, 바람의 소리라는 것을 쉽게 알 수 있다.

투르판, 누란, 사마르칸트 같은 비단길 지명으로 낯익은 타클라마칸 사막이나 라사, 장체, 시가체로 이어지는 티베트 고원이 쓸쓸하고 고독하지만 낭만적인 여정을 보여준다면, 황막한 황량함이 짙게 배어난 고비 사막은 좀 더 야성적이다. 초원은 도시에 살며 잃어버린 야성이 끝없이 펼쳐져 있다. 야성은 자연에 깃든 생명력이며 우주의 숨결이다. 모래바람 속에 태어나서 모래바람 속으로 사라져가는 것들의 야성에서 낯선 동질감이 느껴졌다. 사막에 형해만 남은 채 우뚝 솟아 있는 가젤의 머리뼈 잔해가 뙤약볕을 받고 있었다. 황야에 널브러져 있는 동물의 뼈는 죽음이 바람 한 줌 사이, 모래 한 알마다 숨어 있음을 각성시킨다. 하지만 죽음의 이면에 깃든 삶이 그렇듯 사막에서의 주검들은 역설적으로 생의 야성을 상징한다. 칭기즈 칸의 군사들처럼 흙먼지를 일으키며 달려오는 목동들의 말발굽 소리 심장을 뛰게 하고, 거대한 날개를 펼치고 초원 위를 저공비행하며 숨 막히게 날아가는 검은 독수리는 오래전 추락한 야성 의지를 비상하게 한다. 사막의 끝에서 폭풍처럼 일어나는 새하얀 뭉게구름, 황량한 땅에서도 생명의 우주를 연 에델바이스, 비단결 같은 모래와 모래 사이를 휘젓고 다니는 작은 도마뱀들, 그 옛날 아라비아를 향해 가던 카라반 행렬처럼 모래언덕을 넘어 또 다른 시간 속으로 사라져가는

한 무리의 낙타 떼, 거대한 모래성을 넘어 몰락하는 달의 원시적인 흔적, 그리고 밤이면 어디선가 들려오는 핏빛 그리운 늑대 울음소리……. 초원에 살고 있는 것들은 현존하면서도 초현실적이다. 사람 내면에는 호모에렉투스나 네안데르탈인 시절의 아주 오래된 야성이 남아 있어서인지, 원초적인 야성에 대한 흠모 때문인지, 초원에서 본 야성적인 것들의 기운이 몸과 영혼에 잠든 본능을 깨운다. 초원의 방랑자는 잃어버린 야성을 찾아가는 시간의 마법사이다.

초원의 방랑자, 바람

몽골 초원은 바람의 고향이다.

바람은 카오스로부터 나와 카오스로 간다. 시간의 검은 줄기를 따라가면 작은 바람의 샘에서 회 오르는 카오스, 바람! 초원으로 불어오는 바람의 육체는 야생마처럼 탄력이 있어 어디로 가는지 갈피를 잡을 수 없고, 어떤 때는 프랑스 가곡처럼 우아한 미풍을 거친 땅에 풀어놓는다. 그럴 때면 바리톤 제라르 수제가 부르는 앙리 뒤파르크의 가곡 〈여행에의 초대L'invitation au voyage〉처럼, 여행이라는 몽환적 유토피아를 찾아가는 우수가 초원에 펼쳐진다. 이 곡의 가사를 시로 쓴 보들레르조차 상상하지 못했을 음울한 몽상을 애수 짙게 펼치는 '여행에의 초대' 같은 바람을 초원에서 만났다. 광기 서린 모래바람의 이면에서 고즈넉한 박명을 기다리는

에델바이스처럼 순수한 바람의 얼굴. 초원에서는 낯선 생만큼이나 바람도 낯설다.

마두금馬頭琴을 켜는 초원의 악사가 바람을 불러 모으고 있다. 초원을 스치는 바람은 악사가 켜는 활에 닿아 신비한 소리를 낸다. 태곳적부터 중앙아시아의 초원을 흘고 다니던 바람 소리를 길어 올리는 악사는 바람을 초원의 어머니라고 말한다. 어느 별에서 떨어진 눈물방울 하나 초원에 비를 불러오고, 눈을 몰고 와서 억만년 초원의 우주를 펼쳐놓는 생명의 바람. 원시적인 바람에 실려 온 마두금 소리는 초원에서 태어나 초원을 유랑하는 모든 것들을 어루만진다. 한 무리의 낙타가 모래언덕을 넘어와 초원에 앉아 있다. 낙타는 마두금 소리를 바람이 부르는 구슬픈 노래라고 여기는지 순정한 큰 눈동자가 촉촉해져 있다. 언젠가 저 바람 속에 먼 나라로 팔려 간 새끼 낙타가 있었다. 낙타는 바람결에서 새끼가 탔던 항구의 뱃고동 소리라도 들은 것일까.

몽골 초원을 유랑하는

바람은

낙타의 고향이다

낙타는 바람결이 핥아준 냄새를 맡아

눈을 뜨고

바람이 불러주는 노랠 들으며

잠을 잔다

초원을 활공하는 독수리가 바람을 타고 있다. 바람에 영혼을 맡겨야 가능한 활공.

유목민 악사가 마두금의 현을 바람에 켜듯

낙타는 불어오는 푸른 바람을 몸으로 타며 생각에 잠겨 있다

바람을 음미하며 수테차Suteychai를 마시는 낙타에게 말을 걸어본다

"친구여,

바람은 어디서 불어오는지"

"친구여,

사막이라는 고해의 바다를 사랑하는지"

"친구여,

초원의 끝은 어디인지"

낙타는 보온병에 든 차를 마실 뿐

말이 없다

초원에서는

바람의 고향이라든지,

고해의 사막이라든지,

초원의 끝과 시작이라든지,

하는 말이 무의미하다는 것을

낙타는 알고 있다

그러니 그것은 낙타에게 질문할 게 아니라

초원을 방랑하는

바람에게,

초원을 쏘다니는

시간에게,

초원을 여행하는

침묵에게,

물어볼 일

낙타는 사람의 또 다른 생을 살고 있다

사람의 언어와

낙타의 언어 사이에

모래 바람이 불고 있다

모래바람은

초원을 심연으로 채운다

초원에서

낙타와 마주 앉아

수테차를 마시며

아무 말도 하지 않았다

낙타가 들려주는

바람의 노래와

시간의 합주와

침묵만이 아는

고독을 들을 뿐

낙타는

천년을 늙지 않는

푸른 바람의 악기를 퉁긴다.

—시 「낙타의 푸른 악기」

낙타와 작별을 하고 별을 찾으러 더 깊은 초원으로 떠났다. 노을이 지기 전에 낙타도 큰 눈망울을 끔벅거리며 어디론가 길을 떠날 것이다. 바람결에 쩔렁거리는 낙타 방울 소리가 낙타의 무언가無言歌처럼 들려왔다. 초원에서 바람의 노래를 들으며 살아가는 정처 없음을, 생의 낙관으로 바꿔가는 게 삶이라고, 낙타는 방울 소리로 쩔렁거리고 있다. 초원의 신이 바람이고, 헤겔의 신이 이성Vernunft이라면, 낙타의 신은 낙관이다. 낙타의 도저한 낙관주

의는 초원과 사막에서 나온다. 극한의 자연과 대지의 우주 같은 초원에서 생존법을 터득한 낙타는, 아주 예민한 시각으로 밤하늘의 별을 보며 길을 찾을 수 있는 혜안과, 아주 예민한 후각으로 바람의 냄새를 맡을 수 있는 본능을 가졌다. 낙타의 푸른 영혼에는 슬픔을 정신에 현상시키지 않는 낙관이 있다. 생의 불연속성을 충만한 낙관으로 변주시켜 티 없이 맑은 두 눈에 심어놓은 초원의 낙타! 멀어져가는 낙타 방울 소리가 어느 순간, 생의 정처 없음에 파고든다. 무엇인지 모를 덧없음에 가슴이 멍해졌다. 존재하지만 무 같은 초원의 풍경 앞에서, 지난 시간들과 함께 내가 읽은 책의 활자들 역시 덧없이 생각되었다. 김수영의 시편들은 사랑과 혁명의 변증법을 아름다운 반동과 따뜻한 불온으로 노래함에도 허무했고, 고갱의 〈우리는 어디서 왔는가, 우리는 누구인가, 우리는 어디로 가는가〉라는 철학적인 제목의 거대한 그림도 유치했고, 헤겔의 『법철학』 서문에 나오는 "이성적인 것은 현실적인 것이고 현실적인 것은 이성적인 것이다"라는, 멋지지만 회의를 불러일으켰던 말도 보기 좋게 무너져 내렸다. 이성적인 것이 현실적일 수 있을까. 혹시 그 말은 세상 사람들이 쓴 가면처럼 가면을 쓴 명제가 아닐까. 회의를 품었던 답 없는 것들이, 설령 답이 있다 치더라도, 초원에서는 무명한 바람 같은 것이다. 혁명을 사랑했으므로 고독했던 시인 김수영이나, 미칠 것 같은 생의 허무한 시간에 인간 근원에 대한 형상과 색을 입혔던 화가 고갱이나, 절대정신을 추구하던 철학자 헤겔이나 초원에서는 우주

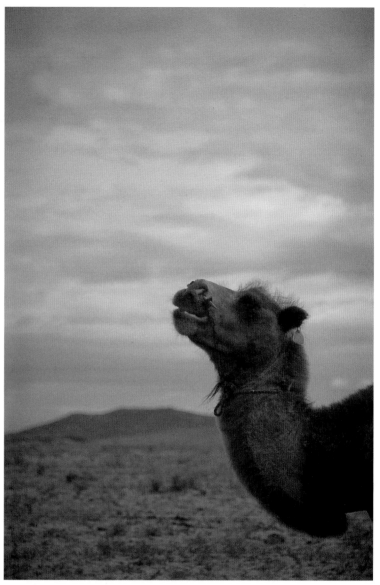

초원에서는 낙타만이 신탁을 받는다. 낙타는 지금 신의 계시를 듣고 있다.

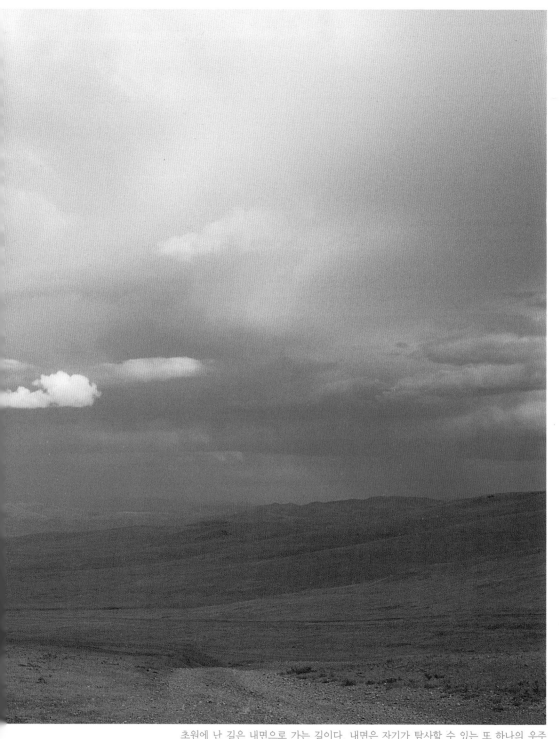

초원에 난 길은 내면으로 가는 길이다. 내면은 자기가 탐사할 수 있는 또 하나의 우주이다.

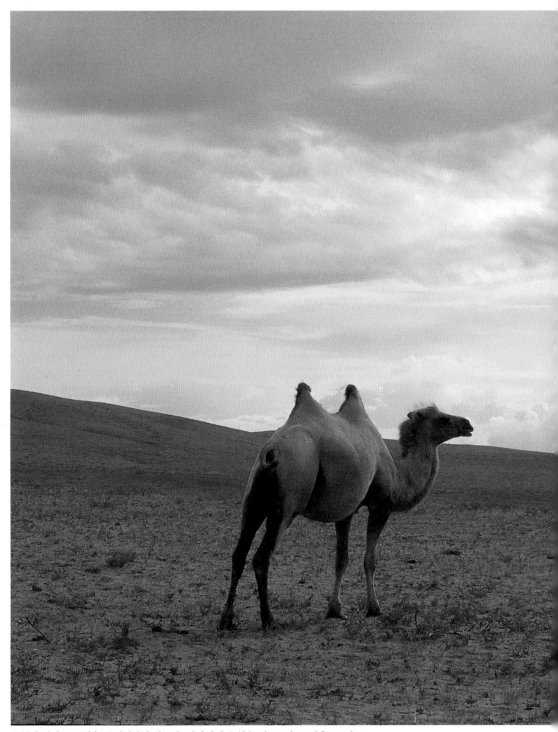

초원의 낙타는 초원을 두려워하지 않는다. 낙타에게 초원은 신 Gott 이고, 영혼 Seele 이고, 자유 Freiheit 이다.

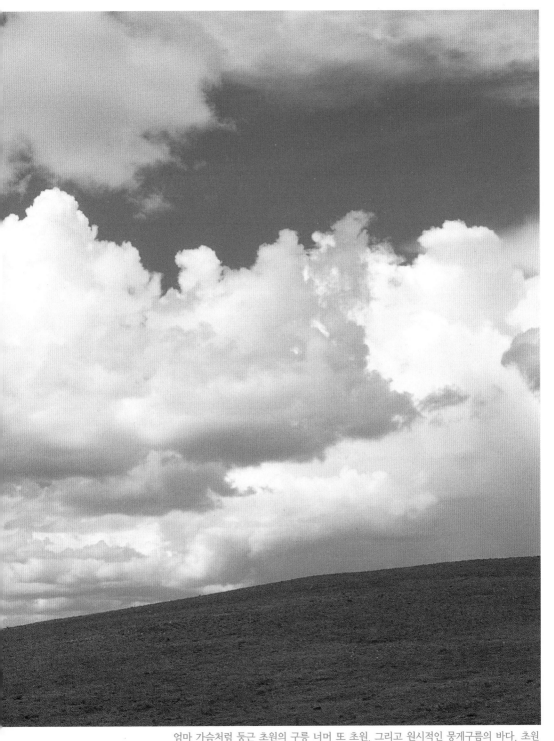

엄마 가슴처럼 둥근 초원의 구릉 너머 또 초원. 그리고 원시적인 뭉게구름의 바다. 초원
은 우주의 모성 느껴지는 별.

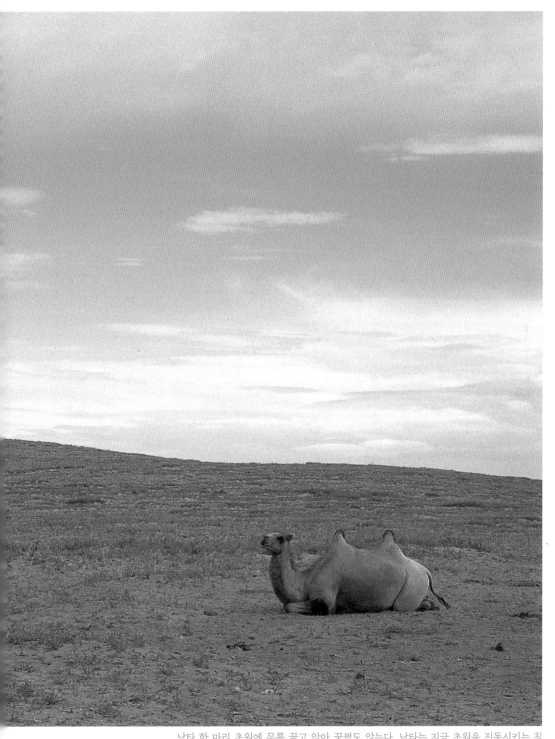

낙타 한 마리 초원에 무릎 꿇고 앉아 꿈쩍도 않는다. 낙타는 지금 초원을 진동시키는 침묵의 소리를 듣는 중이다.

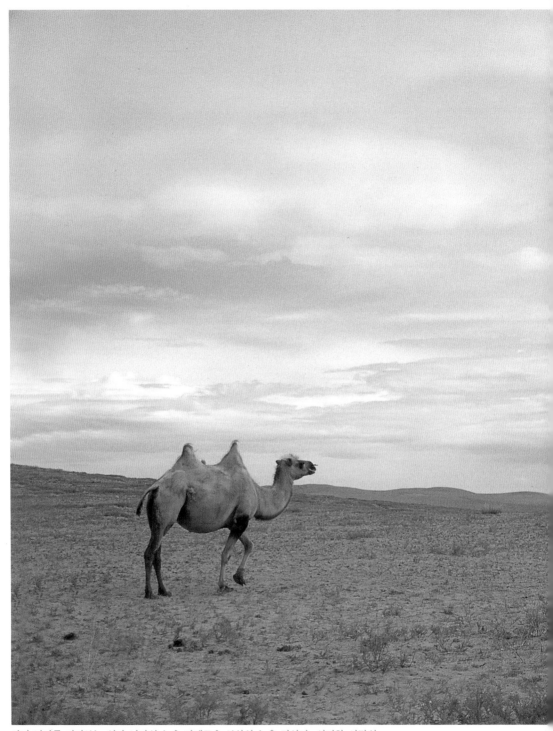

아기 낙타를 바라보는 엄마 낙타의 눈은 자애로운 보살의 눈을 닮았다. 신비한 사랑의
빛깔과 공기놀이하는 아이를 보는 듯한 미소. 포스트모던하기 짝이 없는 초원에서 낙타
는 우리 생이 미처 깨닫지 못한 부처의 생을 살고 있다.

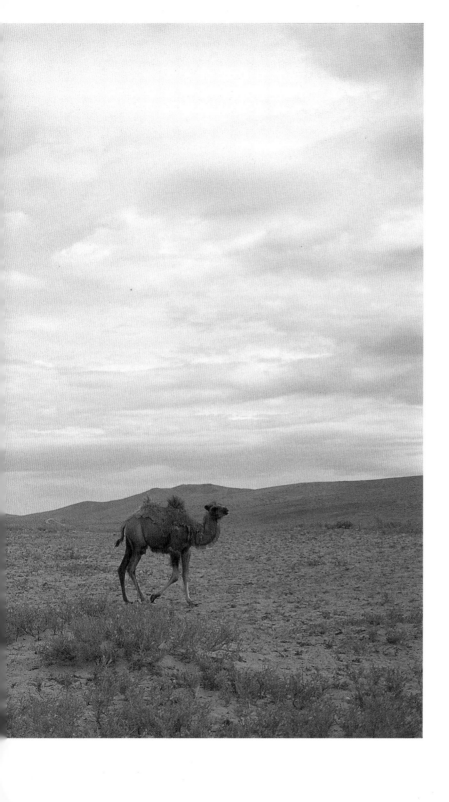

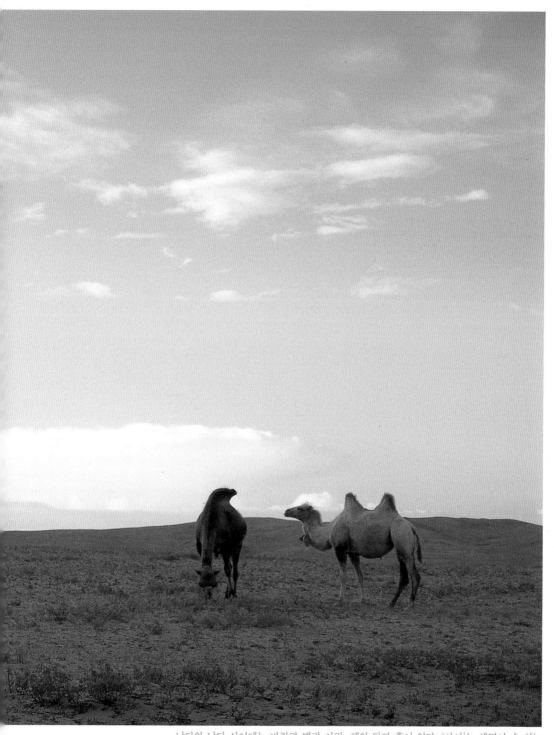

낙타와 낙타 사이에는 바람과 별과 사랑, 해와 달과 흙이 있다. '사이'는 생명이 숨 쉬는
우주이다.

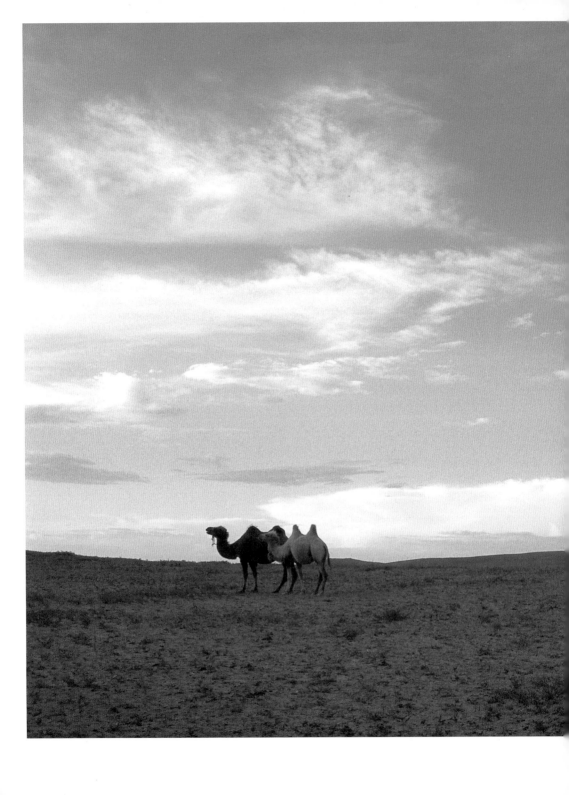

지나온 길에는 누군가와 함
께 걸어온 흔적이 남아 있
다. 낙타 두 마리 걸어가는
미지의 초원은 누군가와 만
남을 위한 지도이다. 귀스타
브 쿠르베의 그림 〈만남(안
녕하세요, 쿠르베 씨)Bonjour
Monsieur Courbet〉에서 본 것
같은 누군가와의 만남이 기
다리고 있는, 설렘이 있다.

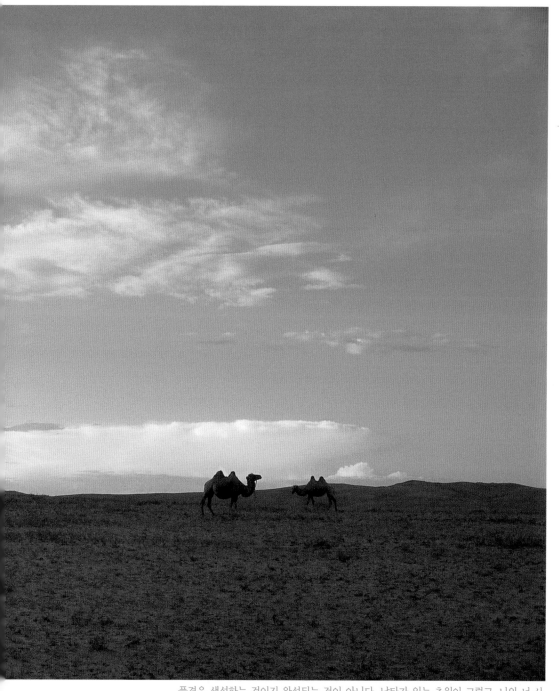

풍경은 생성하는 것이지 완성되는 것이 아니다. 낙타가 있는 초원이 그렇고, 나와 너 사
이를 흐르는 풍경의 강이 그렇고, 미완의 생이 그렇다. 그러나 초원의 낙타는 풍경을 의
식하지 않고, 순간을 의식하지 않고, 풍경에 머문다.

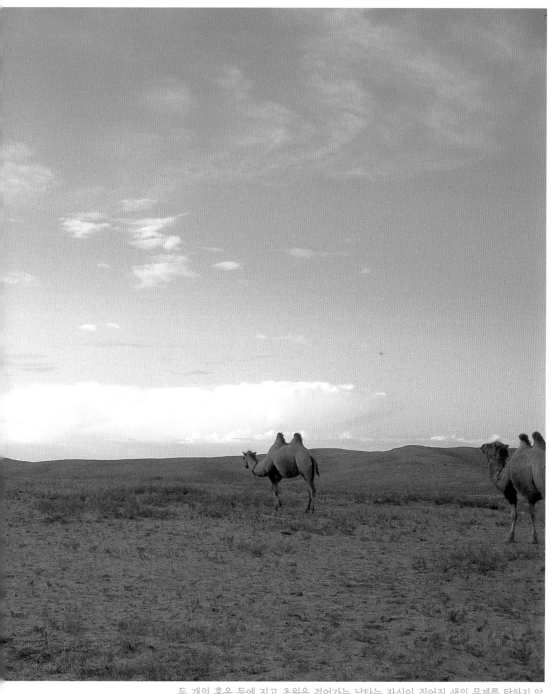

두 개의 혹을 등에 지고 초원을 걸어가는 낙타는 자신이 짊어진 생의 무게를 탓하지 않
는다. 살아가며 생긴 혹과 상처는 생을 견디게 하는 무언가無言歌이다.

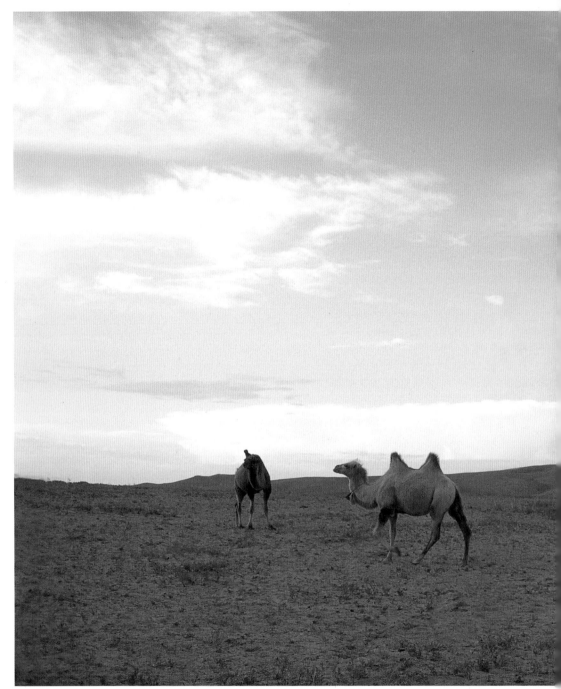

초원을 홀로 버틴다는 것은 끔찍한 일이다. 낙타도 외로움을 탄다. 낙타의 판타지는
고독을 내면화하여 미를 창조하는 게 아니라 실존하는 것이다. 나와 너, 그리고 우리.

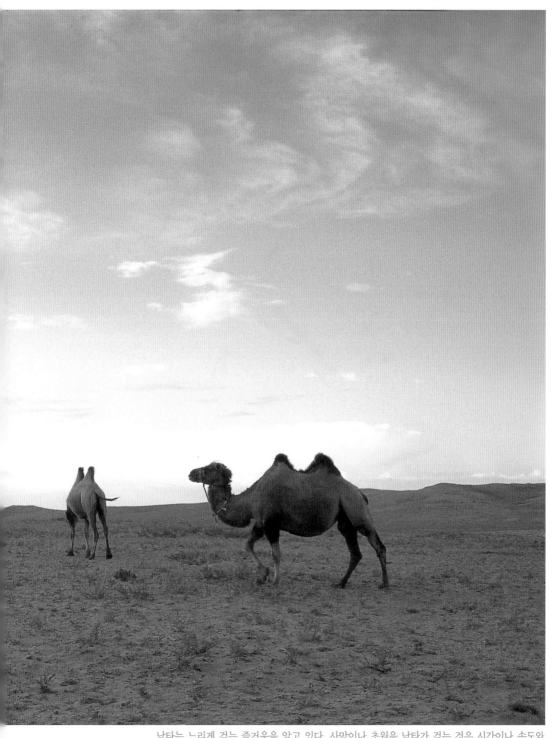

낙타는 느리게 걷는 즐거움을 알고 있다. 사막이나 초원을 낙타가 걷는 것은 시간이나 속도와
의 싸움이 허무하다는 것을 알고 있기 때문이다. 시간은 즐기는 것이지 초월의 대상이 아니다.

빙켈만은 '좋은 취미Der gute
Geschmack'를 예술 작품에서
미를 느끼는 능력이라고 했
다. 재미있는 것은 취미를 뜻
하는 독일어 Geschmack가
'맛'을 나타내기도 한다는 것
이다.

그래서인지 '취미'라는 말은
'맛', '맛보다'에서 나왔다고
한다. 풀을 뜯는 낙타는 초원
을 맛보고 있다. 나도 초원을
맛보고 있다. 초원의 맛을 안
낙타나 사람에게는 초원만 한
예술이 없다. 초원은 '좋은 취
미'로서의 거대한 예술이다.

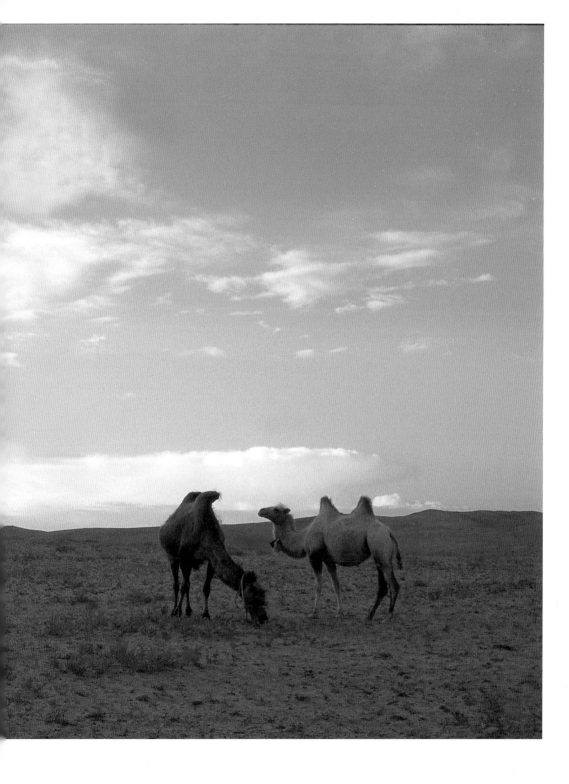

두 마리의 낙타는 뒷모습을
드러낸 채 지평선을 응시하
고 낙타 한 마리는 반대쪽
을 보고 있다. 뒷모습은 앞
모습의 '우시아Ousia', 즉 '실
체'이다.

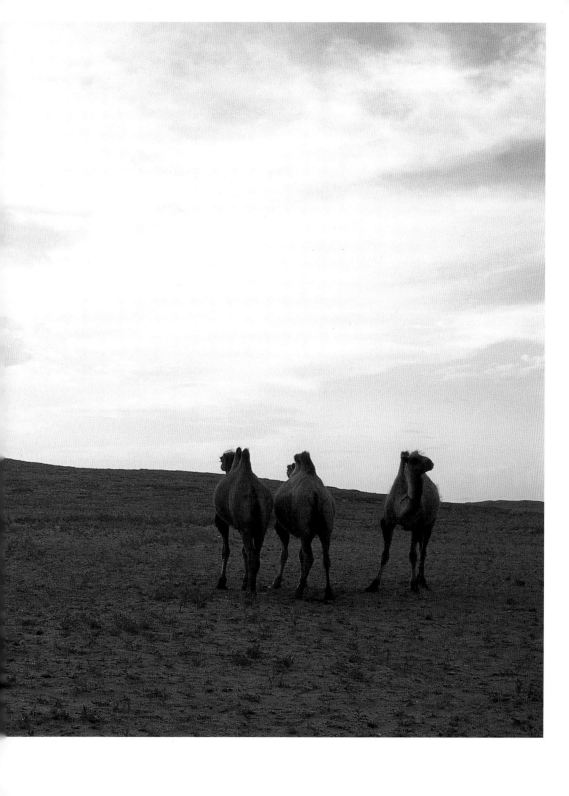

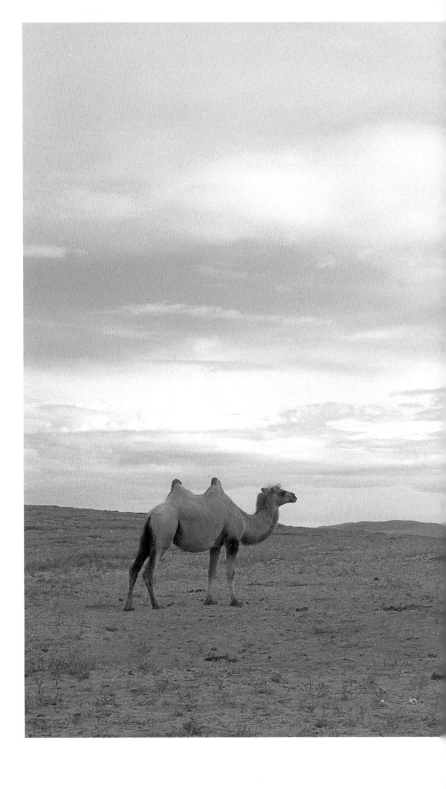

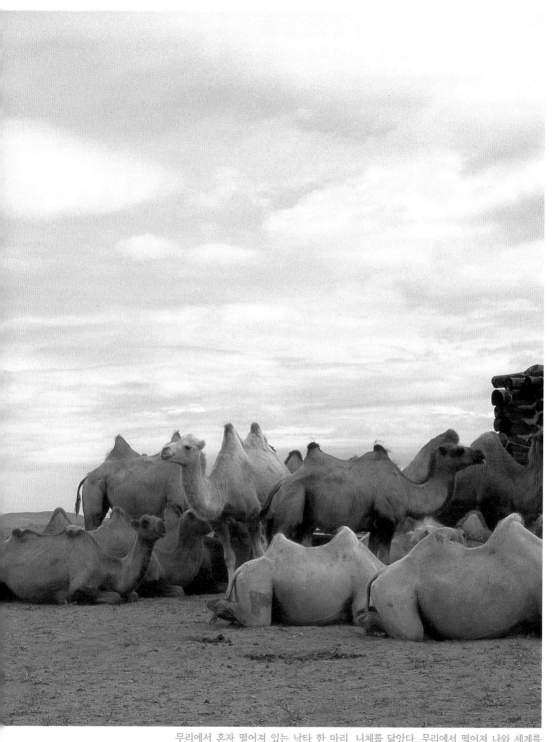

무리에서 혼자 떨어져 있는 낙타 한 마리, 니체를 닮았다. 무리에서 떨어져 나와 세계를
해체하고 새로운 세계를 연 외로운 철학자는 낙타를 닮았다. 이 낙타를 보라!

방랑자는 어디에도 얽매이지 않고 집착하지 않는다. 바람만이 알고 있는 방랑의 끝,
자유. 낙타는 초원의 방랑자이다.

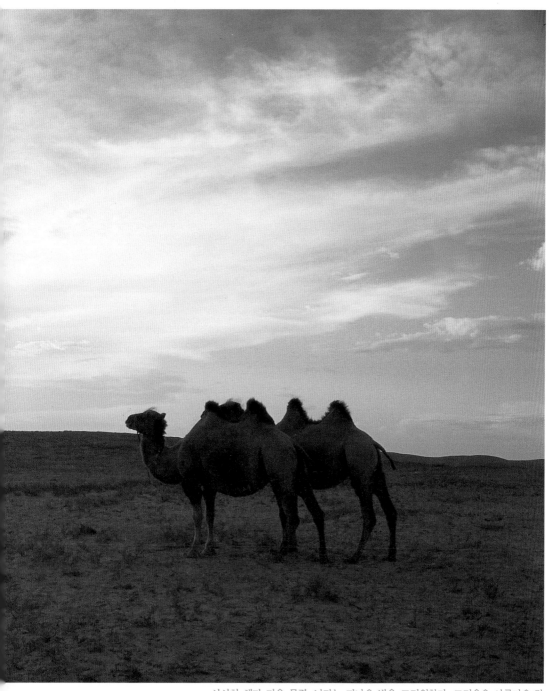

서서히 해가 기울 무렵, 낙타는 떠나온 별을 그리워한다. 그리움은 아름다운 질병이다.

어둠에서 나온 빛이 잿빛 구름 속으로 다시 빛을 거둬들이고 있다. 해는 45억 7000여 만 년 동안 빛을 뿌리고 거두는 일을 반복하고 있다. 이즈음은 만물이 멜랑콜리해지는 시간이다. 뒤러와 뭉크, 고갱과 고흐도 멜랑콜리를 추구해 작품으로 남겼지만, 낙타도 멜랑콜리를 초원에 그리곤 한다. 그러나 초원의 낙타가 그리는 멜랑콜리는 절망이나 우수가 아니라 '생명을 향한 의지Wille zum Leben'이다.

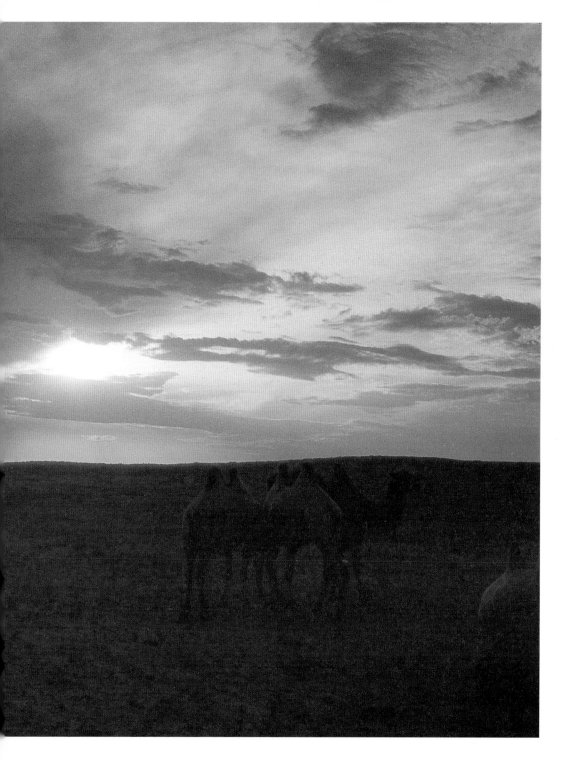

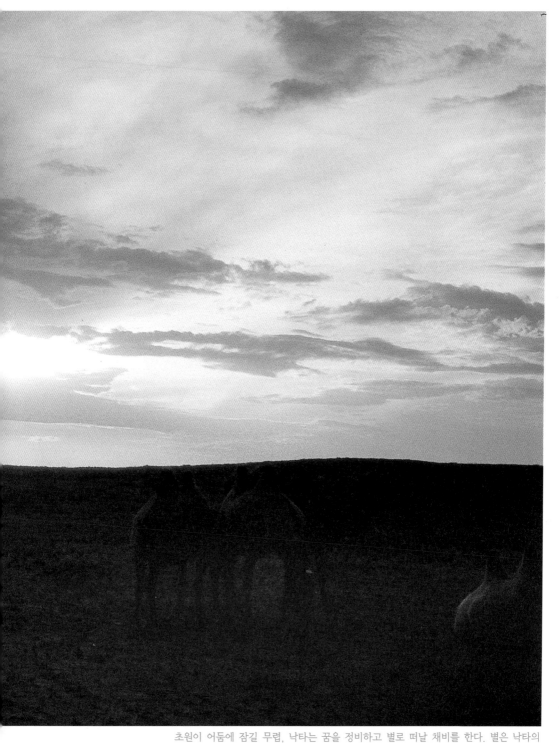

초원이 어둠에 잠길 무렵, 낙타는 꿈을 정비하고 별로 떠날 채비를 한다. 별은 낙타의
섬, 밤은 초원의 꿈. 존재가 무無인 것 같은 초원의 깊은 밤은 사물의 본질인 '물자체
Dinge an sich'로 다가서게 한다.

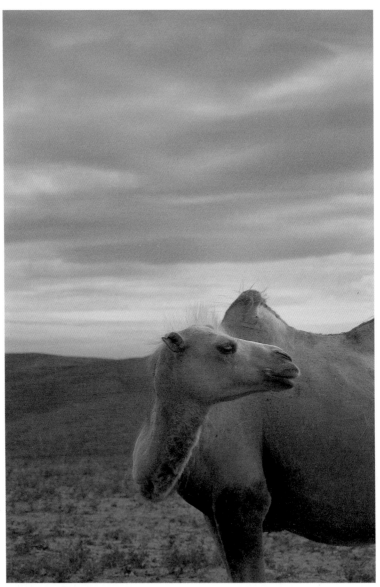

낙타의 잠, 초원의 숨결.

의 티끌 같은 것이다. 초원의 바람이 영험한 것인지, 쩔렁거리는 낙타 방울 소리가 신묘한 것인지, 인간은 바람 한 줄기 앞이나 사라져가는 낙타 방울 소리에도 허물어질 수 있고 죽을 수 있는 존재이다.

초원의 꿈, 사물

여행을 함께 간 사람들이 몽골 민속 공연을 보러 극장으로 갈 때, 시인 강은교 선배를 꼬드겨 골동품 상점을 찾아갔다. 그곳의 진열장이나 선반, 바닥에 있는 오래된 사물들은 손때가 켜켜이 쌓인 채 침묵의 광채를 내고 있었다. 몽골제국의 칸이 쓰던 것 같은 보석 박힌 칼에서는 허무한 바람 냄새가 났다. 은쟁반과 은주전자, 터키석이 촘촘히 박혀 있는 목걸이와 장신구, 전사의 투구, 피리, 낡은 마두금, 작은 불상 등이 오밀조밀 있었고, 대제국을 건설한 기마민족답게 말발굽에 다는 편자도 많이 보였다. 우리는 동銅으로 만든 기다란 찻주전자를 하나씩 샀다. 섬세한 공예품은 아니지만 나름대로 맵시 있어 보였고 견고한 맛이 있었다. 겉모습은 몽골적인 투박스러움이 느껴졌지만 찻주전자 안에는 초원의 숨결이 담겨 있을 것 같았다. 구릿빛 동에 내려앉은 시간의 더께가 표면에 착색되어 예술미가 느껴졌고, 부드러운 곡선의 손잡이에서는 어느 유목민 여인의 손길이 잡힐 것도 같았다. 앤티크의 운치가 깃든 곳은 찻물을 따르는 주둥이 부분이다. 찻주전자

를 만든 장인은 찻잎이 걸러지게 할 요량으로 혹은 물이 한꺼번에 쏟아지지 않도록 주둥이 안쪽에 갈퀴 모양을 만들어놓았다. 유목민들이 쓰는 물 주전자 혹은 찻주전자가 주로 가볍게 쓸 수 있는 양은인 데 반해, 두툼하고 무거운 동으로 만들어진 찻주전자는 몽골의 지체 있거나 좀 있는 집에서 쓰던 것이 아닐까 생각했다. 그러나 사물은 사물이다. 역사상 가장 넓은 영토를 차지한 나라의 하나인 몽골제국이 초원의 저 바람 속에 묻혀 있듯, 사물의 가치는 지금, 여기에서 내가 느낀 감성의 산물일 뿐이다.

몽골풍의 오래된 구리 찻주전자를 꽃병으로 쓰면 좋을 듯싶었다. 찻물을 달이거나 차를 내는 그릇은 생명을 북돋게 하는 사물이고, 꽃이야말로 생명과 아름다움을 나타내니 더할 나위 없이 잘 맞았다. 책상 위 한구석이나 탁자에 놓으면 몽골 초원에 꽃이 핀 것 같지 않을까. 그리고 고독할 때면 몽골의 구리 찻주전자와 이야기를 할 것이다. "초원은 초원에만 있는 것일까?", "초원에 웅크리고 앉

몽골 유목민의 찻주전자.

144

찻주전자 주둥이(부분).

은 낙타는 붉게 물드는 지평선을 보며 어떤 꿈을 꾸는지?", "사람의 내면에도 중앙아시아의 초원 같은 거대한 섬이 있을까?"……라고 먼 곳에서 온 찻주전자를 친구 삼아 사물에게 말을 건넬 것이다.

오래된 사물에게 말을 걸 때는 따뜻한 센티멘털리즘이 필요하다. 쓸쓸한 아름다움 깃든 오래된 사물들은 깊은 고독에 잠겨 꿈을 꾼다. 꿈은, 사물의 본질이다. 촛대나 그릇, 토기 잔, 나무 조각, 실패 같은 소소한 것들부터 골동품에 깃든 꿈을 읽어내는 데는 적당량의 감상이나 때로는 지나칠 정도로 몰입할 수 있는 센티멘털리즘이 필요하다. 그까짓 고물 찻주전자 하나 갖다놓고 센티멘털리즘까지 말할 필요가 있으랴마는, 센티멘털리즘은 김치찌개 같은 것이다. 김치찌개가 쓸쓸하고 우울한 삶을 위로하듯, 센티멘털리즘도 우리 곁에서 유치한 생을 견디게 한다. 삶은 그렇게 고상하지도 않고 비루하지도 않지만, 때로는 유치한 센티멘털리즘이 생을 견인할 때가 있다. 적당한 센티멘털리즘으로 오래된 사물을 들여다보면 우리는 꿈이라는 광물을 캐는 광부가 된다.

초원의 우주, 별

몽골 초원에는 세상의 모든 별이 뜬다.

별이 쏟아지는 초원으로 별 보러 가자는 시인의 말에 홀려서

룩색을 꾸려 몽골로 갔다. 여행을 하며 밤을 기다렸고, 별이 빛나므로, 초원에서 한여름 밤의 꿈을 꾸었다. 유랑 악단처럼 초원으로 흘러든 별들의 공연은 밤하늘을 뒤덮어 이성을 마비시켰다. 니체를 신봉하지 않는 사람일지라도 무수히 많은 초원의 별을 보면, 사물들은 영원히 반복된다는 그의 '영겁회귀' 명제를 떠올리며, 한번쯤은 별의 영겁회귀에 대하여 생각해볼 것이다. 은하수에서 거대한 별 화산이 폭발했는지 초원으로까지 퍼져나간 별들이 흩어지며 점멸하는 광경은 가없다. 초원에서의 '한여름 밤의 꿈'은 셰익스피어적인 희극을 연상시키는 말이 아니고, 멘델스존의 극음악으로서의 〈한여름 밤의 꿈〉을 떠올리게 하지도 않고, 청아한 목소리에 그리움을 실어 노래하는 권성연의 〈한여름 밤의 꿈〉도 아닌, 별이 쏟아지는 초원에 누워 온 우주의 별을 보다가 나도 별이 되는 신비한 체험을 말한다.

유목민 부녀가 마른 소똥으로 모닥불을 피우고 있다. 몽골 소녀는 모닥불에 올려놓은 찻주전자에 수테차를 데우고 있다. 찻주전자로 별이 진다. 초원의 광막한 우주에 뜬 별 몇 송이와 은하수 한 줄기도 찻물에 담겨 있다. 찻주전자에서 차가 데워질 동안 푸른 하늘을 바라보았을 이들의 눈동자에도 별이 빛난다. 유목민 아버지는 모닥불 앞에 앉은 어린 딸에게 몽골 초원의 역사와 지리, 바람 소리와 별자리에 깃든 전설을 이야기한다.

불붙고 있는 마른 소똥.
불의 향기가 타오른다.

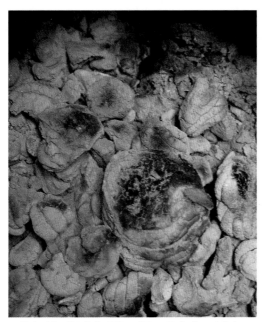
초원의 밤을 따뜻하게 데워준 마른 소똥이 재로 남았다.
오, '아름다운 자연'!

초원에서 부는 바람의 질감과 세기, 비바람의 냄새, 별자리를 보고 길을 찾는 법, 초원의 신을 경배하는 법 등을 재밌게 듣는 딸아이의 눈과 유목민 아버지의 눈에도 별이 떴다. 별은 밤하늘에만 빛나는 게 아니라 대지에도 깃들어 있다. 순박한 얼굴의 유목민 소녀 눈동자에 뜬 별이 초원의 물가에 핀 꽃처럼 청초하다. 유목민 소녀의 까만 눈동자를 보면 내 속이 비칠 것처럼 투명하다. 남루한 옷차림이지만 유목민 소녀의 눈에 뜬 별처럼 아름다운 별을 여태껏 본 적이 없다. 집시처럼 초원을 방랑하는 삶이 외롭지 않은 것은 척박한 땅일지라도 힘이 되어주는 가족과 가축들, 마음에 거침없는 초원을 펼쳐 보이는 대자연의 광휘, 무지개를 타고 초원으로 내려오는 신에 대한 경배, 그리고 별을 보고 길을 찾을 수 있는 마음이 있기 때문일 것이다.

초원으로 쏟아지는 별을 보러 몽골을 왔지만, 진정 내가 본 것은 우주의 은하수가 아니라, 초원의 별로 살아가는 유목민들이다. 별이 쏟아지는 사막은 또 하나의 우주이다. 광대한 중앙아시

소똥 집게.

완전 연소한 소똥.

아의 초원을 떠돈다는 것은 초원의 방랑자, 우주의 산책자가 되는 것이다. 그리고 초원의 별인 유목민의 별을 만나는 것이다.

초원에는 숨겨진 보석이 빛나고 있다.

초원의 신, 무지개

몽골 초원에는 신이 내려와 산다.

신의 이름은 무지개이다. 초원에 내려온 신을 만나기 위하여 언덕을 넘어 달려갔다. 무지개를 보기 위하여 심장이 터지도록 달릴 수 있다는 것은 초원에서만 가능한 경이였다. 숨이 목 끝까지 차올랐지만 저 멀리 초원으로 하강하는 신을 만나기 위하여 큰 언덕과 두두룩하게 모래가 쌓인 곳을 지나 달리고 또 달렸다. 길의 신들이 유혹하는 길 없는 길은 진정한 혁명보다 아름다운 자유라는 것을 초원에서 알았다. 바람에 몸을 맡긴 채 걷고, 뛰다 보면 정신에 차오르는 푸른 공기 같은 자유. 초원은 자유이다. 애초부터 길은 존재하지 않았다. 시간의 길이와 시간의 단위, 시간의 압박과 속도와의 싸움도 애초부터 존재하지 않았다. 초원은 영원한 시간이며 무無이고, 초원의 길은 마음의 길이다. 그러나 길 없는 길 펼쳐진 초원에서 순간 두려움이 들었다. 시간에, 속도에, 관계에, 그리고 일정량의 통제와 억압에 길들어진 내 의식이 여태껏 경험하지 못한 초원의 광막함 속에서 환희에 찬 두려움을 느낀 것이다. 길들여진 의식을 떨치려고 달리고 또 달렸다. 무

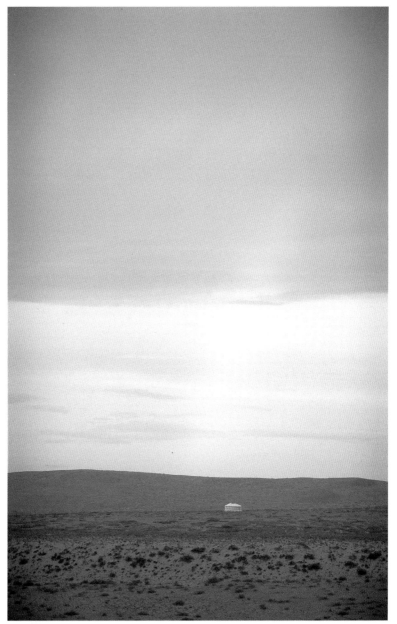

초원의 신은 무지개를 타고 온다.

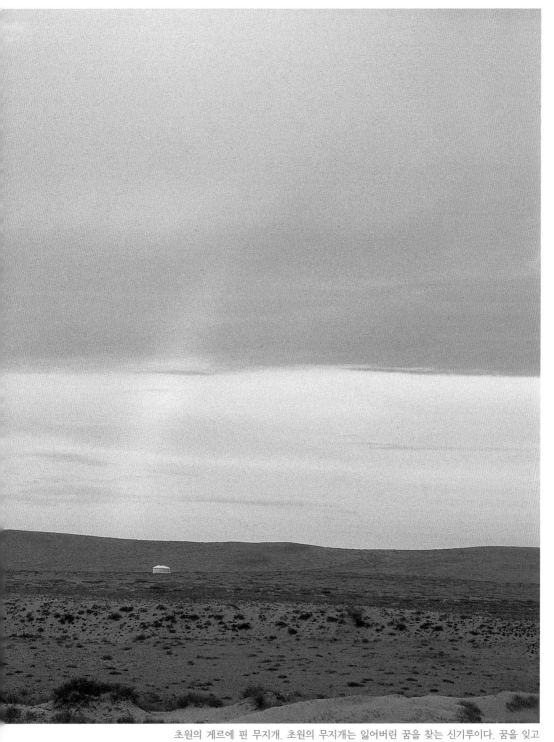

초원의 게르에 핀 무지개. 초원의 무지개는 잃어버린 꿈을 찾는 신기루이다. 꿈을 잊고
산 지 오랜 사람들이 무지개를 보면 잃어버린 서랍을 열어 꿈을 뒤적인다. 초원과 무지
개 사이, 공기와 초원 사이, 바람 사이, 그 사이, 꿈은 반짝인다.

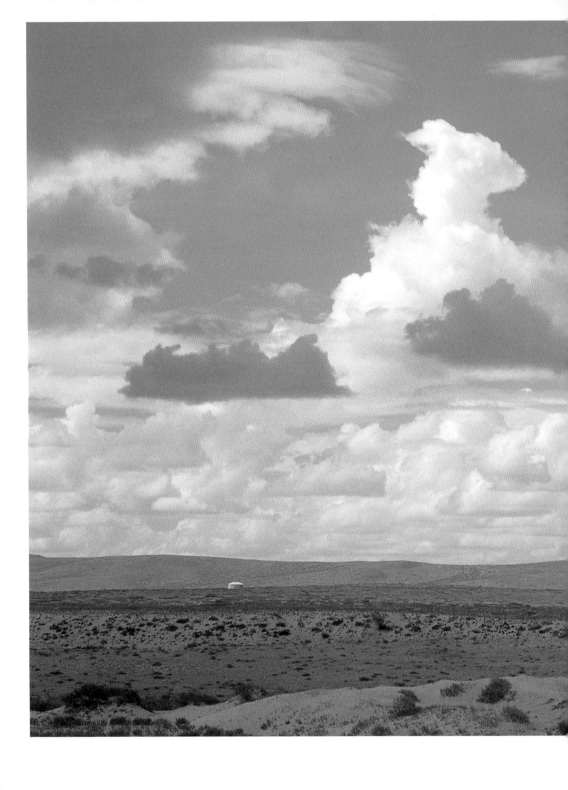

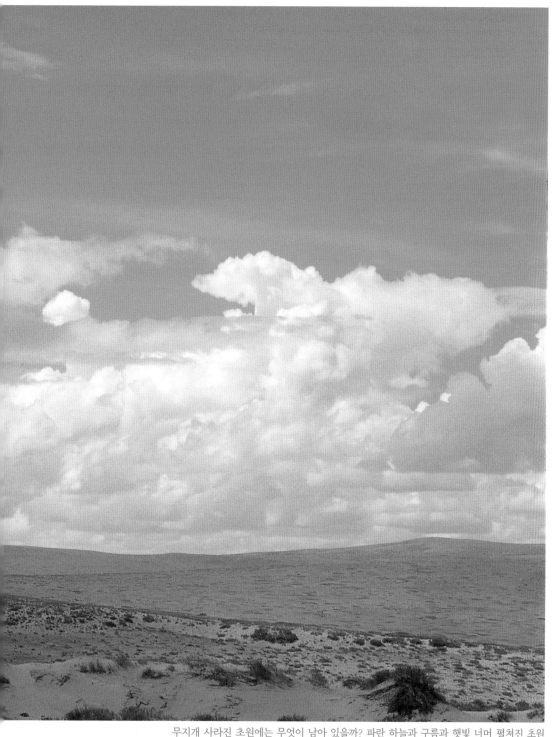

무지개 사라진 초원에는 무엇이 남아 있을까? 파란 하늘과 구름과 햇빛 너머 펼쳐진 초원
은, 인간 삶에 대한 진지한 물음과 사유를 음악으로 지어낸 말러의 교향곡 같기도 하다.
우리가 걸을 수 있는 또 하나의 광막한 우주. 이 땅에 삶의 교향곡을 짓는 것은 당신의 몫.

지개와 나와의 거리가 어느 정도 좁혀진 순간 카메라에 오색 빛깔이 잡혔다. 무지개 빛살 무늬는 게르 앞에 머무는 중이다. 숨을 헐떡거리며 가시거리에 들어온 무지개를 필름 카메라로 낚는 시간은 불과 1초 안팎이다. 먼 거리를 달려오는 동안 신은 이미 상승기류를 타는 중이다. 아름다움이 우리 곁에 오래 머물지 않듯 신 역시 초원에 잠깐 머물고는 떠난다. 아름다움을 잊고 사는 우리에게 신의 아름다운 현현은 순간만 허용되고, 일곱 색깔 빛으로 지은 하늘의 궁전은 곧 신기루처럼 사라진다. 초원에 무지개가 뜨면 유목민들은 자연과학의 논리로 현상을 보지 않고 초자연적인 경배로 자신들의 신을 추앙한다. '아름다움Schönheit'은 과학적 귀납법이 아니라 심미적 동경으로부터 나온다. 초원의 빛, 초원의 신을 이 적막한 광야에서 만나다니.

빙켈만의 말처럼 그리스의 미가 "아름다운 자연Die schöne Natur"에서 나왔다면, 몽골의 미는 황량한 아름다움 펼쳐진 초원에 있다. 아무 것도 아닌 것, 아무 것도 없는 것, 같은데 생명을 키우는 초원. 겁劫이니 무無이니 하는 말의 허무함만큼이나 허무한 지평선 펼쳐진 초원 저 너머 초원의 빛 머문 빛살 건너 초원의 바람 지나 구름 지나 그늘마저 닿지 않는 초원 어딘가의 또 초원. 초원이 개벽하는 그곳에 무지개는, 초원의 신은 살고 있다.

초원, 무대상의 세계

몽골 초원은 존재하면서 존재하지 않는 무無이다.

고비 사막 어딘가 초원, 초원 그 어딘가 사막. 초원과 사막이 아름다운 것은 어딘가에서 꿈틀거릴 생명의 탄력과 심오한 통찰이 숨어 있기 때문이다. 보이지 않으므로 빛나는 것들, 아주 여리게 공기를 진동시키는 생명의 탄력, 바람의 흔적처럼 스쳐 지나는 눈부신 진리, 소리 ― 삶을 각성하게 만드는 초원의 소리, 그리고 외부와 결별하고 나를 돌아보게 하는 순수한 원시성. 이 땅은 모든 대상을 초원의 기억 속에 숨겨놓고 꿈을 꾸고 있다. 이 거대한 침묵의 땅에 들어오는 것들은 꿈을 통해 존재를 확인한다. 초원에 침하된 꿈이 이 땅에 널린 사물과 방랑자에게 침윤되어 다시 새로운 꿈의 윤곽을 그려 보인다. 자연의 광대한 몸인 초원에 발을 디디면 방랑자의 육체에 전해지는 공기와 물과 불과 흙의 탄력! 만물의 근원이 되어 변하지 않는 원소들이 방랑자를 발길 닿는 대로 걷게 한다. 390만 년 전에 루시라는 애칭의 오스트랄로피테쿠스 아파렌시스가 최초로 직립보행을 한 이래, 정처 없이 발길 가는 대로 걷는 것은 인간을 가장 인간답게 한 변화였다. 390만 년 이래, 누구든지 초원에서는 발길 머무는 대로 걸을 수가 있다. 초원은 마르크스주의자나 포스트모더니스트나 쉬르레알리스트, 아나키스트를 가리지 않고 그 누구에게나 길을 내준다. 아주 오래된 기억을 헤집어보아도 초원에서처럼 길 없는 길

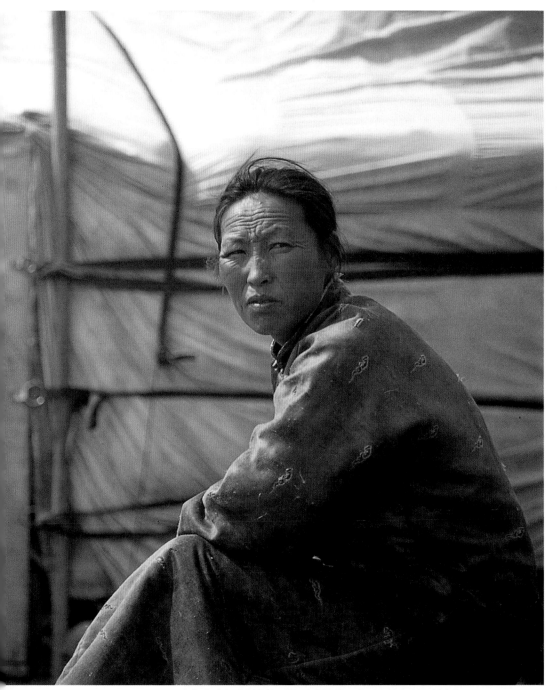

때에 전 갑옷 같은 몽골 전통 의상을 입고 있는 초원의 유목민 여인.
유목민 여인의 얼굴에 파인 깊은 주름은 바람의 흔적이다. 초원의 유목민 여인은 바람의
생을 살고 있다.

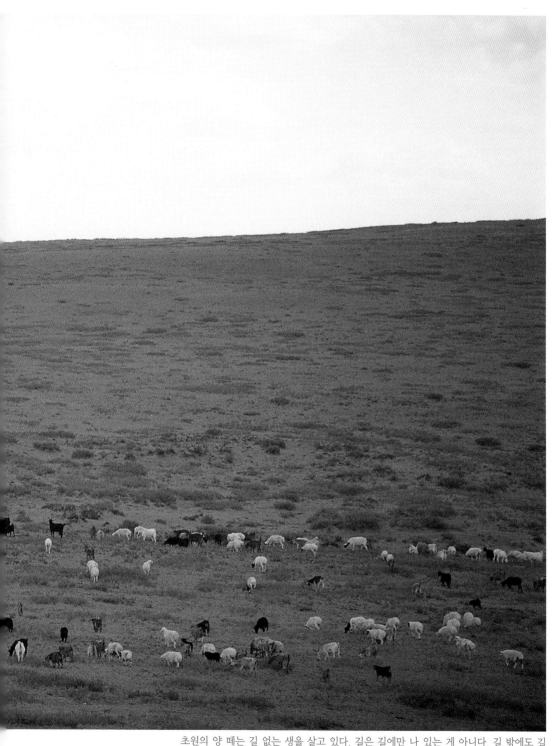

초원의 양 떼는 길 없는 생을 살고 있다. 길은 길에만 나 있는 게 아니다. 길 밖에도 길
은 있다.

을 따라 하염없이 걸어본 적이 없다. 방향도 없이 무작정 걸을 수 있다는 사실만으로 나는 초원을 걸으며 전율했다. 아무도, 아무것도 없어 보였지만 초원의 정령들이 내게 말을 걸어왔다. 정령들의 말은 메조소프라노 캐서린 젠킨스가 노래하는 〈I Will Pray for You〉처럼 "당신을 위해 기도하겠어요"라고 속삭이듯 말하는 것 같았다. 어느새 내 몸에도 초원의 지도가 그려졌다. 꿈을 꾸게 하는 초원의 지도에는 길이 없다. 길 없는 지도의 길, 그것은 "무대상無對象의 세계이다". 존재하지만 보이지 않는 세계, 존재하지만 대상이 없는 세계의 끝 초원이 한 폭의 그림 같았다. 말레비치의 그림일까, 화가가 그림으로 쓴 시일까. 어디서 본 것 같은 그림이 초원에 펼쳐졌다.

러시아 화가 말레비치는 쉬프레마티슴을 통해 '무대상의 세계Die Gegenstandslose Welt'를 추구했다. 회화에서 추상의 흔적마저 지우며 흰 사각형 위에 검은 사각형만 달랑 그려놓고 그는 캔버스에서 대상을 사막화시켰다. 그러나 사막이란 얼마나 신비롭고 아름다운지! 우주속의 광막한 섬처럼 심연을 간직한 사막. 햇빛에 반짝이는 모래 바다와 들어가면 나올 수 없을 것 같은 절대고독이 베일처럼 드리운 사막. 그것은 보이지만, 보이지 않는 세계의 꿈. 모래언덕 너머 깊게 드리운 그늘의 비밀. 한 50억 년 방황하면 알 수 있을 것 같은 사막의 금빛 허무……. 사막은 보이는 세계를 표상하지 않는다. 말레비치가 회화의 대상을 사막화시키며 〈검은 사각형〉을 그린 것은, 대상을 무력화해 사막 혹은 초원처

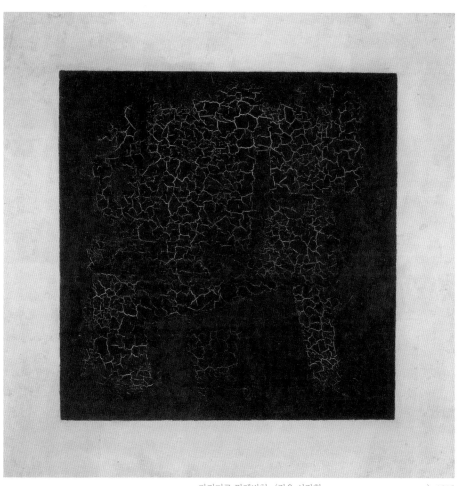

카지미르 말레비치, 〈검은 사각형Черный супрематический квадрат〉, 1915

럼 만들고, 액자화된 부르주아지 우상을 파괴함으로서 아름다운 불온을 꿈꾸었기 때문이다. 은밀하게 치열했고 시대의 미를 다시 되돌릴 수 없을 만큼 파괴적이었던 말레비치의 무대상의 세계, 〈검은 사각형〉. 그의 미술은 '러시아 혁명'보다 더 혁명적인 예술이 된다. 추상마저 해체시킨 그의 기하추상에 사막의 깊은 그늘이 드리워 있다.

그러나 초원이나 사막이 무대상의 세계처럼 아무것도 없는 무無 같으면서, 대지에 은폐된 거대한 서사와 얼음장같이 명징한 생명체, 밤이면 별들이 전위적으로 진동하는 살아 있는 땅이고 보면, 말레비치의 〈검은 사각형〉에 나타난 '무대상의 세계' 역시 무언가 존재할 것 같았다. 얼핏 보면 말레비치의 그림은 예술의 종언을 떠올릴 만큼 황량한 사막같이 대상을 거세시킨 전위물이지만, 전위는 나른한 일상에 대포를 쏘아 고착화된 이미지를 재구성한다. 아름다운 풍경이라든지, 고상한 초상화, 인상적인 묘사, 우아한 주제의식, 숭고한 예술의 전통 같은 우상을 남김없이 걷어낸 자리에 그려진 검은 사각형은 예술의 역사를 전복시켰다. 대상이 제거된 공간에 말레비치가 형상화시킨 〈검은 사각형〉은 순수화된 무無의 이미지이다. 말레비치 그림에 있어서 '무대상'의 '무無'는 현상세계에서 포착할 수 없는 절대적인 무가 아니다. 말레비치의 무無는, 무無를 통해 존재로 나아가는 하이데거의 '무Nichts'이다. 무일 때 존재 자체가 드러나는 무. 대상 없는 그림 〈검은 사각형〉의 심미적 서랍을 열어보면 어딘가에 존재의 메

타포가 숨겨져 있다. 말레비치는 하이데거 식의 존재자가 비은폐되어 드러나는 방식, 감춤과 드러남이 혼재된 '무無'를 통해, 순수한 꿈과 순수한 감각을 포착하고 있다.

그림 같은 초원을 걷고 또 걸으면 사막이 보인다. 초원의 풀과 풀 사이에는 사막이 있다. 사막의 문을 열어보면 흰 바탕 위에 들어선 검은 정사각형이, 초원과 사막의 원시적인 기운을, 원시적인 카오스를 빨아들이고 있다.

초원의 이데아, 에델바이스

시간과 공간을 초월하여 이데아의 세계가 존재한다고 믿은 플라톤은, 태양계 밖 이성으로 포착할 수 없는 별에서 온 철학자이다. 그 별의 이름은 이데아이다. 플라톤에게 사물의 본질, 존재의 원형을 상징하는 영원불변한 실재가 이데아라면, 초원의 에델바이스는 이데아의 꽃이다. 그리스어의 이데아 $Id\acute{e}a$ 는 원래 '보이는 것', '모습', '형상'을 의미하지만, 그 말의 철학적 함의가 플라톤적으로 '시공을 초월한 영원한 것의 실재'이든, 칸트적으로 '순수이성'이든, 헤겔적으로 '절대적 실재'이든, 또 다른 '관념'이든, 이데아는 보이지 않는 세계이므로 이데아이다. 그러나 초원의 에델바이스는 이데아의 실재로서 현존하는 꽃이다. 세상의 모든 꽃은 아름답지만, 아름답다는 것만으로는 이데아의 세계에 이를 수 없다. 플라톤은 "선한 것은 모두 아름답다"라고 했지만, 선한 아

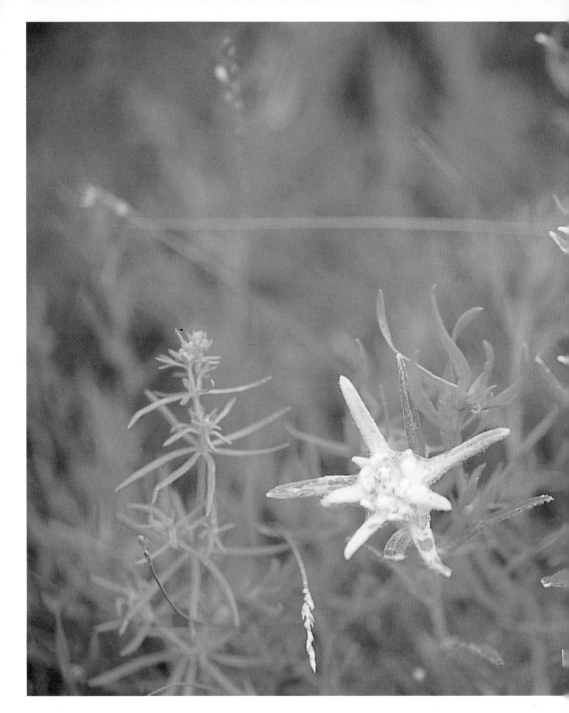

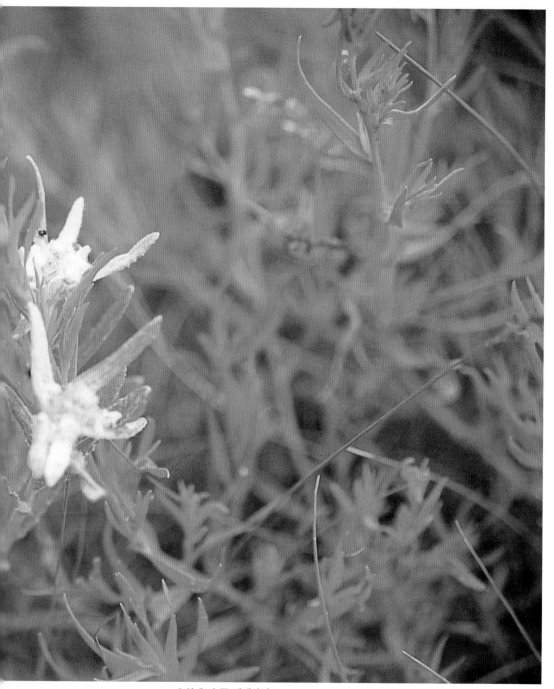

초원에 핀 꽃 에델바이스.
삶이 절망스럽고 쓸쓸할 때 초원의 에델바이스를 보았다. 아주 작은 흰 꽃은 엄혹한 자연을 탓하지 않고, 사막에 겨우 뿌리내린 자신의 생도 탓하지 않고, 핀다. 아름다움이 개화한다는 게 그렇다. 아름다움은 환멸마저 유토피아 삼아 순간 태어난다. 에델바이스는 초원의 하얀 우주이다.

초원의 야생화.

름다움만으로도 이데아의 세계에 이를 수는 없다. '아름다움'에는 '정신Geist'이 깃들어 있어야 한다. 초원에 핀 야생화들 중에서도 에델바이스는 인간의 정신이 현상된 꽃이다. 에델바이스에 간직된 슬프고 아름다운 전설과 알프스 산정의 시정 넘치는 풍경 울려 퍼지는 정겨운 노래가 아니더라도, 오랜 세월 동안 사람들의 추억과 사랑, 순결한 정신을 간직한 이만한 꽃은 찾기가 쉽지 않다. 그러므로 이 꽃은 존재만으로 경이롭다. 고산지대에서만 자라는 고고함 배인 작고 새하얀, 맑고 밝은 에델바이스는 원초적 순결을 표상한다. 생의 어두운 이면에서 비탄과 고독의 전율로부터, 인간의 부조리와 세계의 끔찍함으로부터, 우리를 정화시키는 것은 거창한 것들이 아니라 박명에 내린 새벽이슬이나 어둠을 밀어내는 한 줄기 빛, 사람이 사람을 위해 흘릴 수 있는 진정한 눈물이나 에델바이스 같은 꽃이다.

까맣게 잊고 살다가 초원을 방랑하며 우연히 발견한 에델바이스를 보는 순간, 새하얀 솜털 덮인 부드러운 별 모양의 꽃이 내

166

초원의 야생화.

영혼을 순결하게 만든다. 초원에 핀 에델바이스는 소멸하는 것들 속에서 불멸의 존재처럼 그 척박한 땅에 뿌리박고 우리의 감성에 환한 꽃을 피운다. 돌과 모래와 흙, 바람뿐인 거친 대지에 바짝 붙어 피는 에델바이스는 눈에 잘 띄지도 않고 우주의 먼지처럼 보잘것없어 보인다. 눈길 주는 이도 없는데 광막한 초원을 그 작은 몸짓으로 받아내며 초원 어딘가에 이데아의 세계가 숨어 있을 것이라고 믿게 하는 에델바이스. 우리는 초원에 핀 에델바이스를 통해 영혼을 정화시키고, 세상을 선하게 살아갈 꿈을 꾸고, 아름다움이 무엇인지, 척박함 속에서도

희망을 잃지 않는 법을 배우고, 보이지 않는 이데아의 세계로 한 걸음 비약한다. 초원에 핀 에델바이스를 보는 순간, 파란 별 해왕성 건너 까마득한 우주에서 이편으로 건너왔다고 생각했다. 옛날 옛적 우주 공간 어디쯤에서 순간적으로 방출된 빛 에너지가, 수백만 광년 우주를 떠돌며 유성우 되어 초원에 떨어졌을 것이다. 별에 묻어 온 생명의 기원은 46억여 년 동안 진화를 하며 초원에

초원의 야생화.

에델바이스 꽃씨를 발아시켰을 것이다.

지구에서 4600광년 떨어진 백조자리 근처에 위치한 코호텍
kohoutek 4-55 별은 태양과 거의 같은 질량과 에너지를 가졌다고
한다. 이 별은 현재 마지막 불꽃을 태우며 사라져가는 중이다. 언
젠가는 우리가 매일 보는 태양 역시 고온의 핵을 드러낸 채 마지
막 에너지를 뿜으며 사라져갈 것이고, 그즈음이면 지구를 비롯한
태양계의 많은 별들이 불타는 태양에 의해 녹아 사라질 것이라고

초원의 야생화.

한다. 적어도 50만 년 후에는 일어날 일이라고 과학자들은 말한다. 50만 년이라는 시간은 우주의 역사에서 먼지만도 못한 흔적이다. 먼 옛날, 어느 별에서 묻어 온 먼지로부터 꽃을 피웠을 초원의 에델바이스를 보며 시간의 순결한 냄새를 맡는다. 우리 몸심연에 내려가면 별들의 먼지가 묻어 있고, 이데아의 세계가 초원처럼 펼쳐져 있다. 해왕성 지나 태양계 밖, 태양 같은 고온의 별마저도 집어삼키는 블랙홀 건너, 아득한 우주에는 이데아별이 있다. 에델바이스는 이데아별에 피는 꽃이다. 꽃이라고 하기에는

해왕성(NASA).
태양계의 끝, 해왕성 너머 천체는 수수께끼이다. 태양계의 모든 행성은 태양과 같
은 방향으로 공전하지만, 태양계 바깥의 천체는 반대 방향으로 돈다는 것이다.
아, 이 아름다운 카오스!

순정한 별 같고, 별이라고 부르기에는 아름다운 이데아 같은 에
델바이스. 초원의 무지개 뜬 자리에 에델바이스가 피어 있었다.
그 꽃은 보는 이를 참파랗게 미적 성찰에 이르게 한다.

빈의 나무 벤치에서 책을 보던 여자는
눈 덮인 황야를 달리는 이리였다

— 창의 성곽, 혹은 창의 요새

여행에의 초대를 받았을 때, 남독일의 중세적 길을 지나 프라하와 보헤미아 숲을 여행하고 예술의 도시 빈을 찾은 적이 있다. 독일적인 전통의 아름다운 중세 풍경과 고혹적인 프라하와 보헤미아 숲은 이방인을 매료시키기에 충분하다. 그곳의 빛과 색은 낯설면서도 따뜻하고 예술적 영감을 준다. 빈은 공기의 흐름이 좀더 유연하고, 빛의 진동에서는 윤기가 났으며 자유스러운 도시였다.

도시가 기억하는 예술의 향기는 건축물의 금빛 지붕에서부터 빛바랜 종루, 시계탑, 낯선 사람들, 길과 길 사이의 풍경에까지 배어났다. 푸른 돌에 새겨진 수레바퀴 자국은 금방이라도 튀어나와 마차 소리를 낼 것만 같다. 어디선가 말방울 소리가 쩔렁거릴

때면 중세적 옷을 입은 음유시인이 거리를 방황하며 시를 읊을 것 같다. 아르누보풍의 유겐트슈틸 장식은 고전적인 건축물에 모던한 예술미를 더했다. 멜랑콜리한 하늘빛이 이 도시를 더 빈답게 한다. 요하네스 브람스나 구스타프 클림트, 오스카 코코슈카, 슈테판 츠바이크 같은 예술가들이 사랑한 것도 살롱 문화의 꽃을 피운 카페라기보다 빈의 하늘빛이지 않았을까.

여름이 끝날 무렵부터 낮게 드리운 잿빛 하늘은 겨울이면 음울한 서정의 절정을 이룬다. 호른 소리를 하늘에 널어놓은 듯 꾸물럭거리는 잿빛 구름에 노을 물들면, 저마다의 애수 띤 생애를 지고 가는 사람들 어깨 위로 햇빛이 내려앉는다. 구시가지의 링슈트라세를 떠도는 부랑아나, 1440개의 방이 있는 쇤브룬 궁전에 살았던 마리아 테레지아 황후나, 도나우 강의 뱃사공에게도 신은 평등한 햇살을 내려준다. 아름다움의 한 형극을 허무라고 한다면, 빈의 도처에서 만나는 예술의 그림자에서는 아름다운 허무가 배어났다. 우울한 파토스의 광채를 내면 깊숙이 빚어내는 이 도시를 찾는 이들은 누구든지 예술가가 될 수 있다.

고풍스레 낡은 길의 종착지는 풍경이 아니라 사람의 내면이다. 길을 방랑하다 보면 사람의 숨결이 느껴지고 예술의 흔적이 묻어나서 음화陰畵처럼 내 안의 내가 보인다. 빈의 한 골목길로 들어설 때가 그랬다. 창의 성곽, 창의 요새 같은 골목으로 따스한 공기가 부풀어 오르고 있었다.

여름날의 햇빛이 긴 그림자를 드리운 고요한 골목에서 한 여자가 벤치에 앉아 책을 보고 있다. 마치 빈의 벨에포크La Belle Époque, '좋은 시절', '좋은 시대'라는 의미로 19세기 말-20세기 초 유럽의 황금기를 의미한다 시대를 살았던 여자처럼 우아하게 책을 보는 모습이 인상적이다. 세상의 많은 아름다움 중에 책을 보는 여자의 아름다움은 지고한 미를 느끼게 한다.

책을 보는 사람의 내면에는 '황야의 이리'가 살고 있다.

내면이라는 황야를 달리는 이리는 갈기를 휘날리며 꿈을 찾는다. 눈 덮인 떡갈나무 숲을 지나면 오롯한 꿈이 모습을 드러낼까, 해거름 이는 강물에 닿으면 꿈을 찾을까. 이리는 오늘도 활자가 새겨진 책 속의 황야를 질주한다.

나, 황야의 이리는 달리고 달린다,

세상은 눈으로 뒤덮여 있다,

자작나무에서는 까마귀가 날개짓을 한다,

그러나 토끼 한 마리, 노루 한 마리 보이지 않는다,

정말 나는 노루가 좋아,

한 마리만 찾을 수 있다면!

이빨로, 앞발로 붙잡을 수가 있다면,

세상에서 가장 행복하리.

내가 진정 행운아라면,

그 부드러운 뒷다리를 깊숙이 물어뜯을 수 있고

그 분홍빛 피를 마음껏 마실 수 있다면

그러면 온밤을 홀로 울부짖을 수 있을 거야.

토끼라도 좋아,

그 따뜻한 살에선 밤이면 달콤한 냄새를 풍기지

그런데 삶을 조금 유쾌하게 해줄

이 모든 것이 내게서 모두 사라지고 만 걸까?

내 꼬리엔 벌써, 한 번도 뚜렷하게 보지는 못했지만

털이 세기 시작했다.

내 귀여운 아내는 벌써 몇 해 전에 죽고 말았어.

그리고 이제 나는 달리며 노루를 꿈꾸지,

달리며 토끼를 꿈꾸지,

겨울밤 부는 바람 소리를 듣고

불타는 듯한 목으로 눈을 마시지,

내 가엾은 영혼을 악마에게 가져가지.

　　　　　　　　　—헤르만 헤세의 시 「황야의 이리」 부분[5]

　눈 덮인 황야를 달리는 여자는 고독한 활자의 숲에서 무엇을 찾고 있을까.

　책의 행간을 순례하는 여자의 눈빛은 설원에서 본 이리의 눈망울을 닮았다. 노루를 찾아 토끼를 찾아 들판을 달리는 이리처럼, 여자는 활자 냄새를 맡으며 무엇인가 찾고 있다.

　노루의 "부드러운 뒷다리"를 맛보지 못해 눈 덮인 황야를 헤매

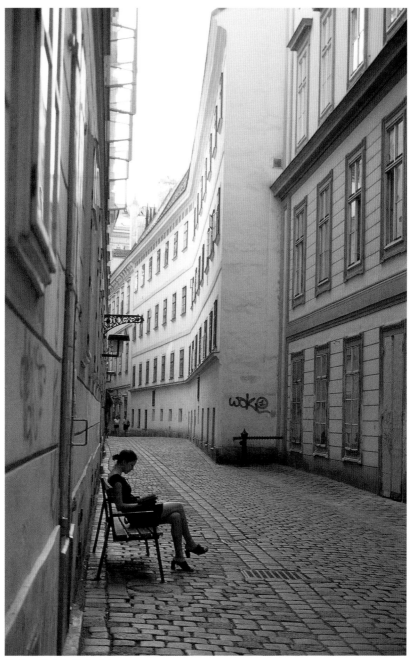

창의 요새 혹은 창의 성곽.
빈의 나무 벤치에서 책을 보던 여자는 눈 덮인 황야를 달리는 이리였다.

는 이리는 "온밤을 홀로 울부짖을" 수 없을 것이다. 꼬리에 벌써 털이 세기 시작한 이리는 눈 덮인 황야를 달리며 노루를 꿈꾸고 토끼를 꿈꾸고 불타는 듯한 목으로 눈을 마시며 가엾은 영혼을 악마에게 가져갈 것이다. 그러나 책에서 분홍빛 문자 향을 맛본 여자는 온밤을 홀로 울부짖으며 황홀한 달밤을 맞이하겠지.

화가의 작품 중에서도 책을 보는 인물 그림은 우리의 의식을 심미적으로 고양시키고 독서로의 초대를 한다.

렘브란트 판 레인의 작품 중에 여성적으로 생긴 인물이 책을 보는 그림이 있다. 〈티투스의 독서〉로 알려진 이 작품의 주인공은 렘브란트의 아들 티투스이다. 아내가 1642년 서른 살에 죽은 뒤, 렘브란트는 아들 티투스를 끔찍이 사랑했다고 한다. 그러나 금발의 티투스는 1668년 렘브란트보다 1년 먼저 죽는다. 이 그림에서는 빛이 책을 보는 이의 얼굴과 손, 책 부분에 집중되어 있다. 렘브란트는 〈자화상〉이나 자신의 〈어머니〉, 그리고 인물 군상을 그린 그림에서 보듯 예외 없이 빛과 어둠의 성찬을 캔버스에 차렸다. 흔히 렘브란트를 빛의 마술사라고 말하지만, 그는 어둠의 마술사이지 않았을까. 섬세한 어둠을 표현하는 묘법이야말로 빛을 불러오는 척도일 테니까.

앙리 마티스의 〈책 읽는 여인〉과 〈독자〉, 빈센트 반 고흐의 〈소설 독자〉, 풀밭에 앉아 우아하게 책을 보는 클로드 모네의

앙리 마티스, 〈책 읽는 여인Liseuse〉, 1922

앙리 마티스, 〈독자Portrait de Marguerite〉, 1906

빈센트 반 고흐, 〈소설 독자Liseuse de romans〉, 1888

클로드 모네, 〈책 읽는 여인La liseuse〉, 1872

〈책 읽는 여인〉은 어디선가 한 번쯤 본 듯한 낯익은 그림이다. 마티스는 원색의 빨간 커튼을 배경으로 탁자에서 나른하게 책을 읽는 여인을 그렸다. 머리 한쪽은 초록색 물을 들였고 입술은 빨간 루주를 칠한 이 여인의 마음은 좀 심란해 보인다. 그림에 편안한 긴장감을 불어넣는 흰색 꽃병은 여인의 심사를 알고 있지 않을까. 이 작품에 비해 화집을 보는 소녀를 그린 마티스의 다른 작품 〈독자〉는 미에 빠져드는 모습이다. 여인과 소녀의 책 보는 모습이 대조적인 것은 왜일까.

고흐는 소설에 빠진 여인의 모습을 고흐다운 감성과 진지함으로 표현했다. 정신의 극단을 오가는 화가가 책 보는 여인의 감성을 이리도 여리게 표현한 것을 보면, 고흐는 〈별이 빛나는 밤〉이나 〈밤의 카페테라스〉, 〈감자 먹는 사람들〉을 논하기 전에 천재적인 화가였다.

모네는 19세기풍의 우아한 여인의 독서 장면을 그렸다. 그녀가 레몬나무 아래 풀밭에 앉아 책을 보는 것인지 모르지만, 이 여인의 모습은 모네가 의도했던 인상파, 즉 우연한 순간 풍경에 들이친 햇빛의 인상을 그린 것이기보다, 여인에 대한 고귀한 동경을 먼저 불러일으킨다.

앞선 작품들이 독서하는 여자에게 초점을 맞췄다면 피에르 보나르가 그린 〈시골 식당〉은 색다른 구성에 초점을 두었다. 〈시골 식당〉에는 테라스 한쪽에서 책을 펼쳐보는 여자가 나온다. 다른

에드가 드가, 〈여인과 국화
La femme aux chrysanthèmes〉,
1865

화가의 그림들이 책을 읽는 여자의 모습, 즉 단아하거나 고상해 보이거나 명상에 잠겨 있는 우수를 자아낸다면, 보나르의 작품은 풍경의 전체적인 구도를 중시한다. 빛바랜 하늘색 식탁과 문 밖 테라스 정원에는 꽃이 만발해 있다. 그 배경 속에 빨간 옷을 입고 책을 보는 여자는 그림의 주체가 아니라 풍경 속의 나무 한 그루처럼 일부인 듯 보인다. 대개 독서하는 인물은 주로 캔버스 중앙에 위치하는데 보나르는 한쪽 구석으로 치우쳐 그렸다.

관찰자의 움직임이 포착된 이런 표현 방법은 에드가 드가로부터 받은 영향일 것이다. 즉, 대상(인물)을 캔버스의 가운데서 벗어나게 하여 관찰자의 동적인 시선을 표현하는 '오프센터 효과off-center effect'이다. 보나르의 이 그림은 드가 작품 〈여인과 국화〉의 구도와 흡사하다. 드가의 이 작품은 초상화 속의 여인이 캔버스 가운데 있지 않고 꽃에게 밀려 한쪽 구석에 있고 시선은 동경 어린 눈빛에 차 있다. 여인의 복잡한 속내를 알 길은 없지만, 보나르의 〈시골 식당〉에 나오는 여인도 책을 보며 묘한 미소를 머금고 있다. 드가와 보나르는 그림의 인물을 풍경 속의 일부로 구성하는 데 탁월했다. 그림의 중심인물일지라도 우연히 풍경 속에서 스쳐 지나듯 보게 하는 방법, 그것이 드가와 보나르 그림을 보는 색다른 묘미이지 않을까.

찰스 페루지니의 〈책 읽는 소녀〉와 장 오노레 프라고나르의 〈책 읽는 소녀〉, 책을 읽다 말고 두 손으로 턱을 받친 채 이지적

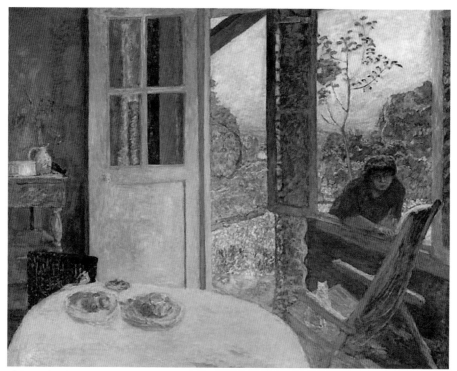

피에르 보나르, 〈시골 식당 Salle à manger de campagne〉, 1913

인 눈으로 명상에 잠긴 단테 로세티의 그림 〈크리스티나 로세티〉
는, 여자의 이상화된 몸의 아름다움을 표현했던 누드화를 보는
것처럼 이상화된 고전미를 한껏 풍긴다.

에밀 놀데는 〈거실의 봄〉에서 책을 보는 여인을 그렸다. 창을
통하여 눈부시게 쏟아져 들어오는 햇빛은 거울에 반사되어 그림

찰스 페루지니, 〈책 읽는
소녀Girl reading〉, 1870

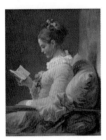

장 오노레 프라고나르, 〈책
읽는 소녀Jeune fille lisant〉,
1770

단테 로세티, 〈크리스티나
로세티Christina Rossetti〉,
1866

전체를 생명력 있게 감싼다. 붓 터치는 조금 거친 듯하지만 약동하는 봄의 햇살이 노릿노릿한 색채에 담겨 책을 보는 여인과 대조를 이룬다. 바이올렛 화분 놓인 탁자에서 한 손으로 머리를 받친 채 책을 보는 여인의 마음은, 활자와 행간이 아니라 창밖에 있을 것만 같다.

〈예술가의 아내〉에서 아우구스트 마케는 자신의 아내 엘리자베트 게르하르트가 람페 불을 밝힌 방 안 탁자에서 책을 읽는 모습을 그렸다. 꽃무늬를 수놓은 테이블보 위에서 책을 읽는 화가의 아내 표정은 지극히 모성적이어서 보는 이를 잔잔한 사랑으로 감싼다. 빈의 오래된 골목에서 본 여자 모습이 사랑스러운 것도, 마케의 그림에서 본 책 읽는 여인의 모성이 겹쳐져서일까. 나무 벤치에 앉아 책을 보는 빈의 여자이든, 마케의 그림 속에서 책을 보는 예술가의 아내이든, 독서를 하는 여자 몸 안에는 수태된 아름다움이 자라고 있다.

나무 벤치에 앉아 책을 보는 여자를 훔쳐보는 시간의 광경 앞에 행복감이 밀려왔다. 여행지에서는 일상의 시간을 훔쳐가는 시간 도둑을 쫓아다니지 않아 좋았다. 여행은 삶에 새로 탄생하는 시간을 만들어준다. 해 질 무렵, 가로등에 켜지는 낯선 시간 속의 불빛은 수많은 빛을 내 안에 점등시킨다. 그러고는 다른 이들에게도 여행에서 찾은 불빛의 매력을 전염병처럼 퍼뜨리는 미의 점등인이 된다. 여행에는 어느 순간 내 안의 것들을 슬그머니 내려놓

에밀 놀데, 〈거실의 봄
Frühling im Zimmer〉, 1904

아우구스트 마케, 〈예술가
의 아내Frau des Künstlers〉,
1912

게 하는 마력이 있다. 빈에서 책을 보는 여자를 본 것도 그때였다. 순간, 내 안의 황야를 달리는 이리를 보았다. 바람을 가르며 꿈을 찾아 질주하는 이리. "불타는 듯한 목"으로 악마의 영혼을 마실지라도 포기할 수 없는 없는 생의 꿈을 안고 달리는 황야의 이리!

헝가리 작가 산도르 마라이는 "빈은 죽었다. 이제 남아 있는 것은 그 이름을 찬탈한 커다란 도시뿐이다"라고 했지만, 그의 말은 수정되어야 한다. 로마가 그렇듯이 역사가 남겨놓은 도시란 현재를 사는 사람들에 의해 아름답게 찬탈당한다. 빈 역시 그렇다. 빈이 죽은 것이 아니라 빈 예술의 황금시대가 지났을 뿐이다. 후대란 언제나 앞선 시대의 유산에서 예술을 전이받으며 지금 여기를 지나간다. 창의 성곽 같은 빈의 골목길 벤치에서 책을 보는 여자가 있는 한 빈은 죽은 게 아니다. 책을 보는 여자는 꿈을 꾸고 미를 잉태한다. 몽상이야말로 생을 아름답게 폭발시키는 뇌관이다. 사랑과 예술도 꿈에서 터진 파편이다. 삶의 예술은 나무 벤치에 앉아 책을 보는 여자처럼 그렇게 조그맣게 탄생하여 예술의 점, 선, 면이 된다. 낯선 빈을 여행하며 나무 벤치에서 책을 읽는 보살을 보았다. 여행이 내게 베푼 것은 이국적인 풍경을 보여준 것이 아니라, 풍경의 심층으로 내려가는 눈을 갖게 한 것이다. 아주 흔할 수도, 그렇지 않을 수도 있는 여행은, 생의 잃어버린 시간을 찾아주는 마법 상자이다.

시간이 멈춘 중세,
로텐부르크 해시계의 창

— 해시계의 창에는 '카르페 디엠'이 새겨져 있다

1.

중세 성곽으로 둘러싸인 로텐부르크에 가면, 우리는 잃어버린 시간과 동화 같은 꿈을 찾을 수 있다. 시간마저 성루에서 흩어지는 종소리에 잠이 들고, 아침 햇살도 산란하는 종소리에 잠을 깨는 아름다운 성채. 검푸른 돌바닥을 밟을 때마다 들려오는 침묵의 소리와 시간의 무게가 발걸음을 머물게 하는 이 중세 도시에서, 방랑자는 고혹적인 시간의 늪에 빠져든다. 뷔르츠부르크에서 퓌센까지 350킬로미터에 걸친 독일에서 가장 오래된 길 '로만티크 가도*Romantische Strasse*'는 로마인에 의해 놓인 남쪽의 길들과 연이어지고 북방의 무역로와 맞닿아 있다. 이 길은 원래 괴테 시대까지

는 합스부르크 왕가의 '대관식 여행' 코스였다. 합스부르크 왕가는 오스트리아의 빈에 뿌리내리고 있었지만 황제 대관식은 독일의 프랑크푸르트에서 거행되었으므로, 로만티크 가도는 대관식에 가기 위한 합스부르크 왕가의 여행길이었다. 로만티크 가도에 자리 잡은 로텐부르크는 독일인들도 가보고 싶어 하는 아름다운 도시이다. 성안의 많은 사람들이 중세의 옛집에서 살고 있는데, 한때 내가 살던 집에서는 영화의 한 장면처럼 도르래를 당겨 문을 열고는 했다. 그 문은 내게 중세적 상상의 세계로 들어서는 유토피아였다. 중세 때 만든 문을 열면 침묵으로 가는 문이 또 하나 달려 있다. 중세로 가려는 이들은 모두 이 문을 지나야 한다. 빛과 암흑이 교회 종소리를 따라 울려 퍼졌다. 중세는 "시대 전체가 보다 아름다운 삶을 열망한다. 현재가 어둡고 혼란스러울수록 그같은 열망은 더욱더 깊은 바람을 띠게 마련이다. 중세 말의 삶은 침울한 멜랑콜리로 가득 차 있다". 괴테 인스티투트가 있는 헤렌가세에서 마르크트 광장으로 걸어가며 『중세의 가을』에 나오는 호이징가의 말을 떠올린 것은, 르네상스라는 불꽃이 점화될 것 같은 중세 말의 멜랑콜리가 고도 로텐부르크에서 느껴졌기 때문이다.

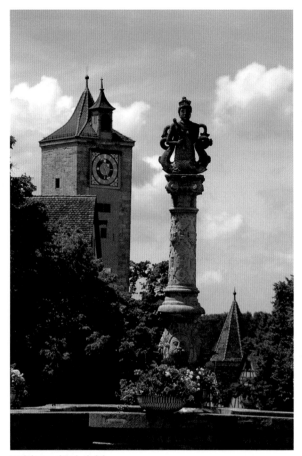
로텐부르크 성루의 시계탑.

로텐부르크는 그 내면에서, 내가 알고 있는 고대 독일 도시들 중 가장 고대적인 도시이고, 가장 순수하게 중세적인 도시이다. 뉘른베르크는 자기의 오랜 구역들 속에서 젊어져간 반면, 로텐부르크는 전적으로 옛 모습 그대로 머물러 있다. 옛것이 아닌 것들은 소멸되는 가운데 무의미해지는 것 같다. 로텐부르크는 굳어져 화석화된 것 같고, 극도로 정지되어 있다. 그러므로 내적으로 침잠해간다. 그러나 이 도시는 결코, 아예 폐허가 되어 그 속에서 다시 무언가 새로운 것이 생성될 수 있을 만큼 침잠해가지는 않는다. 이 도시는, 새로이 뭔가를 형성케 하기보다는 파멸시켜버리는 시간에 의해 잊혀갔다.

—빌헬름 하인리히 폰 리일의 『로텐부르크』 중에서

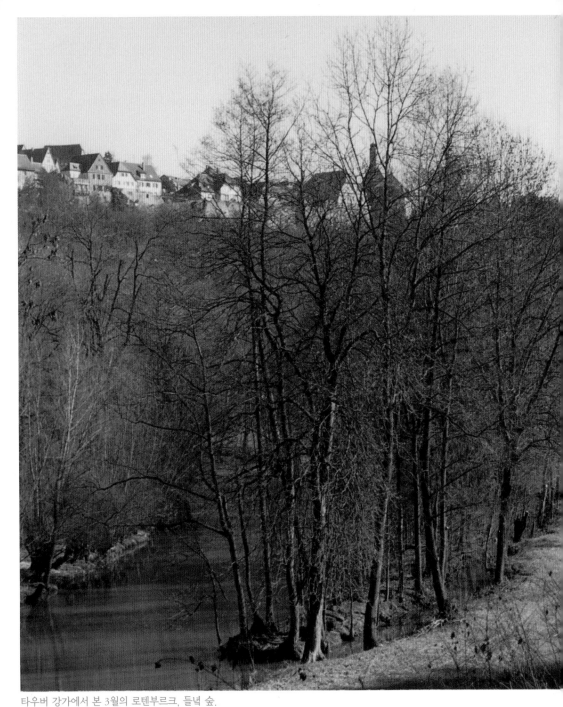

타우버 강가에서 본 3월의 로텐부르크, 들녘 숲.

이른 아침부터 도보여행에 나서 밤하늘의 별을 보며 한밤중까지 길을 걸었다. 낯선 숲의 길은 무無를 기다
리는 철학자처럼 사색에 잠겨 있었다. 중세 때 지어진 오두막에서 점심을 먹은 뒤 남쪽으로 남쪽으로 걸어
갔다. 온전히 길에 의지해야만 열리는 길의 길. 그 길에서 물망초를 처음 보았다. 길에는 꽃들이 숨어 있고
별이 뜨고 인식이 열려 있다. 자연의 신전인 이 길은 광막한 우주의 한 모퉁이. 이 길에서는 우주가 보인다.

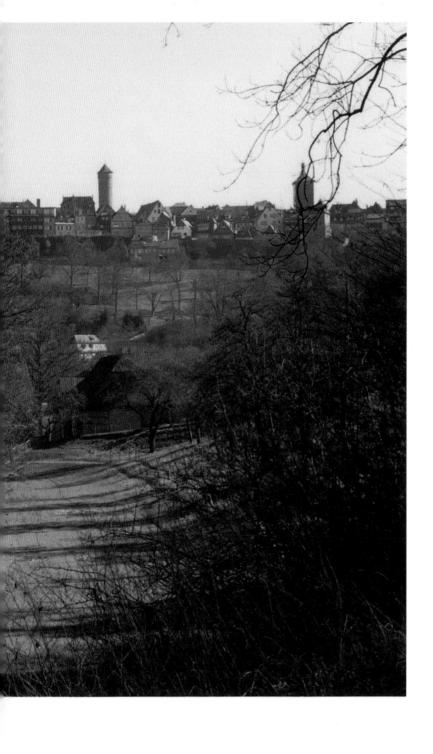

성 밖 들녘에서 본 로텐부르크 여름 풍경.

함부르크의 한 고서점에서 찾은 책 중에서 문화사가 빌헬름 하인리히 폰 리일이 쓴 『로텐부르크』는 아름다움에 관한 그리움을 불러일으켰다. 그러나 그 아름다움이란 미의 형이상학적인 담론이 아니다. 그렇다고 빙켈만식으로 고대의 예술 작품에서 찾은 "고귀한 단순과 고요한 위대Edle Einfalt und stille Grösse"의 미가 이 도시를 휘감고 있다는 미적 사유를 말하는 것도 아니다. 로텐부르크에서는 "파멸시켜버리는 시간에 의해 잊"히지 않는 인간의 동경이 쓸쓸한 아름다움으로 빛나고 있었다. "가장 순수하게 중세적인 도시 로텐부르크"는 "굳어져 화석화된 것 같고 극도로 정지되어 있는 것처럼 보였다". 소멸되어지는 시간 속에 소멸되지 않고 중세의 보석처럼 남아 시간의 성을 건축한 로텐부르크. 돌에 비친 길에서는 시간의 향기 오르고 나무창에서는 수정 같은 유리가 옛사람들의 이야기를 햇빛에 반짝인다. 푸른 꽃을 찾아 중세를 방랑하던 음유시인이 달빛 쌓인 숲길을 배회하고, 어두운 길에서는 환등 장수나 초 파는 사람이 점등인처럼 불을 밝혀줄 것만 같은 밤거리. 챙이 넓은 검은 모자에 어둠이 펼

성 밖 들녘에서 본 로텐부르크 가을 풍경.

럭이는 망토를 걸친 야경꾼이 한 손에는 미늘창을 들고 목에는 이상한 뿔 나팔을 건 채 금방이라도 튀어나올 것 같은 로텐부르크는 시간이 멈춘 중세의 창을 들여다보는 것 같았다. 한밤중에 이 도시의 골목길을 산책하다 보면 어느새 중세의 작은 마을에 와 있는 것 같은 생의 이면과 마주친다. 자신도 모르게 낯선 별에 불시착한 것 같은 생의 이면이랄까……. 어쩌면 여행을 하는 것 역시 내면에 숨은 생의 이면을 불러내기 위함일지 모른다. 살다 보면 시간의 수레바퀴를 굴려가는 일상이 괴물 같을 때가 있다. 삶은 시간의 부스러기가 모인 집합체가 아니라, 카오스에 어떤 질서를 부여해, 자신이 부여받은 시간의 총체에 꽃 한 송이를 피우는 일. 그러나 꽃이 되지 못한 시간은 일상의 괴물이 되어 나를 무겁게 주저앉힌다. 여행은 그럴 때 하마처럼 무거운 몸을 날아오르게 한다. 여행은 일상이라는 괴물을 깨부수는 한 자루의 도끼 같다. 낯선 여행지에서는 불어오는 바람과 푸른 공기 한 줌만으로도 일상에 무뎌진 도끼날은 생기를 되찾아 번쩍인다. 내 안의 수많은 내가 변한 괴물을 향해, 날 선 도끼가 춤을 출 때의 그 황홀감을 무엇에 비하랴. 나는

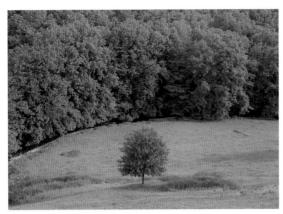
시냇물처럼 흐르는 타우버 강줄기.

낯선 길을 방랑할 때 방전된 정신이 충만해지는 것을 느낀다. 어느 추운 겨울날 양지바른 담벼락 앞에 섰을 때처럼, 햇빛이 몸에 균열을 일으키는 환희 같은 번개 한 줄기.

3.

로텐부르크의 정식 지명은 '로텐부르크 옵 데어 타우버 Rothenburg ob der Tauber'이고 우리말로 옮기면 '타우버 강 위의 로텐부르크'이다. 들녘의 계곡으로 흐르는 타우버 강 위쪽에 로텐부르크가 있으므로 붙여진 이름인데, 5월이 오면 구릉과 구릉을 따라 들은 노란 유채꽃으로 뒤덮이고, 크리스마스 무렵 눈이 오면 성곽은 동화 속의 나라로 변신한다.

마르크트 광장에는 '마이스터트롱크'라는 재미있는 이야기가 숨어 있다. 독일을 중심으로 한 30년 종교전쟁 당시 이 도시를 점령한 황제군의 틸리 장군은 3.25리터의 포도주를 단숨에 마시는 사람이 있으면 도시를 불태우지 않겠다고 했다. 이 말에 로텐부르크의 누시 노시장이 그 많은 술을 단숨에 들이켜서 도시를 구했다는 일화가 전하고 있다. 박물관에서 노시장의 숨결이 전해지는 커다란 술잔을 보니 세상에서 제일 아름다운 술잔이라는 생

192

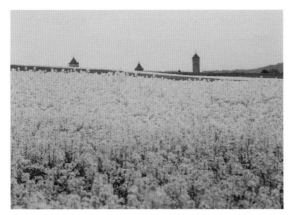
유채꽃 핀 로텐부르크 성 밖 들녘.

각이 들었다. 술로 아름다운 도시를 구했으니, 그는, 디오니소스 신으로부터 신비한 힘을 신탁이라도 받은 것일까. 시의회 건물에는 이 '술 마시기 시합' 이야기가 장식 시계로 재현되어 있어 마르크트 광장은 대형 장식 시계를 보려는 여행자들로 늘 붐빈다. '마이스터트룽크'를 우리말로 하면 '술 마시기 명인'쯤으로 옮길 수 있는데, 한 도시의 명운을 걸고 벌이는 술 시합이 비장미마저 느껴지지만 낭만적이라는 생각도 들었다. 술 시합을 통해 도시를 불태우겠다던 적장이나, 단숨에 그 많은 술을 마신 패장이나, 두 사람 모두 진정한 마이스터트룽크이며 낭만 전사로 여겨졌다. 시인 라이너 마리아 릴케는 전설 같은 이 위대한 술 시합 이야기를 92행에 이르는 시로 남겼는데 그 작품이 바로 「로텐부르크의 마이스터트룽크 Der Meistertrunk von Rothenburg」이다. 프라하 구시청사 광장의 '천문시계'에도 아름답고 슬픈 전설이 깃들어 있고, 바이에른 지방의 전설을 품고 있는 뮌헨의 마리엔 광장 시계탑처럼, 로텐부르크 광장 시계탑 속에도 또 그만한 이야기가 잠든 것을 보면, 광장은 삶의 이야기보따리가 풀어지는 곳이라고 할 수 있다. 나는 여행자들로 붐비는

광장을 빠져나와 실개천처럼 나 있는 골목을 쏘다니다, 등대 같은 건물 벽에 걸린 해시계를 보았다.

4.

해시계를 보았을 때 가장 먼저 생각난 것은 '카르페 디엠Carpe diem'이라는 글자가 새겨진 해시계였다.

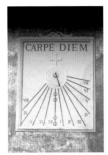
'카르페 디엠' 글자가 새
겨진 해시계.

　해시계는 해가 떠 있는 동안만 그림자에 의지해 시간을 알려주고는 해가 진 뒤에는 그림자 속으로 숨는다. 그림자의 안과 밖에 존재하는 해시계는 시계가 아니다. 실재하지만 시간을 온전히 재현하지 못하는 해시계는, 은밀한 시간을 상징하는 삶을 위한 시간의 메타포 같다. 왕관 모양의 빛바랜 청동 지붕 첨탑에 박힌 해시계가 빛살 무늬를 반짝거린다. 시간의 무늬가 벽에 그림자를 새길 때, 나는 우두커니 서서 시간의 장엄함이 황금빛 띠를 두른 채 우주로 사라져가는 것을 보았다. 뫼비우스의 띠처럼 안과 밖의 구별이 없는 시간의 띠가 해시계의 창에 순간 남긴 말은 바로, '카르페 디엠 오늘을 즐겨라!'이다.
　시간은 바닷가 절벽에 둥지 튼 새가 낳은 알에서 깨어나 날아오른다. 삶을 비상하게 만들어준 영화 〈죽은 시인의 사회〉에서 로빈 윌리엄스가 한 말로 더 잘 알려진 '카르페 디엠'은, 원래 고대 로마의 시인 호라티우스의 라틴어 시 한 구절에서 따온 말이다. 호라티우스는 아우구스투스 황제 시절의 서정 시인이다. 호

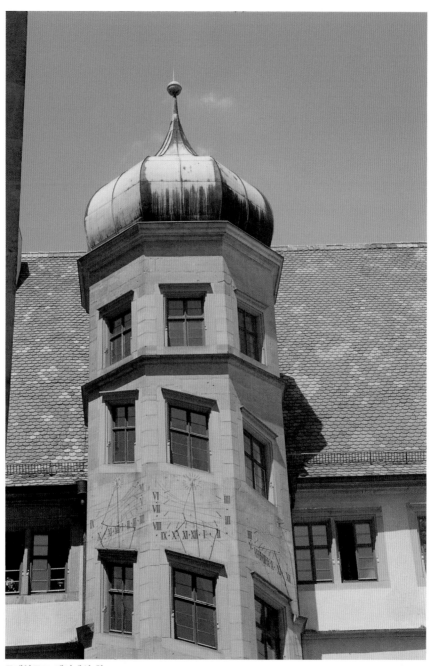

로텐부르크 해시계의 창.
해에 시간을 새긴다는 것은 허무한 일이다. 시간은 해도, 달도, 별도, 꽃도 아닌 시간일 뿐이다. 해의
서랍을 열어보면 시간이 없다. 그리고 시간의 서랍에도 시간은 없다.

가을이 깊어가는 로텐부르크 마을 집의 창.

라티우스가 살았던 까마득한 고대나 지금이나 인간이 존재하는 이유는 행복이며, '카르페 디엠'은 행복을 위한 서시이고, 여행자는 행복을 찾아가는 방랑자이다. "오늘을 즐겨라, 가급적 내일에 대한 기대는 최소한으로 해라 Carpe diem, quam minimum credula postero"라는 호라티우스의 시구가 해시계의 창에서 빛났다. 해시계만큼 가시적이면서 동시에 비가시적인 게 또 있을까.

보이면서 보이지 않는 시계, 사라지면서 사라지지 않는 시간! 신비한 우주의 문 같은 해시계는 돌의 침묵 속에서 방랑자를 유혹한다. 나는 해시계의 창에서 들려오는 낯선 소리를 들었다.

Tu ne quaesieris (scire nefas) quem mihi, quem tibi

finem di dederint, Leuconoe, nec Babylonios

temptaris numeros. Ut melius quicquid erit pati!

Seu pluris hiemes seu tribuit Iuppiter ultimam,

quae nunc oppositis debilitat pumicibus mare

Tyrrhenum, sapias, vina liques et spatio brevi

spem longam reseces. Dum loquimur, fugerit invida aetas:

carpe diem, quam minimum credula postero.

Frage nicht (denn eine Antwort ist unmöglich), welches Ende die

Götter mir, welches sie dir,

 Leukonoe, zugedacht haben, und versuche dich nicht an

babylonischen Berechnungen!

 Wie viel besser ist es doch, was immer kommen wird, zu

ertragen!

 Ganz gleich, ob Jupiter dir noch weitere Winter zugeteilt hat

oder ob dieser jetzt,

 der gerade das Tyrrhenische Meer an widrige Klippen branden

lässt, dein letzter ist,

 sei nicht dumm, filtere den Wein und verzichte auf jede weiter

reichende Hoffnung!

 Noch während wir hier reden, ist uns bereits die missgünstige

호라티우스, 『시Poemata』

Zeit entflohen:

Genieße den Tag, und vertraue möglichst wenig auf den folgenden!

묻지 마라 (대답이 불가능하기 때문이다), 신들이 나에게 어떤 운명을 주었는지

레우코노에여, 그들이 어떤 운명을, 그대에게 주려고 했는지,

바빌론의 숫자 놀음을 하려 하지 마라!

정말로 더 나은 것은 그 무엇이 되었든 미래를 견뎌내는 것이다!

유피테르가 그대에게 겨울을 몇 번 더 내주든 아니면

지금 티레니아 해를 가로막은 이 겨울이 그대의 마지막 겨울이든 상관없이,

현명하게나, 포도주를 걸러내 따르고 짧은 인생에 부질없는 기대를 줄여라!

우리가 지금 말하는 동안에도, 우리를 시기하는 시간은 흘러갔다:

오늘을 즐겨라, 가급적 내일에 대한 기대는 최소한으로 해라!

—호라티우스의 송가 1:11

* 호라티우스 송가는 라틴어로 되어 있는데, 여기에 있는 내용은 독일어로 옮겨진 것을 텍스트로 삼아 번역하여 실음(독일어 번역문에는 1776년 야콥 프리드리히 슈미트Jakob Friedrich Schmidt의 번역을 참조하라고도 되어 있다).

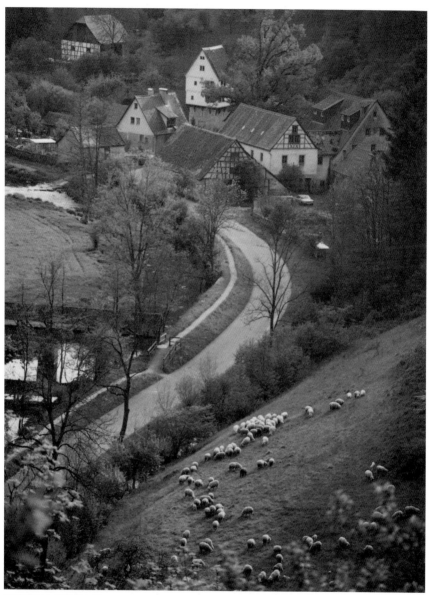

로텐부르크 들녘의 느림.

느림보 시간을 채집하러 들녘으로 갔다. 산비탈에서 한가로이 풀을 뜯는 양 떼, 길 위에 잠든 바람, 길과 사이 길을 연결하는 작은 나무다리, 이끼 낀 붉은 지붕, 숲속의 선한 정령들, 그리고 전통이 삶에 스며 있는 마을 집들, 들에 나온 시간이 햇살을 받고 있다.

시간은 원래 느리다.

작가 에리히 마리아 레마르크.

5.

여행이란 삶의 멜랑콜리를 찾아가는 길임을 여행자는 알고 있다.

　운명, 사랑, 절망, 회한 같은 것들이 낯선 그리움의 집을 짓고, 타레가의 〈눈물La grima〉이 기타 선율에 묻어나 슬픈 눈동자를 끔벅이게 할 때, 여행자는 삶의 멜랑콜리를 찾아 방랑을 한다. 우수를 느끼지 못하는 삶과 애수를 추억하지 못하는 여행이 어디 있으랴. 로텐부르크는 생의 멜랑콜리를 반추하기에 적당한 자그마한 공간이다. 성 밖의 들녘과 성안의 미로 같은 길과 길 사이의 건축물과 옛이야기가 포에지처럼 샘솟고 있는 데가 로텐부르크이다. 나는 길이 추억하는 길 속의 낯선 길 저만치, 해시계의 창에 길게 드리운 그림자 안쪽을 서성이는 한 사내를 보았다. 오래전 책갈피 속의 흑백사진에서 보았음직한 사내는, 보다 아름다운 삶을 열망하며 로텐부르크를 찾았던 작가 레마르크이다.『서부전선 이상 없다』, 『개선문』,『사랑할 때와 죽을 때』등의 작품으로 잘 알려진 독일의 작가 에리히 마리아 레마르크. 그는 1, 2차 세계대전의 한가운데서 광란의 역사를 허무주의적 시선으로 그려내면서도 인간의 생에 대한 의지와 낭만의 파토스를 잃지 않은 따뜻한 허무주의자였다. 그는 나치로부터 조국 독일의 국적을 박탈당했고 그의 작품들은 모두 불태워졌다. 분서의 수난을 겪고 고향을 빼앗긴 탈향 작가로서 망명을 선택할 수밖에 없었던 그가 종전 후 다시 독일에 돌아와서 고향인 오스나브뤼크가 아닌 로텐부르크에서 쓴 편지에는 방랑 작가가 느낀 삶의 단상과 고향에 대한 그리움이 배어 있다.

1963년 3월 로텐부르크에서 작가 레마르크가 친구에게 쓴 육필 편지.
(다음 페이지에 번역하여 실음)

사랑하는 친구

나는 지금 로텐부르크로 가는 길에 있습니다.

나는 며칠 전 소설 하나를 끝냈는데, 고향이 없는 방랑자와 정처 없는 사랑에 관한 이야기입니다.

그런 소설 작업에 이어지게 마련인 공허함 속에서 한 조각 고향을 느끼고자 합니다.

왜 내 고향이 아니라 로텐부르크인지 물어보고 싶겠지요.

내 책들이 불타버린 후에 나는 국적을 잃었고, 15년 이상 부재했던 나의 도시에 돌아왔을 때,

내 고향은 다시 알아볼 수가 없었습니다.

그 도시는 전쟁으로 폐허가 되어버렸고, 그 잿더미 속에서 내 젊은 시절의 거리를 찾으려 했을 때,

나는 갈피를 잡을 수가 없었습니다.

그래서 나는 로텐부르크를 찾아갔습니다.

여기서는 평화가 존재했습니다.

로텐부르크,

그 도시는 지난 시대의 작은 일터와 담장과 작은 골목길, 그리고 꿈을 지니고서,

끔찍한 것들로부터 손상되지 않은 채, 마치 어떤 희망과 위로의 요새처럼 서 있었고,

지친 영혼에게는 제2의 고향 같았습니다.

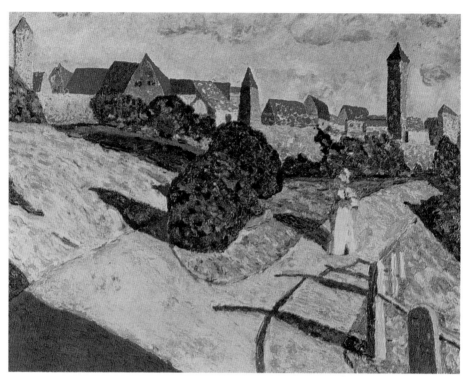

바실리 칸딘스키, 〈오래된 도시Alte Stadt〉, 1902

그 도시는 나에게 그렇게 머물러 있습니다……

전쟁은 이미 잊혔고 내일이면 우리는 달나라에 가 있을지 모릅니다.

그러나 로텐부르크는, 자기 마력을 가지고 변함없이 머물러 있습니다.

나는 고향이란, 지리적인 개념이 아니라 감정적인 개념이며,

그것은 돌로 쌓아올려진 경계 짓는 담장에 달린 것이 아니라,

열린 마음에 달려 있다는 것을 그곳에서 경험했습니다.

나는 다시 그곳으로 달려가 프랑켄 포도주 한 병을 마시고 싶습니다.

한번 오시지요, 여행객들이 별로 없습니다.

1963년 3월
당신의 에리히 마리아 레마르크

6.

로텐부르크의 마법에 빠져본 사람들은 그곳을 오랫동안 잊지 못한다.

작가 레마르크에 앞서 이 도시를 찾았던 화가 바실리 칸딘스키는 로텐부르크에 대한 인상을 〈오래된 도시〉라는 제목의 그림으로 남겼다. 칸딘스키는 1901년과 1903년 두 번에 걸쳐 로텐부르크를 여행했는데, 이 그림은 1901년 로텐부르크를 처음 다녀

바실리 칸딘스키, 〈교회가 있는 무르나우Kirche in Murnau〉, 1910

간 뒤 1902년 뮌헨에서 스케치 한 장 없이 머릿속의 기억만으로
그린 것이다. 나무들 사이 성곽 길을 걸어오는 여자의 그림자가
대지에 길게 드리운 것을 보아 햇빛 좋은 오후일 것이며, 칸딘스
키는 꽃들이 만발한 공원에서 호젓한 마음으로 마르크트 광장 쪽
을 바라보고 있었을 것이다. 독일 전통 가옥의 주황색 지붕들은
눈부신 햇살을 받아 붉은색을 띠고 있다. 그의 그림들은 1908년
경부터 비구상에로의 분열을 시작한다. 바이에른의 북쪽에 위치
한 무르나우 배경의 풍경화들은 강렬한 색채와 서정에도 불구하
고 점차 구상이 약화되기에 이른다. 칸딘스키는 이 무렵 묘사나
재현으로서의 미술이 아니라, 사물에 내재한 사유로서의 미술,
즉 "예술에 있어서 정신적인 것에 대하여 Über das Geistige in der Kunst"
관심을 기울이며 추상으로 나아간다. 그런 점에서 로텐부르크 풍
경화와 그가 무르나우에서 그린 그림은 재미있는 비교가 된다.
쇤베르크의 콘서트에 다녀온 뒤 그림에 음악의 감흥을 색채의 진
동으로 표현하려 했던 칸딘스키는 파울 클레와는 또 다른 소리의
조형술을 캔버스에 건축한 화가이다. 레마르크가 삶의 형상을 언
어의 조형술로 새기고 칸딘스키가 풍경의 사유를 색채의 조형술
에 담는 것을 묵묵히 지켜보았을 로텐부르크에서, 나는 한 마리
작은 달팽이가 되어 돌담과 골목길을 천천히 거닌다. 칸딘스키
와 레마르크가 로텐부르크에서 보았던 것은 무엇일까. 그들도 나
처럼 해시계 앞에 서서 시간의 장엄한 무늬가 파멸되지 않는 시
간을 따라 먼 길 여행 떠나는 것을 본 것은 아닐까. 로텐부르크가

기차의 종착역이듯 나의 여행도 여기서 잠시 작별을 고한다. 그리 멀지 않은 무르나우를 찾아가 칸딘스키와 그의 연인 가브리엘레 뮌터가 남긴 그림도 보고 싶었으나, 어느 유행가 가사처럼 "그리운 것은 그리운 대로 내 맘에" 두기로 했다. 옛 생각에 길을 서성이다 보면 언젠가 다시 그 길을 갈 수 있지 않을까 싶다. 낮달뜬 푸른 하늘 아래 해시계의 창에서 종소리가 들려왔다.

독일 튀링겐의 알베르스도르프 마을 교회 시계탑에는 시계 숫자판 대신 "Nütze die Zeit시간을 즐겨라. 시간을 이용하라" 라는 텍스트 철자가 적혀 있다. "Carpe diem"은 "Nütze die Zeit"의 변증법이며, 시간에 대한 성찰은 삶에 대한 사유이다.

꽃분홍 스카프를 머리에 한
시베리아 할머니 집의 창

― 여인의 가슴에는 꽃이 변주된 창이 있다

시베리아 이르쿠츠크 역에서 '환 바이칼 열차'를 타고 가는 여행
길은 잃어버린 방랑자의 꿈을 되새겨준다.

낯선 기차역에서 플랫폼으로 들어오는 기차를 보면 어느 순
간, 너무 멀리 떠나왔다는 생각이 밀려들 때가 있다. 이국적인 풍
경과 해독할 수 없는 암호 같은 러시아 언어, 슬라브적인 색채가
한 폭의 그림 같았다. 독일의 함부르크 쿤스트할레에서 보았던
'러시아 아방가르드 Russische Avantgarde 1910 - 1934'전이 생각났다. 기차
에 쓴 러시아어는 형태와 색채가 추상언어 이미지의 칸딘스키 그
림을 닮았다. 무대상이라는 순수한 관념을 기하추상화한 카지미
르 말레비치의 무뚝뚝한 검은색과 흰색은 어찌나 러시아적인 색
인지! 흰색은 미지로 가득 찬 광활한 설원이며 검은색은 그 위를

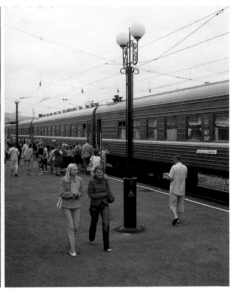

고풍스러운 이르쿠츠크 역 앞에서 여행자들은 낯선 공간을 추억하는 흔적을 남긴다. 사진은 아름다운 시간을 증언하는 사랑의 증표이다. 크라이슬러의 〈아름다운 로즈마린Schön Rosmarin〉 선율처럼, 사진 속 주인공은 이졸데이든, 선기이든, 사치코이든 누구나 우아하고 행복한 '아름다운 로즈마린'이다.

이르쿠츠크 역사의 플랫폼 풍경.

끝도 없이 달려가는 검은 기관차 같다. 나탈리야 곤차로바의 소박하고 동화적 시정 넘치던 그림과 우수 섞인 색이나, 말레비치한테 많은 영향을 받은 안나 레포르스카야의 절제된 대상과 색은 러시아에서만 느낄 수 있는 말하지 않는 언어였다. 기차에 칠해진 색깔과 언어가 오래전 보았던 러시아적인 그림 이미지를 불러왔다.

플랫폼에서 러시아 아가
씨가 파는 딸기.

기차를 타려는 사람들 틈에서 먹을 것을 파는 노점상이 하나 둘 몰려들었다. 탐스럽게 익은 딸기를 파는 금발의 러시아 아가씨들이 여름 아침의 싱그러움을 더했다. 작은 스카프를 머리에 두른 아낙들이 훈제 오물을 파는 모습도 정겨웠다. 샤쉴릭이라 부르는 러시아 꼬치구이도 군침이 돌았다. 사람들의 정취가 느껴지는 기차 여행은 몸과 마음에 좀이 쓰는 것을 막아주는 청량한 나프탈렌 역할을 한다. 기차는 굼벵이처럼 기어가며 바이칼 호숫가를 따라갔다. 기차가 서면 여행자들은 일제히 내려 들녘의 이국적인 야생화와 가슴이 시릴 것 같은 푸른 하늘을 감상한다. 남한 면적이 퐁 빠지고도 남을 거대한 호수의 수평선을 바라보았다. 바다 같은 호수는 상상력 밖에 존재하는 또 하나의 세계였다. 늘 푸른 영감을 주는 청색 우주라고 할까! 기적 소리가 울리면 사람들은 다시 기차에 올라 저마다의 꿈을 꾼다. 아주 오래전 잃어버린 기적 소리는 시원의 물에 닿아 소멸해버린 시간을 복원하는 마력이 있다. 기차 여행은 정해진 철로를 따라가지만, 여행자들은 환상에 잠겨 과거와 미래를 오가며 꿈을 꾼다. 생의 아름다운 일탈을 꿈꿀 시간이다. 기실 여행이란 미지의 세계를 찾아 낯선 길을 걸으며 우리 생의 가장 감미로운 행복을 갈망해보는 순간이다.

깊고 푸른 눈을 지닌 러시아 여자가 옆자리에서 딸아이에게 동화책을 읽어주고 있다. 동화책에는 러시아 민화에 나오는 마귀할멈 바바야가가 절구통을 타고 절굿공이를 저어 하늘을 나는 그

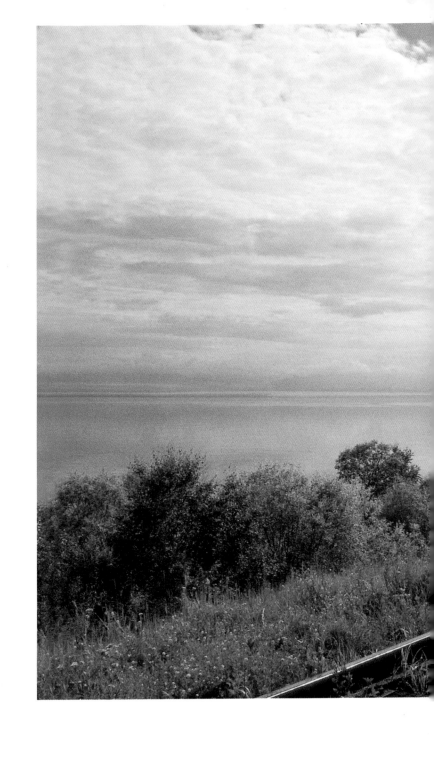

여행자들의 꿈을 싣고 가는 '환 바이칼 열차'가 야생화 핀 바이칼 호숫가에 잠시 멈춰 섰다. 여기 서부터는 질주하던 당신의 삶도 내려놓아야 한다. 레일 사이의 거리는 왜 떨어져 있는지 생각하며 철길도 걸어보고, 섭씨 영하 50도의 혹한에서도 생명을 유지하는 야생화의 경이로운 생존법과 폭설에 가지가 꺾이고 부러지면서도 의연함을 잃지 않는 나무들을 바라볼 시간이다. 그리고 바람에 몸을 얹고서 가만히 수평선으로 날아가는 새들의 활공에 당신의 마음을 실을 시간이다.

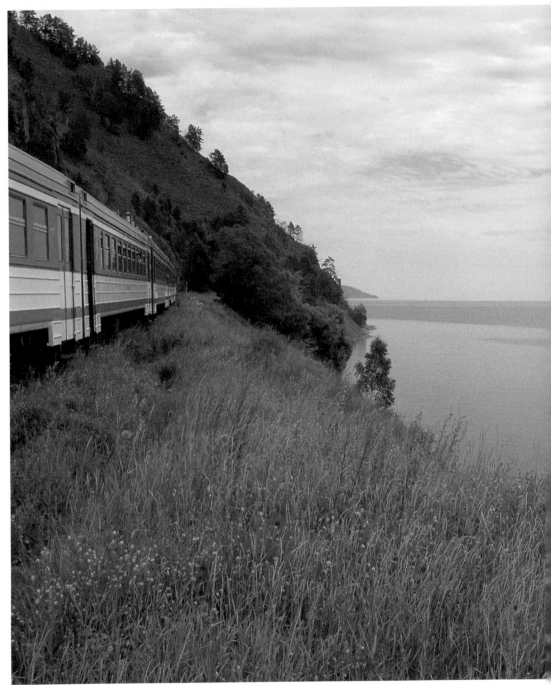

낯선 별, 바이칼 은하는 내 안의 아직 가보지 못한 또 하나의 외계이다.

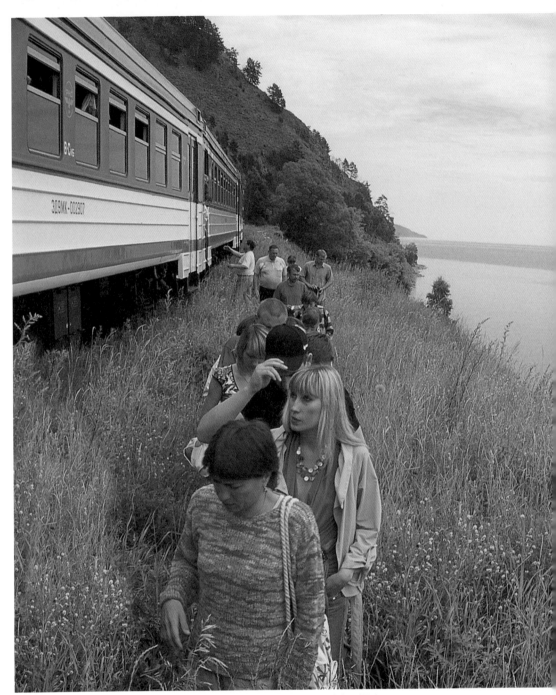

기차에서 내린 외계인들이 노란 야생화 핀 들길을 지나 어디론가 향하고 있다. 이들은
제 안의 낯선 지구를 탐사 중이다. 이 별에는 탐욕이나 전쟁, 공포나 불신, 거짓과 아픔
같은 단어가 존재하지 않고 선한 바람, 아름다운 물빛, 배려하는 꽃, 당신의 기둥 같은
나무, 꿈을 주는 구름, 욕심 없는 하늘, 언제든 줄 수 있는 마음, 행복을 주는 공기 같은
것들만 있다.

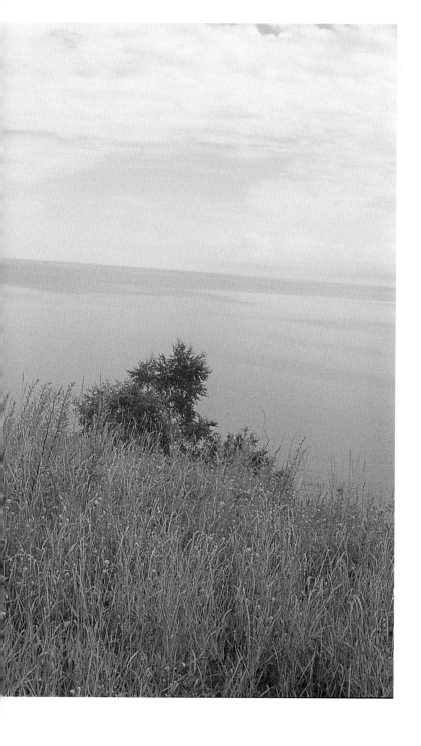

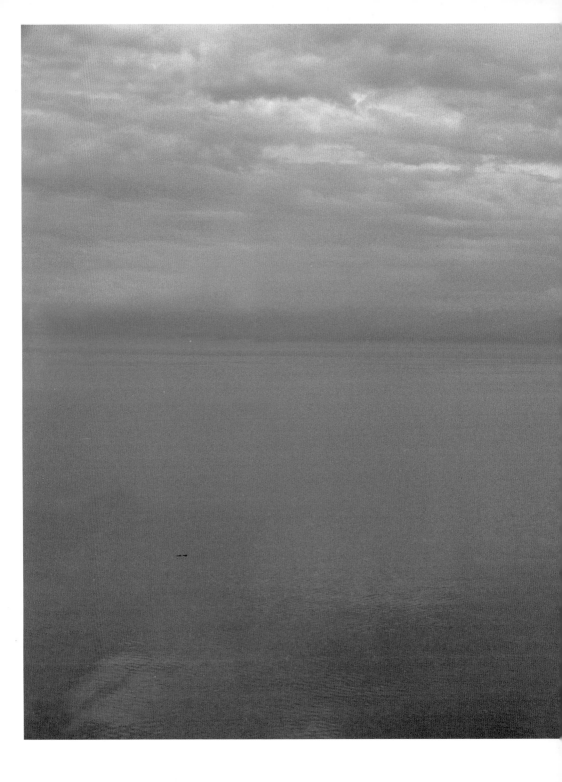

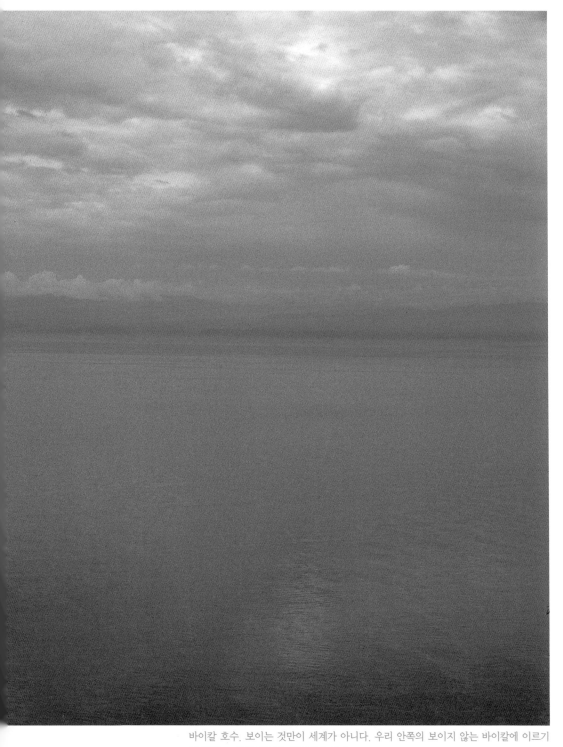

바이칼 호수. 보이는 것만이 세계가 아니다. 우리 안쪽의 보이지 않는 바이칼에 이르기
위해서는 150억 광년을 여행해야 한다.

절구통을 타고 절굿공이를 찧으며 하늘을 날아다니는 마귀할멈이 나오는 러시아 동화 『바바야가』.

림이 있다. 재미있는 것은 마귀할멈의 숲속 오두막집이 닭다리에 지어진 것이다. 길쭉한 코에 퀭한 눈, 흉측한 얼굴을 한 바바야가는 빗자루를 타고 날아다니는 서유럽의 마귀할멈과는 조금 다르다. 은발의 머리를 풀어헤친 채 절구를 타고 날아다니는 바바야가는 절굿공이를 저어 태풍을 일으키기도 하고, 어린이를 잡아먹기도 하고, 사람의 영혼을 떼어 간다고도 한다. 아이는 어느새 동화 속 마귀할멈 바바야가처럼 절구를 타고 하늘을 나는 시늉을 했다. 금발에 파란 눈을 지닌 솜털 보송한 아이가 어찌나 귀여운지 바바야가가 보면 금방 채 갈 것 같았다.

러시아의 '국민악파 5인조' 중 한 사람인 무소륵스키가 작곡한 〈전람회의 그림〉에도 바바야가가 나온다. 무소륵스키는 〈전람회의 그림〉을 총 10곡으로 만들었는데, 제9곡을 〈바바야가의 오두막집―암탉의 다리 위에 지은 오두막집〉이라 표제를 붙였다. 러

암탉의 다리 위에 집을 지은 바바야가의 오두막.

시아인은 기괴한 바바야가가 암탉의 다리 위에 지은 오두막 집에 살고 있다고 생각한 모양이다. 이 음악은 절구통을 타고 절굿공이를 찧으며 공중을 날아다니는 바바야가를 유희적인 리듬으로 생동감 있게 표현했다. 러시아의 명피아니스트 마리야 유디나와 스뱌토슬라프 리흐테르, 알렉시스 바이젠베르크의 피아노곡도 좋고, 르네 라이보비츠나 에르네스트 앙세르메가 지휘하는 오케스트라곡으로 들어도 좋을 것 같다. 오케스트라가 연주하는 〈바바야가의 오두막집〉의 묘미를 지나, 마지막 곡을 들으면 숨이 턱 막혀 침을 꼴깍 삼키게 된다. 제10곡 〈키예프의 거대한 대문〉은 화려하고 웅장한 선율에 실린 은은한 종소리가 마음에 숨은 또 하나의 대문을 열어준다. 내 안의 무언가를 아름답게 폭발시킬 기폭장치가 필요할 때, 그래서 그 모든 비감함을 정화시켜 미래로 나아가려 할 때, 주저 없이 〈키예프의 거대한 대문〉을 듣는 것도 괜찮을 것 같다.

야생화 핀 산길과 자작나무 숲.
바이칼 수평선 가득 차오른 안개구름 너머 또 길. 생의 지도 굽이마다 펼쳐지는 풍경은
'가지 않은 길'의 진경이다.

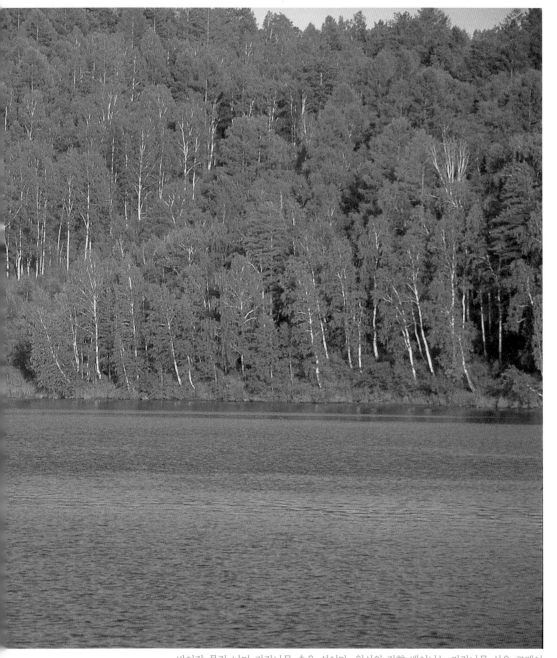

바이칼 물길 너머 자작나무 숲은 섬이다. 원시의 잔향 배어나는 자작나무 섬은 고갱이 타히티에서 본 '노아 노아Noa Noa' 이미지를 연상시킨다. 마오리족의 언어로 '향기롭다'라는 의미를 지닌 '노아 노아'는 기실 우리 내면 깊은 곳에 있는 말이다. '향기'를 맡기 어려운 삶을 건너 자작나무 숲, 섬에 가고 싶다. 그 섬에 '노아 노아'가 있다.

여행자들은 기차에서 내려 푸른 물에 손을 담그기도 하고, 물에 비친 제 얼굴을 쳐다보
기도 한다. 물빛 명경明鏡은 박제된 얼굴 속에 숨은 푸석푸석한 영혼을 비추는 마법사이
다. "맑은 거울 같은 물에 비친 당신의 영혼을 보시지요?"라고 말하는 바이칼은 마법의
호수이다. 시원始原에서 불어오는 바람 한 줄기 낡고 상처받은 꿈을 허물고 지나간다.

서울에서의 숨 가빴던 시간들을 바이칼 푸른 물에 내려놓았다. 서울에서 내가 붙들고 있던 것들은 무엇이었을까. 끝이 보이지 않는 호수에 잠기면 티끌도 되지 않을 욕망과 번뇌. 물 위를 스치는 바람에 채이면 흔적조차 남지 않을 집착과 괴로움. 지구라는 별에 떨어진 나의 생은 무엇을 쫓아가는 것인지. 바이칼에서는 생의 끝자락에 선 환영을 볼 수 있다. 기차는 환 바이칼 여정 중에서 가장 아름답다는 팔라비나 마을에 도착했다. 한 시간 30여 분 기차가 정차하는 동안 마을을 돌아보다가 집 앞 나무 의자에 앉아 오수를 즐기는 러시아 할머니를 보았다.

1.

꽃분홍 스카프를 머리에 두른 할머니가 정원 벤치에 앉아 졸고 있다. 청명한 햇살과 따스한 바람이 여인의 마음을 토닥이며 자장가를 불러준다. 시베리아 들녘을 덮은 야생화가 할머니 집 앞 뜰까지 침범했다. 자연을 집 안까지 연결시킨 정원은 탈경계의 집이다. 목책이 쳐 있긴 하지만 꽃들은 바람결처럼 집 안팎을 들락거리며 꽃을 피운다. 꽃들은 경계가 없다. 나무의 빛바랜 청색 페인트에서는 세월 머금은 육체의 형상 같은 애수가 묻어났다.

2.

러시아 할머니한테서 해당화 향기를 맡았다. 세상 할머니들 마

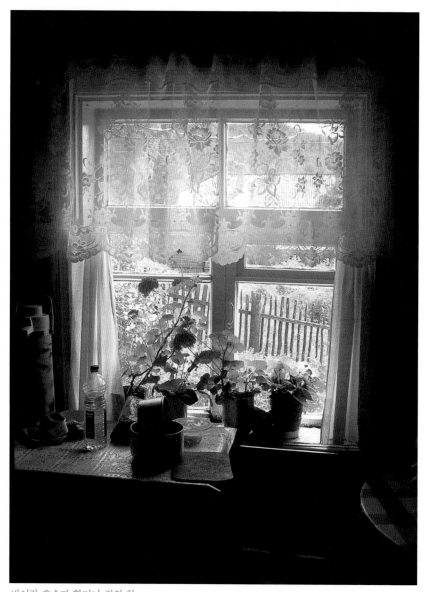

바이칼 호숫가 할머니 집의 창.
창의 안쪽은 삶의 내면 풍경이 비치는 곳이다. 조금은 쓸쓸하고 외로운 행성들이 궤도를 따라 도
는 창가. 빛과 어둠이 침잠한 방 안은 또 하나의 우주이다.

꽃분홍 스카프를 머리에 한 바이칼 호숫가의 할머니가 집 앞 벤치에서 오수를 즐긴다.
은은한 푸른빛을 띠는 창 속의 작은 창에는 할머니가 빚은 꿈이 들어 있다.

꽃분홍 스카프를 한 할머니의 창고.

음에는 분홍빛 해당화가 살고 있다. 꽃의 애틋한 향기는 할머니 생이 빚은 황혼의 모성이고, 솜털 같은 가시는 그녀 살에 박힌 생의 추상화이다. 여인의 가슴에는 꽃이 변주된 창이 있다. 아이에게 자신의 뼈와 살점을 떼어주고 세월이 흐를수록 작아져가는 여인의 창. 화포 선창에서 만난 할머니와 하동 평사리에서 만난 할머니한테서도 폴폴 피어오르던 기억의 향수이다.

3.

무리 지어 핀 해당화 저만치 뭉게구름이 산처럼 일었다. 할머니 집에는 7월의 라일락이 피었고, 하늘색 창문마다 하얀 레이스 커튼이 드리워졌다. 여자의 가슴을 살포시 가린 듯한 순백의 레이스 커튼이다. 여자의 은밀한 가슴 같은 집의 창窓! 창가 커튼 앞에는 빨간 장미 화분이 놓여 있다. 창가에 놓인 꽃이나 화분은 나에게서 너를 향하는 마음 옮겨심기의 징표이다. 너와 나의 가슴과 가슴 사이 빨간 장미향을 피우고 싶다는.

4.

이방의 나그네에게 견문을 허락한 할머니 방에는 거룩한 고독
이 쌓여 있었다. 나무를 깎아 만든 도마 위에는 신문지로 싼 흑
갈색 빵이 있다. 장작 놓인 화덕에서는 비릿한 청어 냄새가 풍
겼고 부엌 귀퉁이에는 옛날 전기풍로가 보였다. 거북이 등 모양
납작한 전기풍로에서 1960년대 섬광이 일었다. 전기풍로는 요
즘도 서울의 구둣방 할아버지가 간간이 쓰고 있다. 나는 지상의
유물이 된 추억 속으로 전기 코드를 꾸욱 밀어 넣었다.

5.

구렁이가 똬리를 튼 것 같은 전기풍로 철사 코일을 따라 주황색
불이 들어왔다. 순간 USSR, 소비에트 사회주의 공화국 연방의
국기가 보였다. 혼자 사는 할머니 끼니는 음식을 복제하듯 나날
이 비슷하다. 지금쯤 하동 평사리 할머니도 석유풍로에 등이 휜
콩나물국을 데워 찬밥과 신 김치를 자시겠지. 러시아 할머니는
전기풍로에 수프를 데우고 있다. 도마 위에 놓인 딱딱한 빵을
썰어 1950년대식 소비에트 싱크대 식탁에서 할머니도 끼니를
때울 것이다.

신문지에 쌓인 흑갈색 빵
과 철사 코일로 만든 1950
년대 소비에트식 전기풍로.

6.

바이칼 호숫가에서 생선을 만지고 온 할머니 등에서 노릇한 햇
살 냄새가 풍겼다. 나는 시베리아 할머니 눈동자가 보리스 파스

시베리아 바이칼 호숫가에 핀 야생화.

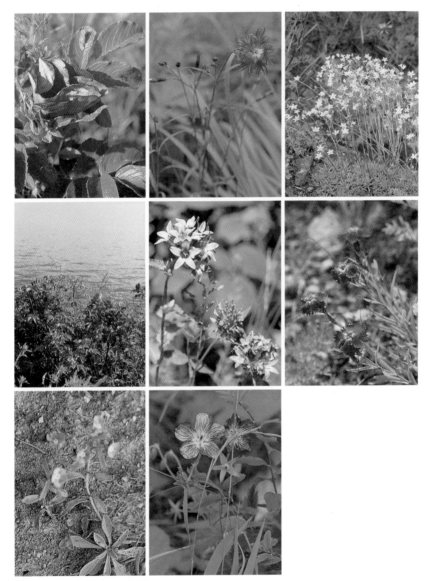

시베리아 바이칼 호숫가에 핀 야생화.

테르나크의 소설 『닥터 지바고』에 나오는 금발의 여주인공 '라
라'의 푸른 눈을 닮았다고 말했다. 감빛 미소를 지으며 콩밭 김
매러 가는 러시아 할머니 잔등에서 햇살이 저물고 있다. 어쩌면
저 할머니가 또 다른 라라일지 모른다는 생각이 들었다. 머지않
아 바이칼 호수에 푸른 달 뜨면 라라 할머니 가슴에도 여윈 달
이 뜰 것이다.

—시 「꽃분홍 스카프를 한 시베리아 할머니」

시베리아 할머니를 보며 구소련의 여성화가 안나 레포르스카
야의 작품 〈그림과 색깔의 기둥〉이 생각났다. 시베리아 할머니
와 화가 레포르스카야의 삶의 무대는 구소련이었으니 그녀들은
동시대를 살았다. 레포르스카야는 우크라이나의 북부 도시 체르
니고프에서 나서 레닌그라드(현재의 상트페테르부르크)에서 생을 마
감한 러시아 아방가르드 화가이자, 그래픽 아티스트, 디자이너이
다. 시인 세르게이 예세닌은 시에서 '루시Русь'를 노래한 적이 있
는데 루시는 동슬라브인을 지칭하는 말이다. '루시'의 지리적 범
위로는 우크라이나의 수도 키예프와 드네프르 강, 체르니고프가
포함되는 곳으로, 키예프는 동유럽의 가장 오래된 도시의 하나로
'러시아 도시의 어머니'라고 불렸다. 레포르스카야가 태어난 체
르니고프는 키예프와 인접한 도시이며, 교사로도 일한 적이 있는
그녀는 오페라와 발레의 무대로 유명한 키로프극장현재의 마린스키극장
의 인테리어를 맡기도 했다.

그러나 꽃분홍 스카프를 한 시베리아 할머니는 이름 없는 농부의 여인이다. 척박한 땅을 온몸으로 일구며 러시아혁명 이후의 붉은 소비에트 시대를 억척스레 살아온 슬라브 여인이다. 혼자 사는 시베리아 할머니 집 안은 궁상맞은 사물들이 진을 치고 있었고, 오래된 것들에서는 거룩한 궁핍이 묻어났다. 흰 레이스 드리운 창가로 햇빛이 무진장 쏟아졌다. 방 안에 놓인 세간들은 눈부신 햇살에 마법사의 사물처럼 반짝거렸다. 예술이 된 삶이 빛나는 순간은 거룩하다. 예술만이 예술이 아니다. 화가의 그림은 예술로서의 예술이지만, 시베리아 할머니의 삶에 비친 예술적인 것들은 예술의 모성적인 것들이다. 화가 레포르스카야의 그림만 예술은 아니다. 시베리아 할머니의 무명한 삶 또한 지상을 살다 가는 허무한 예술의 기록이다. 우주에서 수십억 년간 빛나던 별이 마지막 한숨을 내쉬며 엄청난 빛의 적색 별로 팽창하다 마침내 사라지는 것처럼, 별이나 시베리아 할머니가 사라져가는 것은 머문 시간만 다를 뿐, 모두 흔적의 예술이다.

레포르스카야의 작품 〈그림과 색깔의 기둥〉에는 붉은 옷을 입은 사람이 창가에 기대어 코발트빛 하늘을 바라보고 있다. 키예프 출신의 화가 말레비치 밑에서 작업을 하며 그로부터 받은 절대주의 영향으로 그녀의 그림은 대상이 대상 속에 숨어 있다. 비록 이 작품이 쉬프레마티슴을 직접 구현하지는 않지만 하나의 경향성을 띠는 것은, 1919년 말레비치가 절대주의의 종말을 선언한 뒤에 레포르스카야가 그를 만났기 때문일 것이다. 그림에 형

안나 레포르스카야, 〈그림과 색깔의 기둥 Figure on coloured column 〉, 1932-1934

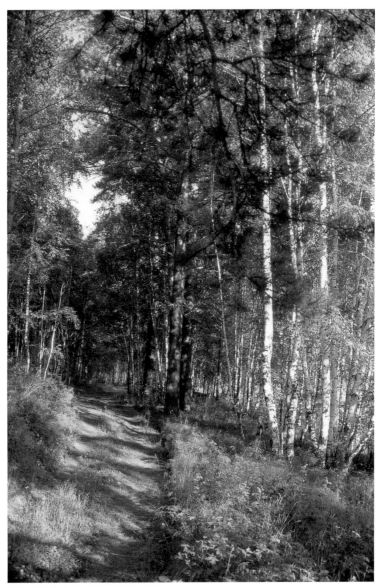

자작나무 숲길.
나무가 육체를 투명한 공기로 색칠해주면 새하얀 영혼에 그림을 그리는 것은 자기 자신
이다.

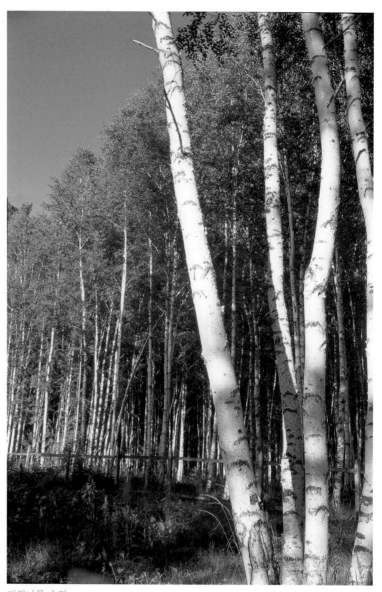

자작나무 숲길.
나무의 나이테에는 거울이 자라고 있다. 지나온 삶과 살아갈 생을 비춰주는 거울.

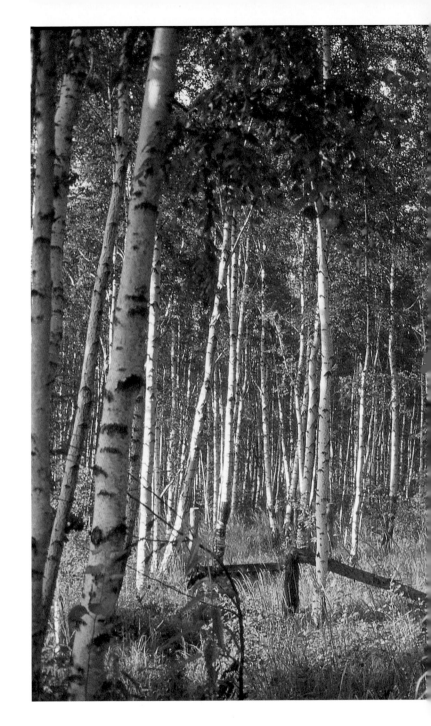

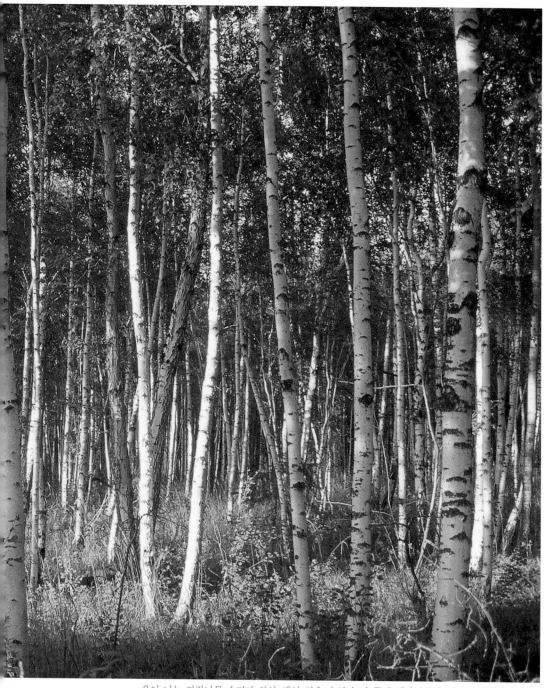

윤이 나는 자작나무 수피가 하얀 색인 것은 수십만 년 동안 대자연에서 터득한 나무만의 생존법이다. 섭씨 영하 50도까지 내려가는 시베리아의 광활한 대지에 폭설 쌓이면 90퍼센트에 이르는 눈의 반사열과 태양광선의 복사열로부터 화상을 입지 않고 생존하기 위해서 나무는 하얀색의 수피로 진화한 것이다. 자신의 껍질을 변신시켜 과도한 햇빛을 반사하는 자작나무의 지혜!

산골집은 대들보도 기둥도 문살도 자작나무다
밤이면 캥캥 여우가 우는 山도 자작나무다
그 맛있는 메밀국수를 삶는 장작도 자작나무다
그리고 甘露같이 단샘이 솟는 박우물도 자작나무다
山 너머는 平安道 땅도 뵈인다는 이 山골은 온통 자작나무다

—백석의 시 「백화白樺」 전문

산골 집, 대들보, 기둥, 문살, 밤, 캥캥 여우가 우는 산, 메밀국수를 삶는 장작, 감로같
이 단 샘이 솟는 박우물, 그리고 산 너머 평안도 땅이 뵈인다는 이 산골…… 모든 풍경
이 자작나무로 수렴하는 백석의 시 「백화白樺」는 산골 여인이 아궁이 앞에 앉아 불을 지
피는 것처럼 쓸쓸한 따뜻함이 묻어난다. 그리움이 그리움의 집을 짓고, 말로는 헤아리기
어려운 깊은 심사가 자작나무 껍질처럼 벗겨지는 존재론적인 시, 백화나무!

자작나무 숲속의 햇빛.
햇빛은 해방자이다. 햇빛이 아름다운 것은 내면에 감춰진 어두운 욕망을 해방시키기 때
문이다.

자작나무 숲속의 그늘.
그늘은 은둔자이다. 그늘이 아름다운 것은 그늘에 숨은 별을 찾게 하기 때문이다.

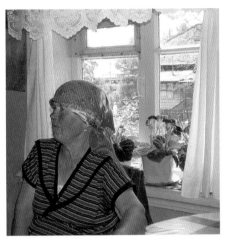
꽃분홍 스카프를 머리에 한 바이칼의 할머니.

태와 색은 있으되 작품 자체는 무대상을 추구한다. 그림의 전체 구도와 색채가 미적인 기호를 의미하는 것도 아니고, 색은 있으되 색이 대상을 재현하지 않으니, 그림의 이미지는 하나의 또 다른 사물로 변주된다. 그럼에도 불구하고 레포르스카야의 그림에서 먼 하늘을 응시하는 붉은 옷을 입은 인물이 시베리아 할머니 같았다. 어쩌면 화가의 자화상일지 모른다는 생각도 들었지만, 누가 되었든, 무엇이 되었든, 작품 속에서는 이미 그 누구도, 그 무엇도 아닌, 직관적인 '것'의 이미지일 뿐이다. 창가 의자에 앉아 먼 하늘을 바라보던 낯선 시베리아 할머니는, 어느새 빨간 옷을 입고 창가에 기대 코발트빛 하늘을 올려 보는 그림 속의 낯선 여인으로 변한 것일까.

우리 일행을 푸근하게 맞아준 러시아 할머니의 방에 짧은 침묵이 흘렀다. 한쪽 팔이 부러져 깁스를 한 시인 강은교 선배는 방 안을 조심스레 둘러보고는 의자에 앉아 시베리아 할머니한테 은빛 미소를 곱게 지었다. 마음씨 좋은 할머니도 창가 의자에 앉아 넉넉한 미소를 보내왔다. 따스한 눈빛과 미소를 주고받은 두 여인이 속으로 무슨 말을 나눴는지 알 수 없지만, 어디서나 여인의 사랑과 생애가 크게 다르지 않다는 것을 묵언으로 이야기했을 것

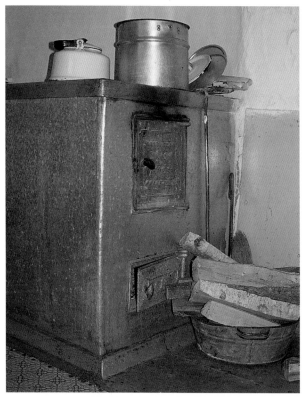

꽃분홍 스카프를 한 바이칼 할머니 집 안의 '페치카pechka'.
페치카는 방 안의 벽에 돌이나 벽돌 따위를 붙여서 만든 러시아풍의 난로를
말한다. 난로가 벽의 일부를 이루고 있어서 굴뚝으로 빠져나가는 열이 벽면에
전달되어 방 안이 따뜻해지고, 난방 목적 외에 음식을 만드는 데에도 쓰인다.
'장작도 자작나무'다.

이다. 시베리아 할머니의 거친 손과 검푸른 살갗, 얼굴 주름을 보니 여인의 삶이 예술이다. 인간의 삶 자체가 한 편의 드라마이고 예술인 것은 진즉 알았지만 사람이나 예술작품은 볼 때마다 새로운 감흥을 열어준다. 시베리아 할머니뿐만 아니라 동방에서 온 한 시인도 여인이고 어머니였으며, 시대와 삶에 드리운 허무를 빈자의 시로 한 생애 빚었으니, 시인이기에 앞서 이 여인의 생도 예술이다.

예술지상주의자가 아닐지라도 여행을 하다 보면 탐미주의자가 되고, 리얼리스트도 되고 마르크스주의자도 되며, 포스트모더니스트도 되는 것은 여행이 삶에 베푸는 미덕이다. 바이칼 호숫가에 잠시

여장을 풀었던 증기기관차가 기적 소리를 울린다. 하얀 수증기를 내뿜으며 허공에 흩어지는 기적 소리는 떠나간 사람의 잔향처럼 우수에 젖게 한다. 기차는 철길 위를 여행하며 풍경을 호수에 비춰주다가 머지않아 목적지에 도착할 것이다. 그러나 생을 여행하는 기찻길은 목적지가 없다.

길이 636킬로미터, 폭 20~80킬로미터, 면적 3만1494제곱킬로미터, 깊이 1637미터. 투
명도가 40여 미터에 이른다는 바이칼 푸른 물은 우주를 비추는 거대한 거울이다. 밤이면
별과 달이 자신의 내면을 비춰보며 고독을 수선하고 마을 사람들의 꿈에 다녀가는 현존
하는 불멸의 신화.

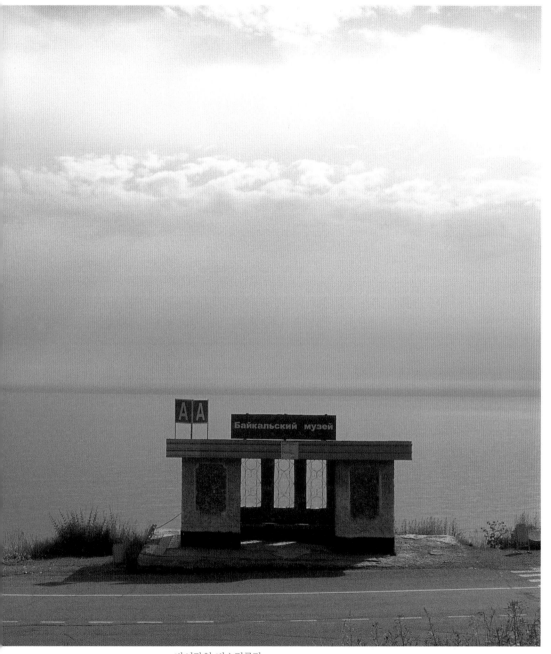

바이칼의 버스정류장.
사람들은 여기서 내려 바이칼 호수로 간다. 바이칼 호수 속에는 우리가 모르는 낯선 우주가 있다. 달빛 부서지는 밤이면 호수를 보고 수화를 하는 이도 있고, 이젤을 놓고 그림을 그리는 화가도 있고, 바이올린을 켜는 사람도 있다. 그리고 "달하 노피곰 도다샤 / 어긔야 머리곰 비취오시라 / 어긔야 어강됴리 / 아흐 아으 다롱디리", "달이시여 높이높이 돋으사 / 어기야, 멀리멀리 비추어 주소서 / 어기야 어강됴리 / 아으 다롱디리"라고 천지신명께 간절한 마음을 비는 백제 여인도 있다.

야생화 핀 바이칼 호숫가의 집.
바이칼에 사는 사람의 마음은 바이칼이다.

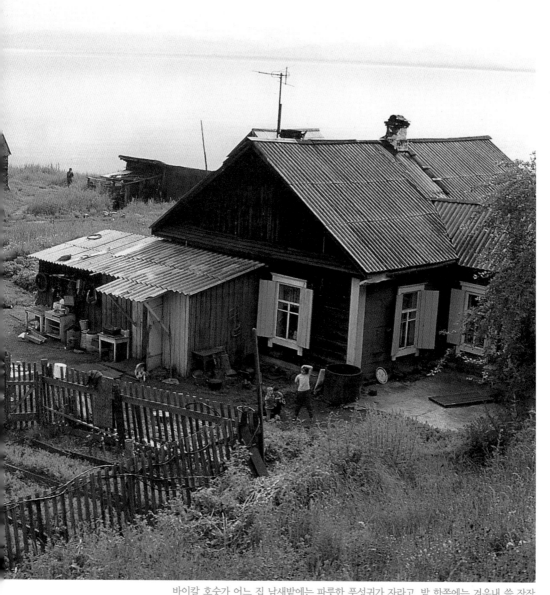

바이칼 호숫가 어느 집 남새밭에는 파릇한 푸성귀가 자라고, 밭 한쪽에는 겨우내 쓸 장작
이 쌓여 있고, 야생화 핀 마당가에는 아이들이 놀고 있다. 까만 나무 전봇대, 우주와 교신
하듯 우뚝 솟은 텔레비전 안테나, 소박한 세간 건너 목책에는 이불이 널려 있고, 짓다 만
창고 나무 계단에는 삶의 의지가 한 걸음 두 걸음 경사를 오르고 있다. 구례나 하동 그 어
딘가의 굽이에서 본 것 같은 풍경화가 여행자의 삶에 들어와 생의 우주를 빚는다.

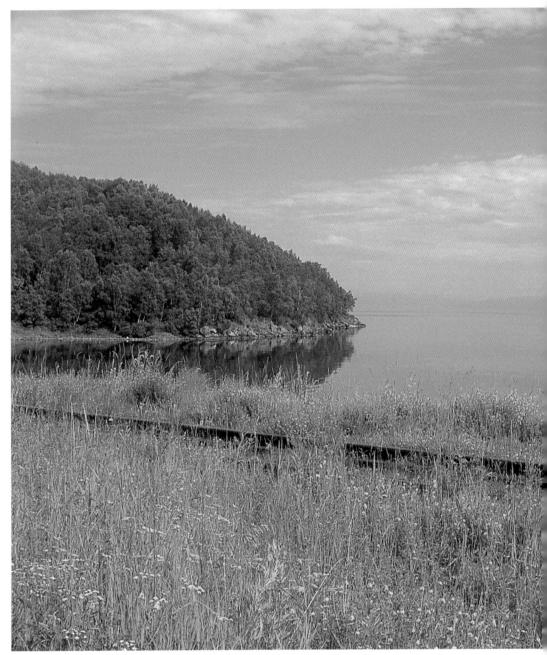

여행은 끊임없이 두고 떠나는 것. 여행자는 생이 짊어진 무게를 하염없이 내려놓고 바람
이 되는 것. 미련은 야생화에게 나눠주고, 평균율의 미학은 철로에게서 배우고, 푸른 하
늘이 손짓하는 대로 흰 구름 따라 물길 따라 방랑하는 것. 여행은 풍경을 바라보다 저도
모르게 풍경이 되는 것. 아름다움은 아름다운 대로 숭고한 것은 숭고한 대로 남겨두고
지나온 자리마다 야생화가 피게 하는 것. 여행은.

2500만~3000만 년 전에 형성되어 지구에서 가장 오래되고 세계에서 가장 깊은 호수 바이칼. 타타르어로 '풍요로운 호수'를 뜻하는 바이칼은 마음을 풍요롭게 해주는 호수이며, 우리 안의 낯선 우주이다.

설국에서 본 홋카이도 산골 외딴집의 창

— 덧없는 세상의 그림 '우키요에' 같은, 속절없는 설원의 생 같은

폭설 덮인 벌판은 하얀 바다 같다.

　햇볕과 바람에 바닷물은 증발하고 지평선을 뒤덮은 소금 바다가 눈앞에 펼쳐진 듯했다. 눈밭 저 멀리 외딴집이 보였다. 길이 없는 눈밭은 백색의 고독한 낭만을 나부끼게 한다. 노루, 산토끼 발자국 옆에 새로운 발자국을 찍으며 집을 향해 걸었다. 홋카이도에서 만난 산골 들녘의 빈집 안으로 들어섰다. 사람 떠난 빈집은 어디서나 폐허이기는 마찬가지이다. 바닥에 어지럽게 널려 있는 다다미, 점령군처럼 들이닥쳐 빛바랜 소파에 앉은 한낮의 햇살, 우키요에 浮世繪가 걸린 낡은 액자, 집 안 군데군데 자신의 영역을 기하추상적으로 표시한 거미줄이 집의 내력을 덧없이 증언하고 있었다. 일본적인 풍속화 우키요에의 '우키요'라는 말도 원래

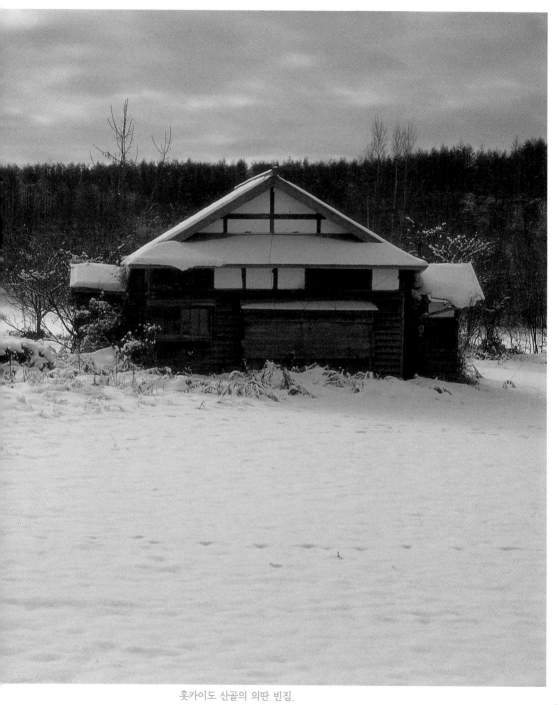

홋카이도 산골의 외딴 빈집.
설원에 난 노루, 꿩, 토끼 발자국에 다시 눈보라가 친다. 지난 여름밤을 밝힌 들장미 한
송이는 얼음 꽃이 되었다. 귀향이나 귀가라는 단어를 잃어버린 집의 이력서에는 그리운
사치코의 이름이 없다. 도시로 표류해간 안개나라 차표, 기적 소리는 은하에 흩어지고,
굴에서 나온 암여우 한 마리 황혼녘 설원을 간다.

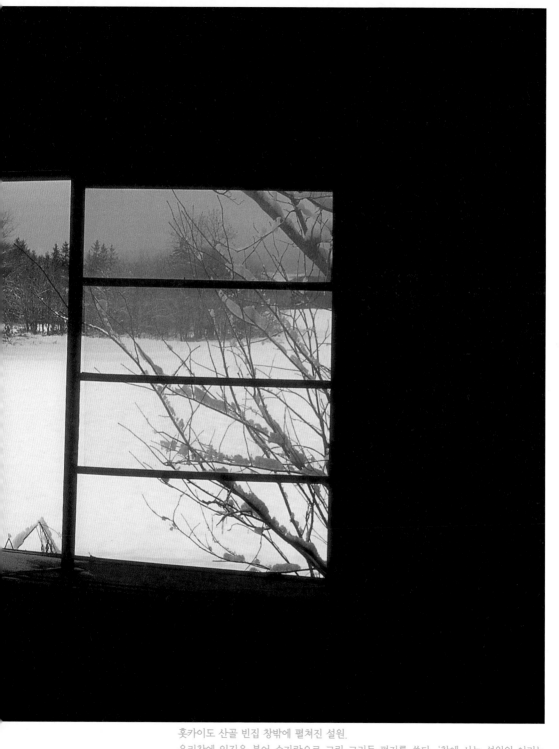

홋카이도 산골 빈집 창밖에 펼쳐진 설원.
유리창에 입김을 불어 손가락으로 그림 그리듯 편지를 쓴다. '창에 사는 설원의 이리는
만나셨는지요?' 이리는 설원을 산책 중이다.

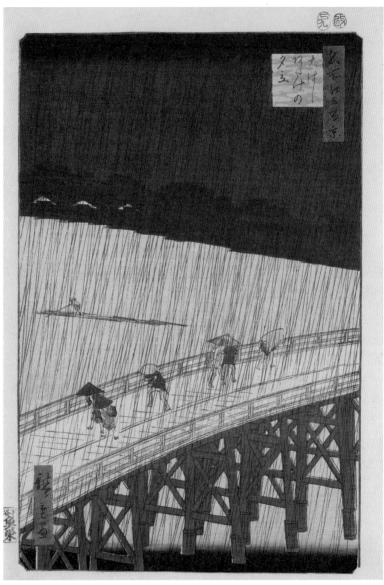

우타가와 히로시게, 〈저녁 소나기, 아타케 근방의 대교에서大はしあたけの夕立〉, 1857

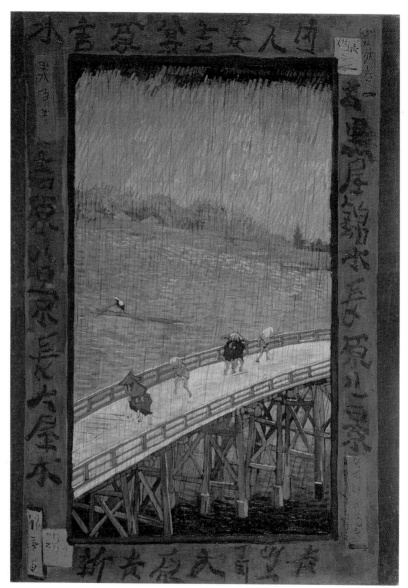

빈센트 반 고흐, 〈빗속의 다리Bridge in the Rain〉, 1887

우타가와 히로시게, 〈후
카가와의 목재소深川木場〉,
1856

우타가와 히로시게, 〈타마
강변의 벚꽃玉川堤の花〉,
1856

'근심 많은 덧없는 속세'를 의미한다는데 속세가 덧없는 것인지, 집과 사람이 덧없는 것인지, 우키요에라는 예술이 덧없는 것인지, 저간의 사정을 알 만한 빈집은 침묵 중이다.

일본 에도시대의 미술적 경향을 보여주는 우키요에는 덧없는 생의 장면을 속절없이 목판에 새겼다. 에도는 도쿄의 옛 이름으로, 도쿠가와 이에야스에 의해 건설된 도시이다. 15세기 중엽인 1467년부터 16세기 후반인 1573년까지 100여 년 넘게 이어진 일본 전국시대의 끝없는 전란은, 민초들에게 삶이란 뜬구름과 같다는 생각을 갖게 했다. 에도시대의 미술 양식인 '우키요에'의 '우키요浮世'는 '뜰 부' 자를 써서 '뜬구름 같은 세상'이라는 뜻을 나타내며, '에繪'는 '그림 회' 자를 쓰니, '우키요에'란 '근심 많은 덧없는 세상의 그림'을 의미한다. 그러므로 '우키요에'에는, 덧없는 생의 패러독스가 담겨 있다. '헛되고 부질없다'라는 '덧없음'의 생을, '아무리 하여도 어쩔 도리가 없다'라는 '속절없음'으로 돌파하려는 게 우키요에이다. 생은 어느 순간 돌아보면 덧없고, 또 어떤 순간이 찾아들면 제아무리 하여도 어쩔 도리가 없다.

시인 에밀리 디킨슨이 시에서 말한 '무無'가 느껴지는 '덧없음'의 미학이 바로 우키요에이다. 그러나 디킨슨이 시에서 말한 것은 그녀의 시구 "무에 대해 Of Nothing"에서 보듯 'Nothing'으로서의 '무無'이지만, 우키요에의 덧없음에는 근원적으로 'Nothingness'로서의 '허무'가 자리한다. 인간 실존의 밑바닥에 자리한 허무는 생과 진리마저 공허하고 무의미함을 이르는 말이

기타가와 우타마로, 〈거울
을 든 여인名所腰掛八景鏡 〉,
1795-1796

기타가와 우타마로, 〈간세
이 시대의 세 미인寬政三
美人〉, 1793

신윤복, 〈미인도〉, 18세기

면서도, 노자적으로는 실체나 형상이 없어 보고 들을 수 없는 우주의 본체를 의미한다. 우키요에는 속절없이 흘러가는 삶의 일상을 순간적으로 포착하거나 자연의 경이로운 광경을 찰나에 낚아채 우리 앞에 무심히 펼쳐 보인다. 인상파 화가들이 빛의 순간을 영원에 새기려고 빛의 광휘를 캔버스에 칠했다면, 우키요에 화가들은 생로병사와 자연을 포착하여 무심한 허무를 목판에 각인했다.

우타가와 히로시게1797-1858의 작품들은 고담하면서도 모던한 미를 보여준다. 그는 시간이 흘러가는 풍경 속에서 하루하루 살아가는 사람들의 일상을 서정적인 미로 잡아냈다. 탁월한 공간 구성력과 삶의 철학 깃든, 시적인 감흥을 불러일으키는 그의 작품들은, 반 고흐에게도 영향을 끼쳐 고흐는 히로시게의 〈저녁 소나기, 아타케 근방의 대교에서〉를 모작하여 〈빗속의 다리〉라는 유화작품을 남겼다. 히로시게는 에도시대의 종말을 알리는 거장이었으며 한 시대의 전통이 근대로 넘어가는 시점의 화가였다.

기타가와 우타마로1753-1806는 여성적인 아름다움을 표현하는 데 특출한 화가이다. 르누아르가 여성의 육체에 어리는 빛의 질감을 고혹적으로, 인상주의의 한 극한까지 표현했다면, 우타마로는 여성의 아름다움을 부드럽고 세밀하게 포착했다. 르누아르는 나부의 풍만한 육체에 떨어진 빛살 무늬를 통해 모딜리아니와는

도슈사이 샤라쿠, 〈에도베
역할의 오타니 오니지大谷
鬼次の江戸兵衛〉, 1794

도슈사이 샤라쿠, 〈다케무
라 사다노신 역할의 이치
카와 에비조市川蝦藏の竹
村定之進〉, 1794

또 다른 방식으로 누드화의 우아함을 보여주는 데 성공했지만, 여성의 육체를 통해 내면 세계의 아름다움까지 보여주지 못했다. 우타마로는 여인들의 내면 세계를 감성적인 세밀화로 표현했다. 비단에 옅은 채색을 한 혜원 신윤복1758-미상의 〈미인도〉를 보면 조선 여인의 미가 극사실주의적으로 섬세하고 부드러운 필치로 그려졌는데, 우타마로 역시 일본 여인의 미를 그렇게 표현했다. 초승달 눈썹의 단아한 여인은 자줏빛 옷고름과 노리개를 만지며 조금 수줍은 표정이지만 사색에 잠긴 모습은 여인의 내면을 표상한다. 혜원과 같은 시대에 태어나 활동한 우타마로 역시 머릿결의 섬세함과 가는 눈매, 옷 주름, 미묘한 표정 등 여성의 외적인 면을 그리되 그 여인의 내면을 은유적으로 드러낸다.

도슈사이 샤라쿠는 에도시대 중엽의 화가로 가부키 배우들의 초상화를 주로 그렸다. 그는 배우들의 성격과 연기 방식, 특징을 파악하여 조금은 과장된 듯 보이지만 사실적이고 풍자적으로 표현한 화가이다. 현대 만화에 나오는 주인공 같은 캐릭터가 샤라쿠 그림의 핵심이다. 그를 베일에 싸인 화가, 수수께끼 같은 존재로 만든 것은 샤라쿠가 1794년 5월부터 이듬해 3월까지, 약 10개월 동안 145여 점의 작품을 남기고 역사 속으로 바람처럼 사라졌다는 것이다. 존재했지만 실체를 알 수 없는 화가 도슈사이 샤라쿠.

가쓰시카 호쿠사이, 〈가나가와의 큰 파도神奈川沖波裏〉, 19세기경

가쓰시카 호쿠사이, 〈붉은 후지산赤富士〉, 1830-1832년경

가쓰시카 호쿠사이1760-1849는 어디선가 한 번은 본 듯한 작품으로 친근한 느낌을 주는 우키요에 최고의 예술가이다. 〈붉은 후지산〉이나 〈가나가와의 큰 파도〉에 나타난 이미지는 웅대한 자연의 모습을 단순한 색채로 표현하되 극적인 장면을 포착하여 스케일 있게 묘사했다. 마치 태양의 붉은 심장을 품고 있는 듯한 화산 〈붉은 후지산〉은 웅장한 산의 자태가 뿜어내는 영원한 생명력을 신비한 숭배의 대상으로 만들며, 후지산을 일본인들만의 산이 아닌 세계적인 산으로 전파한 작품이다. 프랑스의 인상파 작곡가 드뷔시의 교향곡 〈바다La Mer — 관현악을 위한 3개의 교향적 소묘〉의 모티프가 된 〈가나가와의 큰 파도〉는 대자연의 경이와 산이라도 덮칠 것 같은 파도의 공포 속에서 속수무책으로 배에 엎드려 무릎 꿇고 자연을 경배할 수밖에 없는 인간의 나약함을 표현했다.

우키요에의 덧없음이 세상의 진창에서 만들어졌듯 사람이 머물다 떠난 빈집의 자리 역시 진창이고 덧없다. 인간사 속의 사랑의 폐허가 그렇고, 시간이 거세되어 삶의 리허설을 할 수 없는 빈집이 그렇다. 세간에 진득하게 쌓인 먼지가 빈집에 남겨진 시간을 갉아먹고 있었다. 다다미가 어수선히 놓인 빈방 한구석에서 화로가 놓였음직한 네모난 자리를 보았다. 구들장을 데워 방을 따뜻이 하는 우리네 온돌식과 달리, 나무로 지은 집에서 다다미를 방에 깔고 생활하는 일본 사람들에게는 '이로리囲炉裏'라고 하

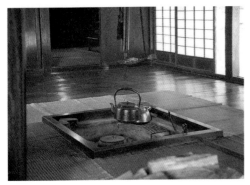
이로리.

는 방 안의 화로가 필수였을 것이다. 일본의 전통 가옥들은 방 한가운데를 네모나게 잘라내 재를 깐 후 불을 피울 수 있게 만들었다. 천장에 기다란 갈고리를 걸어 찻주전자나 냄비를 걸 수 있게 한 것은 취사와 난방을 겸하기 위해서이다.

　　소설가 가와바타 야스나리가 『설국』을 쓸 때 묵었다던 유자와湯澤의 다카한高半 료칸旅館이 떠올랐다. 그곳은 지금도 이 작가가 쓰던 방을 기념관으로 꾸며놓았다고 한다. 야스나리의 방 한구석에는 이로리가 있었다. 작가는 『설국』을 쓰며 화로 위에 무쇠주전자를 걸어놓고 찻물을 달였을 것이다. 폭설에 갇힌 방, 발갛게 달아오른 숯불에서는 무쇠 찻주전자가 김을 뿜고, 흰 눈의 언어로 미문을 썼을 소설가. 그는 찻물 달이는 무쇠주전자를 무척 사랑했을 것 같다. 화로 위 무쇠주전자에서 나는 찻물 달이는 소리는 어떤 화음이었을까.

　숯불에서는 무쇠주전자가 뭉근히 달궈진다. 장작불에 끓던 무쇠솥 밥물이 숯불에서 뜸 들여지는 것처럼 뽀얀 김으로 소복이 달아오르는 무쇠주전자. 찻물 달이는 소리는 겉으로 드러나지 않는 은근한 소리를 냈을 것이다. 달빛 속에 잠입한 실바람이거나 월광을 스치는 잔물결처럼 마음으로 빚어낸 소리는 무던한 기다

일본산 무쇠 찻주전자.

반세기가 훌쩍 지난 일본산 찻주전자와 찻잔. 어머니의 유품이기도 한 오래된 노리다케 다기들은 차를 대하는 일본적인 고아함이 스며 있다.

림의 마음이 되어 찻물에 배어난다. 매화나무 가지에 쌓인 눈을 모아 무쇠주전자에 넣고 달였다면 매화 향이 찻물에 감돌았을 것이며, 대숲에 내린 눈으로 찻물을 달였다면 댓잎 향이 물들었을 것이다. 작가는 솔방울로 숯불을 지펴 찻물을 달였을지도 모른다. 뭉근하게 지핀 숯불 위에서 김을 내는 무쇠주전자의 정경은 야스나리에게 시적인 감흥을 일으켰겠지. 투박한 무쇠주전자에서 피어나던 수증기는 작가를 소설의 내면으로 유혹하는 예술의 창이었을 것이다. 찻물을 올려놓고 달무리 진 숲에 내리던 밤눈을 보며 그는 무슨 생각에 잠겼을까. 세상에 낯설지 않으면서 또 낯설기 짝이 없는 게 눈이다. 눈은 현실에 떨어지면서도 현실을 초월한다. 서랍 속에 넣어둔 오래된 슬라이드 필름을 불빛에 비춰보면 까맣게 잊고 지낸 장면들이 줄지어 되살아나듯, 눈은 잃어버린 시간을 찾아가는 마법의 램프같이 어두운 심연에 불을 밝힌다. 눈이 흰색인 것은 망각으로부터 나와 무명한 미지를 향하기 때문이다. 세상의 온갖 이야기가 담겨 있을 눈송이는 가장 순결하고 고독한 존재이다. 『설국』의 무대가 된 니가타 현은 겨울에 3~4미터까지도 눈이 쌓인다고 한다. 그야말로 눈의 폐허 같은 적요한 산골에서는, 보이는 것도 보이지 않는 것일지 모른다. 깊은 눈 속에 잠긴 경이로운 설국에서 가와바타 야스나리는 눈의 거울에 비친 허무한 사랑을 그리고 싶었던 것은 아닐까.

섬나라 북단에 있는 홋카이도에도 폭설이 내렸다. 설국에서

눈 냄새를 맡으면 폐부를 찌르는 상쾌함이 엄습한다. 빈집 창밖으로 보이는 설원은 망각의 바다였다. 그리고 하얀 바다에 떠 있는 외딴집은 결빙된 섬이다. 어쩌면 세상 모든 집은 외딴집이고, 사람들은 세상을 떠다니는 결빙된 섬일지 모른다. 세상의 하고많은 창 중에서 예쁜 창도 많건만 하필 빈집의 창을 찾아 떠도는 건, 예쁜 창들 속에서는 숭고Erhabenes가 느껴지지 않아서일까, "별은 바로 무질서 속에서 탄생한다"라는 니체의 말을 신봉해서일까. 눈의 제국은 눈 속에 묻힌 기억이나 사물에 새겨진 기호의 해독을 불허했다. 설국에서는 무언가를 시도하지 말 것! 하얀 정적 속에 생을 깊이깊이 묻어두고 순백의 침묵만을 사유할 것! 얼어붙은 대지에서는 오로지 동결되지 않을 자신의 안쪽을 들여다볼 것! 낯선 땅의 계율이 눈보라에 실려왔다. 하긴 은세계에서만큼은 구속받고 살아온 의식에 자유의 날개를 달아주고 싶다. 세속 도시에서의 강박관념일랑 눈 속에 은근히 밀어 넣고 목적 없는 삶의 신비를 누리고 싶다. 설국에 온 사람들은 모두 아나키스트이다.

폭설 덮인 산골 외딴집 창밖에는 다시 눈보라가 치고 있다.

눈 속에 발이 묶여 눈 내리는 숲의 소리를 듣는다. 숲에 내리는 눈 소리는 그윽하게 쌓인다. 마치 흰 눈이 대지에 쓰는 서정시 같다. 뿐만 아니라 아름다운 소리를 내기 위하여 류트 현을 튜닝하듯 눈 소리는 마음의 현도 조율한다. 그래서일까, 켜켜이 쌓이는 눈 소리는 엄마의 심장 고동처럼 낯익고, 낯설다. 눈에 의해

자연이 조율될 때 사람들은 느슨해졌거나 푸석해진 제 영혼을 감전시키는 조율의 사신을 맞는다. 눈의 은빛 고동 들리는 설국에서는 누구나 몸과 영혼을 순백의 투명함으로 정화시키는 조율사가 된다.

나는
미미한 습도에도 늘어나고 줄어드는 머리칼 한 올
당신의 손길이 닿아
아주 작은 진동에도
깨져버리는
악기

목소리는 금세
음계를 벗어나므로
나를 가끔 조율해야만 한다
소리굽쇠에 나를 얹고
나를 소리굽쇠에 얹어
고요한 '시간'의 조율사에게
몸을 맡긴다

물 밑바닥에서 모음을 늘려가는 나는
바람에 조율되고

드디어 물을 조율한다

세상이 언젠가

어두운 질서로부터 풀려나기를

나는 꿈꾼다

사람의 고동이 모여

음악이 되는 시대를

<div align="right">—시바타 산키치의 시 「나를 조율한다」 전문[6]</div>

깊은 눈 쌓인 홋카이도를 여행하며 눈의 바다 밑바닥에서 들려오는 소리를 들었다. 고독이 응고된 설원의 소리였다. 그것은 시적인 것의 섬광이 폭발을 일으키는 풍경의 은유이다. 잠든 기억을 깨우고, 소멸된 줄 알았던 사랑의 현을 울리고, 까맣게 타버린 삶의 풍경화를 복원하는 눈의 소리. 그러나 눈 덮인 겨울 들녘에서 들려오는 소리가 어디 그것뿐일까. 눈의 내면에서 꿈틀거리는 봄빛으로부터 마음에는 벌써 꽃봉오리 벙그는 소리, 자작나무를 스치는 바람의 냄새, 처마 끝 고드름이 눈 속에 떨어지는 소리, 눈 속에 기록되어 있는 사랑의 맹세, 사람의 상처 혹은 추억을 떠안은 눈의 무게, 굳어버린 미라처럼 동결된 방랑자의 입, 눈밭에서는 몸의 심연에 숨은 영혼처럼 모든 게 숙고 중이다.

지난밤은 폭설 내린 산정의 한 온천장에 여장을 풀었다.
홋카이도 다이세쓰 산大雪山 국립공원과 멀지 않은 곳이었다.

그곳의 봉우리들은 해발 2000미터가 넘는 게 두 곳이고 나머지 다섯 개 봉우리들도 1900미터를 넘나들었다. 한라산이 1950미터이고 지리산 천왕봉이 1915미터이니 이곳 역시 그에 못지않은 험산준령이다. 산마루가 펼쳐진 경치의 수려함이 빼어나기 그지없고 원시적인 대자연의 풍광이 숭고한 예술 같다. 나는 밤의 신비 속에서 느껴지는 초자연적인 풍경의 메타포에 한없이 황홀해져갔다.

설산의 온천장 이름도 '하쿠긴소白銀莊'이다. 백설 같은 눈이 내려 온 산을 은빛으로 뒤덮은 곳에서 고고히 빛나는 집이라는 뜻일까. 달빛인지 눈빛인지 모를 은연한 빛이 산채를 휘감아 비추는 산정 노천탕은 바위와 나무마다 흰 눈이 수북 쌓인 은세계이다. 이국정서를 따스하게 한 것은 차가운 눈이었다. 풍경 언어로서의 눈은 홋카이도 산골에 내린 눈이거나 지리산 자락에 쌓인 눈이거나 별반 다를 게 없다. 그래서 눈 덮인 산중의 밤이 고향처럼 푸근했을까. 백설의 산에서 보는 별빛은 금방이라도 쨍그랑 소리를 내며 떨어질 것 같았다. 밤새 내 안에도 흰 눈이 쌓여갔다.

"설국이었다. 밤의 밑바닥이 하얘졌다".

갈대로 엮은 함부르크 초가집의 작은 창

— 메르헨 하우스 혹은 별들의 거처

독일에서 초가집을 본 게 여간 신기하지가 않았다.

함부르크 교외에서 만난 사진 속의 집은 우리네 초가처럼 짚으로 이엉을 엮어 지붕을 인 게 아니고, 갈대로 지붕을 얹은 독일식 초가집이다. 초가집 모습이 동화에 나오는 숲속의 오두막 같다. 숲은 동화가 태어나는 곳이고, 숲속의 집에서는 할머니가 물레를 잣듯 이야기가 풀어져 나온다. 숲에서 나왔다는 게르만족답게 숲을 숭배하며 사는 이 나라에는 '메르헨 가도Märchen Strasse, 동화가도'가 있다. 그림 형제가 태어난 프랑크푸르트 근처 하나우에서 북독일의 브레멘까지 약 600킬로미터가 메르헨 가도이다. 마르부르크, 카셀, 자바부르크, 괴팅겐, 하멜른 등 크고 작은 도시마다 이야기를 간직하고 있으니 그야말로 동화의 나라라고 불릴 만

동화 속의 거위소녀 리첼 공주.

하다.

괴팅겐의 마르크트 광장에는 '거위를 지키는 리첼 공주' 동상이 있다.

리첼 공주는 동화 「거위소녀 Die Gänsemagd」의 주인공이다. 동상 둘레에는 팔각형의 작은 분수와 연못, 노천카페가 있어서 많은 사람들이 즐겨 찾는다. 괴팅겐은 하이델베르크, 튀빙겐, 마르부르크와 함께 독일의 4대 대학 도시로 알려진 곳이다. 1737년 세워진 괴팅겐 대학에서는 언제부터인지 모르지만 박사 학위 시험에 통과한 학생들은 리첼 공주의 볼에 고마움의 표시로 입을 맞춘다고 한다.

공주 볼에 입을 맞추는 낭만이야말로 삶 속의 또 다른 동화 같았다. 리첼 공주를 보러 괴팅겐에 들른 김에 대학 앞의 오래된 책방으로 갔다. 독일에서 다른 도시를 여행할 때면 으레껏 가는 곳이 있는데 오래된 책방과 클래식 LP 가게와 골동품점이다. 영혼을 지극히 높은 곳으로 고양시키고 미에 눈뜨게 하는 데에는 이만한 것도 없을 것이다. 오래된 책방 순례는 보물섬으로 가는 길이다. 괴팅겐의 한 책방에서 1925년 한정판으로 출간된 『로댕의 예술』과 1957년 나온 에두아르 마네의 작은 화집, 1958년 판 『오스카 와일드 동화집』을 샀으니, 내 수중에는 루비 로댕과 에메랄드 마네, 사파이어 오스카 와일드가 있는 셈이다. 『로댕의 예술』은 그의 역동적인 작품, 사유 깊은 예술론, 생생한 도판이

갈대로 엮은 함부르크 초가집의 작은 창.

100년 동안의 깊은 잠에 빠진 장미공주와 성안 모습.
앵무새와 하녀, 악기를 타던 악사, 책을 보던 소녀, 그리고 꽃들마저 멈춘 시간 속에서 꿈을 꾼다. 고독 깊은 잠은 무의식의 바다를 항해하고 시간은 세상에서 제일 무거운 닻에 갇혀 꼼짝 않는다. 살다 보면 동화 속의 한 장면처럼 시간이 정지되었으면 할 때가 있지만, 시간은, 영원하므로 시간이다. 동화가 우리를 설레게 하고 동경을 품게 하는 것은 100년 동안의 시간이 멈춘 것처럼, 패러독스한 시간을 통해 생의 잃어버린 시간을 반추하게 하기 때문이다. 빅토르 바스네초프, 〈잠자는 숲속의 공주The Sleeping Beauty〉, 연도미상

공주가 물레 가락에 찔리
는 장면.

함께 실린 귀한 책이다. 마네의 작은 화집에는 1876년 마네가 그린 시인 말라르메의 모습이 있었다. 그의 퀭하면서 서늘한 눈매는 현실에 부재하는 꽃을 감지하는 시인의 눈이어서 인상적이다. 탐미주의자 오스카 와일드의 동화집은 잘 알려진 「행복한 왕자」외에 8편의 동화가 낭만적인 채색 삽화로 꾸며져 있고 클로스로 감싼 책표지 또한 아름다웠다.

메르헨 가도를 여행하다 보면 동화 같은 고성에서 하룻밤 묵을 수도 있다.

자바부르크의 '장미공주 성'은 동화 「장미공주Dornröschen」의 무대이다. 이 성은 동화의 숲이라고도 불리는 하르츠 숲에 있다. 시인 하인리히 하이네는 괴팅겐 대학 시절 하르츠 지방을 여행한 후 1824년 『하르츠 기행』을 출간했다. 『그림 동화』를 보면 울창한 숲속의 성에 사는 장미공주 이야기가 나온다. 어여쁜 공주는 열다섯 살이 되었을 때 아마실을 잣는 물레 가락에 찔려 100년 동안 깊은 잠에 빠진다. 왕의 축제에 초대받지 못한 마법사의 저주였다.

잠에 든 것은 공주뿐만이 아니었다. 이 성 안의 모든 것들도 100년 동안의 고독 깊은 잠에 빠진다. 사람들, 마구간의 말과 개, 비둘기, 벌레들, 화덕에서 타오르는 불과 익어가던 고기까지 정지된 모습 그대로, 시간이 멈춰 모두 잠이 들어버린다. 성 둘레는 들장미 가시가 에워싸 성곽을 덮어버려서 아무도 접근할 수가

그림 형제 Jacob und Wilhelm Grimm.

메르헨 아주머니 도로테아 피만Dorotea Viehmann.

메르헨 아주머니한테 동화를 전해 듣는 그림 형제.

메르헨 아주머니가 살던 집, 현재의 메르헨 하우스.

없었다. 100년이 되자, 잠자는 숲속의 공주는 누군가의 사랑으로 깨어난다.

카셀은 5년마다 '카셀 도쿠멘타'라는 국제미술전이 열리는 현대 미술의 메카이며, 그림 형제 박물관이 있는 도시이다. 그림 형제는 이곳에서 30여 년을 살았다. 그들이 카셀에 살던 시절 나무꾼, 마부, 음유시인, 방랑자 등 많은 사람들에게 전해 들은 전설이나 민담, 동화를 이웃에게 들려주기 좋아한 '메르헨 아주머니 Märchenfrau, Märchenerzählerin'가 살았다고 한다. 그녀의 이름은 도로테아 피만이다. 여관집 딸이었던 도로테아는 어렸을 때부터 숙박하는 나그네들에게 많은 이야기를 전해 들을 수 있었다.

그림 형제도 1년 5개월여에 걸쳐 메르헨 아주머니에게 동화를 전해 들었다. 그들은 메르헨 아주머니에게 이야기를 듣고는 집에 돌아와 그 내용을 꼼꼼히 기록했다고 한다. 마르부르크 대학 시절부터 본격적으로 민요와 민담, 동화 등 구전을 수집하던 그림 형제는 우리에게도 잘 알려진 그림 동화집 『어린이와 가정을 위한 동화Kinder-und Hausmärchen』를 남겼다. 이 책의 초판본 제2권에는 메르헨 아주머니 초상화가 그려져 있다. 메르헨 아주머니 묘비에는 그림 형제 이름이 기록되어 있을 정도로 아름다운 인연을 가지고 있다. 지난 2013년은, 입에서 입으로 구전되던 이야기가 그림 형제에 의해 동화집으로 출간된 지 200주년이 되는 해였다. 카셀의 그림 형제 거리에는 그 옛날 동화를 들려주던 아주머니

브레멘 음악대 동상.
당나귀 동상 앞발은 사람들 손에 닿아 반짝거
린다.

집, '메르헨 하우스'가 여행자들을
반갑게 맞이한다.

브레멘은 메르헨 가도의 종착
지이자 동화 「브레멘 음악대Die
Bremer Stadtmusikanten」로 잘 알려진 도
시이다. 동화 속 주인공은 당나귀
와 개, 고양이와 닭인데 이들은 늙
고 병들어 농장 주인에게 버림받
은 동물들이다. 음악대가 되기 위
하여 자유로운 땅 브레멘으로 향
하는 동물들의 여행길은, 삶의 길을 찾지 못한 어른들에게도 새
로운 희망을 갖게 한다. 신세계는 언제나 제 마음속에 존재하며,
꿈꾸는 자의 몫이라는 걸 동화는 보여준다. 마침 브레멘을 찾은
날은 축제가 있었다. 시청사 앞 마르크트 광장에서는 얼굴에 하
얀 분칠을 하고 통옷을 입은 피에로가 연극을 했다. 한쪽에서는
드린들Drindl이라 부르는 독일 전통 의상을 입은 금발의 아가씨들
이 전통 춤을 춘다. 하얀 블라우스에 초록색 원피스를 입고 흰 앞
치마를 두른 옷 드린들은 언제 보아도 실용적이고 청초한 느낌
이다.

브레멘 음악대 동상은 시청사 건물 한적한 곳에 있다. 당나귀
앞발은 사람들 손을 많이 탄 탓에 금빛으로 반짝반짝 빛났다. 당

광주 불로초등학교 3학년 윤지영 어린이가 일곱 살 때 그린 『브레멘 음악대』 그림. 그림 속의 분홍 달은 동심에 뜬 달님이다. 동화 속의 유토피아로 우리를 인도하는 분홍 달님이 있어 이 그림은 한결 더 정겹다. 익살스러운 동물들의 표정은 우리가 잊고 사는 얼굴을 닮았다. 『브레멘 음악대』는 미지의 생을 개척하게 하는 동심의 꿈이며 우리의 낯선 자화상이다. 브레멘에는 오래전 잃어버린 순수라는 보석 상자와 '지연된 꿈'이 있다.

나귀 앞발을 손으로 잡고 소원을 빌면 소망이 이뤄진다는 전설 때문이다. 여행자들은 당나귀의 앞발을 잡고 소원을 빈다. 그런데 아이러니컬하게도 동화 속 당나귀는 사람에게 버림받았다. 이 도시를 산책하다 보면 유난히도 동화 속 동물 모형들을 자주 볼 수 있다. 그래서인지 브레멘은 그리움 간직한 따뜻한 동화의 도시로 기억된다. 브레멘 음악대 동상 뒤쪽에 있는 커다란 오

동화 속 브레멘 음악대.

크 술통은 시청사 지하에 있는 포도주 술집을 알리는 것이다. 중세 때 고딕, 르네상스 양식으로 지어진 운치 있는 이 건축물에서 600종류가 넘는 독일 포도주를 음미할 수 있다니 디오니소스가 부럽지 않을 것이다. 독일 포도주만의 특징인 트록켄trocken, 쌉쌀하고 건조한 맛의 묘미를 무엇에 비할까. 백포도주에 비해 덜 알려지기는 했지만 독일산 적포도주의 깊고 풍부한 맛의 운치는 세계 어디에 내놔도 으뜸이라 할 만하다. 한겨울에 수확하여 담근 동결된 이슬 같은 아이스바인도 좋고, 대문호 괴테가 반했다는 정결한 여신의 눈물방울 같은 프랑켄바인도 평생 잊을 수 없을 것이다.

갈대를 엮어 만든 초가집에는 동화를 들려주는 메르헨 아주머니가 살고 있을 것 같았다. 그녀의 이야기 주머니에서는 「헨젤과 그레텔」의 생강빵 마녀가 나오고, 땅에 내려온 여신 발퀴레도 나올 것 같다. 젊고 아름다운 여신 발퀴레 중 일부는 신들의 나라에서 여신의 지위를 잃고 땅에 내려와 인간과 함께 산다고 한다. 초가지붕은 살아 있는 여우 털처럼 반지르르 윤이 났다. 갈대에는 녹이 낀 것처럼 빛바랜 이끼 꽃도 폈다. 초록색 나무 문에 난 작은 창은 비밀스러운 멋을 한껏 풍긴다. 갈대 지붕 너머 검푸른 밤하늘에는 시간의 문을 열고 나온 별들이 숨어 있다. 동화를 읽던 메르헨 아주머니가 잠시 책장을 덮고 손바닥만 한 창으로 별을 볼 것만 같다. 한밤중에 환하게 빛나는 완두콩 꽃처럼 자그마

호르스트 얀센, 〈수국 Hortensie〉, 1971

호르스트 얀센, 〈스웨덴 호수 Schwedensee〉, 1971

호르스트 얀센, 〈코파베르크 Kopparberg〉, 1971

한 창으로 여린 별빛이 비친다. 별똥별 떨어지는 밤, 어디에선가 신비한 아이가 태어난다는 동화는 메르헨 아주머니 눈망울을 초롱초롱 빛낼 것이다.

초록색 작은 창을 들여다봤다. 창 안에는 아주 여린 흰빛이 숨어 있다. 뭉크의 그림에서 본 별빛 같기도 하고, 오래된 동화 책갈피에서 본 것 같기도 한 별빛이다. 별빛은 꿈을 잃지 않는 한 빛난다. 함부르크에서 노르웨이로 가는 배에 차를 싣고 북구를 순례하는 꿈을 꾼 적이 있다. 스칸디나비아 일대인 노르웨이, 핀란드, 스웨덴과 발트 3국인 에스토니아, 라트비아, 리투아니아가 여행지였다. 여행의 롤 모델은 화가 호르스트 얀센 Horst Janssen, 1929~1995. 함부르크 태생의 화가 · 판화가 · 그래픽 예술가이다. 그는 1971년에 스칸디나비아 일대를 여행했다. 노르웨이의 숲속 바위에 아침식사를 펼쳐놓고는 새들과 대화를 하고, 핀란드에서는 수채물감으로 수국을 그려가며 자연을 방랑했던 화가이

다. 동화로 빚은 길에는 별이 빛나고 꽃이 반짝인다. 그리고 길의 여정에서 만날 삶의 순례는 모두 꿈으로부터 온다.

북구 순례, 동화 같은 꿈길은 마음에서 길로 이어지며 생을 광휘로운 떨림으로 휘감는다.

프로방스풍의
빛 칠해진 대문과 창

— 색채에 깃든 꿈과 햇빛과 바람의 변증법

하늘색 페인트는 대문과 창뿐 아니라 주춧돌 위의 기둥과 문턱, 대문 옆 창고의 함석 문과 함석 창, 집 안의 광문에도 칠해져 있다. 긴 세월 햇볕과 바람과 눈과 비, 그리고 사람의 손길에 하늘색 칠이 닳게 되면, 세상 욕망이 쏘옥 빠진 듯 저리도 처연한 색을 띨 수 있을까. 하늘색 칠해진 대문과 창문은 오래된 세계로 가는 미지의 길이다. 집의 색은 익숙하면서도 낯설고, 조선적이면서도 프로방스풍이다.

색채는 사물의 윤곽을 은밀하게 반추한다. 마치 고대 그리스 여인들이 입던 속이 비치는 얇고 부드러운 '코스의 옷Koisches Kleid' 처럼 하늘색은 집이라는 육체를 감싸고 있다. 대문과 창가의 주름진 나뭇결을 어루만지면 빛바랜 색의 공명이 느껴진다. 빛깔의

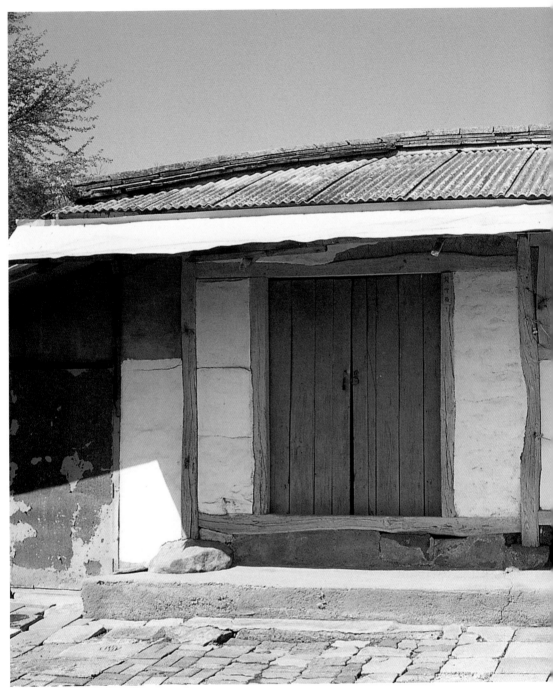

프로방스풍의 파란색 칠해진 대문과 창.
오래된 집과 함께 늙어가는 파란색은 하늘색 꿈을 닮았다. 창가에 헐렁하게 달린 빨랫줄
에는 옷가지가 없었지만 순간, 봄바람에 살랑대는 빨래가 보였다. 햇빛을 마중 나온 푸
른 물고기도 보였다. 그리고 시간의 검버섯이 낀 흰 벽에서는 생을 반추하는 환등기 소
리가 들려왔다.

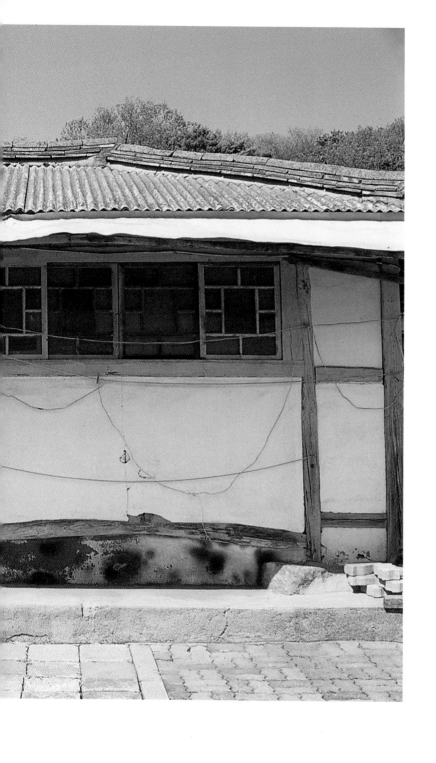

문패는 남정네 이름 그대 로였다.

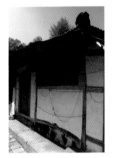

대문과 창문.

진동을 느끼게 하는 건 맑은 바람과 햇빛이다. 강화도로 불어오 는 바람은 서쪽 먼바다에서 실려 오는 수려한 기운. 갯바람 품은 청순한 햇빛은 하늘색 칠해진 나뭇결의 인자함을 있는 그대로 드 러나게 한다. 이 집을 여러 번 찾았던 이유는 대문에 칠해진 고혹 적인 하늘색과 대문 앞 너른 마당에 떨어지는 찬란한 햇빛 때문 이다. 우리네 집 나무 대문에는 보통 갈색 계열의 칠을 하는데 이 집은 별나게도 쪽빛이 곱게 빠진 하늘색이다. 아콰마린Aquamarine 색의 투명함에 청색이 살짝 번져, 볕에 빛바랜 쪽빛으로 남은 것 같은 대문의 하늘색! 대문 앞마당에는 파란 햇빛이 내려온다. 세 상에서 가장 아름다운 색을 찾아 방랑하던 빛의 연금술사가 한 눈에 반할 만한 푸른색이 이 집 대문과 창가, 기둥과 함석문에 칠 해져 있다. 프로방스풍의 빛깔보다 더 프로방스적인 강화도 연리 윤 씨 할머니 집의 색깔은 뜻 모를 노스탤지어를 자극한다. 햇빛 과 바람과 색깔과 집의 온화함이 빚어 만든 그리움이 대문의 여 기저기에 묻어났다. 이 집 대문 빛깔이 프로방스풍이라는 생각은 색깔 자체보다, 색깔에 내재된 그리움 때문이다.

지중해의 에메랄드빛 물색과 생트 빅투아르 산에서 내려온 햇 빛과 바람이 오래된 마을에 현상되며 프로방스 색을 빚어낸다. 그리고 톨레랑스Tolérance 라는 관용이, 타자에 대한 사랑으로 인간 을 미소 짓게 하는 여유에서 그 색깔은 더 빛난다. 프로방스의 푸 른 햇빛에 감응하는 그리움은 추상화된 거대한 예술이다. 프로 방스 아를에서 생의 고독을 예술로 승화하다 들녘에서 권총으

대문 옆 주춧돌.

로 생을 마감한 화가 빈센트 반 고흐. 프로방스에서 생의 40여 년을 보내다 이곳에 묻힌 샤갈. 엑상프로방스에서 태어나 그곳 에서 삶을 보낸 세잔. 프로방스의 여러 마을에서 불꽃같은 작업 을 하다 숨을 거둔 르누아르와 보나르. 쇠라와 함께 점묘법으로 잘 알려진 신인상주의 화가 시냐크, 그리고 생의 반을 프로방스 에서 살다 죽은 마티스, 야수파 화가 라울 뒤피. 프로방스에서 생 의 말년을 보내다 영면한 파블로 피카소. 조르주 브라크, 이브 클 라인…… 예술가들 모두가 프로방스를 사랑한 것은, 프로방스가 프로방스적인 빛을 품었기 때문이다.

　강화도 연리의 윤씨 할머니가 혼자 사는 이 집은 50년 전에 지 어졌다. 1923년생인 할머니는 열다섯 나이에 건넛마을에서 시집 온 뒤 허리가 휘게 농사일을 하며 아이 다섯을 낳고 길렀다. 보릿 고개 시절 이팝나무꽃을 보면 하얀 쌀밥 한 그릇 먹어보는 게 소 원이었다. 목구멍에 풀칠하는 것 외에는 악착같이 돈을 모아, 서 른아홉 살에 넉 달 동안 공들여 지은 집이라니, 흙 한 줌 댓돌 하 나에도 여인의 땀이 깃들지 않은 것이 없다.
　"이 집은 집이 아니라 우리 부부의 뼈와 살이네요. 집을 짓고 는 영감, 마누라가 드러누워 치다보고 울었수다."
　나는 할머니의 말을 듣고 이 집이 눈물로 지은 집이라는 것을 알았다.
　한번은 혼자 사는 할머니를 위하여 아들이 마루를 뜯고 보일

이브 클라인, 〈모노크롬IKB 3Monochrome blue sans titre IKB 3〉, 1960
이브 클라인의 청색에는 지중해의 짙푸른 물빛과 프로방스의 하늘빛이 들어 있다.

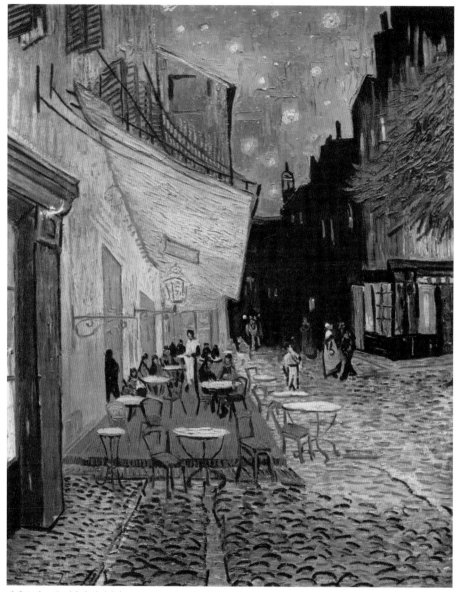

빈센트 반 고흐, 〈밤의 카페테라스Terrasse du café le soir〉, 1888
고흐가 그린 밤하늘의 색깔과 별빛만큼 프로방스적인 것도 드물다. 색깔에 내면의 고독이 쌓여 빛바랜 미적인 것의 광휘.

할머니의 양식, 시래기.

할머니의 우산.

할머니의 농기구, 갈퀴.

러를 놓아드리겠다고 하자 할머니는 대경실색을 했다.

"마루도 내 뼈인데 멀쩡한 마루를 뜯긴 왜 뜯어!"

할머니는 당신의 환갑도 그냥 지나치려 했다. 돌아가신 할아버지의 환갑 때 집 안에서 연기도 피우지 말라는 무당 말을 듣고 할아버지 생신상을 못 차렸던 게 너무 미안해서였다.

"우리 할아버지 불쌍해. 지금은 잘 먹기나 하지!……"

할머니와 할아버지는 금슬 좋은 부부였을 것 같다. 할머니는 자식들의 성화에 못 이겨 당신의 환갑상을 받으며 할아버지 한복을 새로 지어 옆에 놓았다. 할머니는 혼자만 상을 차린 게 지금도 마뜩지 않은 일을 했다며 자책하듯 말끝을 흐렸다. 곱게 색 바랜 대문과 창문을 열어보면 할머니 생의 기쁨과 슬픔과 회한 어린 추억들이 차곡차곡 쌓여 있을 것만 같다. 할아버지 새참을 가득 이고 대문을 나섰을 할머니 발걸음이 설핏 보일 듯했다. 해 질 녘 밖에서 놀고 있을 아이를 불렀을 대문에는 지금 빗장이 질러져 있다. 어느 봄날, 물병꽃나무에 핀 하얀 꽃을 무심히 바라보았을 할머니의 창에도 못이 쳐져 있다. 할머니가 하늘색 꿈으로 색칠한 집 앞에 서면 공기마저 푸르게 진동한다. 저 집 대문을 열고 들어가면 시름시름한 내 꿈에도 하늘색 꿈이 물들 것만 같다. 고적한 창이 보이는 할머니 집에 셋방을 얻고 싶어졌다.

수년간 창을 찾아 떠돌면서도 대문과 창의 색깔이 저만큼 매력적인 집은 드물었다. 사진 속 프로방스의 나무 대문과 창에서

시간의 우주가 느껴지는 나무 대문. 대문 틈 사이로 보이는 할머니네 '안채.

헤르만 헤세의 『테신 Tessin』.

헤르만 헤세가 수채화로 그린 '테신' 풍경화집 『화가 헤세』.

본 빛깔이 저랬을까. 헤르만 헤세가 수채화로 그린 스위스의 작은 마을 '테신'의 색깔이 저랬을까. 헤세의 수채화에서 보던 집들의 색깔은 먼 곳에의 동경을 꿈꾸게 했다. 코발트빛 하늘, 주황색 지붕을 얹은 분홍, 파랑, 노랑의 집들과 초록빛 테라스, 조그만 정원, 포도밭, 마을에서 호숫가로 이어지는 오솔길, 뭉게구름, 구월의 백일홍, 아카시아 나무, 끝없이 펼쳐진 밤나무 숲, 성모 마리아상이 보이는 작은 성당, 황금빛 저녁노을, 그리고 회색 베일을 쓴 산에 내리는 가을비까지. 현실의 삶이 팍팍할수록 가볼 수 없어도 가본 것처럼 눈에 밟히던 낯선 마을 풍경이 그리울 때가 있다. 그리고 헤세의 글 한 줄 한 줄이 가슴을 설레게 할 때가 있다.

산 너머 남쪽의 첫 마을, 여기에서 내가 사랑하는 방랑이 시작된다. 목적지도 없는 떠돌아다님, 햇볕드는 곳에서의 휴식, 자유로운 방랑자의 삶이, 륙색을 메고 너덜너덜한 바지를 입고 살아도 나는 행복하다. (중략) 여행의 낭만이란 게 절반은 모험에 대한 기대이지만, 절반은 관능적인 것을 다른 것으로 바꾸려는 무의식적 충동에 다름 아니다. 방랑자들은 채워지지 않은 사랑의 욕구를 마음속에 간직하는 데 익숙해 있다. 그리고 사랑하는 이와 나눠야할 애정을 거리낌 없이 마을과 산, 호수와 계곡, 거리의 아이들, 다리 밑의 걸인들에게 나누어준다. (중략) 방랑 중의 우리가 어떤 목적을 찾기보다는 방랑 그 자체를 즐기는 길

대문 왼쪽에 있는 창고 문. 마치 할머니의 낡고 헌 생처럼 벗겨진 페인트칠이 삶에서 떨어져나간 추상미술 같다.

위의 존재이듯이······.

—헤르만 헤세의 『테신』 중에서[7]

　젊은 날의 방랑은 아름다운 일이다. 그것은 삶의 갈피를 못 잡
아 어쩔 줄 몰라 하는 것이 아닌, 뜨거운 청춘의 시간이 삶에 질
서를 잡아주는 것이다. 젊은 날의 방랑의 흔적은 생이 머물 집을
찾아가는 아름다운 궤적이다. 할머니 집의 대문과 창에 칠해진
하늘색 페인트 빛깔은 잃어버린 방랑의 동경을 되새겨준다. 저
집에 방 한 칸을 얻어 밤마다 창가에 앉아 별을 보면 푸른 별이
내 눈에서 반짝이겠지. 방에는 백열등 대신 촛불을 밝힐 것이다.
촛불은 내면으로 가는 아름다운 빛이다. 비록 현실세계에서 비현
실적이고 몽상적이며 추상적인 상상에 들게 할지라도, 그것 또한
생을 유토피아로 인도하는 광채 같은 게 아닐까. 명백한 가설이
될 수 없는 유토피아야말로 우리 내면에 숨은 섬이다. 촛불을 밝
히고 마음속 동굴의 좁다란 길을 따라가면 어느 순간 빙산의 일
각처럼 고개를 내밀 것 같은 섬. 그 순간만큼은 세상에서 배운 계
산법과 스마트폰도 환영 속에 버린 채 온전한 나의 나를 보는 시
간이다. 푸른색 고적한 집의 방 한 칸도 세상이라는 바다에 떠 있
는 섬이다. 시골 점방에서 산 양초 하나에는 엄청난 환상의 섬이
숨어 있을 듯한 착각이 들었다. 그러나 별을 보기 위해서는 방 안
에 켜둔 촛불마저 꺼야 한다. 검푸른 우주는 디자이너가 장식하
는 아르누보 스타일처럼 화려하지 않고, 거대한 바오바브나무가

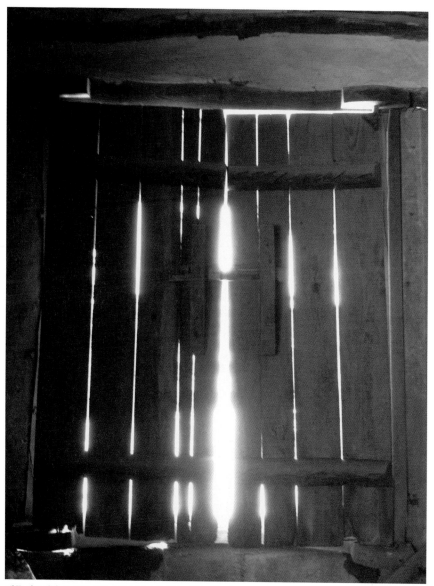

대문 안쪽에서 본 바깥 풍경. 문틈으로 새어드는 환멸 같은 빛.

존재하면서도 빈 공간일지도 모르니까. 자연의 빛이 숨죽인 밤하늘은 색이 차 있더라도 비어 있는 색일지 모르니까. 불을 끄고 보아야 우주의 색이 잘 보일 것이다. 이른 아침 새들의 지저귐을 들으며 눈을 뜨고 싶다. 륙색을 꾸려 목적지도 없이 방랑자가 되어 이 산 저 숲길을 거닐며 나무들의 숨소리도 들어보고, 양지바른 산기슭 바위에 기대어 뭉게구름도 보고 싶다. 어느 날은 산 너머 남촌으로, 또 다른 날은 개울 건너 고갯길을 돌아와, 나를 반겨줄 하늘색 집의 방에서 단꿈을 꾸고 싶다. 볕 좋은 한낮이면 창밖 빨랫줄에 옷가지를 널고, 방부제 칠해진 내 마음도 함께 널어 쨍쨍 말리고 싶다.

할머니는 내 등 뒤에 서서 오래전 할아버지와 함께 심은 것이라며 창밖 은행나무를 가리켰다. 심을 때 사람 키만 했던 나무는 어느덧 아름드리가 되어 있다. 고목이 되어가는 은행나무와, 고목이 된 여인의 몸 사이에, 환영을 보여주는 프로방스 빛 집과 창이 있다.

'알람브라 궁전의 추억'
다락방의 나무창

── 별을 보여드립니다

프란시스코 타레가의 〈알람브라 궁전의 추억〉, 기타
나르시소 예페스.

경북 상주의 어느 집 다락방에서 〈알람브라
궁전의 추억〉을 들었다.

라디오에서 자주 흘러나오는 이 기타곡은
알람브라라는 낯선 이슬람 궁전을 묘하게도
우리 정서에 동화시키는 마력이 있다. 더구나
한밤중에 들리는 알람브라 궁전의 기타 소리
는 저마다의 추억을 아득히 먼 낯선 공간으로
인도한다.

〈알람브라 궁전의 추억〉이 수록된 예전의
LP 재킷에는 궁전 겉모습이 커다랗게 박혀
있었다. 음악을 들으며 상상했던 무슬림 궁전은 황금 돔에 화려

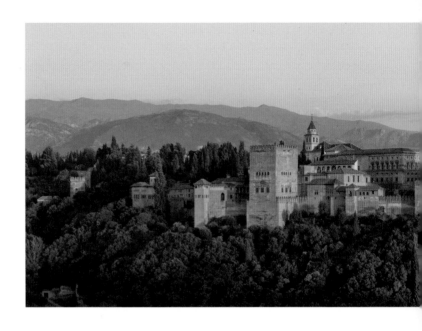

한 문양의 모자이크가 장식된 모스크mosque, 이슬람교의 예배당 풍으로
여겼건만, LP 재킷에는 각지고 네모난 직선 구조의 요새가 인쇄
되어 있었다.

알람브라 궁전에는 기하추상적인 아라베스크 무늬가 벽과 천
장마다 수놓아져 있다. 유리 천장과 우아한 색채의 창으로 비치
는 햇빛은 눈부시게 화려하다. 미끈미끈한 대리석 아치에 새긴
정교한 조각은 신에게 받치는 성물 같았다. 미로처럼 좁은 통로
를 지나면 눈이 휘둥그레지는 방들과 아름다운 분수와 연못이 있
는 정원이 나타난다. 창덕궁 뒤뜰의 애련정 연못이나 경복궁의

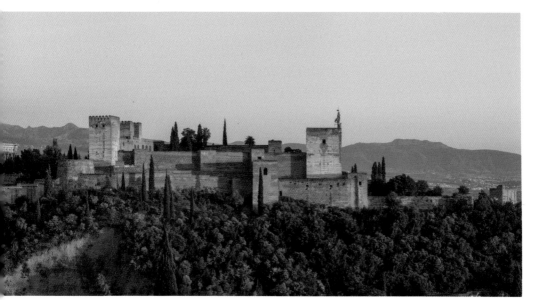

경회루 연못이 자연의 풍광과 어우러져 보는 이를 편하게 한 것
과 달리, 무슬림 궁전 연못은 건물 내부나 건물과 건물 사이 공간
에 놓여 이국적인 아름다움에 들게 한다. 알람브라 궁전 내부는
인위적인 기교미의 극치였다. 특히 눈길을 끈 건 아라야네스 정
원의 연못과 아라베스크 문양이 각인된 창이다.

　아라야네스 중정은 직사각형의 건물 내부에 만든 연못이다. 연
못에는 수련 한 송이도 보이지 않았다. 네모난 연못에서 묵상 중
인 햇빛과 수면을 스치는 미풍이 고요를 더했다. 거울처럼 맑은
물에 비친 건물에서는 깊은 사유가 느껴졌고 중정은 마음을 정

화시키는 연못 같았다. 그라나다의 알람브라 궁전은 중정이 중첩된, 중정의 건축미학이 잘 발현된 곳이다. 건축에서 중정이 강조되는 현상도 자연을 친화력 있게 건물 내부로 들였던 옛사람의 지혜였으리라. 알람브라 궁전과 중정의 미를 보면 "예술은 자연을 상기시킬 때 완전하며, 자연은 예술을 잠재적으로 함축하고 있을 때 진실로 아름답다"라고 했던 롱기누스의 말이 이 건축물과도 잘 맞는 것 같다. 현대건축가 안도 다다오의 건축미에서 약방의 감초처럼 빠지지 않고 들어가는 중정의 미학도, 한 세기 동안1238-1358 무어인들에 의해 건설된 알람브라 궁전에서 나왔으리라는 추측을 해보았다.

알람브라 궁전의 수많은 방과 창은 기하학적 문양이 특징인 이슬람 예술만큼이나 다채로워 보인다. 그중에서도 아라베스크 문양이 새겨진 창가는 섬세한 미가 돋보인다. 고대 그리스 공예가들에게서 유래된 아라베스크는 1000년경부터 현재까지 이슬람을 상징하는 장식 문양이 되었다. 식물의 나뭇가지, 잎사귀에서 모티프를 얻어 기하추상적인 곡선으로 디자인한 무늬는 성과 속의 가교 같아 보인다. 그리고

아라야네스 중정.

알람브라 궁전의 아지메세스의 방, 창가를 수놓은
아라베스크 문양.

아라비아 풍취가 느껴지는 이 문양이 20세기
초를 수놓은 장식예술 아르누보의 어머니뻘
쯤 되지 않을까라는 생각을 했다. 독일에서는
유겐트슈틸로 잘 알려진 아르누보 역시 아라
베스크 양식처럼 식물의 줄기, 꽃봉오리, 포도
덩굴의 구불구불한 곡선을 모티프로 하여 여
성적으로 디자인되었으니 말이다.

　창가에 기대면 아라베스크에서 알람브라 궁
전의 기타소리가 흘러내릴 것 같다. 그러나 아
라베스크 무늬에서 들려오는 것이 어찌 음악
의 풍경뿐이겠는가. 저 무늬에서 발원한 고대
그리스의 역사, 철학, 미학적인 메타포이며,
아라비안의 종교에 흡수된 문양이 그들의 전
통문화가 되고, 다시 르네상스에서 부활하여
20세기 초에는 아르누보라는 이름으로 전 유럽에 강렬한 인상을
남겼으니, 무늬 미학이 곧 예술사와 문화사의 실타래 같다.

　다락방에서 들은 〈알람브라 궁전의 추억〉은, 추억이라는 저장
고에 들어 있는 시간의 무늬를 열어보게 한다. 삶 속에 봉인된 줄
알았던 추억은 기타 선율에 해체되어 다락방에 흩어졌다. 다락방
나무 바닥에 엎드려 창밖을 본다. 환한 햇볕 내리쬐는 나무창 저
멀리 알람브라 궁전이 보였다. 나는 음악의 풍경이 인도하는 데
로 따라갔다. 악기가 내는 소리는 지극히 미세한 픽셀_{pixel}로 구성

봄볕 들어선 창밖은 팽팽한 소식들, 파릇한 얼굴들, 따뜻한 허무로 빛난다. 오래된 나무
창에는 폭설 내린 어느 해 겨울 이야기와 혹한에 나뭇가지 부러진 내력, 나무꾼과 나눈
이야기, 둥지를 튼 파랑새의 노래, 염천에 진땀을 흘리던 시간의 기록이 아름다운 무늬
로 남아 있다. 무늬는 삶이 기록한 진동이다.

호아킨 로드리고의 〈아랑 훼즈 협주곡〉, 기타 나르 시소 예페스.
스페인의 기타 음악 LP 재 킷에는 알람브라 궁전을 비롯하여 그라나다의 시간 의 흔적 묻어나는 낡고 고 풍스러운 마을 풍경들이 오롯이 들어 있다. 풍경 언어로서의 사진이 음악과 결합할 때 우리의 상상력 은 낯설게 아름다운 뮤즈 의 바다를 여행한다.

된 이미지의 섬이다. 그래서 악기 소리가 들려오면 뇌는 초미립 자의 격자무늬grid를 그리며 풍경을 연출한다. 음악에 내재한 색 채가 풍경을 만드는 것이다. 이베리아 반도 남쪽, 안달루시아 지 방에 있는 세비야, 코르도바, 그라나다 풍경이 기타 선율에 스쳐 간다. 지중해를 향해 뻗어 내린 산맥에 숨은 도시 중에서 알람브 라 궁전은 그라나다의 산꼭대기 해발 740미터에 지어져 있다. 코 발트빛 지중해 햇살이 바다에 부서질 때마다 도시는 보석처럼 빛 났다.

다락방이라는 공간은 허드레 살림이 쌓인 곳이 아니라 미지를 꿈꾸는 창으로 다가왔다.

음악의 판타지란 얼마나 아름다운 미적 체험인지! 경상북도 상주의 시골집 나무창에서 알람브라 궁전으로 여행을 할 수 있었 다. 프란시스코 타레가의 유명한 기타곡인 〈레쿠에르도스 데 라 알람브라Recuerdos de la Alhambra〉, 우리에게 〈알람브라 궁전의 추억〉 으로 잘 알려진 추억 속의 명곡이다. 그라나다는 1498년에 기독 교도의 지배하에 들어가며 800여 년의 무슬림 시대가 끝난다. 알 람브라 궁전이 완성된 지 100여 년 만이다. 이 아름다운 궁전을 뒤로한 채 후퇴하던 무슬림들은 멀리 보이는 알람브라를 보며 비 통함에 젖었다고 전한다. 그래서인지 그라나다에는 '무어인의 마 지막 한숨'이라는 비감스러운 지명이 남아 있다. 소설가 이노우 에 야스시도 그라나다, 코르도바, 세비야를 둘러보는 「스페인 여 행」에서 이 이상한 지명에 대해 말한 바 있다.

〈5세기의 스페인 기타 음악〉, 기타 나르시소 예페스.

그라나다에서 10킬로미터 정도 간 곳에 '무어인의 마지막 한숨 Suspiro del Moro'이라는 이상한 지명을 새긴 간판이 나타났다. 아랍의 마지막 왕이, 조상이 수백 년 동안 통치하던 땅을 버리고 가면서 그라나다 쪽을 돌아보고 자기도 모르게 한숨을 쉬었다고 해서 그 지명이 태어났다고 한다. 나로서는 그 패전자의 심정은 상상도 가지 않지만, 독특한 높이를 가진 아랍 문화를 몽땅 남기고 떠난 사실을 생각하고, 그리고 그것들이 새로운 권력자에 의해서 가차 없이 파괴되었다는 사실을 떠올리자 아랍인이 아니어도 한숨이 나올 법도 했다.

—이노우에 야스시의 『이노우에 야스시의 여행 이야기』 중에서[8]

타레가가 알람브라의 어떤 영감을 받아 곡을 만들었는지 그 미적 감정을 알 수는 없지만, 이 음악 속에는 사랑의 슬픔과 역사의 비통함을 예술로 승화시킨 비애미도 있을 수 있고, 알람브라 궁전의 아름다움에 대한 미적 판단으로서의 추억도 존재할 수 있다. 기타 줄이 퉁겨질 때마다 눈을 감으면 알람브라 산정으로 가는 길이 열린다. 그렇게 음악을 듣다 보면 〈알람브라 궁전의 추억〉은 단순히 지나간 옛이야기가 아니라, 미지의 생을 밀고 가는 새로운 동력이 된다. 안달루시아, 그라나다, 세비야 같은 지리부도에서나 보았던 낯선 지명이 정겹게 느껴지는 것도 〈알람브라 궁전의 추억〉이라는 음악이 만드는 추억의 힘일 것이다.

다락방이라는 곳도 삶의 부속품 같은 세간과 수선해야 할 물

건들, 차마 버리지 못하는 고릿적 것들만 있는 자리가 아니다. 신기하게도 그곳은 아릿하게 번져오는 추억이 있는 공간이다. 사람들 마음속 허름한 자리에는 다락방이 하나 있다. 삶을 반추할 수 있는 자기만의 공간으로서의 다락방은 꿈을 꾸는 곳, 알람브라 궁전에 있는 유리 천장처럼 유리로 된 마음속 다락방은 내면을 비추는 창이다. 사람들은 내면에 존재하는 투명한 창을 통하여 우주와 교감한다. 눈은 심연으로 연결된 몸의 창이며, 마음의 은유로서의 창이다. 어릴 때 한옥의 다락방 창에서 초저녁 별을 본 적이 있다. 다락방에 엎드려 턱을 괴고 먼 산을 보면 능선 위로 별이 뜨고는 했다. 별은, 알 수 없는 그리움을 싣고 와서 마음의 기항지에 닻을 내렸다. 하나둘, 별이 몸에 살면서부터 별은 또다른 별을 불러들였고, 다락방은 별을 수집하는 곳이 되었다. 지금도, 별이 그리울 때나 마음이 폐허 같을 때는 마음의 다락방에 엎드려 먼 곳 별을 본다. 별은, 존재한다는 게 빛나는 것임을 알려준다. 생이 비록 무엇을 이루지 못하더라도, 꿈은 좌절되고 희망은 사라지더라도, 내가 하고 싶은 일을 즐겁게 하는 한 별은, 빛나는 것이 무엇인지 말하고 있다.

뭉크도 〈별이 빛나는 밤〉을 통해 그런 것을 말하고 싶었던 것은 아니었을까. 삶을 짓누른 죽음에 대한 공포와 끊임없는 불안의 낭떠러지 앞에서, 질병 속에서, 고투하며 자신의 예술을 꽃피운 에드바르 뭉크. 그는 〈별이 빛나는 밤〉을 통해 별은 존재하는 것만으로 빛나는 것이라는 의미를 지상의 수많은 영혼들한테 새

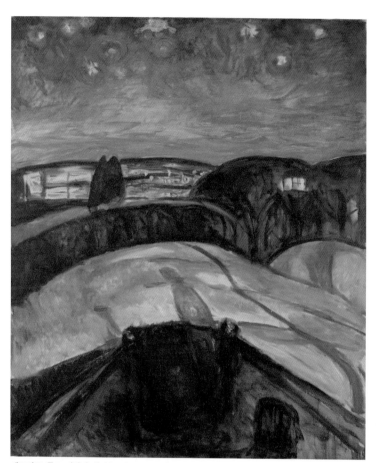

에드바르 뭉크, 〈별이 빛나는 밤 Starry Night〉, 1922-1924

롭게 보여준다.

　뭉크는 오로라가 걸린 듯 청록색의 깊고 푸른 밤하늘에 옅은 분홍을 풀어 따뜻한 서정의 밤과 별을 그렸다. 이전의 그림들에서 본 암울하고 우중충한 색이 걷힌 뭉크의 색은 몽환적이다. 밤하늘 빛이 옅은 연보라색과 초록, 청색으로 곱게 물든 흰 눈에선 온기가 느껴진다. 깊은 눈에 길게 드리운 그림자는 뭉크 자신일 수도 있고, 이 작품을 보는 사람들일 수도 있고, 또 그리운 누군가일 수도 있다. 불 켜진 창 너머 멀리 보이는 마을의 불빛을 청록색 밤하늘과 구분 짓는 연보라색은, 광대한 밤하늘에 펼쳐진 은하를 북구만의 독특한 별이 빛나는 밤으로 만들었다. 뭉크는 이 작품으로 스칸디나비아 지방의 별이 빛나는 밤의 아름다움을 영원에 새겼다. 뭉크의 〈별이 빛나는 밤〉은 마음의 다락방에서 볼 수 있는, 내면에 뜬 별빛이라고 생각했다. 그리고 별을 바라본다는 것은 현실에서 방전되어버린 우주의 빛을 심연에 충전하는 것이라 믿고 있다. 별은, 바라보는 것만으로도 삶의 지리멸렬한 원소를 생생한 꿈으로 변신시키는 연금술사로 만든다. 별빛이 길을 훤히 밝혀주던 시대는 저문 지 오래건만, 마음속 시간을 길어 올리다 보면 별들의 길이 나타난다. 그라나다의 산정 알람브라 궁전에도 별은 뜨고, 〈알람브라 궁전의 추억〉을 들었던 시골집 다락방과 마음속 어느 허름한 자리에 있을 다락방에도 별은 뜬다.

별이 빛나는 창공을 보고

갈 수가 있고

또 가야만 하는 길의 지도를 읽을 수 있던 시대는

얼마나 행복했던가?

그리고 별빛이

그 길을 훤히 밝혀주던 시대는

얼마나 행복했던가?

—게오르그 루카치의 『루카치 소설의 이론』 중에서[9]

최순우 옛집의 담아한 창

— 그리움 물들면 찾아가는 집

뒤뜰 장독대에 핀 옥잠화.

여름이 한창인 8월 성북동 최순우 옛집을 찾았다.

그 집에 가면 소슬바람 부는 가을이 설핏 와 있을 것 같았다. 한국미의 아름다움에 탁월한 감식안을 지닌 혜곡 최순우. 그가 살았던 집은 수수하면서 백자처럼 단아한 멋이 있다. 이 집에 올 때면 대문 앞 돌계단에 서서 자그마한 안마당과 푸른 하늘이 사뿐히 내려앉은 기와지붕을 보고는 한다. 그럴 때면 먼 여행길에 집으로 돌아오는 자식

삼척 비석머리.

을 맞아주는 늙은 어머니가
계실 것만 같다. 장독대 주변
에는 푸르고 싱그러운 옥잠
화 잎이 한창이다. 더위가 기
승을 부리는 걸 보니 곧 흰
꽃이 만개하려고 봉오리마다
꽃망울이 맺혔다. 장독의 잘
구워진 옹기 빛깔과 너부죽
한 옥잠화 잎사귀와 흰 꽃은,
이 집을 찾는 길손들 마음에

소담한 풍경을 심어준다.

　감나무, 수국, 신갈나무 주변에는 상사화, 벌개미취가 피어 있
었다. 하마터면 벌개미취를 쑥부쟁이와 혼동할 뻔했다. 자세히
보니 연보랏빛 꽃이 쑥부쟁이보다 크고 전체 잎 모양도 둥글둥글
했다. 흙 밟는 소리 보스락거리는 뒤뜰에는 시간과 햇빛 사이를
쏘다니는 바람의 모습, 영원과 불멸 사이를 오가는 거룩함의 실
체가 돌다리를 스치며 건너올 것 같았다. 이 집 주인의 미에 대한
해맑은 눈썰미 역시, 저 바람 속에 침잠한 그 옛날 이름 모를 석
공과 도공의 솜씨를 엿본 게 아닐까 하는 생각이 들었다.
　세간에 잘 알려진 그의 명저 『무량수전 배흘림기둥에 기대서
서』를 펼쳐본다. 이 책은 어느 곳을 보더라도 마음의 곳간을 채

분청사기 추상무늬 편병.

우는 행복한 미의식을 느낀다. 「삼척 비석머리」와 「분청사기 추상무늬 편병」이라는 대목이 눈에 들어왔다. 시골에서 흔히 보는 돌비석 머리 부분에 새겨진 무늬와 분청사기의 추상무늬에 관한 이야기이다. 그 옛날 어느 석공이 돌비석에 아로새긴 무늬에서, 그는 현대 추상미술의 감흥을 읽어낸다. 분청사기에 그려진 추상무늬에서는, 조선 도공의 자유분방한 예술미를 파울 클레의 작품에 견주고는 한다. 파울 클레의 그림에 나타난 추상 이미지는 동화적 상상력과 음악적 모티프를 중심으로 구성된다. 클레의 작품 〈기도〉는 존재 이미지에 대한 연상 작용을 보여준다. 그림의 제목으로 쓴 독일어 Vorhaben은 기도企圖를 뜻하는데 '무엇을 의도하다'라는 이 단어에는, '누구를 혹은 무엇을 기억하고 있다'라는 gedenken의 의미도 갖고 있다. 클레는 그림 속에 사람 얼굴, 눈, 나무, 동물, 산, 깃발, 사람 모습, 해와 달 들을 문자 추상의 형태로 그렸다. 비유하는 대상이 추상화된 이미지에는 존재하지만 보이지 않는 것들, 즉 관념화된 사람과 사물에 대한 추억이 자리한다. 아마도 '삼척 비석머리' 돌과 '분청사기 추상무늬 편병'의 흙을 주물렀던 조선 석

파울 클레, 〈기도Vorhaben〉, 1938

공과 도공들 마음에도 그런 것들이 있지 않았을까. 남색 치마에 무명저고리를 입고 길게 땋은 머리끝에 빨간 댕기를 묶은 분이에 대한 연정을 돌과 흙에 추상 무늬로 새겼을지도 모르는 예술. 어쩌면 왕조시대를 초월하여 자유롭게 비상하고 싶었던 예술적 유토피아를 현대 추상미술보다 더 자유롭게 돌과 흙에 그렸을지 모를 조선 석공과 도공의 예술. 누구를, 무엇인가를 그리워한다는 것은 예술가에게 생명의 원천이랄 수 있는 시공간으로 뚫고 들어가 작품을 생산할 수 있는 공간에 존재한다는 것이다. 살아가며 그리움 가득했던 시간들, 외로움, 사랑의 슬픔, 어떤 쓸쓸함, 절망, 그리고 고독이 어렴풋하게 각인된 클레의 그림은 화가의 추상 이미지가 쌓인 형상공간이다. 조형 언어가 추상적으로 감흥된 클레의 그림은 잠언을 새겨놓은 기호 같다. 조선의 장인들은 기호와 상징으로 표상되는 추상예술을 선험적으로 알았을 것 같다. 한 생애를 바쳐 흙을 주무르고 돌을 쪼면서도 경험적인 것을 초월하는 선험적 주관 말이다. 그렇지 않고서야 현대 추상미술보다 더 추상적인 예술을 왕조시대에 어떻게 빚어냈을까. 석굴암이나 불국사야 워낙 잘 알려진 거대한 조형물이지만, 최순우는 시골 돌비석에 새겨진 무늬에서도 이름 모를 석수장이의 천재성을 감지했다.

　집 안을 배회하다 보면 어느 순간 구수한 맛에 감전당할 때가 있다. 어떤 이는 오래된 기둥의 감촉을 좋아하고, 어떤 이는 빗자루로 마당 쓰는 소리를 좋아하고, 어떤 이는 장독대로 떨어지

햇살 맑은 날 뒤뜰에 청초하게 핀 상사화.

는 빗소리를 듣기 좋아하고, 어떤 이는 뒤뜰의 흙을 밟고 서 있기를 좋아할 것이다. 상사화 향기가 미풍에 실려 왔다. 신비스러운 연분홍 향내를 아슴푸레 내비친 상사화는 보는 이를 관조미에 빠져들게 한다. 절집에서 만난 보살한테 들은 이야기가 생각났다. 이 꽃은 풀잎이 죽은 뒤에야 꽃대가 올라오고 꽃이 피므로, 잎과 꽃이 서로를 보지 못한다 하여 상사화라 한다는 것이다. 잎사귀 없는 기다란 꽃대에 달린 꽃은 고결한 자태였다. 낭창낭창한 꽃대를 보고 있자니, 이 집에 머물던 주인이 상사화 같다는 생각이 들었다. 그의 집에 깃든 고적한 미와 그의 책에 새겨진 문자 향은 저 꽃 향처럼 은연한데, 사람은 가고 없으니 상사화의 잎과 꽃처럼 그를 다시 만날 수 없다.

열흘 뒤 이 집을 다시 찾았을 때는 비가 내렸다. 처마 끝 함석 낙숫물받이에 떨어지는 빗소리는 한결 더 처량했으며 상사화는 빗줄기에 몸져누웠다. 흙 위에 누워 꿈길을 가는 꽃의 모습이 슈만의 〈트로이메라이〉에서 들었던 영롱한 피아노 소리 같다. 영혼으로 스며들 것 같던 상사화 향내는 덧없이 쉬이 지나가버렸다. 열흘 붉은 꽃 없다더니 상사화 시든 자리에 옥잠화가 피고 있다.

비 맞은 상사화.

빗줄기에 몸겨누운 상사화.

이 집 주인은 바깥일을 마치면 얼른 집으로 달려와 등목을 하고는, 모시 적삼 차림에 부채를 부치며 책을 읽었을 것 같다. 툇마루에 앉아 색이 변하는 나무들과 꽃의 모양새도 보고, 화단의 흙을 만지며 꽃씨도 심었을 것이다. 질박하게 빚어진 옛 옹기 닮은 집에서 꽃 핀 자리마다 꿈이 영그는 것을 바라보았다.

이 집의 매력은 뒤뜰에 있다. 사랑채 툇마루에 우두커니 앉아 소박한 뒤뜰의 꽃과 나무, 흙과 돌을 보면 어느새 마음이 편안해진다. 시간마저 온화하게 흐르는 옛집에서는 세월을 비껴난 자화상을 만날 수 있다. 낡고 빛바랜 집의 무량함은 삶의 상처를 수선해주는 묘약이 된다. 이 집의 볼거리 중 하나는 사랑채 서재 창에서 바라본 풍경이다. 서재에 앉으면 뒤뜰과 안마당을 모두 볼 수 있다. 뒤뜰의 사계와 안마당의 작은 꽃밭을 서재에 들여놓은 듯하다. 겨울밤 구들장 데워진 아랫목에서 보는 지붕 위의 소복한 설경은 어떤 묘미일까.

사랑채 창 너머 기와지붕에 햇살이 어리고 있다. 버선 신은 여인의 맵시 느껴지는 지붕 선에 햇빛의 음영이 짙게 드리운다. 계절마다 바뀌는 빛의 깊이와 밀도가 사물에 닿아 풍경을 그린다. 봄이면 대기가 부풀어 올라 사방에서 꽃 터지는 소리에 공기와 빛살도 여리게 진동한다. 옛집 창에도 꽃이 피려는지 햇살의 떨림이 한 해 중 가장 눈부시다. 비 갠 후 한지 창에 쏟아지는 여름 햇살은 종이 결에 은은히 배어나와 또랑또랑하다. 가을날 창의 햇살은 내면으로 먼 길 순례를 떠나고 겨울 창의 햇살은 눈 내리

사랑채 유리창에 들어선 뒤뜰의 나무와 마당.　　　　뒤뜰 사랑채 유리창 너머 보이는 방 안의 또 다른 한지 창.

는 망각에 덮였다.

　서가로 들어온 햇살이 그가 앉아 글을 쓰던 서안을 비춘다. 옛 집 주인은 만년필에 닿은 햇살 만지며 미를 찾아 나섰을 것이다. 그의 손때 묻은 목기에 깃든 빛은 질박한 정을 느끼게 한다. 독일의 낭만파 시인 노발리스는 산문시 「밤의 찬가Hymnen an die Nacht」에서,

　살아 있는 자, 감성을 지닌 자로서 그를 에워싸는 저 광활한 우

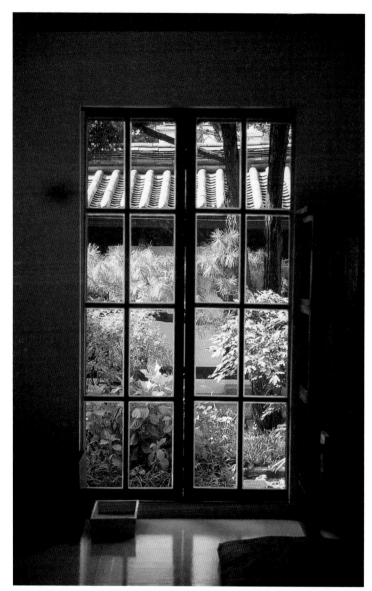

뒤뜰 사랑채 서재 창에서 내다본 안채 마당 풍경.

최순우 옛집 뒤뜰 풍경.
고요한 봄날 오후, 뒤뜰 툇마루에 앉아 시집을 펼쳤습니다. 잉게보르크 바흐만의 시 「유희는 끝났다Das Spiel ist aus」는 '내면의 땅'을 찾아가는 철학동화 같은 시입니다. 그녀의 박사학위 논문이 「마르틴 하이데거의 실존철학의 비판적 수용」인 것을 보면 바흐만의 시는 잡힐 듯 잡히지 않는 형이상학 같기도 하고, 생에 틈입하는 한 줄기 빛의 유희 같기도 하지만 견고한, 그러나 심연에 이를 것 같은 무언의 희열을 느끼게 합니다.

"언제 우리는 뗏목을 하나 엮어
하늘을 타고 내려올까요?"

라는 바흐만의 시구를 보는데 이상한 기척이 들었습니다. 고개 들어 보니 바람 타고 내
려온 까치 한 마리가 물받이 앞을 서성입니다. 까치는 두리번거리며 주위를 둘러보더니
목을 축입니다. 물 한 모금 쪼로롱 넘기며 파란 하늘 한 번 올려보고, 다시 물 한 모금
쪼로롱 길어 올립니다. 나는 숨을 죽인 채 그만 허수아비가 되었습니다.

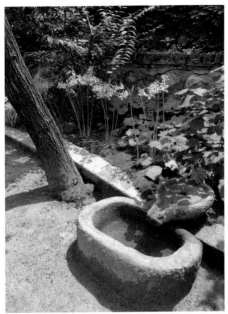

뒤뜰 풍경.
풍경이 사유가 될 때가 있다. 무엇인가 내 안을 건드릴 때,
바람·돌·나무·흙·물처럼 자연의 원소가 내면을 미적으로
스칠 때.

시간은 돌다리를 가만가만 건너와 꽃을 피우고 향기가 된
다. 시간은 미지의 선善이다.

주의 온갖 경이로운 현상을

보고, 희열에 가득한 저 빛을 사랑하지 않을 자, 그 누구이랴?

온갖 색채, 광선, 파장을 띤 채;

밝아오는 날처럼 부드러운 모습으로 나타나는 저 빛을, 생의 내

적인 영혼과도 같이 쉴 새 없이

흐르는 별들의 거대한 세계는 그 빛을 호흡한다.

—노발리스의 시 「밤의 찬가」 부분[10]

안채 방 안에서 보는 창밖 뒤뜰은 소박한 유토피아의 공간
이다. 여기서만큼은 칸트처럼 '선의지'를 말하지 않더라도
인간이 선해지는, 선한 아름다움에 감염되는.

뒤뜰 사랑채 창.
한옥 창에 비친 마당과 지붕, 나무는 잃어버린 시간을 찾아
가는 영혼의 거울이다.

라며 빛을 찬미했다.

　최순우 역시 서재에 난 창을 통하여, 빛의 감성과 빛의 경이와
빛의 희열을 호흡했을 것이다. 빛이 방으로 찾아들면, 햇살은 만
년필 잉크가 되어 그가 써내려간 원고에 서정의 무늬를 그렸을
것이다. 허나 미의 동굴과도 같은 서재에서, 그는 깊이 사색할수
록 적적함 또한 도져 사무치는 그리움에 눈물 훔쳤을지 모른다.

뒤뜰 사랑채 처마.
뒤뜰 사랑방 문 위에 걸린 오수당午睡堂 현판.
'낮잠 자는 방'이라는 뜻의 이 글은 최순우가 단원 김홍도의 화첩에서 따온 글씨라 한다.

성북동 골목길 최순우 옛
집 동네의 한옥 모습과 창
(부분).

글을 쓰는 동안 절해고도 같은 미의 섬에 갇혀 아름다움을 잉태
하는 추위에 떨었을지 모른다. 햇살은 반짝이지만, 햇살의 내면
에는 천둥과 번개가 몸부림치듯, 그 역시 미적 개안을 위하여 안
으로 몸부림쳤을 것이다. 활자에 미의 햇살 한 조각 들이기 위하
여, 그 자신은 스스로 천둥 번개가 되었을 터! 그이만큼 작은 한
지창에 어리는 햇살과 햇살의 내면을 사랑한 이가 또 있을까.

최순우가 한국미에서 발견한 "소박한 아름다움", "담담한 아름
다움", "그윽하게 빛나는 아름다움"의 실체가 궁극적으로 '지극히
숭고한 아름다움'이 아닐까 생각해보았다. 백자 달항아리나 사색
중인 반가사유상의 미소에서 느낀 소박하고 담담한, 그윽하게 빛
나는 고요미는 볼수록 가장 순수한 마음에 이르러 어느 순간, 심
연에서부터 숭고미를 차오르게 한다. 이런 미적 체험은 화가 마크
로스코의 그림을 우두커니 바라볼 때도 경험할 수 있다. 물론, 이
땅에 뿌리내린 역사적 삶의 애환이 예술작품으로 빚어지기까지
그 가늠할 수 없는 깊이의 한과 애수의 미를 로스코라는 한 예술
가의 회화에서 느낀 감흥과 단순 비교할 수는 없을 것이다. 하지
만 숭고미는 숲속의 나무 한 그루에서, 냇가의 돌멩이와 꽃 한 송
이에서, 우주가 흘린 정결한 눈물방울 같은 새벽이슬에서도 느낄
수 있다. 사물이 국보급 예술품이거나 어느 유리 세공가의 밥벌이
작품이거나 로스코 같은 화가의 그림이거나 아름다움은 저마다의
색깔로 빛난다. 그럼에도 불구하고 최순우가 한국미에서 찾은 소

박하고, 담담한, 그윽하게 빛나는 아름다움을 로스코의 그림에서도 느낄 수 있다는 것은 묘한 감흥을 불러온다.

색으로 채워진 로스코의 그림에 형태는 있지만, 색과 형은 정신에 현상하는 보이는 심연일 뿐, 보이지 않는 심연의 깊이는 또 다른 아름다움을 내장하고 있다. 예술에 있어서 정신적인 것이 작품에 드러날 때는 형과 색에 의존하지만, 정신이 표상하는 미의 실체는 형과 색을 초월한다. 특히 로스코의 작품에 칠해진 색면에는 형과 색의 경계마다 '심미적 심연'이 자리 잡고 있다. 작품의 대상은 보이되, 무대상을 추구하는 로스코의 추상표현주의 화풍은 심미적 심연을 드러내는 데 효과적이다. 그의 그림에서 형과 색은 보이는데, 보이지 않는 심연은 침묵하고 있다. 로스코의 그림에 있어서 심미적 심연이란, 단순히 형이상학적인 테제를 뜻하는 것이 아니다. 오히려 화가의 삶에 난 무수한 상처의 흔적이라든지, 인간 내면에 자리한 근원적인 고독이라든지, 비극에 대한 두려움, 부와 명예에 대한 집착, 우울함, 인간적인 고뇌, 무언가를 초월하고 싶지만 초월할 수 없는 생 등, 지극히 인간적인 것들과 대면하여 그것을 넘어서려 하는 것이 로스코 그림의 본질이다. 그런 점에서 로스코의 색 면 추상은 관념철학적인 형이상학이 아니라, 인간적인 것과 비루한 삶을 껴안으려는 치열한 투쟁의 산물이며, 궁극적으로는 영원을 향해 나아가는 예술의 구도적 속성을 반영한다.

로스코의 회화 이미지뿐 아니라 빈센트 반 고흐의 별에도 숭

마크 로스코, 〈무제: 회색 위의 검정Untitled(Black on Gray)〉, 1970

뒤뜰 장독대 옥잠화 잎사
귀.

고함은 빛나고 있다. 고흐가 영원히 빛나는 별의 숭고함과 유한
한 인간의 삶을 대비하여 보여준 〈밤의 카페테라스〉처럼, 로스코
의 색 면 그림들 역시 별의 영원함 같은 숭고미와 인간의 유한함
을 대비시키고 있다. 로스코는 회화를 통해 인간 이성을 초월하
는 숭고미에는 이르렀지만, 자살을 통해 예술 작업의 고뇌와 유
한한 생의 비극을 증폭시켰다. 그러므로 로스코 그림에 나타난
아름다움이란 미적 관념으로서의 숭고미가 아니라, 인간적인 비
애미마저 포용하고, 초월하는 것을 의미한다.

　로스코가 죽기 몇 달 전 완성한 작품 〈무제: 회색 위의 검정〉
에는 한 화가의 예술적 여정과 삶이 종착역에 이르렀음을 압축
적으로 보여준다. 예술 작품에 있어 형태는 현존하지 않는 이미
지를 재구성하게 한다. 칸트에게 있어서도 형태는 "단순한 모양
Gestalt에 불과한 것이 아니다. 그것은 어떤 형상 위에 멎어버린 윤
곽선을 지칭하는 것이 아니라 그 형상을 형성하는 움직임, 그 형
상의 경계선을 그리는 운동, 또는 잡다함을 하나의 일관된 전체
로 묶는 과정을 가리킨다"[11]. 로스코에게 있어서도 형태는 게슈
탈트, 모양에 불과한 것이 아니라 이미지를 규정하고, 캔버스에
서 산란하는 수많은 이미지와 이미지들을 하나의 의식으로 묶는
역할을 한다. 세계의 부조화와, 우주의 근원에 대한 이름 모를 향
수, 그리고 삶에 그려진 비통함마저 초월하려 했던 로스코의 그
림 형태가 액자화된 검은색의 표면에 단순하게 칠해져 있다. 흰
색과 회색이 추상 기호처럼 붓질로 나타난 부분은, 검은색이라는

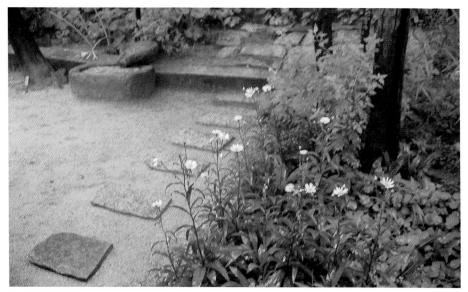

비 내린 뒤뜰 풍경.
뒤뜰을 가만가만 걸으면 사박사박 제 발자국 소리가 들려온다.

심미적 심연의 모티프가 현란한 인간적 욕망에서 출발했음을, 즉
카오스에서 나왔음을 보여준다. 실은 검은색의 무(無)도 카오스이
기는 마찬가지이다. 카오스는 단순한 혼돈이 아니라 우주가, 세
계가, 인간 내면이, 제자리를 찾아가는 무형의 질서이다. 꿈꾸는
질서라 할까, 사유하는 혼돈이라 할까.

최순우 옛집을 찾은 사람들은 그가 살았던 공간을 돌아보며
"소박한 아름다움"이라든지, "담담한 아름다움", "그윽하게 빛나

모란 꽃봉오리. (5월)

모란꽃이 남긴 씨앗 주머
니에선 씨가 여물어가고
있다. (8월)

새까맣게 여문 콩알만 한
모란 씨앗. (9월)

까만 모란 씨앗이
사라진 뒤. (9월 하순)

는 아름다움"을 한 줌씩 마음에 담고 돌아간다. 그리고 숭고미라
는 것도 그렇게 거대한 미학의 메타포가 아니라, 최순우 옛집처
럼, 그가 찾은 한국미처럼 소박하고, 담담하고, 그윽하게 빛나는
것이라는 감흥을 마음에 담았을 것이다.

　뒤뜰을 돌아 안채 마당으로 가는 담장에서 작살나무를 보았다.
달포 전 피었을 분홍빛 꽃은 지고, 머지않아 가을이 깊어가면 보
랏빛 열매가 달릴 것이다. 자주색 비비추는 대롱 모양으로 한 아
름 피어 집은 작은 숲을 이뤘다. 대문을 나서기 전 하늘 향해 곧
게 뻗은 향나무를 쓰다듬으니 손에서 나무 향이 묻어났다. 자그
마한 못에 핀 연꽃 옆에 씨앗 품은 모란의 씨앗 주머니가 보였다.
까만 씨앗이 여물어가고 있었다. 지난봄 5월에는 모란잎이 뚝뚝
떨어져 연못을 자줏빛으로 물들였다.

　삭막하기 짝이 없는 서울 한복판에 최순우 옛집이 있다는 것
은 그지없는 고마움이고, 찌든 얼굴에 해사한 미소를 짓게 한다.
내 마음에도 기와지붕이 보이는 담아 淡雅한 창을 내고 싶다.

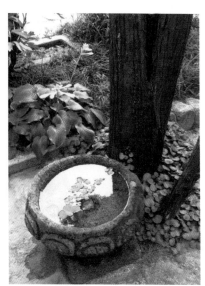

안채 마당의 향나무.
대문 앞 돌계단을 올라 마당으로 들어서면 마주하
는 향나무 한 그루. 시간의 징표 같다. 한옥스러움
의 시간에 나이테가 그려진.

버선을 오려 붙인
200여 년 묵은 장독과 나무창

보성강 길에서 섬진강 길에 이르는 낭만 가도

구례 땅으로 들어서니 거침없이 트인 하늘은 강물보다 더 짙푸른 쪽빛이다. 지리산 자락에 산수유꽃 물들면, 섬진강이나 보성강변에서는 매화 향기가 여행자들을 유혹한다. 꽃을 보고 숨을 들이쉬는 순간, 압착공기가 팽창하여 터지듯 꽃향기가 파편처럼 박혔다. 이맘때면 꽃봉오리만 부풀어 오르는 게 아니라 결빙되었던 마음 한구석에서도 꽃망울이 맺힌다. 240년 된 한옥 운조루 가는 길은 풍경에 취해 더디기만 하다.

압록역이 새로 들어서기 전의 간이역 풍경은 추억 속에서나, 할머니들 고담에서나 들을 수 있게 된 지 오래이다. 보성강은 예

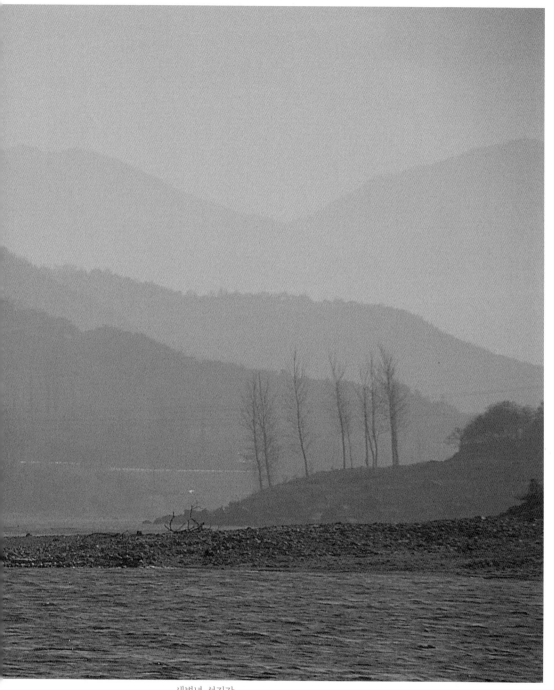

새벽녘 섬진강.
안개와 산맥, 하늘과 나무 사이에는 푸른 강이 흐른다. 강 굽이 돌아가면 인연을 만나고
산 굽이 넘어서면 추억이 생기는 우리 생의 푸른 거울. 강. 새벽녘 섬진강에 나가보라.
산다는 건 물살에 씻긴 바위처럼 의연하게 존재한다는 것, 새벽안개처럼 산맥도 품고 강
물도 품고 담담하게 흘러간다는 것, 보일 듯 보이지 않는 나를 만나러 찾아간다는 것.

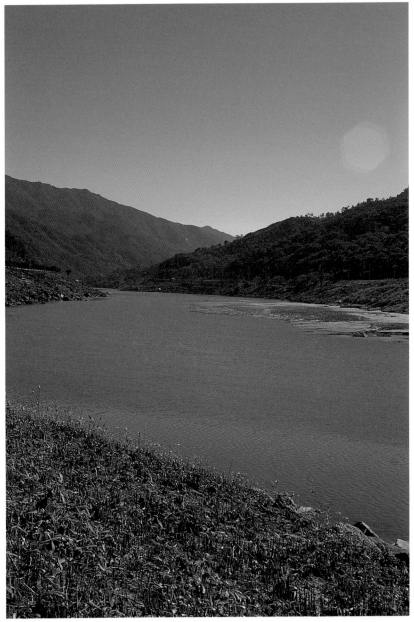

하늘빛과 강물빛의 경계 사라진 가을날의 쪽빛 섬진강.
자연에 현상된 쪽빛은 하늘과 바람과 별과 달, 강과 그 고장의 산세와 인심이 빚어낸, 하여 이 광
경을 보던 어느 여신의 순정한 눈물 한 방울이 직조해낸, 서럽게 아름다운 빛이다.

전 그대로 흐르고 있다. 섬진강이 넓은 계곡을 따라 남성적으로 흐른다면, 보성강은 남색 저고리에 흰 무명치마 입은 여인의 자태로 흐른다.

여울지는 강물 저만치에서는 장사 나갔던 늙은 아낙이 머리에 빈 다라이를 이고 타박타박 걸어오고 있었다. 촌에서 나고 자란 아낙들은 외지인에게 무뚝뚝해 보이지만 속내는 싸리꽃처럼 소박하고 정이 깊었다. 사라져가는 풍경 속의 아낙은 꽃길 속에 한 점 꽃이 되어갔다. 산모롱이를 돌아가는 아낙의 그림자는 조금씩 강물에 빠져 들어간다. 오늘따라 수수해 보이는 강물에서 세월의 보따리가 수줍은 듯 떠오를 것만 같다.

꽃길 따라 수업을 마친 아이들이 재잘거리며 걸어왔다.

주전부리를 손에 쥔 아이, 진홍빛 꽃잎을 머리에 꽂은 아이, 장난치며 걷는 아이들 모습은 샛노란 프리지어꽃처럼 환하다. 산골 마을이나 강 마을 어딘가에 초등학교나 분교가 있다는 것은, 하여 운동장에서는 아이들 노는 소리 시끌벅적하고, 교실에서는 종달새 노래 같은 돌림노래라도 들려오면 마음이 환해진다. 교실에서는 풍금이 사라진 지 오래이지만, 복도 끝 창문에서는 풍금 반주가 들릴 것만 같다. 풍금 소리 울리던 교실은 따스한 공간이었다. 발로 페달을 밟아 바람을 일으켜 소리를 울리는 풍금은 사람 냄새가 물씬 풍긴다. 페달을 밟을 때마다 삐걱대는 소리와 건반을 누를 때 나는 음의 잔향은, 음악 시간 내내 노래의 날개가 되어 꼬맹이들 머리 위를 맴돈다. 소리란 마음의 램프를 밝히는 빛

살 무늬 같아서, 사람들은 아름다운 소리를 들으면 자신도 모르게 마음의 램프에 불이 켜진다. 아이들 노래 소리가 그렇고, 풍금 소리가 또 그렇다.

길가 보리밭에는 줄기 끝에 달린 까끄라기에서 이삭이 패기 시작한 보릿대가 초록 물결로 출렁거린다. 아이들은 보리피리를 불지 않았지만, 어디선가 바람 소리인지 피리 소리가 들리는 듯했다. 해거름 이는 보성강 물길이 꽃물 든 여심처럼 수줍게 흘러가고 있다.

운조루에 갈 때면 보성강변에 있는 용정 마을과 연화리를 먼저 찾았다. 어느 해 늦가을 용정 마을에 들렀을 때였다. 노란 탱자 향 나는 낮은 담장 안에서는 할머니가 가위로 할아버지 머리를 깎아주고 있었다. 햇볕 노릇한 오후 나절, 마당 한쪽에는 콩타작한 검정 콩알들이 콩깍지와 함께 수북이 쌓여 있었다. 들깨는 진즉 털어서 대소쿠리 가득 담겨 있었고, 장작 옆에는 호박덩이도 너덧 개 뒹굴고, 다라이에는 대봉 감도 담겨 있었다. 노부부는 양지바른 자리에 줄을 걸어 무청을 가득 널어놓았다. 진분홍 산국山菊 향내 살랑 닿은 시래기는 노부부의 보약 한 첩이다. 할아버지는 할머니가 시키는 대로 머리를 좌로 우로 군말 없이 얌전하게 돌리는 게 장단이 척척 맞는 모습이다. 노년의 뜰에 선 부부는 소꿉놀이를 하고 있었다. "자네 소리 하게 내 북을 잡지 / (중략) / 이렇게 숨결이 꼭 맞아서만 이룬 일이란 / 인생에 흔치

숨바꼭질을 끝낸 보성강변의 연화리 아이들.

않어"라는 영랑의 시구가 노부부를
두고 한 말 같았다.

자네 소리 하게 내 북을 잡지

진양조 중머리 중중모리
엇모리 자진모리 휘몰아 보아

이렇게 숨결이 꼭 맞아서만 이룬 일이란
인생에 흔치 않어 어려운 일 시원한 일

소리를 떠나서야 북은 오직 가죽일 뿐
헛 때리면 만갑(萬甲)이도 숨을 고쳐 쉴밖에

장단(長短)을 친다는 말이 모자라오.
연창(演唱)을 살리는 반주(伴奏)쯤은 지나고

고구마에 싹이 났다!

잎이 났다!

희망이 덮이더니!

완전히 새싹으로 뒤덮인
고구마.

북은 오히려 컨덕터요

떠받는 명고(名鼓)인데 잔가락을 온통 잊으오
떡 궁! 동중정(動中靜)이오 소란 속에 고요 있어
인생이 가을같이 익어 가오

자네 소리 하게 내 북을 치지

—김영랑의 시「북」전문

"인생이 가을같이 익어 가오"라는 황혼의 풍경이 시골 노부부의 머리 깎는 모습처럼 잘 어울리는 게 또 있을까 싶었다.

연화리, 연꽃 피는 마을이라니 이곳에 오면 보살이라도 만날 것처럼 기분이 좋다. 어느 집 담장 밖으로는 목련과 동백이 함께 꽃을 피웠고, 또 다른 집에서는 찌그러진 양은 세숫대야에 고구마 싹을 틔우고 있었다. 고구마에서 새싹이 자라는 것을 처음 본 나는 이 집에 매일 들러 고구마를 관찰하기도 했다. 사람의 심장 모양을 닮은 고구마잎은 새로운 생명체로 진화하여 덩이뿌리를 내린다. 함박눈이 풀풀 내리는 긴 겨울밤 이 마을에 오면 방 안 화롯불에서 익어가는 군고구마 냄새가 날 것만 같다.

해 저물 무렵까지 연화리 아이들은 숨바꼭질을 하고 있었다. 오래된 기억 속의 실타래를 풀어가며 아이들이 숨는 모습을 지켜

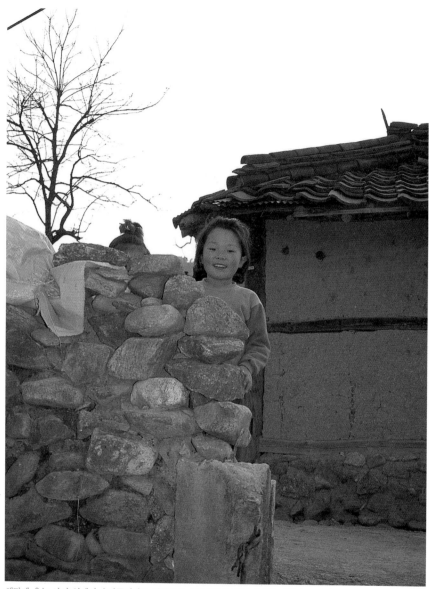

해맑게 웃는 아이 옆에서 숨바꼭질하는 여자아이 머리카락이 돌담 밖으로 빼꼼히 보인다.
"머리카락 보일라 꼭꼭 숨어라."

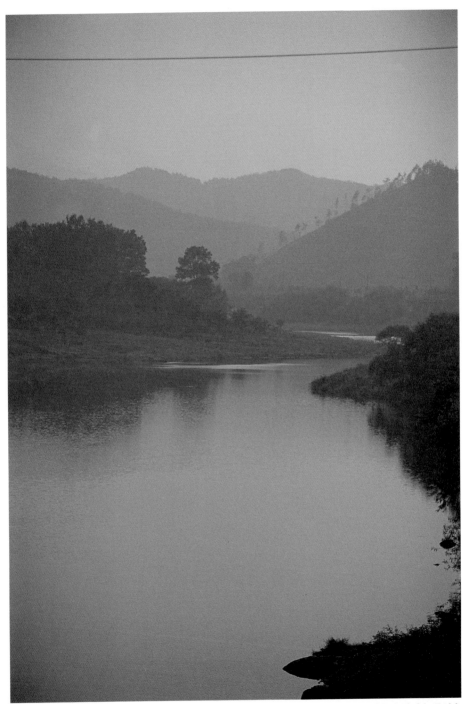

해거름 이는 보성강 물길이 꽃물 든 여심처럼 수줍게 흘러가고 있다. 강물에 반짝이는 침묵의 향연은 무심을 불러온다.

봤다. 세월이 흘러도 변치 않는 게 숨는 장소인지, 아이들은 장독대나 대문 뒤, 담장 한쪽에 몸을 숨겼다. 술래를 훔쳐보는 아이들 모습이 재미있다. 돌담 뒤에 숨은 한 여자아이는 삐죽 튀어나온 자기 머리가 보이는 줄도 모르고 숨었다. 속으로 "머리카락 보일라 꼭꼭 숨어라" 노래를 하며 아이가 술래에게 잡히지 않기를 바랐다. 남자아이들은 재빨리 숨어 그림자도 보이지 않았다. 술래가 안 보는 사이 또 다른 여자아이는 돌담 위로 얼굴을 빼꼼히 내밀고 해맑게 웃고 있다. 하얀 이가 살짝 드러난 여자아이의 티 없는 미소는 보성강에 뜬 새벽별처럼 곱다. 강 마을을 비추는 햇빛과 나뭇가지를 스치는 바람 소리를 따라가니 저만치 보성강 줄기가 손에 잡힐 듯하다. 무엇에 홀린 사람처럼 봄 강물에 손을 담갔다.

보성강은 물에 비친 산 그림자를 잔잔히 들여다볼 수 있는 사유의 강이다. 수면에 비친 산의 이미지는 물속에 잠겨 드러나지 않은 산의 또 다른 형상이다. 산에 꽃 피면 물에도 꽃 피고, 산에 꽃 지면 물에도 꽃이 진다. 산에 피는 꽃은 꽃의 실체이고, 물에 피는 꽃은 꽃의 분신이다. 물은 산에 피는 꽃과 산 그 자체를 실제보다 더 미적으로 복제한다. 물에 피는 꽃이 산에 피는 꽃보다 미적인 것은 물에 굴절된 이미지 때문이다. 보성강은 어머니 저고리에서 자연스레 늘어진 옷고름처럼 수수하면서 맵시 있게 흐른다. 섬진강과 달리 강폭도 그리 넓지 않고 유속도 고요하여, 누구든 물에 비친 산과 하늘과 자기 안의 나르키소스를 볼 수 있는

강이다. 봄날에는 강에 나가 물에 비친 얼굴을 바라본다. 물은 겉모습뿐 아니라 생각하는 모습을 비쳐주므로 강 풍경은 잃어버린 시간을 찾아가는 쪽배 같았다. 물 위로 낙화하는 것이 어디 가녀린 꽃잎뿐이랴.

압록에 이르면 보성강이 섬진강으로 흘러들어 넓은 강줄기와 만난다. 독일의 '로만티크 가도'는 중세 고도들. 즉 로텐부르크나 레겐스부르크, 슈베비슈 할, 딩켈스빌 등과 같이 고딕, 로마네스크, 르네상스풍의 건축물과 중세시대를 고스란히 간직한 아름다운 도시를 끼고 있다. 합스부르크 왕가의 대관식 여로이기도 했던 이 길은 뷔르츠부르크에서 퓌센까지 350킬로미터에 이른다. 로만티크 가도가 문화적으로 정제되고 예술적으로 고풍스러운 길의 향연이라면, 곡성 쪽 보성강 하류에서 섬진강으로 이어지는 낭만 가도는, 자연과 교감하는 서정의 길이며, 산자수명山紫水明한 풍광을 사람의 마음에 너르고 크게 채워 생명력을 고양시키는 길이다. 섬진강, 보성강 봄 길은 강줄기 따라 산수유 꽃과 벚꽃 터널이 생겼다가는 어느 사이 배꽃길이 열리고, 가을날에는 쪽빛 하늘색과 파란 강물색의 경계가 사라져, 하늘에는 강물이 흐르고 강물로 하늘이 내려온다. 운조루 지나 쌍계사 가는 길이나 평사리로 이어지는 물길의 여정은 이 무렵 아름다움의 한 절정에 이른다.

봄이면 들과 나무에 연초록 새순이 돋고 강에는 인식의 꽃이 핀다. 인식Erkenntnis은 살아 있다는 증표이다.

가을 보성강은 멈춘 듯 흐르는 사유의 강이다. 자기부정과 모순을 안고 살아가는 사람들
처럼 어디론가 흘러가는 강. 강물은 얼음장처럼 차가운 수면을 만들기 위하여 내면에 모
순과 집착을 가라앉힌다. 만물은 끊임없이 변화과정에 있다는 걸 보여주는 가을 강의 변
증법.

나무 사이로 강물 흐르는 길을 따라가면 물줄기의 종착역이 나온다. 별이 뜨고, 구절초 핀 숲길을 지나 달이 환해지고, 무리지어 핀 파란 달개비 사이로 박새가 숨는다. 인적 끊긴 들녘으로 무당벌레 한 마리 날아가고 바람 사이로 강물 흐르는 길을 따라가면 이 세상의 종착역이 나온다. 아무것도 아닌 것 같으면서, 모든 것을 비추며 흐르는 가을 보성강, 마법 같은 순간들은 우리 곁을 지나간다.

곰삭은 한옥의 구수함

구례 운조루에 처음 간 것은 스물세 해 전 봄이다. 소설가 P 선생님과 시인 G 형, 소설가 L 선배와 함께 남도 순례에 나선 것이다. 화순 운주사에 들렀다가 구례 운조루를 구경하고, 섬진강 길을 따라 하동 평사리를 둘러보는 여정이었다. 섬진강에서는 지금은 사라진 '줄배'를 타고 강을 건너며 뱃놀이를 했다. 줄배란 뱃사공이 노를 젓는 나룻배가 아니라, 강 이쪽과 저쪽에 연결된 줄을 잡고 서서히 줄을 끌어당겨가며 강을 건너는 배를 말한다. 뱃놀이라고 해봤자 강물 위를 엉금엉금 기어가는 나룻배에 서서 줄을 잡아당기는 것이었다. 그러나 지금 와서 생각해보면 그게 그렇게 기막히고 아름다운 추억이 될 줄이야! 봄비가 보슬보슬 내렸지만 줄배의 재미에 빠져 비를 맞으면서도 마냥 즐거웠다. 다섯 해 전 작고하신 소설가 P 선생님은 그때만 해도 예순이셨으니 청춘이었다. 길의 여정은 하동 평사리로 이어졌다. 마을 돌각담 너머 탐스럽게 열린 앵두를 따 먹느라 입술이 빨개지기도 했었다.

세월은 흘러, 빈터의 미 쓸쓸해 좋았던 운주사에는 주차장과 일주문과 절집이 새로 들어섰고, 희뿌연 먼지 폴폴 날리던 비포장 길은 아스팔트가 깔려 있었다. 운조루 풍경도 예전과 달라졌다. 집 앞에 큰 연못이 생겼고 입장료를 받고 있었다. 평범했던 시골 마을 하동 평사리는 관광지로 천지개벽을 했다. 그리고 섬진강에는 아치형의 거대한 철근 다리가 놓여 줄배도 사라진 지 오래

였다.

줄배를 마지막으로 본 것은 1998년 무렵이다. 그때도 섬진강 변에 사는 아이들은 줄배를 당겨가며 초등학교를 오가고는 했다. 독일 유학 중이었던 나는 여름방학을 이용해 잠시 서울에 나왔다가 보성강, 섬진강 일대를 찾았다. 때마침 강 저편에서는 노을 물든 금빛 물결을 타고 줄배 한 척이 이편으로 미끄러져오고 있었다. 19번 국도를 지나다가 지체 없이 차를 세우고는 급히 카메라를 꺼내 오던 길로 뛰어갔다. 드디어 줄배 끄는 사람과 뱃머리에 앉은 아이 모습이 뷰파인더에 들어왔다. 역광에 물비늘이 반짝이는 순간, 거무레한 풍경을 낚았다. 그게 마지막으로 본 섬진강 줄배 모습이다. 역광으로 찍은 이 사진에 고트프리트 벤의 시구를 빌려 조금 장황한 제목을 달았다. 〈도착하고 다시 떠나감, 이것들이 세상의 표식이지요〉.

일본 삿포로에서 '사라지는, 사라지지 않는―평사리를 추억함' 초청 사진전을 열었던 적이 있다. 그때 일본 여자 한 분이 한참 동안 섬진강 줄배 사진 앞에 서 있었다. 감회에 젖어 묵상하듯 사진을 보더니 가방에서 손수건을 꺼내 눈 밑을 꾹꾹 찍어내곤 했다. 사진전이 열리는 내내 갤러리로 출근하다시피 하더니 어느 날, 섬진강 줄배 사진을 가리키며 자신의 돌아가신 아버지 생각에 눈물을 훔쳤다고 했다. 사연인즉 아버지는 강 마을에 살면서 섬진강 줄배 같은 배로 사람들을 나르고는 했단다. 어려서부터 줄배를 타보았다는 여자의 추억과 내 기억 속으로 줄배 한 척

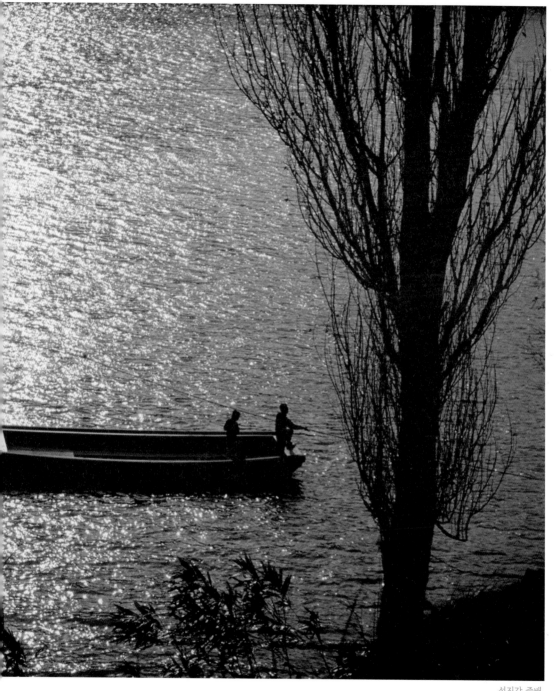

섬진강 줄배.
〈도착하고 다시 떠나감, 이것들이 세상의 표식이지요〉.

이 들어와 닻을 내렸다.

사진을 찍던 시절, 배가 강을 건너가면 다시 올 때까지, 할아버지 할머니, 어린 누나 손을 잡은 꼬맹이, 아줌마 아저씨들은 강나루에 보따리를 끼고 앉아 두런두런 이야기를 나눴다. 강줄기 따라, 줄배 따라 지절거리던 촌사람들의 정은 영영 흘러가버린 것일까. 줄배 다니던 물길이야말로 삶의 질박함과 낭만을 느리게 간직한 곳이었다. 꽃잎 싣고 흐르는 강물에 줄배를 띄워 여행자들에게 낭만을 되돌려주면 좋으련만……. 추억이 찾아든 허전함을 달랠 심사로 최백호의 노래 〈낭만에 대하여〉를 흥얼거렸다.

곷은 비 내리는 날
그야말로 옛날식 다방에 앉아
도라지 위스키 한 잔에다
짙은 색소폰 소릴 들어보렴

새빨간 립스틱에
나름대로 멋을 부린 마담에게
실없이 던지는 농담 사이로
짙은 색소폰 소릴 들어보렴

이제와 새삼 이 나이에
실연의 달콤함이야 있겠냐만은

왠지 한 곳이 비어 있는
내 가슴이 잃어버린 것에 대하여

밤늦은 항구에서
그야말로 연락선 선창가에서
돌아올 사람은 없을지라도
슬픈 뱃고동 소릴 들어보렴

첫사랑 그 소녀는
어디에서 나처럼 늙어갈까
가버린 세월이 서글퍼지는
슬픈 뱃고동 소릴 들어보렴

이제와 새삼 이 나이에
청춘의 미련이야 있겠냐만은
왠지 한 곳이 비어 있는
내 가슴이 다시 못 올 곳에 대하여
낭만에 대하여

—최백호의 노래 〈낭만에 대하여〉

가객 최백호의 노래도 섬진강변의 지나간 풍경처럼, 다시 못
올 시절의 낭만을 노래한다.

운조루 사랑채 마루.
햇빛, 맑은 공기, 바람, 천둥, 눈, 비, 달빛, 별빛, 그리고 240년 동안 이 집에 살고 있는 사람들의 손
길과 숨결이 사랑채 툇마루에 새겨놓은 시간의 흔적.

운조루 사랑채 정자 아래 있는 수레바퀴.
나무로 만든 수레바퀴에서는 흙냄새가 난다. 흙길을 굴러가고 싶은 수레바퀴는 위버멘쉬Übermensch한
존재이다. 허무한 세상의 굴곡 많은 길과 길을 삐그덕 소리를 내면서도 구르고 싶은 수레바퀴. 울퉁
불퉁한 길을 극복하면서, 길을 열어가는 수레바퀴는 얼마나 위대한 위버멘쉬인가.

운조루 풍경.

사랑채 천장.

사랑채 천장의 제비집.

흐린 날 사랑채에서 본 풍경.

사랑채 정자 바깥 기둥.

중대문 앞의 돌받이.

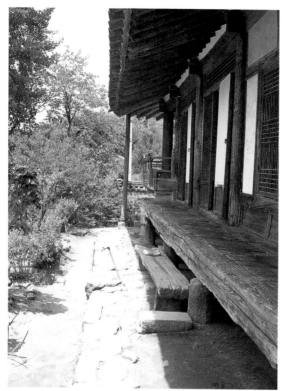

운조루 사랑채.

 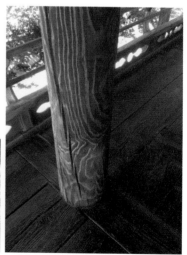

사랑채 정자 내부 기둥들.

그가 부르는 〈낭만에 대하여〉는, 옛날식 낭만을 운치 있게 뽑아내어 심금을 울리고, 밥벌이하느라 까맣게 잊고 살던 낭만이란 말의 빈자리를 따뜻한 허무로 채운다. "이제와 새삼 이 나이에 실연의 달콤함이야 있겠냐만은" 같은 설렘이 거세된 나이는 가슴 한 곳에 고독과 허무가 쌓이기 마련이다. 더 이상 사랑의 메타포를 생산하기 불가능한 좌절된 욕망의 이면이다. 실연의 상처가 삶을 불모지대로 만들지언정 사랑은, 영원한 삶을 꿈꾸는 에너지이기에 화자는, "실연의 달콤함"이라는 패러독스적인 은유로 자신의 마음을 에둘러 말한다. 그러나 〈낭만에 대하여〉는 "왠지 한 곳이 비어 있는 내 가슴"에 잃어버린 낭만을 저미고 싶지만, 낭만을 멀리서 바라볼 뿐, 새삼스레 잡으려 하지 않는다. 오히려 화자는 낭만이라는 대상에서 멀어지게 함으로써 그리움을 증폭시키는, 낭만주의 문학의 방식을 택한다. 김소월이 「진달래꽃」, 「초혼」에서 존재하지 않는 임, 상실된 임을 통해 그리움을 더 간절히 촉발시키듯, 최백호도 〈낭만에 대하여〉에서 가고 없는 낭만을 노래함으로써, 낭만이란 울림을 심금에 전한다. 섬진강으로 줄배 다니던 풍경의 설렘은 속도에 떠밀려 사라진 지 오래이다. 생의 어느 자리에서 돌아보면 산다는 미명에 지워져서 흔적조차 찾을 수 없는 이름이 있다. 〈낭만에 대하여〉의 '낭만'이 그렇고, 섬진강에서의 '줄배'가 그렇다. 나는 줄배의 흔적조차 찾을 수 없는 강변에서, 느림의 미학이, 풍경의 낭만을 낳고, 삶의 은유가 된다는 것에 대하여 생각했다.

운조루는 조선 후기 때인 1776년영조 52년에 지어졌으니 햇수로 240년 된 고택이다. 스무 번 넘게 이 집을 찾았지만 올 때마다 느낌이 다른 것은 꽃 피고 질 때마다 옛집의 생김새가 달리 보였기 때문이다. 3월 말께 이 집을 찾으면, 솟을대문 앞에서 그윽하고 상서로운 향기가 난다. 천리향이 꽃을 피웠기 때문이다. 솟을대문으로 들어서면 큰 마당이 나타나고 의젓한 사랑채가 길손을 맞는다. 사랑채 앞 너른 마당은 온통 꽃 피는 소리로 가득하다.

앵두나무에는 가지마다 연분홍 꽃망울이 촘촘히 돋아났고, 100년이 훌쩍 넘은 회양목은 싱그러운 연초록빛으로 머지않아 옅은 황색 꽃을 피울 것이다. 박태기나무는 밥풀만 한 진분홍 꽃망울이 송골송골 맺혀 있으며, 매화는 만개했고, 목련은 지고 있다. 안채로 들어가는 중대문가에는 개화가 늦은 자목련 몽우리가 도톰하게 부풀어 올랐다.

마당 평상에 걸터앉아 나물을 다듬고 있는 여인은 이 집안의 아홉 번째 노종부이다. 초록빛 산나물이 하도 싱그러워 "할머니, 이게 무슨 나물이에요?" 물었더니, "이잉, 숙구재미여!"라고 하신다. "숙구재미요?" 숙구재미가 어떤 나물이냐고 다시 물었더니 할머니는 겸연쩍이 웃으시며 "숙구재미가 숙구재미이지 뭐여!"라는 말만 하셨다. 속 시원한 답을 말하지 못한 할머니는 미안한 눈치였다. 숙구재미가 정말 무엇일까. 신통한 답을 듣지 못한 궁금증은 커져만 갔다. 집에 돌아와 식물사전을 뒤져봐도 그 이름

숙구재미 나물.

은 나와 있지 않았다. 지리산 자락에서 나고 자란 할머니는 어릴 때부터 당신의 할머니, 어머니와 함께 산언덕에 무리 지어 핀 숙구재미를 캐서 나물로 먹었을 것이다. 그러니 할머니는 숙구재미라고만 알고 있는 것이 당연하다.

전라도에서 출간된 어느 잡지에서 보았는데, 봄에 나는 산나물 비비추를 전라도 지방에서는 '집줏잎', '집주', '지보', '지부', '자보', 경상도 지방에서는 '집우'라 했다는데 그마저도 지역과 마을마다 이름이 다르게 불렸다고 한다. 이 땅의 할머니와 어머니들 입에서 입바람을 타고 산천 마을로 퍼졌을 꽃과 나물의 이름에는 얼마나 많은 이야기들이 숨어 있을까. 내 머릿속은 온통 숙구재미라는 산나물로 뒤덮여갔다. 그러던 중 혹시, 쑥부쟁이를 이 지역 사람들은 숙구재미라 부르는 건 아닐까, 순간적으로 이런 생각이 스치자 마치 어마어마한 발견을 한 식물학자처럼 가슴이 두근거렸다. 숙구재미란 산나물이 이른 봄이면 산비탈에서 솟아나는 야생초 쑥부쟁이의 어린순일 것이라는 지레짐작이 점점 굳어져갔다. 할머니한테 한 봉지 사온 숙구재미 어린순을 사진 속의 쑥부쟁이 건나물 잎과 비교하니 일치하는 게 아닌가! 나중에 알았지만 구례에서는 쑥부쟁이를 쑥구재미로 부른다

고 했다.

쑥부쟁이 꽃을 끔찍이도 좋아하는 터라 그렇지 않아도 반가웠는데, 산나물로도 먹을 수 있다니 갑자기 보물이라도 찾은 듯 횡재한 마음이 들었다. 여러 해 전 곡성 월경 마을에서 지낼 때도 쑥부쟁이에 홀려 이른 아침부터 해거름 질 무렵까지 들길을 쏘다닌 적이 있다. 새벽이슬 내린 쑥부쟁이의 가녈가녈한 청초함을 잊을 수가 없다. 해 저물 무렵, 노을 든 그 꽃의 그리움 애틋한 자태도 세상 그 무엇과 비할 수 없이 아름다웠다. 할머니는 숙구재미를 데쳐서 들기름에 조선간장을 넣고 무쳐 먹으면 겨우내 잃어버린 입맛을 되찾아주고 나물밥으로 해 먹어도 맛있다고 한다. 나물밥을 지을 때는 밥이 뜸 들 때 넣으라는 당부도 잊지 않으셨다. 집에 돌아와 밥에 나물을 얹어 비벼 먹었더니 몸에서 연보랏빛 쑥부쟁이가 피어날 것만 같다.

머리가 하얗게 센 할머니는 요 너머 마을에서 스무 살 적에 시집와 이 집 며느리로 예순 해를 살았다. 쇠락한 집안의 여든 살 종부는 삶에 지친 시골 여느 할머니 같았지만, 꼿꼿하면서도 부드러운 모습이다. 전에 못 보던 큰 연못이 집 앞에 생긴 연유를 물으니, 할머니는 흙으로 덮여 있던 것을 복원한 것이라고 했다. 원래 이 집을 지을 당시 땅에 화기가 있다 하여 연못을 먼저 파고 집을 지었다고 종손 아저씨가 말을 거들었다. 풍수적으로는 이 집 터가 남한 삼대 길지 중의 한 곳으로 꼽히는 명당이라는데, 집안이 사회적으로 크게 번창하지 못한 것은 아이러니했다.

"멩당이라고 꼭 베슬만 많이 혀서 좋응 게 아니여. 우리 시아 부지도 권리가 많으면 뒤가 안 좋다고 혔거든. 대가 안 끊어지고, 넘 한테 나쁘게 안 하는 그것이 멩당이라!"

할머니의 명당론은, 벼슬과 권력을 많이 가지면 뒤가 안 좋으니, 집안의 대가 안 끊어지고, 타인에게 나쁜 일 하지 않는 것이 명당이라며, 사람의 도리를 말하고 계신다. 그러고 보니 일제강점기, 해방, 한국전쟁, 여순사건, 지리산 빨치산 같은 현대사의 참화 속에서도, 집과 자손들이 온전히 보존된 것만으로도 어찌 보면 명당의 덕이 아닐까. 집안에 화가 아주 없었던 것은 아니라고 한다. 지리산 빨치산이 극성일 때는, 밤이면 산에서 내려온 사람들이 마을 전봇대를 모두 베어놓고 산으로 갔다고 했다. 날이 밝으면 마을 남정네들이 지서로 끌려가 거꾸로 매달린 채 고춧가루 탄 소주를 얼굴에 부어 자백을 강요받았단다. 그 때문에 마을의 많은 남자들이 죽어나갔다고 했다. 할머니 집 시아재도 그렇게 운명을 달리했단다. 보리스 파스테르나크의 소설 『닥터 지바고』나 귄터 그라스의 『양철북』에서 보듯, 전쟁의 소용돌이에 휘말려 이데올로기에 희생된 이들의 삶은 소설이든, 영화이든, 현실이든, 애달프기는 매한가지이다.

240년 동안 곰삭은 한옥의 멋은 집 안 곳곳에 깃들어 있다. 행랑채 지붕 위로 멋스럽게 난 솟을대문은 이 집의 표상이다. 아흔아홉 칸 집의 장중한 기와지붕 위로 봉긋이 솟은 산봉우리가 따스한 봄볕을 집 안 가득 뿌리고 있었다. 풍상 깃든 주춧돌은 세월

에 곱게 씻겨 보드라운 살결 같다. 인자해 보이는 기둥의 나뭇결과 사랑채 툇마루 나무 올은 농투성이 얼굴에 굵게 파인 주름을 닮았다. 지리산 자락을 안온하게 등진 대청마루에서 내다본 탁 트인 섬진강 들녘, 제비가 날아드는 처마 밑, 안채 마당에 자리한 넉넉한 장독대, 부엌문에 어리는 나무 햇살, 산자락부터 강물에 은은히 닿을 것 같은 추녀 끝 풍경 소리……. 삼대가 살고 있다는 운조루를 천천히 둘러보면 집 안 구석구석 온기가 배어 있음을 알 수 있다. 예전에 비해 달라진 것은 세월의 녹이 폈던 고풍스러운 기와 대신 새로 올린 기와이며 운조루에 이르는 포장길, 집 안팎에 붙은 해설 표지들, 입장료 간판 등이다. 예나 지금이나 내 시선을 붙잡은 것은 안채 마당에 자리 잡은 장독대였다. 목련나무 한 그루가 장독대 옆에서 여전히 맑은 꽃을 피우고 있어 여간 반가운 게 아니다.

240년 묵은 장독대 풍경

장독대는 보통 뒤뜰 양지바른 곳에 있으련만, 이 집에는 안채 마당에 보란 듯이 자리를 잡았다. 할머니도 당신이 시집 왔을 적부터 장독대가 이곳에 있었고, 큰 장독들은 200년을 훌쩍 넘긴 것들이라 한다. 장독대에는 작약 꽃봉오리가 동글동글 맺혀 있다. 전통적으로 우리네 옛집 뒤뜰에는 감나무나 모란, 작약 등이 있게 마련인데 이 집 뒤란에도 키가 큰 감나무 두 그루와 작약이 탐

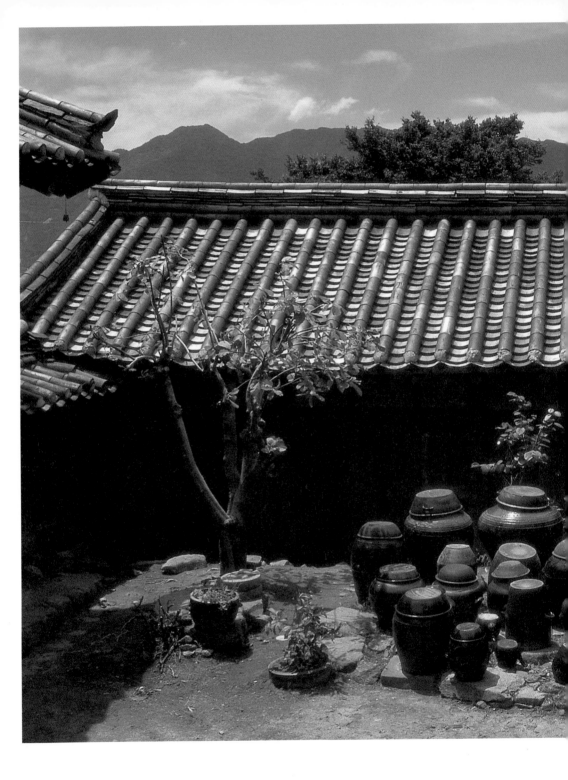

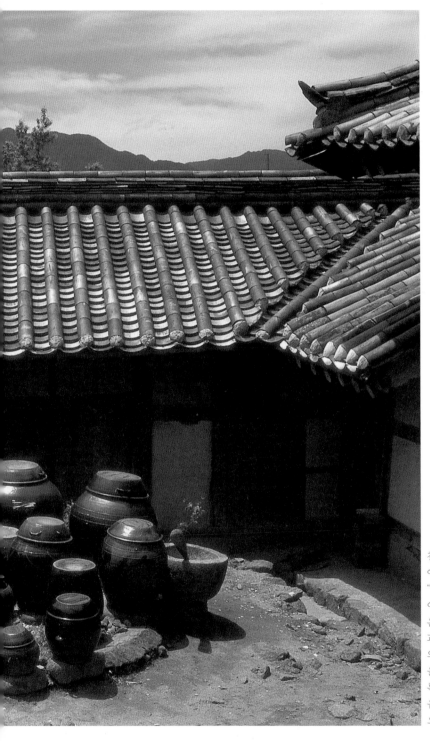

철학자 임마누엘 칸트가 생
애 마지막으로 남긴 말은
"Es ist gut 그것으로 좋다"
이다. 지리산 자락 품에 안
온하게 둥지를 튼 기와지붕
과 앞마당에 인자한 어머니
의 미소처럼 자리해 240년
을 지킨 장독대. 보면 볼수
록 대견하고 담연해지는 마
음뿐이니 "Es ist gut", 그것
으로 좋다.

운조루 앞마당.
기와지붕 밑에 옹기종기 자리한 장독들은 언제나 그 자리를 지키는 식구들 얼굴 같다.
반쯤 열린 다락방 문, 나무기둥을 떠받치고 있는 순한 표정의 주춧돌, 빗물 흔적이 길게
난 마당, 손때 묻은 나무대문, 바람이 드나드는 광 창, 감꽃 진 연둣빛 나무 한 그루, 그
리고 오늘도 어김없이 마루 밑에서 나와 마당을 건너가는 수탉 한 마리. 가시적인 세계
를 가상으로 느낄 만큼 사라져가는 풍경 속의 삶은 우리를 스쳐간다. 현존하지만 기억에
서 사라져가는 끔찍한 아름다움. 미는 불완전한 세계를 견디게 하는 주술 같은 것이다.
풍경은 그 자체가 아름다운 게 아니라, 미적 현상을 감지하는 순간 아름다움은 빛난다.

스럽게 피어 있었다. 얼굴에 검버섯이 핀 할머니는 분홍빛 자태를 곱게 뽐내는 작약을 보며 어떤 생각을 하실까.

　기와지붕 아래 도깨그릇이 옹기종기 모인 장독대 풍경은 추억의 실타래가 풀리는 실몽당이 같다. 마루에 앉은 여인이 양발을 벌려 무명 실타래를 걸고는 능숙한 솜씨로 실패에 실을 감는 모습은 영영 사라져버린 것일까. 이 집 대청마루에서는 마주 앉은 고부가, 며느리 양손에 건 무명 실타래를 풀어가며, 실패에 실을 감을 것만 같다. 노종부와 며느리 사이에는 어떤 이야기들이 오갔을까. 젊은 며느리는 시어머니의 고릿적 시집살이 이야기에 두 손에 건 실타래를 늘어뜨리고 한참을 웃었겠지. 전통은 그렇게 이어지며 여인의 지혜가 되어 집 앞 강줄기처럼 흘러가는 것. 여인의 몸에서 잉태된 여인이, 또 다른 여인을 제 몸 안에서 키워 강줄기도 만들고 산맥을 만드는, 통시적이고 공시적인 습속이 전통이라는 생각을 했다. 고택을 찾는 이들에게 운조루의 며느리는 문화재 해설사 역할을 하고 있다. 흰 고무신 놓인 나무 댓돌에는 아이들 운동화가 어지럽게 널려 있다.

　꼬리 깃털이 치켜 올라간 수탉 한 마리가 마루 밑에서 나와 장독대 쪽으로 느릿느릿 걸어간다. 붉은 벼슬을 꼿꼿이 세운 수탉 모습은 화관을 쓴 것처럼 기품 있다. 피카소가 그린 〈수탉〉도 오색 깃털에 치켜 올라간 꼬리, 붉은 벼슬이 강조되었는데, 우렁차게 "꼬끼오!" 소리를 내지르는 듯한 수탉의 모습은 우주에 깃든 어둠을 깨울 기세이다.

파블로 피카소, 〈수탉Le coq〉, 1938

한지를 버선 모양으로 오려 붙인 200여 년 된 운조루 장독. 옹기 뚜껑을 열면 조선 여인의 질박하고 곰살가운 정이 소롯이 들어 있다.

장독대 뒤에서 보니 커다란 독에 버선 모양이 붙어 있다. 장독에 버선이라니! 한지를 버선 모양으로 오려 장독에 붙인 모습이 신기하고 재미있었다. 그것을 보노라니 배시시 웃음이 나왔고, 호기심과 예술적인 것에 휘감길 만한 "충동적 아름다움Beauté convulsive"도 불러일으켰다. "충동적 아름다움은 초현실주의의 부적과 같은 중요한 개념인 '경이로움le merveilleux'의 또 다른 표현"이다. 낯익은 사물일지라도, 그 속에서 낯선 요소를 발견하는 순간, 경이로움은 예술적인 것의 질료가 된다. 장독은 흙의 우주가 숨 쉬고 있는 공간이다. 독이라 불리는 오지그릇은 붉은 진흙으로 만들어 볕에 말리거나 초벌로 구운 뒤, 오짓물을 입혀 가마에서 불에 굽는다. 하나의 질그릇이 완성되기까지는 흙과 불에 혼을 불어넣는 옹기장이의 숨결이 필요하다. 간장, 된장, 고추장 등을 살아 숨 쉬게 하는 모성적인 장독에 붙은 여인의 버선은 일상에 잠든 미의식을 깨어나게 한다. 버선 모양이 붙은 장독은 아틀리에에 있는 오브제이거나 미술관의 예술 작품 같았다. 그것은 초현실적인 경이로움으로까지 비쳤다. 마치 독일의 사진작가 호르스트 바커바르트에 의해 생활공간에 놓여 있던 '붉은 소파'가, 빙하나 농부가 호박을 수확한 들녘, 호수, 광장, 숲속, 공사장, 묘지 등에 놓임으로써 일상적인 의미에서 탈일상으로, 즉 예술의 영역에 편입된 것과 같은 느낌이다. 바커바르트의《붉은 소파》시리즈는 마르셀 뒤샹이 레디메이드를 예술의 범주에 넣은 것이나, 리처드 세라가 강철판을 예술작품으로 변화시킨 것과 같은 의미

호르스트 바커바르트, 《붉은 소파Die Rote Couch》

빙산 위에 놓인 〈붉은 소파〉

공동묘지의 〈붉은 소파〉

호수에 놓인 〈붉은 소파〉

숲속에 놓인 〈붉은 소파〉에 앉은 제인 구달 박사.

농부의 들녘에 놓인 〈붉은 소파〉

한지를 버선 모양으로 오려붙인 장독은, 르네 마그리트의 〈헤겔의 휴일Les Vacances de Hegel〉이나 마르셀 뒤샹의 〈위대한 유리Le Grand Verre〉, 호르스트 바커바르트의 〈붉은 소파〉에 등장하는 사물들처럼 탈일상화된 예술이다. 낯익은 것들이 낯설게 보여지는 순간, 길가에 버려진 녹슨 못 하나, 부지깽이, 우산, 유리, 소파, 장독 등은 세계와 삶을 재구성한다.

이다.

　쪽빛 하늘과 기와지붕과 버선 모양이 붙은 장독을 카메라 프레임에 넣고 셔터를 누르는데, 괜스레 서러움이 밀려든다. 이 질그릇이 여인에게는 애지중지하는 보물단지였을 것이다. 부엌 설거지를 마친 아침나절이면 여인은 장독대로 가서 아이 목간시키듯 항아리들을 물행주질했을 것이다. 장독은 소박하기 짝이 없고 평생 남에게 해코지 한 번 한적 없는 사람처럼 지지리도 순해 보였다. 이 집 노종부가 평생 동안 장독에 행주질을 한 탓인지 반질반질한 윤기 흐르는 옹기는 해사한 미소를 짓고 있다. 그러나 노종부가 살아온 삶의 신산辛酸만큼 장독대에서는, 여인들만의 애수가 느껴진다. '구름 속에 새처럼 숨어 사는 집'이라는 운조루雲鳥樓의 말뜻처럼 밖으로 날아다닐 수 없었을 여인의 생.

　"할머니! 한평생 살아오며 한 같은 건 없으세요? 해보고 싶었는데 세상 잘못 만나 못해본 것, 지금 같은 세상이라면 이뤄보고 싶은 꿈 같은 것, 그런 것 있잖아요?"

　"활동사진 헌다고 뭔 소리가 나싸코, 나발도 불고, 활동사진이 첨이라 요상혀서 모다 보러간디 못 가게 해. 야밤에 강께."

　할머니는 지금도 영화를 활동사진이라고 한다. 노종부 얼굴에 새겨진 검버섯에는 젊디젊은 그 시절 활동사진 못 본 한도, 거무스레한 점이 된 것 같았다.

　"우리 아부이 돌아가고 소제상 지낼 땡께, 내 나이 마흔 하나인가 전기가 들어왔제. 전깃불을 첨 써노응께 깨미 겨가는 것도

부엌 선반 위의 오래된 단지.

물동이를 머리 위에 얹을 때 쓰는 따리.

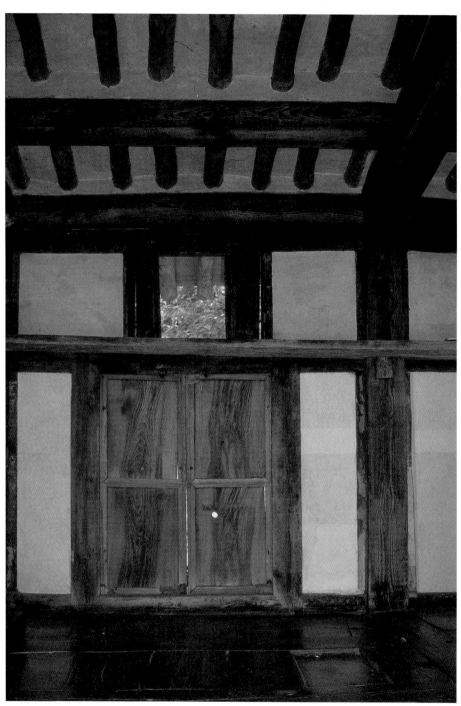

운조루 대청마루의 나무 문과 나무창.

대청마루 서까래에 집을 지은 제비 한 쌍.

다보여야. 시방 시상은 틀면 물 나오고, 틀면 불 나오고, 아이고 이런 시상이 워디 있나 싶제."

밤중에 불을 켜니 개미 기어가는 게 보였다는 노종부의 말에 추억이 서렸다.

오스카 와일드의 제비와 운조루의 쌀뒤주

대청마루에는 뒤뜰을 내다볼 수 있는 나무 문과 나무창이 있다. 널따란 마루는 어찌나 반들반들한지 윤기가 잘잘 흘렀다. 할머니 손때 묻은 경대나 장롱처럼 인자해 보이는 마루에 누워 낮잠에 들면 노모의 그리운 냄새가 날 것만 같았다. 싱그러운 초록 잎사귀 보이는 나무창으로 봄바람이 솔솔 불어왔다. 할머니는 마실을 가신 걸까. 나무 문과 창 사이를 가로질러 길게 놓인 선반에는 해묵은 대바구니 여남은 개가 있다. 자릿적삼의 앞을 여미는 할머니처럼 수수하고 기품 있는 것이 민속박물관의 전시물 같다. 15년 전쯤 이곳을 찾았을 때, 제비 한 쌍이 대청마루로 날아들었다. 서까래 구석진 자리에는 진흙을 올몽졸몽 이겨 지은 제비집이 보였다.

제비는 보통 처마 밑 서까래에 집을 짓건만, 이 집을 찾은 제비는 대청마루 서까래 안쪽에 집을 지었다. 제비들은 흰색 사기 애자에 연결된 전깃줄에 앉아 밀어를 나누고는 했다. 제비가 날

오스카 와일드 동화 「행복한 왕자」, 1958년 독일어판 삽화.

아드는 집의 풍경은 언제 보아도 정겹고 그 집에 사는 사람들 또한 선한 인상이다. 우리 전래 동화에서도 그렇지만 오스카 와일드가 지은 동화 「행복한 왕자」에서도 제비는 착하고 가난한 사람들을 돕는다.

한 광장에 '행복한 왕자'라고 불리는 동상이 서 있었다. 제비 한 마리가 날아와 동상의 발에 앉았는데 하늘에서 물방울이 뚝, 뚝, 떨어졌다. 제비는 빗방울인 줄 알고 하늘을 올려보니 왕자가 흘리는 눈물방울이었다. 왕자는 거리의 가난하고 병든 불쌍한 사람들을 보고 슬퍼하며, 제비에게 자신의 몸에 붙은 보석들을 빼내어 그들에게 나눠주라고 부탁했다. 제비는 자신의 조그만 부리로 왕자의 몸에서 보석을 빼내어 쉴 새 없이 가난한 이들에게 물어다주었다. 제비가 왕자의 몸에 박힌 보석들을 빼낼수록 왕자의 동상은 초라해져갔고, 제비도 점점 지쳐갔다. 어느새 겨울이 찾아왔다. 왕자의 부탁을 들어주느라 따뜻한 남쪽나라로 가지 못한 제비는 결국 얼어 죽고 만다……

―오스카 와일드 「행복한 왕자」 중에서

동화 속의 행복한 왕자와 제비처럼 주변의 가난한 이들을 위하는 마음은, 운조루에 있는 쌀뒤주에도 깃들어 있다. 쌀이 두 가마 반이나 들어간다는 뒤주는 둥그런 소나무를 통째 자른 뒤 속을 깎아 파내 만들었다. 줄자로 직접 재어보니 높이가 1미터 13센티미터이고 둘레가 2미터 20센티미터로, 어른이 두 팔로 껴안아도 손이 잡히지 않을 만큼 크다.

뒤주 아래쪽에는 작은 구멍을 내었고, 구멍에는 마개를 달아 누구든 이 마개만 돌리면 쌀이 나오게 되어 있다. 마개에는 '타인능해他人能解, 타인도 마음대로 열 수 있다'라는 말이 쓰여 있는데, 배고픈 사람은 누구든 쌀을 담아가도 좋다는 뜻이다. 밥 먹고 살기 어려운 마을 사람들이나 인근 고을 사람들, 과객이나, 가난한 이들이 배를 곯지 않도록 한 배려였다. 1년 내내 타인능해 쌀뒤주에는 쌀이 떨어진 날이 없었다고 한다. 운조루 사람들은 자신의 곳간을 비워 덕을 베풀며, 곳간의 빈자리에 어질 인仁을 쌓았다. 아울러 이 집은 마당 굴뚝도 낮게 하여 밥 짓는 연기조차 높이 오르지 않도록 못사는 이웃을 배려했고, 노비들을 면천하여 양민으로 살게 했으니, 실로 운조루식 '노블레스 오블리주'를 실천한 셈이다.

어느 해 여름날, 이 집을 찾았을 때 대청마루의 나무 문과 나무창은 활짝 열려 있었고, 사랑채 분합문은 천장 쪽으로 들어올려 걸쇠에 걸어놓았다. 들녘을 지나온 강바람이 사랑채 너른 마당으로 흩어지고, 그늘진 뒷마당에서 불어온 산바람은 햇살 가득한 앞마당 공기를 처마 위로 사뿐히 밀어 올렸다. 바야흐로 고

'타인능해' 쌀 뒤주.
뒤주 아래 네모난 구멍에는 쌀이 나오는 마개가 달려 있었다.

옥의 텅 빈 공간에는 바람의 무도舞蹈가 펼쳐지고 있었다. 한옥이란 자연의 순리와 사람의 도리가 순환하는, 인과 덕이 깃든 공간이다. 이 집 노종부의 손때 묻은 나무창 문고리에 햇빛이 반짝인다. 자그마한 나무창 밖은 이미 초록으로 물든 지 오래이다. 지리산 자락의 품에 안긴 고택은 풍수를 모르는 이가 보기에도 배산의 넉넉하고 안온한 기운이 느껴졌고, 너른 구례 벌을 따라 흐르는 섬진강은 임수의 형세이다. 뒷산은 첩첩하고 강물은 융융한데, 노종부 할머니는 살아오며 산 너머 강 건너 너른 세상으로 날아가고 싶지는 않았을까.

어머니의 시간이 쌓인 곳간

장독대 뒤편은 광庫房이다. 광문 틈새로 들어가는 햇살을 따라가면 선반에 놓인 광주리 가득 유년의 추억이 담겨 있다. 광이라는 공간은 종적을 감춰버린 어머니의 시간이 숨죽이고 있는 곳이다. 어머니의 곳간인 광은, 식구들을 위한 양식이며 살림 도구, 세간이 차곡차곡 쌓여 있는 성城이다. 장독대나 커다란 광주리, 무명 실타래, 빨래방망이, 버선, 맵시 차게 코가 오똑한 흰 고무신, 무쇠 솥단지 등에서는 어머니 냄새가 난다. 그것들은 추억을 타고 낮게 들려오는 저음의 바리톤 음색을 닮았다. 바리톤 하인리히 슐루스누스가 부르는 〈카로 미오 벤 Caro mio ben〉을 들을 때 기억 같은, 부재하는 어머니를 부르는 소리 같다. '나의 다정한 연인'

바깥에서 본 광창의 나무창살. 나무못.

이라는 뜻의 〈카로 미오 벤〉은 아름다운 선율의 연가이지만, 굳이 어머니에 대한 사랑으로 여기고 싶은 것은 어머니야말로, 영원히 다정한 우리의 연인이기 때문이다. 슐루스누스의 목소리는 오페라 아리아보다 〈카로 미오 벤〉이나 베토벤의 〈아델라이데〉, 〈이히 리베 디히〉, 그리고 슈베르트, 슈만, 브람스, 볼프, 슈트라우스 등의 리트를 부를 때 더 고색창연하게 빛난다. 그러나 고색창연한 아름다움이 어찌 슐루스누스의 바리토노스barytnos, 그리스어로 '저음'적인 리트뿐일까. 어머니의 생은 변증법적으로 진화하여 우

측면에서 본 나무창살.

리들의 뼈와 살과 아름다움을 만든다.

바람이 적당히 드나들도록 만든 광의 굵직한 나무창살은 투박하지만 단아하다. 목수의 군더더기 없는 안목이 빚은 예술품은 미적으로도 돋보였다. 광창 나무에 박은 나무못이 이채롭다. 하잘것없어 보이는 작은 못 하나에도 쇠못을 박기보다는 나무라는 물성에 맞게 나무못으로 장식했다. 그리고 장독대와 광창이 있는 안마당으로 들어서는 대문에도 나무문 뒤에 문걸이를 달아 운치를 더했다. 이 작은 정성과 삶의 지혜가 모여 운조루가 건축된 것이라는 생각이 든다. 오랜

대문 문걸이.

세월에 빛바래 말갛게 드러난 나뭇결에서는 곰살가운 여인의 정이 느껴졌다.

운조루의 오래된 세간들을 볼 때마다 잊고 살았던 시간들이 조금씩 되살아났다. 고등학교 음악시간에 조르다니의 〈카로 미오 벤〉이나 슈베르트의 〈보리수〉를 원어로 외워 시험 보던 기억이라든지, 대가족이어서 이백 포기씩 김장을 하느라 광에서 꺼내온 큰 광주리마다 소금에 절인 배추이며, 무, 파가 가득 쌓여 있던 풍경이라든지, 옛날 쇳대로 반닫이 자물쇠를 끄르고, 경대 앞에서 참

옛이야기를 주렁주렁 간직한 운조루 앵두나무에 가득 열린 빠알간 앵두.

빗으로 머리를 곱게 빗어 쪽을 찐 할머니 모습이라든지, 장독대 앞에서 시루떡을 놓고 고사 지내던 여인들 모습이라든지……. 〈카로 미오 벤〉 노래가 나무 창살을 빠져나와 내면의 회랑에 꺼져 있던 등불을 밝힌다. 도회지에서는 현란한 네온사인에 가려 마음속 등불은 대부분 깊은 잠에 빠져 있다. 정전되었던 등이 하나씩 깨어날 때마다, 운조루에도 추억의 등이 하나둘 켜지고 있다.

5월 중순 무렵 다시 운조루를 찾았을 때는, 연지 가득 핀 수련을 볼 수 있었다. 노종부는 집 앞 도랑에서 빨래를 헹구고 있었다. 도랑가 화단에는 노란 창포꽃과 자주색 붓꽃, 연분홍 꽃양귀비 무리가 바람에 하늘거렸다. 대문 앞에 탐스럽게 핀 하얀 설도화이며 흙 담장에 핀 붉은 줄 장미는 싱그러움을 더하고, 초여름 뙤약볕에 빨갛게 익은 앵두 맛은 달고 신선하다. 할머니와 함께 옛날이야기를 하며 앵두를 따 먹어서 그런지 빨간 열매마다 노종부의 못다 한 사연이 달려 있는 것만 같았다.

장독대에는 동글동글한 작약 꽃봉오리가 한껏 부풀어 금방이라도 꽃이 필 것 같다. 잠시 대청마루에 걸터앉아 마당 가득 내려

봄날 앞마당 장독대에 핀 작약 꽃봉오리.

온 푸른 하늘을 바라본다. 한적한 길가에는 무리지어 핀 자줏빛 엉겅퀴가 한창이고, 일찍 시든 꽃자리에는 하얀 보푸라기가 들어섰다. 머지않아 엉겅퀴 홀씨가 비상을 꿈꿀 것이다.

노종부는 여전한 모습으로 평상에 앉아 죽순을 다듬는다. 나오는 길에 할머니가 캔 어린 죽순 두 묶음을 샀다. 죽순에서 나는 향긋한 맛과 먹을 때 저미는 질감처럼, 이 집은 찾을수록 한가스러움의 깊은 맛을 느낄 수 있다. 그리고 옛집의 수수함을 담고 돌아가는 마음 한자리에 적적미寂

寂味가 감돈다면 어머니 손맛으로 빚은 수제비를 먹으러 가도 좋을 것이다. 운조루에서 지척인 토지초등학교 앞에 '섬진강 다슬기 수제비' 집이 있다. 청명한 햇살 담긴 맑은 다슬기 국물의 수제비 맛이 일품이다. 덧붙여, 섬진강변에 다슬기 수제비가 있다면 보성강변에는 국산 팥으로만 팥죽을 쑤어 파는 '시골 팥죽'집이 있다. 죽곡면사무소 앞에 있는 이 식당에서는 진하고 감칠맛 나는 팥죽을 맛볼 수 있다. 그 옛날 할머니나 어머니가 팥죽을 쑨

토종 대추.

토종 밤.

콩꽃.

것 같은 촌스러운 맛. 옹고집처럼 이 고장에서 난 팥으로 만든 팥죽에 조미료를 쓰지 않은 소박한 시골 반찬은 덤이다.

지난해는 늦봄과 여름, 가을, 운조루에 다녀왔다. 꽃 그림자 깊어가는 가을날, 집 앞 텃밭에서 본 할머니 얼굴에는 검버섯이 몇 개 더 돋아 있었다. 마당에는 사랑채 앞 대추나무에서 딴 대추알이 빨갛게 여물어가고, 할머니가 산에서 주워온 밤도 널려 있었다. 새까만 녹두 꼬투리는 집 앞길 한쪽을 널찍하게 차지했다. 대바구니에 담긴 '돌동부콩' 꼬투리와 소쿠리 가득 담긴 '밭 동부콩' 꼬투리가 진한 볕을 쏘이고 있다. 돌동부콩은 야생에서 자라는 것이라 꼬투리가 매우 가늘었고, 밭 동부콩은 꼬투리가 제법 통통했다. 할머니는 돌동부콩 꼬투리를 까서 보여주며 야생에서 자란 것은 알이 작다고 했다. 콩이라지만 팥알만 한 동부는 엷은 갈색을 띠고 있다. 돌담에 기대 놓은 참깨를 비롯하여 할머니의 양식이 되는 것들은 노종부의 생이 빚은 예술품들이다.

할머니가 툇마루에 호박 하나를 올려놓고 장독대로 가신다. 독에서 고추장을 한 양재기 퍼 담으시는 걸 보니 아마도 오늘 저녁은 칼칼한 애호박 찌개라도 끓일 것 같다. 장독대 뒤 커다란 독과 독 사이 구석에 깜찍한 꽃이 피었다. 가만히 들여다보니 콩꽃이다. 동부콩 보랏빛 꽃! 여름에 피는 꽃인데, 홀로 어디에 숨어 있다가 이제야 활짝 핀 것이다.

버선 모양의 한지를 오려 붙인 장독과 제비 한 쌍, 수탉, 사랑채, 대청마루의 나무창과 나무 문, 장독대 사진은 17년 전쯤, 하

돌동부콩과 밭 동부콩.

돌동부콩.

돌담에 기대 말리는 참깨.

동 평사리 사진 작업할 때 오가며 찍어둔 것이다. 아무래도 장독대 모습은 컬러보다 흑백으로 찍은 사진이 더 마음을 끈다.

독일어로 슈바르츠바이스schwarzweiß, '흑백의'라는 형용사에는 사람의 심성과 가장 가까운 순수함이 깃들어 있는 것 같다. 운조루는 흑백사진에 남겨진 순결한 풍경처럼 잃어버린 시간을 찾아가는 집이다. 아울러 어떻게 살아갈 것인가에 대한 시간을 설계하는, '오래된 미래'라는 생각이 드는 집이다.

구례 운조루 앞마당에 있는
240년 된 장독대. 흑백 사
진 속의 장독대는 기억 이
전, 영겁의 우주를 지나온
것 같은 마성 깃든 시공간
이다. 보면 볼수록 심성이
순연해지고 착해지는 어머
니의 마당.
기억 속에 있으면서, 기억
밖에 존재하는.

산촌 할머니네 창의 미니멀리즘

— Less is more !

산촌 할머니의 달래.

머리를 쪽 찐 할머니가 마당에서 달래를 다듬고 있다.

아릿한 향내 나는 동백기름으로 곱게 빗어 올린 머리는 아니지만 은비녀를 가지런히 꽂은 할머니였다. 할머니가 밭에서 막 뽑은 달래에는 흙이 묻어 있어 더 싱싱해 보인다. 달래로 무엇을 하실 거냐고 묻자 할머니는 된장찌개에도 넣고, 장아찌도 담그고, 살짝 데쳐 초고추장에도 찍어 먹고, 날로 무쳐 먹어도 맛있다고 했다. 겨우내 묵은 김치만 자셨을 산촌 할머니 밥상에 오늘은 새콤새콤한 달래 무침이 올라올

것 같다.

나지막한 함석 대문과 돌각담을 따라 핀 산수유꽃들이 집을 빙 둘러 에워쌌다. 동요 〈고향의 봄〉에 나오는 '꽃 대궐'이라는 노랫말은 예서 참 잘 어울린다. 있는 듯 없는 듯 기우뚱한 함석 대문은 꽃에 기대려는 듯 비스듬히 서 있다. 삭풍만 불어대던 한겨울의 산골 눈보라 속에 저 대문도 부대꼈을 것이다. 꽃은 사람뿐만 아니라 사물한테도 생기를 불어넣는다. 노란 꽃들이 녹슬고 낡은 집에 생명력을 넘치게 한다. 수수하고 무던해 보이는 이끼 낀 돌각담에도 산수유 꽃가지가 드리워 노란 말

꽃 대궐, 산수유꽃 핀 할머니 집 함석 대문.
열린 문 사이로 꽃바람 불어온다. 할머니도 소녀가 되는 시간이다.

을 건네고 있다. 돌 위에 어리는 햇발도 먼 우주를 지나온 가쁜 숨을 돌리고 나무 가지에 기댄다. 돌과 꽃과 해가 속삭이는 소리가 집 앞 냇가에 닿는다.

부엌 솥단지에서 시래기 삶는 냄새가 구수하게 실려 나왔다. 지붕 위로 흰 연기가 몽실몽실 나기에 집 뒤로 가보니 금방이라도 허물어질 것 같은 굴뚝이 있었다. 처마 밑은 황토를 거칠게

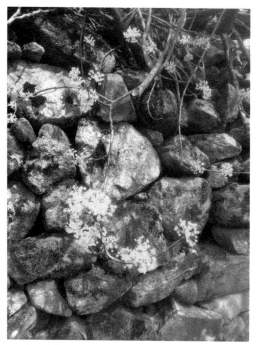

산수유꽃 핀 돌각담.
돌담에 어리는 햇발과 꽃 그림자는 삶을 긍정하게 하는 씨앗이다.

바른 벽인데 아주 작고 희한한 창이 나 있고, 빛바랜 신문지가 유리창 역할을 대신하고 있다. 직사각형 모양의 자그마한 창을 본 순간, 저건 미니멀아트가 아닐까 생각했다. 미메시스적인 재현의 요소가 제거된 창은 낯설기 짝이 없다. 촌에서 흔히 볼 수 있는 창이 아니라, 최소한의 빛만 안으로 들이겠다는 금욕주의 철학자가 만든 창 같았다. 마치 기하학적 도형의 단순한 선과 형태를 추구하는 추상회화, '하드에지 회화'에서 본 것 같은 도형 모양의 윤곽을 벽에 창으로 낸 것처럼 보였다. 주관적인 감정과 서정성 같은 이미지를 제거하고 사물의 본질을 드러내는 단순함과 한 가지 색조의 농담農淡으로 화면을 분할하는 애드 라인하르트의 작품에서 창의 모티프를 따온 것처럼 보일 정도였다. 산골 할머니 창은 하드에지 회화나 라인하르트 작품보다 더 포스트모던했다. 구례 촌에서 파격적이고 낯선 창을 만날 줄 몰랐지만, 기실 삶을 둘러싼 일상의 풍경은 예술보다 더 예술적인 '것'들이 짱짱하게 쌓여 있다.

애드 라인하르트, 〈청색Abstract Painting, Blue〉, 1953

애드 라인하르트, 〈페인팅Painting〉, 1954–1958

창을 보다가 "아, 참 앙증맞다!" 하는 말이 튀어나왔다. 창의 앙증맞음으로 치면 강원도 영월 산촌에서 본 담뱃잎 말리던 '담배막'의 창도 빼놓을 수 없다. 짚을 잘게 썰어 자잘한 돌멩이와 함께 황토에 개서 바른 벽 처마 가까이 아주 작은 창을 냈다. 벽에는 기다란 나무를 엑스 자로 덧대어 튼실함과 멋을 더했다. 지붕까지 높이가 꽤 높은 담배막은 담뱃잎을 말리던 곳인데 지금은 헛간으로 쓰고 있다.

토속적인 수수함 묻어나는 작은 창들에서는, 단순한 형태의 표현을 추구했던 미니멀리즘이 느껴진다. 그것은 사물의 본질만을 표현하기 위하여 작가의 감정과 예술적 주관 같은 요소들을 제거하여 형태의 단순함만 남기는 미술이다. 예술적인 '것'들은 언제나 우리 곁에 있다. 다만 눈으로 보면서도 사물의 껍질 속에 숨은 다양한 주름을 잘 느끼지 못할 뿐이다. 소설가 이인성의 작품 「한없이 낮은 숨결」의 분절된 말과 토막 난 문장이 당황스럽고 난해하기보다는 초현실적인 징후로서의 예술적 실험의식으로 느낄 때, 낯설게하기의 즐거움이 탄생하는 것처럼 말이다.

"Less is more!"

'적은 것이 더 많은 것이다!' 혹은 '모자라는 것이 더 아름다운 것이다!', '적은 것이 더 아름다운 것이다!'라는 말은 사물의 본질을 가장 단순하고 최소로 표현한다는 미니멀리즘을 심미적으로 표상한다. 군더더기라고는 찾을 수 없는 할머니네 창은 볼수

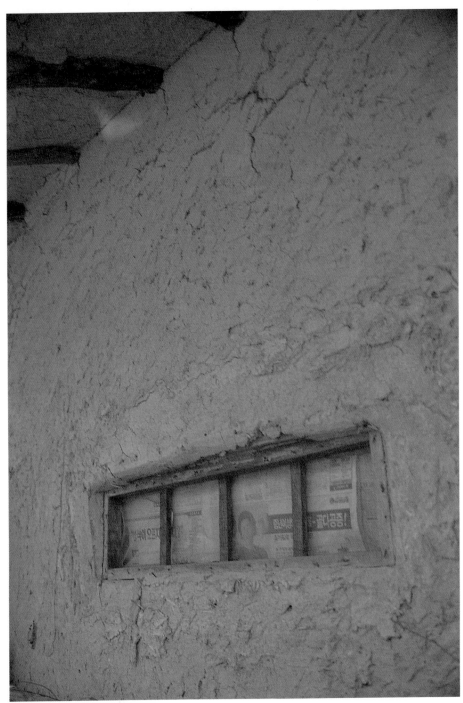

전라도 구례 산촌 할머니네 창의 미니멀리즘.

강원도 영월 산촌의 담배막 창의 미니멀리즘.

롱샹 성당의 창.
거친 콘크리트 벽에 낸 작은 창. 롱샹 성당의 창에는 건축가가 직접 쓴 단어나 기호 그림이 그려져 있다.

록 묘미가 있다. 이 집 황토벽에 난 창은 어느 예술가가 만들어놓은 미니멀아트 작품 같다. 신기한 마음으로 한참 동안 창을 보다가 프랑스 동부의 시골 마을 벨포트에 있는 '롱샹 성당'의 작은 창들이 생각났다. 이 성당의 원래 이름은 '노트르담 뒤 오 Notre-Dam du Haut'이다. 건물은 창을 어떻게 내느냐에 따라 운치가 달라 보인다. 르코르뷔지에 Le Corbusier의 건축미가 돋보이는 롱샹 성당의 초예술적인 창은 벽에 난 숨구멍 같다.

성당 벽에 작은 창을 기하추상적으로 낸 경이로운 이 건축물은 상상력의 파격이 무엇인지 가늠하게 한다. 건축적인 기능성과 미적인 예술성, 그리고 성당 내부를 자연 채광만으로 경건하게 채운 종교성은 사유하는 건물 그 자체이다. 성당이라지만 소박하고 수수한 정감 드는 여러 모양의 투박한 창에 전통적인 스테인드글라스를 했다면 색채의 산만함으로 절름발이 창이 되었을 것이다. 그러나 심플한 스테인드글라스로 조선 백자 빛 같은 자연광을 건물 내부로 끌어들였으니, 빛의 성스러움은 보는 이를 고

416

요한 마음에 이르게 한다. 이 건축물의 가장 위대한 점을 꼽으라고 한다면, 주저 없이 물성의 사유를 들 것이다. 롱샹 성당이라는 물성에 내재한 사유를 가장 잘 표현한 것이 바로 이곳의 창이다. 롱샹 성당의 창은 '사유 이미지Denkbilder' 그 자체로서 보는 이들을 명상에 침잠케 할 뿐 아니라, 베일에 가려진 진리를 구체적인 빛을 통해 형상화하는 역할도 한다. 해의 움직임에 따라 신비한 빛의 연금술을 연출하는 수많은 창들은 실로 얼마나 장엄한가!

롱샹 성당의 창이 그렇듯이 구례 산촌 할머니네 창에서도 두 가지 미덕을 보았다. 첫째는 절제와 응축의 미니멀리즘이다. 뒷산에서 나무를 다듬어 처마 서까래를 대고 군더더기 없는 창틀을 짜 황토벽에 맞춰 넣었다. 칠을 하지 않은 나무창틀은 황토벽과 함께 시간의 풍상을 겪을수록 수수한 미가 배어난다. 하지만 어떤 예술가가 실험 삼아 미니멀아트를 했다면 모를까 시각적인 즐거움마저 극소화시킨 창은 조금 낯설기까지 했다. 살림집인데 채광 역시 좋은 편이 아니다. 아마도 낡은 벽을 수리한 후 창을 새로 낸 듯싶다. 창 주변은 회칠을 했는지 황토색과 달랐다. 이 집 창은 키 작은 할머니가 방바닥에 앉거나 옆으로 누워 보면 알맞을 높이다. 삶이 궁핍한 것인지, 촌 살림살이가 그런 것인지, 신문지로 창호지를 대신했다. 누렇게 퇴색한 신문지에 비치는 햇빛은 시간의 애수를 따라 흐른다. 혼자 사는 할머니 집의 창에 어리는 햇살이나 빛바랜 신문지 활자는 창의 기호로서 아름다운 오

산촌 할머니의 방 문.

브제가 되었다. 둘째는 황토벽과 창에서 느껴지는 '공室'의 기하 추상 이미지이다. 구례 산촌 할머니네 황토벽이 감성적인 것들을 초월한 공室의 이미지 같았다. 어린 날의 놀이 도구, 공작 도구였던 진흙이나 찰흙처럼 황토에는 정겨운 감성이 있다. 그러나 궁색한 시골집 벽에 균열을 일으킨 황토라는 물성은 물자체가 지닌 감성이 증발해서인지 쓸쓸해 보인다. 할머니 생의 수많았던 감성들은 산촌의 황토색 삶에 침전되어 있다.

공허한 세계를 향해 가는 구례 할머니의 황혼은 황토색 벽을 닮았다. 황토벽에 난 직사각형 창에 다시 오롯이 들어 있는 네 개의 정사각형 창은 액자화된 할머니의 순수한 꿈이다. 할머니의 삶이 황토벽과 창의 저 작은 상자에 들어 있다.

* Less is more!
이 말은 독일 출신의 건축가 루트비히 미스 반 데어 로에의 철학이기도 하다. 바우하우스를 만든 발터 그로피우스, 르코르뷔지에와 함께 20세기 건축을 대표하는 미스는 1930년에 데사우 바우하우스 교장을 지냈다. 그 후 나치를 피해 1937년부터 죽을 때까지 미국 시카고를 중심으로 활동했다. 미술에서 미니멀리즘이 등장한 것이 1960년대 중후반인 것을 보면, "Less is more!"라는 말을 쓴 미스는 1937년부터 1950년대가 전성기였으니 엄밀히 말해 "Less is more!"는 미니멀리즘과 관계가 없다고도 할 수 있다. 그러나 어떤 형식으로든 미스의 미학은 미니멀리즘의 태동에 영향을 끼쳤을 것이며, 이 글에서는 그 문장이 지닌 심미적 의미로 썼다.

어머니가 쓰던 부엌을 고스란히 간직한 어느 남정네의 창

— 섬돌과 부엌 창

중미산 고개를 넘기 전에 우연히 들른 류 씨 댁 한옥에는 섬돌이 고즈넉이 놓여 있었다.

화강석을 적당한 크기로 다듬어 만든 섬돌은 댓돌이라고도 하는데, 오랜 세월 식구들의 발길에 닳아서 또 하나의 정겨운 식구 같다. 섬돌에서는 어머니 치맛자락 소리와 할머니가 키질하는 소리도 들려왔다. 뒷굽이 비스듬히 닳은 아버지 검정 구두와 신발 끈 매듭을 새색시 옷고름처럼 예쁘게 맨 누나의 흰 운동화, 어머니 하얀 고무신은 섬돌 위에 늘 가지런히 있다. 어머니가 외출이라도 하실 참이면 버선코처럼 오똑한 흰 고무신 콧날에서는 광이 났다. 어수선히 흩어져 있는 아이들 운동화 중에는 신발을 급히 벗느라 마당에 떨어진 것도 있다. 진흙 묻은 장화는 섬돌 아래 있

어도 다른 신발보다 키가 예닐곱 뼘쯤 커 보인다. 질그릇처럼 질박한 느낌을 주는 섬돌은 사시사철 조금씩 다르게 보였다. 어느 여름날 오후 진초록 잎 그림자 닿은 푸르스름한 섬돌은 여름을 상쾌하게 한다. 늦가을의 섬돌에서는 갈색 비에 젖은 우수가 묻어났고, 물안개 오르는 호수를 닮은 겨울 물색, 그리고 아주 순한 연둣빛 새순으로 변해가던 봄날의 섬돌. 돌이야말로 그윽한 묵향과 은근한 산수의 색감을 모두 품고 있다.

툇마루 쪽 우물가에는 살구나무 그늘 아래 닭 볏을 닮은 맨드라미와 채송화, 분꽃, 작약이 여름의 정취를 물씬 풍긴다. 마음이 고즈넉해지는 한옥 마당에 있으니 별안간 맨발로 흙을 밟고 서서, 기와지붕 위로 쏟아지는 여름 햇살의 광력을 몸으로 느끼고 싶어졌다.

부엌에서 창 너머로 섬돌 위 신발을 보면 식구 중에 누가 안 들어왔는지 금방 알 수 있다. 설령 밥 짓는 연기와 국 끓는 김 서림에 부엌 안이 자욱하더라도 창유리를 솔솔 문지르고 보면 섬돌 위 신발들이 선명하게 보인다. 시골을 다니다 보면 한옥이라도 수리를 많이 해서 대개 국적불명이 된 집들과 퇴락하여 훼손된 집, 폐가가 많다. 그러나 이 집은 건축 당시 원형 그대로 고담한 모습이다. 오래된 물 항아리가 주는 수수하고 넉넉한 느낌이라 할까…….

부엌의 얼굴인 창은 80년 전에 지어진 모습 그대로이다. 부엌의 앞문과 뒤란으로 통하는 문은 서로 마주 보고 있다. 무쇠솥 두

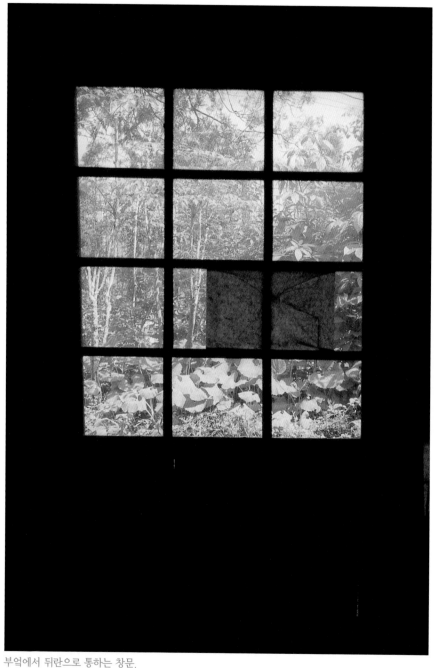

부엌에서 뒤란으로 통하는 창문.
깨진 유리창에 덧바른 창호지 조각은 삶을 수선하는 헝겊 같다. 창 너머 뒤란에서 어머니는 겨울을 뚫고 쑥쑥 올라온 머위 대를 따고 계실 것이다.

콩 뒤주 위에 놓인 목단 문양 항아리.

개가 나란히 걸린 부뚜막 맞은편에는 뒤주가 있다. 참으로 오랜 만에 보는 뒤주였다. 어렸을 때 숨바꼭질하며 놀다가 마루에 놓인 뒤주 속에 숨은 일로 할머니한테 지청구를 들은 적이 있었다. 집안 여자들은 끼니때마다 뒤주를 열고 쌀을 꺼내 밥을 지었다. 붉은 물이 곱게 든 팥밥을 좋아했던 할머니는 놋그릇에 밥을 담아 아랫목 담요 속에 묻어두었다. 쌀뒤주가 크고 무거운 나무 궤짝인 데 비하여 팥이나 콩 뒤주는 작고 운치가 있으며 멋스럽다. 20여 년 전 장한평 골동품 가게에서 콩 뒤주를 하나 산 적이 있다. 겉은 멀쩡했지만 뚜껑을 열어보니 귀신이라도 나올 만치 거미줄이 엉켜 있고 먼지의 켜가 도톰히 쌓여 있었다. 목기이지만 갓난아기 목욕시키듯 물로 닦아낸 뒤 마른걸레로 정성스레 훔치니 100년 된 나뭇결이 나타났다. 그늘에서 바람에 말려 동백기름을 문지르니 뒤주의 생김새가 조선 여인의 은은한 자태를 닮은 게 아닌가. 세월의 때마저도 미학이 되는 것은 이런 것을 두고 말함일까.

작은 뒤주 안에 콩이나 팥 대신 1950-1960년대 나온 『소월시집』이나 『괴에테 시선집』, 『카뮈 비망록』 등의 해묵은 책을 넣어두었다. 뒤주 위에 청색 목단 그려진 작은 항아리라도 놓고 싶어졌다. 청화백자를 놓으면 좋으련만 내게는 사기로 된 작은 목단 항아리가 있었다. 예전에는 집집마다 쌀뒤주가 있었고, 그 위에는 청색목단 그려진 사기 항아리를 크기순으로 층층이 올려놓았다.

부엌 뒤주 위에 난 창.

그중 맨 위에 있던 작은 사기 항아리는 연필통으로 쓰던 것이다. 그것을 콩 뒤주 위에 놓으니 항아리도 뒤주도 제자리를 찾은 듯 긴 여운이 감돌았다. 큰 뒤주 위에 난 창 덕분에 부엌일지라도 채광이 잘 되어 한결 아늑했다. 창의 한지를 통과한 햇빛은 발이 가늘고 촘촘한 체로 걸러낸 고운 가루처럼 은은한 빛을 띠고 있다.

부엌 주인이 한복을 차려입은 대갓집 마나님이나 부스스한 파마머리에 조금은 촌스러운 몸뻬를 입은 아줌마가 아니라, 엘리자베스 키스의 그림에 나오는 조선 여인을 닮았을 것이라고 여겼다. 스코틀랜드 출신의 영국 여성화가 엘리자베스 키스Elizabeth Keith, 1887-1956는 조선의 해맑은 산천과 사람들을 진정으로 사랑한 화가였다. 그녀는 1919년부터 1940년대까지 전국 방방곡곡을 다니며 황톳빛 땅에서 살아가던 사람들, 즉 〈초록색 장옷을 머리에 쓴 여인〉, 〈농부〉, 〈신발 만드는 사람들〉, 〈우산모자 쓴 노인〉, 〈과부〉, 〈굿하는 무당〉, 〈내시〉, 〈바느질하는 여자〉, 〈필동이〉, 〈관복 입은 청년〉, 〈무인〉, 〈시골 선비〉 등의 모습을 벽안碧眼으로 진솔하게 그려냈다. 그녀가 그린 조선 사람들은 한결같이 순정하면서도 기품 있고, 짓눌린 삶의 무게 속에서도 온화함과 해학을 잃지 않은 모습이다. 그녀의 그림 속에서 만난 사람들에게는 우리가 잃어버린 시간뿐만 아니라 단원이

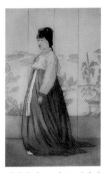

엘리자베스 키스, 〈민씨
가의 규수A Daughter of the
House of Min〉, 1938
치맛자락 끝에 살포시 드
러난 신발 코가 아름답다.

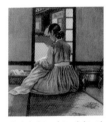

엘리자베스 키스, 〈바느질
하는 여자Woman Sewing〉,
연도미상

엘리자베스 키스, 〈여승
이었던 동씨Tong See, the
Buddhist Priestess〉, 연도미상

나 혜원의 풍속화에서 본 익살스러움과 은근한 구수함이 실감 나
게 표현되어 있다. 어디 그뿐이랴. 순박한 사람들만이 간직한 산
같은 의연함, 옥색치마에 자주고름을 늘어뜨린 여인의 싱싱한
눈빛, 자연의 섭리에 따라 살아가는 사람들의 순연한 지혜도 느
낄 수 있으니. 엘리자베스 키스는 풍경을 그리되 풍경을 재현하
지 않고 풍경의 화음에 조선 사람들의 인정을 담았고, 사람들을
그리되 겉모습에 치중하기보다는 그 사람의 내면까지 담아내려
고 애쓴 것 같았다. 그녀는 지체 높은 양반가의 규수를 그릴 때에
도 남색 치맛자락 끝에 살짝 드러났다 사라지는 신발 코의 아름
다움을 그리고 싶어 규수를 고풍스러운 병풍 앞에 세우고 신발을
신도록 청했다고 한다. 뿐만 아니라 하얀 버선발에 대하여도 "만
약 내가 시인이었더라면 그의 멋진 발을 노래하는 시를 지었으리
라"라고 쓸 정도로 조선의 미를 사랑했다.

엘리자베스 키스의 그림들은 사립문 모퉁이에 기댄 모지라진
수수비처럼 소탈하고 정겨운 모습을 전해준다. 머리 위 함지에
젖은 빨래를 이고 있는 함흥 여자나 요강을 들고 수다를 떠는 아
낙네들의 일상, 독립운동을 하다 고문을 받았던 과부의 처연한
모습, 비애마저 천연덕스러움으로 각인된 머슴 필동이의 얼굴 표
정. 시골 선비의 풍모 등을 애정 어린 시선으로 포착했다.

그녀의 작품 중에서도 특히 눈길이 갔던 그림은, 초저녁 별이
뜬 원산 바다를 보며 머리에 나무 짐을 이고 가는 여인의 모습이
다. 1919년 어느 날 원산의 한 언덕에서 엘리자베스 키스는 땔감

엘리자베스 키스, 〈아낙네들의 아침 수다A Morning Gossip, Hamheung, Korea〉, 1921

엘리자베스 키스, 〈고요한 아침의 나라에서 온 사람 From the Land of the Morning Calm〉, 1939

을 구하는 이 아낙을 보았을 것이다. 어둑해지는 푸른 하늘에는 별들이 총총 빛나고, 멀리 섬이 떠 있는 원산 바다에는 해무라도 끼는지 나룻배들이 가무숙숙하다. 아낙네는 장승처럼 서있는 소나무 사잇길을 지나, 불빛이 반딧불처럼 반짝이는 바닷가 마을을 향하고 있다. 무명 치마저고리에 감춘 여인의 속살이랑 가시에 찔리고 나뭇가지에 긁혀도 아랑곳하지 않았겠지.

칡뿌리와 소나무 껍질로도 생명을 부지하는데 이까짓 일이야, 하며 거친 손으로 잔가지를 꺾고 나무를 베었겠지. 집으로 가는 어스름한 언덕길로 나무 봇짐을 한가득 진 아낙의 발걸음은 밥 지을 걱정, 아이들 생각에 미투리 속의 버선은 흙먼지로 덮였을 것이다. 화가는 원산의 산천을 보며 자신의 고향 스코틀랜드 산 언덕에서 나무하던 어머니를 그리워했는지 모른다. 그녀는 이 그림을 그린 뒤 다음과 같은 글을 남겼다.

내가 아무리 말해도 세상 사람들은 원산이 얼마나 아름다운 곳인지 알지 못할 것이다. 하늘의 별마저 새롭게 보이는 원산 어느 언덕에 올라서서, 멀리 초가집 굴뚝의 연기가 올라오는 것을 보노라면 완전한 평화와 행복을 느낀다. 총총한 별들이 소나무 사이로 보이는 시간에 뒤늦게 나무 한 짐을 머리에 이고 시골 아낙네가 집으로 향하는 모습이다.

—엘리자베스 키스의 〈원산〉 중에서[12]

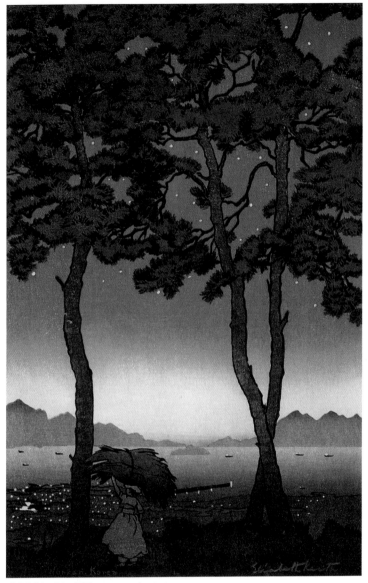

엘리자베스 키스, 〈원산Wonsan, Korea〉, 1919

이 그림은 조선적인 풍경의 잃어버린 낙원 같다. "내가 아무리 말해도 세상 사람들은 원산이 얼마나 아름다운 곳인지 알지 못할 것이다"라고 했던 엘리자베스 키스가, 나무 짐을 머리에 인 아낙을 본 곳이 혹시 원산의 명사십리明沙十里는 아니었을까. 만해 한용운도 「명사십리」라는 글에서, "명사십리는 문자와 같이 가늘고 흰 모래가 소만小灣을 연沿하여 약 10리를 평포平鋪하고, 만내灣內에는 참차부제參差不齊한 대여섯의 작은 섬이 점점이 놓여 있어서 풍경이 명미明媚하고 조망眺望이 극가極佳" 하고, "해안의 남쪽에는 서양인의 별장 수십 호가 있는데, 해수욕의 절기에는 조선 내에 있는 사람은 물론, 동경, 상해, 북경 등지에 있는 사람들까지 와서 피서를 한다 하니 그로만 미루어 보더라도 명사십리가 얼마나 명구名區인 것을 알 수가 있다"라고 쓴 바 있다. 원산은 1890년 선교사가 들어온 이래 평양과 함께 선교가 크게 일어난 곳이기도 했다. 스코틀랜드의 자연 풍광과 닮았다는 명사십리에서 엘리자베스 키스는 고운 모래톱에 부서지는 은비늘 햇살을 보며 시리도록 푸른 하늘을 호흡했을 것 같다.

집주인 류 씨와 이야기를 하다 보니 그의 어머니는 돌아가신 지 꽤 되었다. 그는 자신의 어머니가 살아 계실 때와 똑같이 부엌을 그대로 보존해두었다. 21세기에도, 자신의 어머니가 쓰던 부엌을, 그 모습 그대로 간직한 남정네가 있다니! 어머니가 쓰시던 뒤주이며, 무쇠솥이며, 풍구이며, 부엌세간들이 모두 고스란히

안방 툇마루와 연결된 부엌의 작은 창과 부엌문.
정겹고, 쓸쓸한, 밥 냄새 나는 이 풍경의 고즈넉함에는 어머니라는 이름이 숨어 있다.

남아 있었다. 류 씨의 어머니도 엘리자베스 키스의 그림에 나오는 원산 아낙네처럼 마을 뒷산에서 나무를 한 짐 이고 내려와 부엌 아궁이에 불을 지폈을 것이다. 어머니가 쓰던 부엌을 온전히 가지고 있는 이 남정네가 세상에서 제일 부러워 보였다.

어머니,
창에 달빛 내리는 소리 들으셨어요
창가로 흘러드는 수수꽃다리 향내 자줏빛 밤을 물들이네요
오월 단오에는
어머니 머리 결을 창포물에 감아드리고 싶었지요
한번은 치자꽃 핀 저녁나절,
창에 걸린 달빛 하도 고와서 하염없이 그것들을 바라보는데
코끝에 뭉긋한 치자향이 어머니 다녀간 냄새 같아
두리번거리다
두리번거리다
장독대며
우물가며
뒤뜰 감나무 밑을 서성이는데
산길부터 환해지던 달빛에 회 오르는 낯익은 은비녀와 참빗,
가락지, 고무신, 치맛자락 한 폭
은하수에 닿아 빛나지 않겠어요
달빛은 우물 속에 드리우고

노린재나무 꽃등 밝힌 그리움 또한 깊어

인정 깊은 마을에도 별이 빛나는데

고들빼기김치 들고 마실 가신 건 아닌지

건넌방에서 침침한 눈으로 이불을 시치시는 건 아닌지

두리번거리다

두리번거리다

다락방이며

광이며

텃밭까지 휘이 돌아보았지요

달뜬 마음에 부엌문 열고 보니

조청 고느라 가마솥에는 뭉근한 불 달아오르고

메밀대 타는 아궁이에는 구수한 냄새 지펴 오르고

뒤주 위 창가에는

어머니 미소 같은 흰 달빛만 소복이 쌓여 갔지요.

—시「어머니의 창」

안방 툇마루에 접해 있는 작은 부엌 창은 유리 한쪽이 6·25전
쟁 때 포성에 깨진 채로 지금까지 있다. 창이, 평생을 부엌에서
지낸 우리들 어머니의 숨통 같다는 생각을 했다. 하루에도 수십
번 부엌을 드나들던 어머니는 창에 비치던 초저녁 별을 보며 꿈
을 꾸었다. 어머니 가슴에도 참깨꽃 같은 하얀 꿈이 있었겠지.
　부엌 창문에는 이루지 못한 여인의 꿈이 성에처럼 생겼다 사
라지고는 한다.

파랑새를 찾던 탄광촌의 까만 창

― 막장 속의 검은 별

탄차炭車를 타고 막장으로 빨려 들어간 광부들은 석탄가루를 마시며 검은 별을 캤다.

별은 밤하늘에만 있지 않고 천 길 땅속에서도 빛났다. 식구들의 밥과 희망이기도 한 별은 정지된 시간 속에 박혀 검은 광채를 뿜어냈다. 광부들은 자신의 삶을 온몸으로 밀고나가며 땅속에 길을 냈다. 땅속 길은 로마 시대 지하묘지 카타콤처럼 무섭고 미로 같다. 개미굴 같은 채탄 굴이 무너질 때면 책갈피에 눌러놓은 단풍잎처럼 광부들은 화석이 되었다. 2억 1000만 년 전 중생대 쥐라기 땅속에 묻힌 은행나무, 익룡, 시조새, 암모나이트, 석탄처럼, 다시 2억 년이 지난 뒤, 광부들의 화석이 사막으로 변한 동해 바다 모래톱 어딘가에서 발견될 것만 같았다. 강원도 정선군 사

김민기가 탄광촌 아이들의 일기와 글을 모아 만든 그림책 『아빠 얼굴 예쁘네요』.

김민기가 만든 탄광촌 노래일기 LP 음반 재킷《아빠 얼굴 예쁘네요》.

김민기 노래일기《아빠 얼굴 예쁘네요》LP.

북읍 사북리에 있는 탄광의 산은 폐광된 지 오래이지만 여전히 까맣다.

슬레이트 지붕을 얹거나 벽을 친 집들, 함석집, 루핑집, 판잣집 즐비하던 탄광촌은 사라졌다. 그러나 까만 길의 흔적은 흑백사진처럼 남아 있었다. 갱도 안으로 들어가보았다. 빛이 사라진 굴속에서 레일 위를 달리는 인차人車는 어둠의 심장을 향해 돌진하듯 속도를 냈다. 탄차를 개조하여 광부들을 땅속 깊숙이 실어 나르던 열차 바퀴가 레일에 마찰을 일으키는 소리는 공포의 속도에 비례해갔다. 여행자가 레일 위를 달린 시간은 채 1분 남짓이건만 굴속에서는 십 리쯤 질주한 느낌이다. 그렇게 땅 밑으로 한참을 내려가면 탄을 캐다 말고 쉬어 꼬부라진 김치에 밥을 먹는 광부들을 만날 것 같다.

김민기의 탄광촌《노래일기》LP 음반을 들으면 가슴이 먹먹해진다.

김민기는 자신이 광부 생활을 했던 탄광촌 어린이들의 삶의 모습을《노래일기》로 만들었다. 검은 길은 열리는데 보이지 않는 탄광촌 풍경. 김민기가 그곳 아이들의 일기와 글을 모아 만든 그림책 『아빠 얼굴 예쁘네요』를 보면 풍경이 나타난다.

에취,

에──취,

엄마 추워

연탄불 꺼졌나봐

　　　그래 미안하다,

　　　지금 붙인다,

　　　밖에 좀 나와보지 않을래?

싫어 추워

　　　눈이 아주 많이 왔어

응? 눈이?

—김민기의 『아빠 얼굴 예쁘네요』 중에서

11월 27일 목요일 날씨 눈

첫눈이 왔다. 아주 많이 왔다.

학교 갔다 와서 빨래 걷는데 엄마가

아버지 도시락 갖다 드리라고 했다.

꿈자리가 사납다고 일 나가지 말랬는데

또 나가셨다. 어떤 아저씨가 굴속에서

도시락을 드시다가 연이야

너도 좀 먹으렴 했다. 자세히 보니까

탄이 아버지였다. 나는 굴을 나오면서
굴속에 창문이 있으면 굴속도 환해지고
공기도 더 좋아질 텐데 라고 생각했다.
서낭당 앞을 지날때 돌멩이를 하나
얹어놓으면서 속으로 "아빠, 어두운
굴속에서라도 밝은 마음으로
일하셔요" 라고 말했다. 집에 와서
탄이네 것이랑 우리 것이랑 빨래 갖다
주고 돈 받아다 엄마 드렸다.
내일의 할 일 또 시험―
휴! 어른이 빨리 돼야 시험을 안 치는데

―김민기의 『아빠 얼굴 예쁘네요』 중에서

탄광촌 빈집의 창가 풍경.

탄광촌의 연탄재.

　함박눈 펑펑 쏟아지는 늦은 밤, 연탄불을 갈기 위하여 화덕에서 양은 솥단지를 들어 올리면 바람 머금은 연탄은 더 맹렬히 타올랐다. 연탄집게를 따라 종종 두 장의 연탄이 붙어 나오고는 했다. 제아무리 들어붙은 연탄이라도 엄마가 칼질을 하면 무 썰듯 갈라졌다. 연탄구멍을 맞추는 일은 엄마에게 식은 죽 먹기보다 쉬웠다. 엄마는 방에 들어와서도 진저리가 날 만도 한 일거리를 또 찾으셨다. 반짇고리에서 천 조각을 꺼내 바느질을 한다든지, 털실로 아이들 옷 뜨개질을 한다든지, 구멍 난 양말을 깁는다든지. 엄마는 식구들 중에 제일 늦게 잠자리에 들었다. 그러고는 첫 닭이 울기 전에 일어나 탄불부터 살피셨다. 연탄은 식구들의 삶을 비추는 검은 태양이었다. 검은 탄가루가 날아와 두텁게 쌓인 창문은 해발 650미터에서 저 홀로 빛나고 있다.

　　　시험지가 선생님 품에 안겨
　　　들어온다. 시험지가 나누어진다.
　　　나는 굴속이 어떤 곳 인줄 안다.
　　　좁은 길에다 모두가 컴컴하다.
　　　그리고 온갖 소리가 나는 곳이다.
　　　잘못해서 연필을 떨어뜨렸다.
　　　연필을 주우려다가 나도 모르게
　　　순이 시험지를 보았다. 내가 못쓴
　　　답을 순이는 썼다. 쓸까 말까 망설

탄광촌 사진과 글로 채워진 조세희 작품집 『침묵의 뿌리』.

이다가 썼다. 가슴이 뛴다. 큰 죄를
지은 것 같다. 지우개로 지우고 다시
비워둔다. 후유, 마음이 훨씬 가볍다.

—김민기의 『아빠 얼굴 예쁘네요』 중에서[13]

광부들은 창에 어리는 금빛 햇살을 마음에 담아두고는, 땅 밑 765미터까지 내려가는 수직갱도를 따라 하강했다. 수직으로 한없이 떨어진다는 것은 오금 저리고 발바닥이 마비될 일이다. 그 오금 저리는 기분을 광부들은 밥벌이 때문에 매일 700여 미터를 땅속으로 내려가며 느꼈을 것이다.

1985년 2월 두 번째로 사북을 찾았던 소설가 조세희는 "서울 사람들은 모두 잘사느냐고 물어보던 병색 완연한 병반 광부는 을반 광부와 교대하기 위해 1300미터 지하로 일을 나갔다"라고 쓴 적이 있다. 땅속 1300미터로 일 나가는 사람들을 기록한 소설가 조세희의 『침묵의 뿌리』는 사북의 광부들과 가족들, 그리고 동시대인을 위한 침묵의 묵시록이다. 1980년대 중반께 『침묵의 뿌리』라는 아름다운 제목과 작가 이름, 흰색 표지에 나온 소녀의 흑백사진이 마음에 들어 책을 샀었다. 흰색 책 표지에 박힌 소녀의 네모난 사진은 해맑은 눈동자 속에도 처연한 페이소스가 짙게 깔려 있었다. 소녀의 아버지는 광부였다. 무표정한 얼굴에 딱히 희망도 찾을 수 없어 하던 소녀의 그 눈빛은, 사람들 가슴속에 따

뚯한 슬픔으로 남아 있다.

내가 처음 사북에 왔을 때는 시커먼 것만 보였다. 사북이라는 곳이 어떤 곳인가도 생각을 해보았다. 사북에 처음 왔을 때는 실망이 이만저만이 아니었다. 그런데 이곳에 살다 보니 이곳 사람들이 마음이 곱고 인정 많은 고장이라는 것을 알게 되었다. 지금 이 고장은 나와 정이 무척 많이 들었다. (1985 사북초등학교 6학년 김진아)

우리 어머니는 숨을 잘 못 쉰다. 그래서 내가 밥을 하고 있는데 어머니가 나왔다. 나는 어머니에게 "제가 할께요." 하고 말하였다. 어머니가 "그래, 그럼 자 해라" 하고 방으로 들어갔다. (1985 사북초등학교 1학년 송미경)

무용이 다 끝나고 집에 와 보니 아버지께서 세수를 하고 계셨다. 아버지 얼굴을 가만히 살펴보면 굴속에 들어가셔서 우리들을 먹여 살리기 위해 탄을 캐내고 월급은 조금밖에 없다는 것이 나타나 있다. (1985 사북초등학교 5학년 박영희)

─조세희의 『침묵의 뿌리』 중에서[14]

지하 765미터로 내려가는 수직갱도 문 앞으로 갔다.
땅속 깊이 떨어진다는 상상은 이름 모를 두려움과 공포를 불

탄가루가 화석처럼 굳은 탄광촌의 창.

탄광촌에 남아 있는 공동변소.
탄광촌의 이곳은 일을 보고, 손을 씻고, 화장을 고칠 수 있는 '화장실化粧室(toilet · bathroom · restroom)'이
라는 모던한 개념 대신, 똥오줌만 눌 수 있는 '변소便所'이다. 아침이면 남녀노소 줄을 서서 입장하여 '공동'
으로 '일'을 보던 민망한 미개未開.

러왔다. 지상에서 땅속 350미터까지 엘리베이터로 쉬지 않고 내
려가면, 6~8개의 수평 갱도가 나오는데, 광부들은 그곳에서 파
랑새를 찾았다. 창문 없는 막장에서 그들은 마음속으로 창을 내
며 파랑새를 보았다. 새가 존재할 수 없는 곳에 사는 새의 또 다
른 이름은 절망이거나 고독, 눈물일 수도 있지만, 막장에 사는 파

랑새의 이름은 그리움이다. 광부들은 식구들이라는 그리움을 검은 가슴에 품고 파랑새를 찾았다. 그리움이라는 탄차(炭車)가 막장에서 광부들의 생을 밀고 갔고, 파랑새라는 그리움이 막장에서 그들의 생을 견인했다. 검은 석탄가루가 광부들의 폐에 구멍을 숭숭 내더라도 그들은 수만 개의 흙점에 그리움이라는 그림을 그리며 침묵했다. 가쁜 숨을 몰아쉬느라 공기와 접촉한 폐 속의 탄재들은 산화하여 청동빛 그리움의 흔적을 남겼다. 마치 김환기의 그림 〈어디서 무엇이 되어 다시 만나랴〉에 새겨진 헤아릴 수 없는 점과 점이 그리움을 말하듯이.

밤하늘에 빛나는 푸른 별을 면화 위에 점으로 찍고는 네모난 틀로 두른 이 그림은, 그리움의 광휘가 은하수 되어 청색 먹빛처럼 번져 있다. 추상회화의 구도적 미를 펼쳐 보인 저 그림 속 점 하나하나에는 화가가 먼 이국에서 바라본 고향의 달과 매화, 3월 꽃바람 품은 뒷산의 바람 한 줄기, 마을 길 위에 뜬 샛별 하나, 항아리, 부뚜막, 백자, 그리고 보고 싶은 이의 얼굴이 총총히 박혀 있다. 그리움의 풍경이 변주된 점들은 그리운 섬이 되어 우리 곁을 서성인다. "밤이 깊을수록 / 별은 밝음 속에 사라지고"[15], 별이 진 자리마다 그리움이 남는다. 그리움은 우리에게 절망을 넘어서게 하는 전위 같은 것. 김환기의 〈어디서 무엇이 되어 다시 만나랴〉는 그리움이라는 시각언어가 캔버스에서 신비스러운 전위를 형성하고 있다. 광부들의 그리움은 그림 속 점과 점, 그 어딘가에서 다시 만날 것만 같은 또 하나의 전위이다. 나는 어디서

무엇이 되어 다시 만날지 모를 광부들을 위하여 캔버스 밖 세상에 거미줄 같은 그리움으로 점을 찍었다.

어둠 속에서 광부들이 찾은 파랑새와 창을 내고 본 빛의 실체는 꿈이다. 그러나 눈부신 꿈은 뼛속까지 탄가루를 심어놓았고, 아이들은 아버지 기침에 섞여 나오는 탄가루에서 검은 희망을 찾았다.

> 아버지가 집에 오실 때는 쓰껌헌 탄가루로 화장을 하고 오신다. 그러면 우리는 장난말로 "아버지 얼굴 예쁘네요." 아버지께서 하시는 말이, 그럼 예쁘다 말다. 우리는 그런 말을 듣고 한바탕 웃는다. (1981 사북초등학교 5학년 하대원의 일기)
>
> ―김민기의 『아빠 얼굴 예쁘네요』 중에서

아버지 얼굴에 묻은 탄가루가 예뻐 보였다는 아이의 말은 아이러니로 쓴 우화였다. 지상에 남겨진 무쇠덩이 탄차는 시뻘겋게 녹이 슬어갔다. 철로 변에 꽃대가 높이 자란 마타리가 노란 꽃을 피웠고, 검은 산자락에도 연보라 쑥부쟁이가 하나둘 피어났다. 지하에 묻힌 석탄은 인적 끊긴 길에 봉인된 채 다시 긴 잠에 들었다. 봄이 오면, 창가에 쌓인 탄가루에서도 꽃이 필 것이다. 태곳적 퇴적된 식물이 분해되어 생긴 물질이 석탄이므로 탄가루 입자 어딘가에는, 2억 년 전 깊은 잠에 빠진 꽃씨가 숨을 쉬고 있을 것이다.

김환기, 17-Ⅳ-71 #201, 코튼에 유채, 254x202cm, 1971 (어디서 무엇이 되어 다시 만나랴 연작)

파랑새를 찾던 탄광촌의 까만 창.

창문에 두툼하게 쌓인 탄가루에 따스한 숨을 불어넣었다. 석탄 가루 속에 잠든 꽃씨는 언제쯤 깨어날 수 있을까.

탄광촌의 창을 보고 온 날 밤, 장 막스 클레망이 연주하는 바흐의 〈무반주 첼로 모음곡〉을 들었다. 그 위대한 음악을 광부들에게 헌정하고 싶었다. 바흐 음악의 광대무변한 우주를 펼쳐 보이는 장 막스 클레망의 연주처럼, 광부들은 땅속에 매몰된 2억 년 전의 검은 우주를 우리에게 펼쳐 보였다.

전설 같은 이야기를 흑백사진 속에 남긴 그들은, 지금, 화석이 되어 있다.

곰소 마을 이발소의 파란 창

― 빛의 제국

이발소에 20년 넘게 채워진 녹슨 자물쇠.

부안 곰소 마을 인근 이발소에는 20년 넘게 자물쇠가 채워져 있다.

　이발소 주인이 세상을 뜨자 그의 아내는 가게 문을 닫은 뒤 소식이 끊겼다. 이발소에 넘쳐나던 동네 사람들 이야기는 봉인되고, 먼지만 켜켜이 쌓인 건물은 금방이라도 허물어질 것 같다. 이발소 명물인 1960년대식 의자는 등받이가 뒤로 젖혀진 채 누워 있다. 엿장수한테 거저 가져가라고 해도 손사래를 칠 이 의자는 긴 잠에 빠진 거인 같다. 잠든 거인의 몸은 뻘건 녹의 더께로 덮여 건드려도 꿈쩍하지 않았다. 옛날 이발소 의자는 의자의 왕 같아 보였다. 궁둥이가 닿는 데는 누런 소가죽이 덮여 있다. 케케묵은 이 구닥다리 의자가 지금까지 보존될 수 있었던 것은 이발소 문

20년 넘게 문 닫힌 이발소 안 풍경.
이곳이 이발소가 아니다. 어느 날 매트릭스 동네를 지나며 본 아득한 환영. 존재하면서
부재하는 사이버 스페이스. 민속박물관이나 생활사박물관을 보는 것 같다. 20년 넘게 잠
들어 있는 이발소에 첫발을 내딛는 순간 뽀얀 먼지가 피어올랐다. 20여 년 동안 밀폐된
공간에 쌓인 햇빛과 공기, 먼지와 침묵 사이로 탄식의 긴 숨결이 일었다.

이 20년 넘게 잠겨 있던 덕에 잠든 박물관 역할을 톡톡히 해왔기 때문이다.

이발소 안의 연탄집게는 삭아 검버섯이 피었다. 물이 나오지 않는 수도와 손잡이 한쪽이 부러진 수도꼭지, 먼지의 더께가 앉은 포마드 통, 하수구의 비누 조각, 떨어져나간 흰 타일, 말라비틀어진 치약, 대공 상담 113 포스터, 내려앉은 천장, 머리 감느라 손님들 앉았던 색 바랜 나무의자, 세월의 녹이 낀 희뿌연 대형 거울……. 정지된 시간 속에 사물들은 세월의 무게를 이기지 못했다.

구석에서 녹슬어 삭아가는 연탄집게.

벽장문에 붙은 대공 포스터. 우리 시대의 자화상.

이런 풍경 한쪽에는 으레 아이들 구슬치기하던 골목과 타마구 기름칠한 까만 전봇대라도 있으련만 이발소 앞으로 신작로가 났다. 이발소 안은 어릴 적 머리 깎던 경복궁 옆 효자동 이발소 모습 그대로였다. 깨진 유리창 안으로 얼굴을 불쑥 내민 배추꽃이 "안녕하세요, 이발소 아저씨?" 하고 인사할 것만 같다. 이 공간에서는 꽃만이 생명을 증언하듯 미풍에 흔들거린다. 깨진 창문을 열고 몰래 안으로 들어가 걸음을 옮길 때마다 햇살에 먼지가 튀어 올랐다. 이발소 안의 모습은 타클라마칸 사막을 지날 때 보았던 형해만 남은 동물의 두개골이 바람과 햇볕과 모래 속에 사라져가던 풍경을 닮았다. 삶이 멈춘 이발소 안은 기억 저편에서 본 박물관 같다. 아무도 기억하지 않는 시골 마을 이발소는 정지된 기억 속에 삶을 해체했다. 사라져가는 풍경 속의 삶은 철거하지 못한 설치작품 같다. 기이하고 독창적인 미술관을 구경하듯 신선

거울 앞의 로션 뚜껑에는
때와 먼지의 더께가 앉았
다. 희뿌연 거울 속의 의
자는 누구를 기다리는 것
일까. 의자는 시간을 의식
하지 않는다. 시간을 발효
시킨 항아리처럼 기다림을
발효시킨 의자. 의자는 의
자이다.

손님이 앉아 머리 감던 의
자.

한 분위기도 풍겼다. 시간 여행을 통해 아주 먼 옛날의 어느 정거
장에 잠시 머물고 있다는 느낌이 들었다.

　이발소는 '빛의 제국'이다.

　무덤 같았던 이발소에 햇빛이 닿으니 사물들은 잠에서 깨어나
기억의 영사기를 거꾸로 돌린다. 필름이 돌아갈 때마다 머리를
깎은 아이들이 옷 속에 박힌 머리털을 터느라 애를 먹고 있다. 잔
가시 같은 털이 살을 찌를 때마다 꼬맹이들은 따갑다고 몸을 비
틀어댔다. 이부가리로 머리를 빡빡 민 중학생들은 가끔 바리캉이
멈출 때마다 머리털이 뽑혀 인상을 찡그리고는 했다. 면도를 할
때면 흰 가운 입은 이발소 아저씨가 작은 생철통에서 비누 거품
을 만들고, 누런 소가죽 띠에 면도칼을 갈아 날을 세우는 모습도
보였다. 폐허로 남은 이발소는 햇빛이 들자 낯선 그리움으로 가
득 찬 빛의 제국으로 변했다.

　르네 마그리트의 그림 〈빛의 제국〉 연작의, 일상을 전복시키
는 낯선 이미지는 삶을 경이롭게 바라보게 한다. 파란 하늘에 흰
구름 떠 있는 풍경은 한낮이고, 창문에 불 켜진 집의 풍경은 밤이
다. 예술을 통해 삶의 시공간을 재구성한 낮과 밤의 기묘한 동거
는 역설적으로 상쾌함을 불러일으킨다. 마그리트 그림의 특징은
세계의 규칙과 규범, 관습 등에 맞서 모순과 부조화로 현실을 드
러낸다는 것이다. 〈빛의 제국〉은 은폐된 세계의 정신을 개진하고
있다. 즉, 〈빛의 제국〉을 하나의 세계로 상정할 때, 그림에 나타

르네 마그리트, 〈빛의 제국 L'empire des lumières 2〉, 1950-1954

난 불안정성과 낮과 밤의 혼돈은, 세계 그 자체를 표상한다. 다시 말해서 세계에 내재한 불안정성·카오스에 대한 메타포가 〈빛의 제국〉인 것이다. 마그리트는 회화란 언어를 연금술로 담금질하여 말하지 않은 시로, 캔버스에 펼쳐놓은 것이라 생각한 것 같다. 시는 예술의 이데아가 펼쳐지는 공간이며, 원초적 대지에서 솟아나는 영기靈氣이고, 존재 이전의 비밀을 간직한 꿈이다. 그의 그림들은 상상력의 유희 깃든 형이상학적인 시 같다.

마그리트의 〈빛의 제국〉이 공존 불가능한 낮과 밤의 포즈를 통해, 공존 불가능이라는 말의 허상을 비웃는다면, '빛의 제국'으로서의 이발소는 삶에 은폐된 잃어버린 시간을 증언하며 우리의 무관심을 비웃는다. 20년 넘게 같은 자리에 존재했지만 철저하게 은폐된 시간 속에 존재하지 않았던 존재, 이발소. 예술가는 캔버스에 낮과 밤이라는 서로 다른 개념을 재현시키는 방식으로, 우리 곁의 사물은 무관심에 잊혀져가는 방식으로, 공존 불가능의 의미를 되묻는다.

5월 어느 날, 밥 먹는 자리에서 백발이 칸나 향처럼 곱게 내린 시인 J 선생님께, 이곳 이발소 이야기와 함께 사진을 보여드렸더니, "허-어, 그것 참 한 편의 소설이네!"라고 하신 적이 있다. 부안 곰소 마을 인근 이발소가 현존하면서도 현실을 초월한 세계라 여겼다. 그곳은 마그리트의 〈빛의 제국〉에서 보았던 낮과 밤의 동시적 이미지가 펼쳐진 초현실 세계였다.

봄날 이발소 안에서 바라본 창밖 풍경.
낯선 창은 세계를 새롭게 인식하는 눈이다.

지붕에 하얀 눈이 소복이 쌓인 이발소의 창.
예술적인 '것'들은 삶 주변에 널브러져 있다. 하찮아 보이고 언밸런스한 촌스러운 사물
들은 예술가의 인공적인 작업물보다 깊은 감흥을 준다.

가브리엘레 뮌터, 〈청색 호수Der blaue See〉, 1954

옛날 이발소들은 빛이 잘 들어오게 미닫이문을 유리창으로 하거나 벽에 여러 개 창을 내었다. 간판 떨어진 곰소 마을 인근 이발소도 미닫이문과 벽면에 많은 창이 나 있다. 한 군데 유리창에는 파란색 선팅을 했는데 묘한 예술미를 풍겼다. 파랑을 뜻하는 영어 'blue'는 '우울한'이라는 의미도 가지고 있어서, 우울함의 은유로도 쓰였다. 유치해 보이는 파란색 선팅 창에서, 우울의 은유로서 멜랑콜리한 미를 보았다. 자투리 비닐 조각으로 멋을 부린 것인지, 파랑새를 찾고 싶었던 것인지 이발소 아저씨는 희망의 색을 창에 붙인 것이다. 파란색 선팅이 고독한 예술 행위로 비쳐졌다.

피카소는 음울했던 시기에 '청색 시대' 작품들을 통하여 은유로서의 우울을 표현했다. 독일의 청기사파 표현주의 화가인 가브리엘레 뮌터 역시 내면의 우울함을 〈청색 호수〉라는 그림에 투영시켰다. 사랑하는 화가 칸딘스키가 모스크바로 떠난 뒤 다시 만날 수 없었던 여인의 푸른 고독과 우울을 뮌터는 청색에 풀어놓았다. 이발소 아저씨는 파란색 선팅 창뿐 아니라 창고의 함석 문에도 파란색을 칠했고, 집의 기둥에도 파란색을 칠해놓았다.

이듬해 겨울, 다시 이발소를 찾아갔다.

햇빛에 반사된 유리창이 천장에 또 하나의 창을 냈다. 천장에 난 창은 우리 마음속의 유토피아이다.

이발소 창에서 내다본 창고 지붕과 마당에 흰 눈이 소복이 쌓였다. 이 겨울이 지나면 이발소의 서까래는 눈의 무게만큼 내려앉을 것이고 우리들의 추억 하나도 눈 속에 묻힐 것이다.

변산반도의 2월은 많은 눈이 내렸다. 세상의 길이란 길은 하얀 망각으로 덮여버렸다. 설원에 묻힌 집과 건물들은 빙산의 일각처럼 솟아 있었다. 이발소를 찾아가는 길은 더뎠다. 길은 흰 눈에 두껍게 밀착되어 좀체 열리지 않았다.

작년 봄 이곳에 왔을 때는 내소사에도 벚꽃이 만발했었다. 참따랗게 눈 쌓인 매화 가지는 금방이라도 꽃망울을 터트릴 것 같았다. 이발소 가는 길에 추운 마음을 녹일 겸 길가 골동품 가게를 구경했다. 그런데 이 골동품 상점도 좀 별나 보였다. 큼지막한 공장으로 쓰던 곳에 차려진 가게 노천에는 헌집에서 뜯어낸 고가구 목재와 커다란 옹기들이 폭설에 숨어 있었다. 예로부터 이 지역 옹기장이들은 솜씨가 좋아 여기 옹기는 전국으로 나갔다고 한다. 찬장에는 옹기로 만든 수저통과 막사발이 놓여 있었다. 막사발에 찻물을 식혀 차를 우려내면 차향이 눈꽃에 번질 것 같았다. 허허로운 백자색 막사발은 소멸하지 않는 미를 담으려는 듯 속을 비워두고 있다. 자물쇠, 물레, 놋그릇, 요강, 베개들도 정겹게 놓여 있다. 골동품 가게를 둘러보다가, 이곳에 곰소 이발소를 통째로 옮겨놓으면 어떨까 생각했다. 가게 한 구석을 이발소가 차지한들 무에 나쁘겠는가.

지난해 봄에 왔을 때보다 이발소는 삭아가는 빛이 완연했다.

하긴 작년 여름 물난리에도 이만큼 버티고 있는 것이 신통할 지경이다. 이발소 바닥에는 장마에 밀려들어온 진흙이 굳어 갈라

졌고 한쪽 벽에는 구멍이 생겼다. 커다란 구멍 위에 간신히 몸을 지탱하는 창이 안쓰러웠다. 폭설은 이발소의 기억과 비애와 상처를 하얗게 덮고 망각의 시간을 지키고 있다. 지붕 위 눈과 처마 밑 고드름이 녹아가면 집도 조금 더 주저앉을 터였다. 촘촘한 그물망처럼 이발소를 감싸던 햇빛이 짧아져가고 있다.

거울 옆 하얀 타일 벽에는 1993년 6월 달력이 멈춰버린 시간을 증언하고 있다.

1993년 6월, 시간이 멈춘 이발소 달력.
달력 숫자 속에 멈춘 20여 년 전의 시간은 '존재와 무', '존재와 시간'에 대한 명상록이다.

지리산 자락 녹슨 함석 문에
달린 뒷간 창

— 아이스테시스적인 미적 체험

산수유꽃 군락지인 구례군 산동면 현천 마을 어느 집 밭뙈기에 덩그마니 뒷간이 하나 있다.

녹슨 함석 문을 열고 뒷간으로 들어섰다. 듬성듬성 진흙 떨어져나간 벽 틈새로 햇빛이 쏟아진다. 재래식 뒷간은 추억이 현상되는 암실 같다. 햇빛 닿은 자리마다 오래전 풍경이 차오르고 있었다. 일을 마치고 허리춤을 추스를 때면 밖에서도 안이 훤히 보였다. 은밀함마저도 노출시키는 산촌 뒷간은 생의 또 다른 여로이다. 이 집 뒷간의 미덕은 쭈그리고 앉아 일을 보며 산자락을 감상할 수 있는 것이다. 문 중간쯤 위쪽으로 뻥 뚫린 네모난 공간은 지리산 풍경이 펼쳐지는 캔버스이다.

봄날은 나뭇가지마다 꽃망울 터지는 소리에 귀가 열린다. 사람

몸속의 꽃봉오리도 참따랗게 하나둘 벌어진다. 뒷간 앞에는 자그마한 텃밭이 있는데 흙 위에 흰 비닐이 덮여 있었다. 뒷간에서 막 볼일을 마치고 나온 할머니한테 물으니 감자 새순이 빨리 올라오게 비닐을 덮었다고 한다. 쪽 찐 머리의 할머니는 비닐을 걷고는 감자 새순을 보여주셨다. 제법 자란 이파리를 보고 이게 감자 순이냐고 물으니 할머니는 "고놈은 고들빼기고, 요놈은 취나물이여!" 하신다. 할머니가 가리키는 손끝을 따라가니 아주 작은 감자 순이 흙 위로 고물고물 얼굴을 내밀었다. 6월이 오면 손바닥만 한 밭뙈기에도 감자꽃이 필 것이다.

　햇볕과 비바람에 삭은 뒷간 문은 허리춤까지만 함석이 대져 있다. 위쪽은 직사각형 꼴로 뚫려 있어 영락없이 낡은 액자 모습이다. 풍경이 펼쳐진 액자는 낯선 세계로 들어서는 문이다. 그리고 뒷간 함석 문의 액자화된 풍경은 실제 풍경을 대신하는 기호이다. 액자화된 풍경은 풍경의 실체가 아니다. 보는 것, 생각하는 것, 표현하는 것은 가능하나 만질 수는 없다. 그것은 풍경의 바깥, 풍경의 표면인 것이다. 풍경의 표면은 풍경 그 자체를 대신한다. 액자화된 풍경에서는 풍경의 표면이 곧 풍경의 심층이 된다. 뒷간 문의 액자화된 풍경은, 풍경 심층의 '흔적'인 것이다. 함석이 빨갛게 녹슨 뒷간 문을 통하여 지리산 자락 은밀한 풍경의 봉인을 뜯었다.
　산수유꽃 덮인 구례의 한 마을은 노오란 꽃섬이다.

뒷간에 걸린 2007년 9월 달력.
달력에 박힌 숫자는 무한대로 나아가는 시간을 1에서 31까
지 열두 묶음으로 붙잡아놓은 허무한 기록이다.

여기선 밤하늘 별도 노랗게 반짝이고 달빛도 보리목처럼 노르스름하게 비춘다. 산수유꽃 섬에 사는 사람들과 꽃섬을 찾는 이들 내면에는 노란 꽃등이 불을 밝힌다. 부산에서 이 마을을 찾아온 화가들이 산수유꽃 핀 돌담 아래서, 맑은 물 담긴 저수지 둑에서, 이젤을 세우고 봄빛을 그린다. 어떤 이는 종이에 저수지 물빛을 그리느라 담연한 제 속내에 수채 물감을 풀고, 어떤 이는 노랗게 부푼 꽃 냄새를 맡으며 유화 물감을 덧칠한다. 화가들은 어쩌면 돌아오지 못할 시간의 침묵을 호명하고, 사라져가는 미의 순간을 낚아채어 삶의 아름다움을 해독해보고 싶었던 것 같다.

한참을 뒷간 안에서 놀다 보니 적나라한 냄새가 진하게 몸에 배어났다. 예서 바깥을 내다보면 진경을 마법처럼 불러내는 신비함이 있다. 해가 바뀔 때마다 산수유꽃 필 무렵이면 이곳을 찾고는 했지만, 변한 것이라고는 뒷간의 달력 종이만 한 장 찢겨 있을 뿐이었다. 2010년과 2011년 봄날 이곳을 찾았을 때는 2007년 9월 달력이었는데, 2012년과 2013년 봄에 왔을 때는 2007년 10월 달력이었다. 현천 마을은 산과 계곡을 따라 산수유나무와

2010년 지리산 자락 뒷간 창밖에 핀 산수유꽃.
꽃이 피는 건 미의 섭리가 지상에 현상되는 예술이다.

2013년 지리산 자락 뒷간 창밖에 핀 산수유꽃.
꽃 피는 게 해마다 같아 보이는 건 착시현상 때문이다.

'죽은 토끼에게 어떻게 그림을 설명할 것인가 wie man dem toten Hasen die Bilder erklärt'라는 테마로 퍼포먼스 중인 요제프 보이스.

머리와 얼굴에 꿀과 금박을 바른 요제프 보이스의 모습.

술래잡기하듯 집들이 들어서 있다. 그 흔한 점방 하나 없는, 산수유꽃뿐인 이 마을에서는 1년 새 달력 한 장 뜯을 만큼 시간이 더디 가는가 보다.

뒷간 문의 이면은 미지의 세계이다.

뒷간에 쭈그리고 앉아 행위예술가 요제프 보이스를 생각했다. "만물은 가변 상태에 있다"라고 했던 그 사내의 말처럼, 뒷간 함석 문은 부식되어가며 새로운 생명력을 가진 오브제로 탄생한다. 철학적으로 인간의 의지가 '비결정론'적인 자유의지인 것처럼, 보이스 역시 사물도 비결정적 상태에서 부식과 발효와 증발을 통

해 변화한다고 말한다. 그는 사물을, 과학적으로 규명된 비결정성 물질이라는 과학 언어가 아니라, 꿈과 상상력의 이미지를 빚어내는 예술 언어로 보았다. 1965년 11월 26일 뒤셀도르프의 슈멜다 갤러리에서, 보이스는 죽은 토끼를 안고서 두 시간여 동안 토끼에게 자신의 작품을 설명하는 전시회를 가졌다. '죽은 토끼에게 어떻게 그림을 설명할 것인가'라는 테마의 이 낯설기 짝이 없는 퍼포먼스는, 죽은 토끼와의 대화를 통하여 자연과 인간의 조화를 예술적으로 표현한 것이다. 자신의 머리와 얼굴에 꿀과 금박을 바르고, 한쪽 신발 밑창에는 쇠창살 철판을 얽어 엮고, 다른 신발 밑에는 펠트 천을 댄 채 의자에 앉아, 죽은 토끼에게 두 시간여 이야기하던 요제프 보이스. 나는 그의 퍼포먼스가 욕망의 불화덩어리인 이 세계에서 예술가가 벌이는 굿판이라고 생각했다. 그는 부조리한 세계를 예술로 치유코자 했던 샤먼이었다.

그는 죽은 토끼, 펠트 천, 담요, 돌덩이, 떡갈나무에서도 인간에게 생명력을 불어넣는 예술의 자유정신을 보였다. 그가 "담요는 모든 것을 감싸고 덮어줍니다. 따라서 담요는 모든 상반된, 양극화된 사상과 사회체제가 만나는 곳이지요. 우리는 담요가 되어야 합니다"라고 말한 것을 보면, 보이스는 친숙하고 사소한 사물뿐 아니라 식물이나 광물, 혹은 우주에서도 예술의 지혜를 찾을 줄 알았던 예술가였다. 예술의 샤먼 같은 보이스가 지리산 자락 산수유 마을을 찾아, 주술적 느낌 드는 뒷간 문을 보았다면, 그의 예술이 좀 더 위버멘쉬übermensch적인 경지로 나갈 수도 있지 않았

을까. 나무에 덧댄 함석 문은 썩고 삭아갔지만, 그곳에 영원히 부식되지 않을 예술적 도금을 입히고 싶다.

문이면서 액자 모습을 띤 뒷간 함석 문은 삼백예순날 새로운 산자락 풍경을 잉태한다. 뒷간 귀퉁이에 걸려 있는 달력 일부는 찢겨나가고 없다. 뒷간 안 바구니에는 색깔이 누렇게 바랜 고릿적 영어 책이 있었다. 빨간 볼펜으로 군데군데 밑줄 그어진 영어 책은 수십 년 전에 중학생이 보던 것 같다. 일 볼 때 쓴 탓에 책장은 찢겨져 얄팍해졌다. 뒷간 안에는 작은 봉우리만 한 잿더미가 쌓여 있다. 녹슨 부삽 하나도 잿더미에 푹, 박혀 있다. 큰일을 치르고 나면 부삽으로 재를 떠서 덮은 뒤, 다시 부삽으로 그것을 떠서 잿더미에 던지고 잘 덮어두라는 무언의 약속이다. 아궁이에서 나온 재는 뒷간에 쌓여 배설물과 섞이면서 두엄더미가 된다. 두 발을 올려놓고 궁둥이 까고 앉는 발판은 구멍 셋 뚫린 시멘트 블록이었다. 할머니가 일 보고 간, 재로 덮어놓은 생의 행복한 흔적이 보였다. 호기심에 쭈그리고 앉아 문 밖을 보니, 눈앞에는 산자락을 뒤덮은

산수유꽃!

군데군데 촌색시 부끄럼 타듯 수줍게 피어나는

진달래꽃!

발갛게 녹슨 함석 문 안으로 침입한 눈부신

햇살 한 줄기!

문門이 창窓이다.

뒷간의 이미지는 아이스테시스aisthesis, 감성적인 미적 체험을 몸에 현상시킨다. 산촌에서는 꽃과 나무를 보는 것이 아니라, 나무와 꽃과 봄 햇살이, 들풀과 꽃과 나무와 바람이, 사람을 본다.

소설가 박완서가 사랑한
와온 바다와 창
― 따뜻하게 잠들면서, 차마 잠들지 못하면서

황금빛 벼 익은 논 끄트머리께 큰 나무 한 그루가 서 있다.

가까이 가서 보니 잎사귀마다 안개를 몽글몽글 품은 모습이 꽃 핀 편도나무 같다. 멀리서 보면 매화

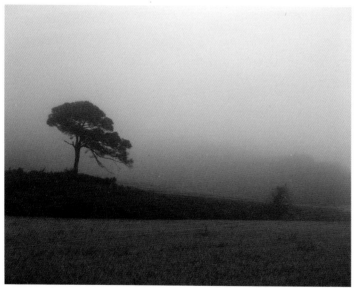

들과 숲에 내리는 아침 안개.

피에르 보나르, 〈꽃 핀 편도나무 L'amandier en fleurs〉, 1946

꽃이나 복사꽃과 구분이 잘 안 되는 편도나무꽃은, 피에르 보나르의 그림에서도 볼 수 있다. 보나르의 〈꽃 핀 편도나무〉라는 작품에는 햇빛 머금은 가지마다 눈송이 같은 하얀 꽃이 가득 달려 있다. 작가 알베르 카뮈도 「편도나무」라는 글에서 "나는 그 연약한 눈雪빛의 꽃이 모든 비와 바닷바람에 저항하는 것을 보고 황홀함을 금치 못했다"라고 말했다. 꽃들은 햇빛의 순도를 아름답게 기억하고 있다. 자연에 깃든 빛의 찰나를 보나르는 사라지지 않을 색의 변증법으로 그림의 색채에 새겨놓았다. 소박하면서 화사하고, 애련愛憐한 떨림 묻어나는 보나르의 색채는 정신이 현상된, 색의 지순한 철학을 느끼게 한다.

안개 머금은 가지마다 꽃을 틔운 논둑길 큰 나무는 무채색의 한 진경을 보여준다. 채도가 없는 안개의 무채색은 명도의 차만 존재한다. 안개의 내면에는 설렘이라는 색의 스펙트럼이 숨어 있다. 안개에서는, 옛날 사진사가 사진을 찍을 때 '펑' 하고 터뜨리던 섬광 같은 추억의 색채가 애수 짙게 묻어난다.

해무가 바람에 실려 올 때마다 와온이 느껴졌다.

영사기에서 흘러나온 불빛 같은 추억이 마음속 스크린에 비치고, 지난날의 풍경이 기억의 물 위를 미끄러져왔다. 세상에 부재하는 이에 대한 추억은 상처였다. 생의 여행길이란 상처 사랑하기의 과정이고, 상처는 생을 수선하는 묘약이라는 것을 와온에 와서 알았다. 돌아올 수 없는 먼 곳으로 여행을 떠나기 여덟 달 전에도 소설가 박완서 선생님은 와온에 왔었다. 그날따라 낮게

내려앉은 구름이 수평선에 드리웠다. 해변 끝에서 영원을 응시하듯, 선생님은 하늘 저편만 쳐다봤다. 마치 그해 겨울을 못 넘기고 자신이 돌아갈 하늘을 알기라도 하듯이 말이다. 선생님의 모습이 인상적이어서 멀찌감치 떨어져 카메라 줌 렌즈를 돌리며 셔터를 눌렀다. 슬라이드 필름을 현상해보니 카스파르 다비트 프리드리히 <small>19세기 독일의 낭만주의를 대표하는 화가로, 괴테를 비롯한 낭만주의 시인에게 영향을 미쳤다.</small>의 그림 〈바닷가의 수도승〉과 구도가 비슷했다. 검푸른 바닷가에서 광막한 밤하늘을 보는 수도승은 한 점처럼 아주 작아 보인다. 〈바닷가의 수도승〉과 '바닷가의 노작가'가 느꼈을 감정은 다르지 않을 것 같다. 화가는 〈바닷가의 수도승〉을 통하여 헤아릴 수 없는 자연의 위대함과 인간의 유한성을 표현했다. 인생의 황혼녘에서 와온 바닷가에 선 선생님 역시 그림 속 수도승을 닮았다. 끝도 없이 출렁거리는 바다의 끝은 우주가 아닌지, 바다의 끝에서는 가늠하기 어려운 자유가 펼쳐지는 것은 아닌지, 노작가는 무언가를 회상하고 있는 듯했다. 곧은 자세로 서서 두 손을 가지런히 앞에 모은 표정에서는 어찌 할 수 없는 삶의 연민도 비쳤다. 침묵이 흐르는 하늘과 망각이 그려진 바다로 길을 내며 바람이 지나갔다. 노작가가 품었던 생도 한 점으로 수렴해갔다. 그 순간, 만년의 선생님이 수평선 맞닿은 하늘가로 훨훨 날아가는 것을 보았다. 연필로 그은 점선처럼 희미한 그림자를 지상에 남기며 영원을 향해 날아가던 한 생애!

와온 바다는 옛이야기를 들려주는 어머니처럼 다정스럽다. 억새의 은빛 눈부심 대기에 차고 수평선 맞닿은 곳에 해거름 일면 와온에는 미망의 바람이 분다. 바다에서 불어오는 바람 속에는, 바다로 떠나간 사람들의 이야기 같은 말방울 소리가 쩔렁거리며 들려온다. 선생님은 와온의 연푸른 색실 풀어놓은 바다 빛과 아늑한 땅의 기운과 종잇장같이 여린 바람을 무척이나 사랑했다.

선생님은 이곳에 올 때마다 바다를 바라보며 자신이 살아온 세월의 고삐를 슬그머니 풀어놓았다. 작가는 자신이 지은 이야기 집을 저 스스로 허물고, 또 다른 경험에 실려 있는 사유를 영혼의 원고지에 새긴다. 뭇 작가들이 그렇듯 선생님 역시 경험 속에서 예술을 길어 올렸다. 작가는 경험을 매개로 현실 속에 예술을 꽃피우는 법을 아는 사람이다. 선생님은 "소설 속 이야기의 집은 '살아 있는 유기체와 같아야 한다'"[16]라고 생각했다. 한 편의 소설이 완성될 때마다 선생님의 갈비뼈 한쪽이 조금씩 주저앉았다. 이뿌리에 균열도 일었고, 머리털이 한 움큼씩 빠졌다. 그것은 예술가들이 운명적으로 받아야 할 천형이다. 선생님이 와온 바다에 와서 자신의 이야기 집을 하나씩 해체할 때면, 언어의 기둥과 서까래, 주춧돌이, 형상의 이미지들이, 노을 지는 바다로 밀려갔다.

선생님은 명망 높은 작가의 모습일 때보다도, 자유로운 영혼으로 와온 바다 앞에 섰을 때가 더 편안해 보였다. 작가라는 레이블도 장식품 같아서 거추장스러울 때가 있다. 바다라는 대자연 앞에서는 꼬막 캐는 아낙이든 작가이든 모두 다 바람 같은 존재이

와온 바닷가의 노작가, 소설가 박완서. 시간 속에서 '영원회귀'하는 이의 사진을 본다는 것은 하나의 관념이다. 생각한다는 것은 관념론이다. 실존하지 않는, 실존할 수 없는, 그러나 살아 있는.

카스파르 다비트 프리드리히, 〈바닷가의 수도승Der Mönch am Meer〉, 1809~1810

다. 인간 근원에 존재하는 고독이나 외로움은 덧난 상처 같아서 어느 작가이든 그것을 비켜 갈 순 없다. 생의 노년에 이른 선생님은 작가로서 세상 부러울 게 없었지만, 내면의 섬에는 하얀 고독이 흰 눈처럼 내렸을 것이다. 와온은 선생님한테 슈베르트 즉흥곡 3번의 피아노 멜로디 같은 슬프도록 아름다운 선율 깃든 바다를 보여주었다.

독일 유학 시절, 선생님과 함께 체코 프라하에서 독일의 여러 도시를 거쳐 오스트리아 빈에 도착했을 때였다. 거리를 산책하던 선생님이 일행에게 한 첫말은 "여긴 공기 냄새부터 다르지?"였다. 때마침 여름 한낮을 잠깐 스친 맑은 여우비 탓도 있겠지만, 예술의 도시답게 빈은 공기부터 자유롭다는 것을 두고 한 말이었다. 와온 역시 공기 냄새부터 달랐다. 소박한 아름다움과 따뜻한 허무가 느껴지는 곳이 '와온스러움' 같았다. 와온의 선생님한테서는 모차르트의 〈클라리넷과 비올라, 피아노를 위한 삼중주〉처럼 청아하면서 깊은 울림의 소리가 났다.

그해 겨울, 깊은 잠에 든 선생님을 보며 이건 소설이 아닌 엄혹한 삶이라는 걸 알았다. 선생님도 암인 줄 몰랐다. 그 끔찍한 사실을 알기 두 달 전인 그해 8월에도 여러 번 만났었다. 한번은 삼복염천치레로 팔당의 허름한 식당에서 만나 장어구이에 소주를 마셨다. 그것은 연중행사 중 하나였다. 선생님의 오랜 단골집이기도 한 식당의 자그마한 마당에는 그야말로 옛날식 꽃밭이 있었다. 그날따라 굵은 빗줄기가 내렸다. 손때 묻은 창호지 방문

492

을 활짝 열고 빗소리를 들었다. 동그스름한 꽃밭에는 벌써 자줏빛 과꽃이 탐스럽게 피었다. 꽃이 진 꽈리는 붉은 열매를 달 꿈에 잠겨 비를 맞았다. 선생님은 봉선화, 분꽃, 채송화가 함께 핀 꽃밭을 내다보며 소주잔을 비웠다. 그러고는 "어쩜 옛날에 보던 꽃밭 같을까!"라고 소박한 감탄을 했다. 동요 〈고향땅〉을 독일 리트Lied 수준으로 잘 부르던 시인이자 평론가인 K 선배는, 선한 미소를 띠우며 느릿느릿한 충청도 양반 말투로 꽃밭 이야기를 이어갔고 선생님은 소녀처럼 맞장구를 쳤다. 처마 끝 녹슨 양철 물받이에서 들려오던 빗소리의 향연은 우리 일행을 쪽배에 싣고 은하수로 데려갔다. '시쟁이'이거나 '소설쟁이'들인 우리 일행은 꽃무늬와 빗소리의 고혹적 색채에 빠져 침묵했다. 만약 선생님이 좋아했던 정지용의 시에 곡을 붙인 〈향수〉가 들렸다면 우리는 누구랄 것도 없이 눈가가 촉촉해졌을 것이다. 삶의 신산辛酸 깃든 소주를 즐겨 마시는 선생님은 투명한 유리잔을 입술에 댔다. 우리들은 빗소리에 취해 각자 잔에 든 소주를 입에 털어 넣었다.

또 한번은 남한강이 보이는 양평의 한 밥집에서 깔깔대며 이야기꽃을 피웠다. 선생님의 마지막 산문집이 된 『못 가본 길이 더 아름답다』를 축하하는 자리였다. 세상의 못 가본 길은 아름답고, 동경 가득한 그 길이야말로 생에 대한 성찰과 미에 대한 인식을 넓혀준다. 그러나 이 세상 밖으로 떠난 그 길은, 살아 있는 자들에게 속수무책이다. 노작가는 자신의 집 식탁 앞에 앉아, 산수유꽃 핀 창밖 보기를 좋아했건만, 꽃 피기 달포 전에 생의 시계는

벚꽃 지는 모리아 카페 정원. 허공에 흩날리며 떨어지는 하얀 벚꽃잎은 지난겨울에 먼 곳으로 떠난 이가 보내온 편지이다.

멈춰버렸다. 끔찍한 현실에서 도망치듯 슈만의 즉흥곡 3번 〈피아노 5중주〉 2악장만을 반복해서 들었다. 그 음악은 어둡고, 침통했고, 우울했고, 죽은 자를 위한 진혼의 시 같았다. 너무나 아득하여 측량할 수 없는 시간의 비통함은 음악의 광경이 되었다. 차이콥스키 말대로 이 음악은 비극적인 장송행진곡이다. 나는 음악이 지닌 위대한 정화의 힘을 믿었다. 음악은 고통을 초극하여 삶에 희망의 날개를 달아줄 것이라고.

선생님이 사랑했던 와온 바다를 다시 찾았다. 바닷가 언덕에 올라보니 흰색 예배당도 여전했다. 치마저고리를 입은 어머니가 모로 누운 채 따뜻하게 잠든 모습의 바다, 와온! 갯마을 바다는 이름을 닮아 온유했다. '누워 잠든 따뜻한 바다' 와온臥溫은, 상심한 마음이나 실패한 모든 인생을 품어주는 바다이다. 인간이 바다 앞에서 겸손해지는 것은 생의 불연속성과 자신의 인간적인 약점마저도 바다가 품어주기 때문이다. 어머니가 누워 잠든 따뜻한 바다 와온에 선생님도 안겨 잠들어 있다.

와온 바닷가 야트막한 언덕에 있는 하얀색 카페 '모리아'는 선생님이 즐겨 찾던 곳이다. 와온 바다가 삶에 대한 메타포를 품은 텍스트라면, 모리아에서의 커피 한 잔은 실존에 대한 은밀한 질문을 품게 한다. 카페라는 살롱은 예술가들에게 정신적인 것이 현상되는 이데아로서의 공간이고, 예술적인 영감을 주는 오아시스이며, 커피 한 잔만으로도 세속의 지친 삶을 위로받을 수 있는

에드가 드가, 〈압생트
L'Absinthe〉, 1876

파리의 센 강 좌안에는 카
페들이 많은 생제르맹 데
프레 지역이 있는데 여기
서 철학자와 문인들의 토
론이 많았다고 한다. '카
페 드 플로르'에서 토론
중인 장 폴 사르트르와 시
몬 드 보부아르, 보리스
비앙과 미셸 비앙(1949).

보들레르가 '카페 랑블랭'
에서 제목을 정한 시집
『악의 꽃Les Fleurs du mal』
(1900) 표지.

공간이다. 드가의 잘 알려진 작품 〈압생트〉가 그려진 곳도 몽마
르트르가의 한 카페였고, 아폴리네르와 시몬 드 보부아르의 집필
실이 된 곳도 '꽃의 여신 플로라'라는 이름의 '카페 드 플로르Café
de Flore'였다. 소설가 박완서 선생님 역시 바다가 보이는 카페 모
리아에서 소설적인 것들을 스케치했을지 모른다. 작가들은 자기
만의 우주가 보이는 곳이면 그게 어디이든 간에 연필을 꺼내 끼
적거리길 좋아한다. 티베트 고원의 먼지 사막 길에 털썩 주저앉
아 수첩에 무엇인가 깨알같이 쓰던 박완서 선생님의 결정체가 티
베트 기행집 『모독』이듯, 카페 모리아에서도 선생님은 깊은 명상
에 잠기고는 했다. 필시 선생님은 마음속 심연의 공책에 와온 바
다가 불러주는 시를 적고 있었을 것이다. 해거름 녘이 절경인 남
도 바닷가 한적한 곳에 자신이 사랑한 바다와 카페를 간직했던
선생님은, 그것만으로도, 생의 액운을 풀어주는 아름다운 역마살
을 가진 작가였다. '카페 랑블랭Café Lemblin'의 단골손님 보들레르
가 시집 『악의 꽃』의 제목을 그 카페에서 정했듯, '카페 모리아'
의 단골 손님 소설가 박완서도 좀 더 살았더라면 소설 제목 하나
쯤은 이 카페에서 만들지 않았을까. 선생님과 우리는 바다 내음
진한 모리아에서 커피를 마시며 뜨내기 삶을 사는 부박한 인생
들처럼, 혹은 출항지를 떠나 유토피아를 찾아가는 몽상가들처럼,
때로는 고상하게 삶과 문학, 시대와 예술, 작품들에 대해 이야기
하고는 했다. 어머니 숨결 같은 바닷바람이 카페테라스로 불어왔
다. 바다에 지난 시간을 묻고 온 사람들이 카페테라스에 앉아 커

모리아 카페 창에 비친 와온 바다. 모리아에서 소설가 박완서가 즐겨 앉던 자리.
해 질 녘 창에 비친 와온 바다는 시뮬라크르한 풍경이다. 실재를 재현하지 못하는 카페
에서 노작가가 좋아하던 자리도 시뮬라크르이다. 따뜻한 시뮬라크르는 마음속에 존재하
는 유토피아이다.

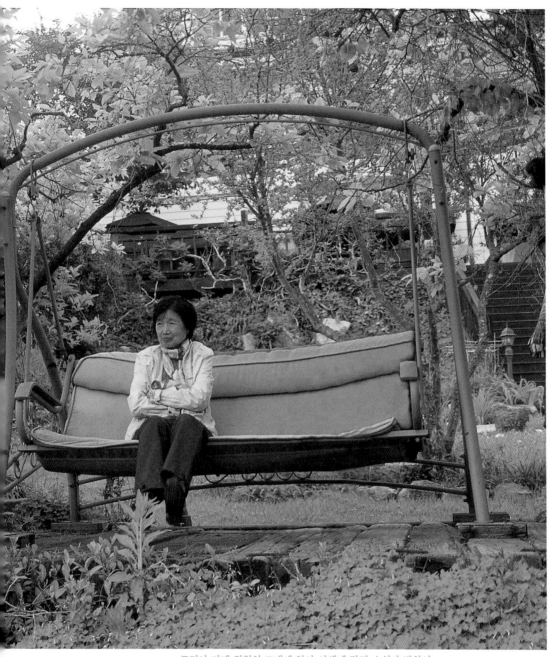

모리아 카페 정원의 그네에 앉아 사색에 잠긴 소설가 박완서.
지나간 시간을 증언하는 사진은 고백록을 쓴다. 보고 싶은데 볼 수 없는 당신과 나의 거
리, 우리가 만났던 굽이마다 꽃이 피고 꽃이 지고 눈이 내린다. 사람과 사람 사이의 거리
를 채우는 것은 잡힐 듯 잡히지 않는 바람과 햇빛과 안개이다.

모리아 카페테라스의 오래된 모과나무가 연분홍 모과꽃을 피웠다. 모과꽃 너머 와온 바다가 펼쳐지고 섬이 있다. "그 섬에 가고 싶다".

피를 마신다. 지은 지 15년 넘은 모리아에서 선생님이 즐겨 앉던 자리는 안쪽 끄트머리 창가이다. 선생님은 커피 한 잔에 담긴 풍경을 음미하며 눈을 감고 사색에 잠기고는 했다. 안토니오 야니그로가 연주하는 바흐의 〈무반주 첼로 모음곡〉이 고풍스럽되 무겁지 않고, 경쾌하되 가볍지 않게 들려왔다. 선생님도 바흐가 풀어놓은 광대한 우주의 이야기에, 영혼의 울림 빚어내는 소리의

오래된 도깨그릇이 차지한 모리아 카페 정원에는 그리움 숨은 산책길이 있다.

풍경에 빠져 묵상 중이시다.

〈테네시 왈츠Tennessee Waltz〉, 〈당신의 결혼식에 갔었죠I Went to Your Wedding〉라는 노래로 잘 알려진 팝가수 패티 페이지를 닮은 모리아 여주인이 햇감자를 삶아 내오면, 선생님은 어릴 적 개성에서 먹던 맛이라며 보슬보슬한 감자를 맛깔스럽게 드시고는 했다. 카페에서 비스듬히 내려다보이는 원경은 와온 바다이고, 중경은 이

카페의 소박하고 단아한 정원이며, 근경은 카페 창에 비치는 또 다른 바다이다. 바다가 보이는 이 집 창가에 앉아 커피를 즐겨 마시던 선생님은 창 속의 바다로 긴 여행을 떠났다. 창을 경계로 유리창 속의 바다와 세속의 바다가 존재한다. 바다 쪽으로 나 있는 정원 꽃길을 좋아했던 선생님은 산책 중에 그네에 앉아 수평선을 바라보고는 했다. 그네에 앉은 노작가의 몸에서는, 어린 여자아이가 나와 그네를 탄다. 노작가는 흔들거리는 그네를 타며 유년의 자신과 이야기를 하는 중이다. 여자는 나이를 먹어도 소녀적 마음을 간직하고 있다. 카페테라스 한쪽의 오래된 모과나무는 바다를 향해 연분홍 꽃을 피웠다. 모과꽃은 바람이 불때마다 춤추는 눈송이처럼 흔들린다. 고목이 되어서도 투명한 꽃을 피운 모과나무와 그 꽃들을 경이롭게 바라보던 노작가 모두, 생의 목적지를 말하지는 않았지만 우주가 돌아갈 곳임을 그들은 알고 있다.

흰색 모자를 쓴 선생님은 정원을 걸을 때, 고흐의 그림 〈정원을 걷는 여인〉의 모습과 흡사했다. 고흐는 짧은 화가 생활 중에도 프로방스를 비롯한 많은 정원 풍경을 그림으로 남겼다. 고흐에게는 정원이 삶의 안식처이자, 예술적 유토피아였으며, 창조의 영감이 샘솟는 낙원이었다. 작은 꽃밭일지라도 꽃이 핀 공간은 사람을 꿈꾸게 하는 마법을 걸어온다.

구리시 아치울 마을에 있는 선생님 집에도 정원이 있다. 선생님은 노년에 뜰에서 호미를 들고 일하기를 즐겼다. 꽃씨를 심고

그해 아치울 집 정원에서 선생님이 손수 따준 꽈리.

잡초를 뽑고 계절마다 꽃을 키우며 생명의 아름다움에 감사했다. 정원에 핀 꽃을 보며 누가 꽃 이름이라도 물어볼 참이면, 선생님은 기다렸다는 듯 함박웃음을 지으며 꽃 이야기를 해주었다. 고흐의 말마따나 "삶이 다른 데가 아닌 정원에서 이루어진다고 생각하면, 그다지 슬프지 않다"라고 여긴 것일까.

그해 봄, 선생님은 순천의 한 여관방에서 묵은 후 천변을 따라 아침 산책을 했다. 천변을 따라 피던 유채꽃과 벚꽃 진 자리마다 추억과 사랑의 꽃이 자라났다. 와온 바닷가를 지나, 달천, 섬달, 가사안길로 이어지는 여정은 보물찾기 하듯 숨겨진 아름다움이 있었다. 어느 집 대문 앞에는 작약이 몽글몽글 봉오리를 맺었고, 어느 집 담장가에는 앵두가 익어가고 있었다. 앵두가 빨갛게 익은 어느 해는 와온 바닷가 마을에서 밤늦도록 앵두를 따 먹은 적도 있다. 마을 불빛은 잠들고 칠흑 같은 밤바다로 별이 떨어지기도 했다. 갈대밭에서 와온 가는 길에 들른 자운영 들녘에서 선생님은 행복한 표정이었다. 바람에 꽃물결 일렁이는 자줏빛 들녘은 그야말로 꽃의 바다였다. 선생님은 학창시절로 돌아간 듯 단발머리에 흰색 교복 상의와 남색 치마를 입은 소녀처럼 다소곳이 앉아 사진을 찍었다.

수평선으로 해 저무는 광경은 삶에 지친 일상을 위로하는 묘약이다. 해무라도 낀 날은 좁쌀만 한 물방울들이 바다에서 육지로 스러지듯 밀려왔다. 밀애라도 하듯 해무와 엉겨 붙은 노을은 장밋빛 색조로 사람들을 유혹한다. 모리아 카페테라스 난간에 기

석양빛에 잠긴 모리아 카페 정원에서 깊은 사색에 침잠한 소설가 박완서.
빛을 잠식하는 어둠에 갇히면 빛은 더 명징하게 보인다. 어둠으로 하여 환해지는 빛만
큼이나, 빛으로 하여 짙어지는 어둠이 있다. 작가는 밝아지는 어둠 속에서 더 빛나는
존재이다.

빈센트 반 고흐, 〈정원을 걷는 여인Femme marchant dans un jardin〉, 1887

대어 해거름 녘 바다를 보던 선생님은 심미적 상념의 표정으로, 때로는 호기심 많은 소녀의 얼굴로 무엇인가를 골똘히 생각하며 사색에 잠기고는 했다.

"바다 빛깔이 너무 곱지요?" 말하면, 양귀비꽃처럼 웃으며 "난 여기가 참 좋아!" 대답하던 선생님은 평안해 보였다.

선생님이 차를 마시며 바다를 보던 창가를 물끄러미 보았다. 바늘쌈에 든 바늘 끝처럼 햇볕이 따갑게 내리쬐던 티베트 고원에 앉아, 수첩에 무엇인가를 적던 선생님 모습이 창에 비쳤다. 실크로드의 타클라마칸 사막에서 선글라스에 파란 모자를 깊게 눌러 쓰고 모래바람을 맞던 선생님 모습도 지금은 형해만 남았다. 프라하 구시가지 광장에서 거리의 악사 음악에 맞춰 어깨를 들썩이던 선생님 표정 또한 기타 소리처럼 흩어진 지 오래이다. 밤하늘에 뜬 별이 바다에서도 빛났다. 지상에서 선하게 살다 간 이들의 영혼이 푸른 별로 다시 태어난다면, 선생님도 와온 바다 위에 뜬 작은 별이 되었을 것이다.

그해 봄 5월 스무날, 선생님은 와온 바다가 보이는 언덕에 있었다. 선생님은 "내가 없을 때, 내가 가장 사랑한 바닷가 와온을 기억해 달라"라는 말을 했다. '내가 없을 때'란 먼 미래의 일로 여겼다. 선생님은 팔순에도 열정적으로 작품을 쓰고 있었다. 선생님에게 와온이 왜 좋은지 물었다.

"따뜻한 바다잖아!"라는 대답이 돌아왔다. 아, 따뜻한 바다, 와온!

순천의 자운영 들녘에서 꽃을 보고 파안대소하는 소설가 박완서.
꽃을 보고 감흥하는 사람 내면에는 꽃의 우주가 있다.

"내가 없을 때"라는 말은 너무 일찍 현실이 되었다. 새봄이 오면, 다시 이곳을 찾자던 약속은 끝내 지켜지지 못했다. 그해 늦여름, 아치울 집 정원 살구나무 벤치에 있던 모습을 끝으로 선생님은 카메라에서 자취를 감췄다. 대문 우체통에서 우편물 뭉치를 꺼내 들고 걸어가는 모습과 현관에서, 정원에서, 뻣정다리처럼 서 있던 선생님 표정을 사진에 담은 것이 우리 생의 마지막 만남이 되었다. 그날따라 발목까지 내려온 검은색 원피스 차림의 선생님 모습과 표정이 참 쓸쓸해 보였다.

선생님과 함께했던, 생의 아름다운 기억으로 남은 시간들은 매 순간이 작은 기쁨이었다. 와온도 생의 작은 기쁨을 주는 따뜻한 바다의 집이라는 생각을 했다. 벨기에의 여성작가 마르그리트 유르스나르는 자신의 집을 '프티트 플레장스petite plaisance, 작은 기쁨'이라 이름 붙였었다. 와온을 사랑했던 선생님 역시 이 바다를 생의 '작은 기쁨'으로 머물게 한, 또 다른 집이라 여겼던 것 같다.

선생님이 와온 바다를 보며 희구하고, 사랑했었던 것은 무엇이었을까?

순천의 자운영 들녘. 자운영 핀 들녘은 지뢰밭이다. 이 별에는 아름다움이, 미망한 삶이, 순결한 허무가 숨어 있다. 언제 폭발할지 모르는 꽃 뇌관 바다, 이곳은 들어가면 나올 수 없다.

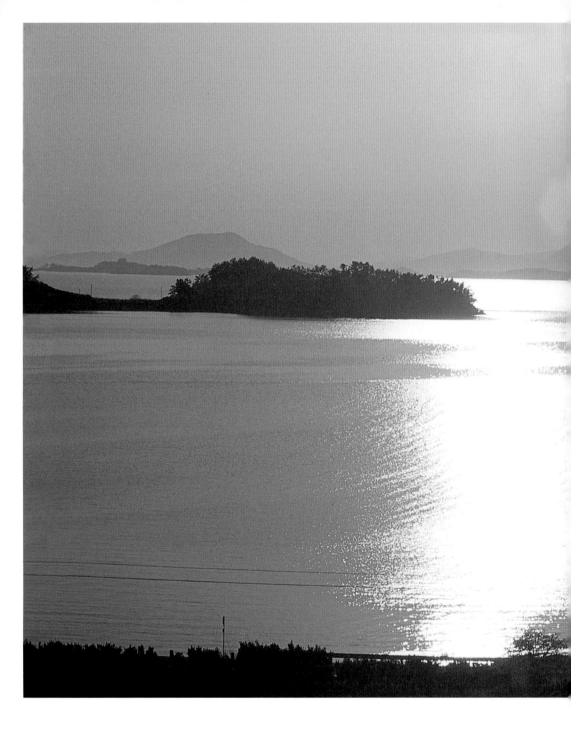

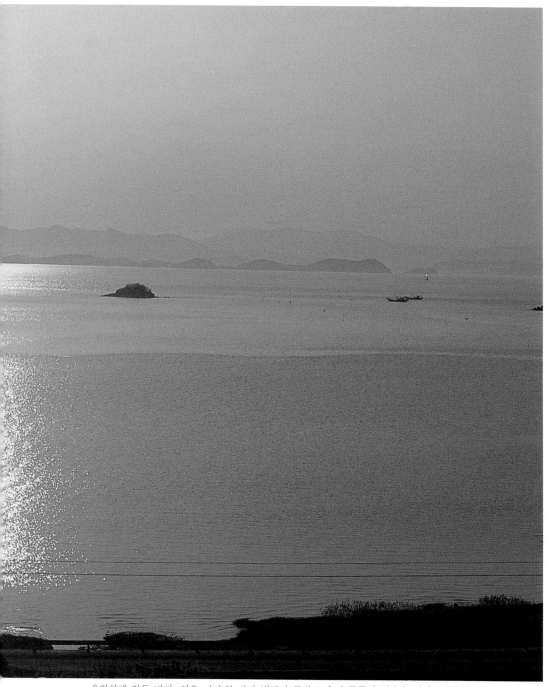

온화하게 잠든 바다, 와온. 수수한 바다 빛깔이 금빛 노을에 물들면 와온은 형이상학적인 공간으로 변신한다. 사물의 본질이나 존재의 실체를 사유하는 형이상학을 와온은 풍경 언어로 말한다. 와온은 잠언적인 형이상학의 텍스트이며, 플라톤적으로는 불변하는 이데아의 세계이다. 금빛 비늘 덮인 바다는 해쓱한 그리움으로 가무숙숙해지고, 그물을 거둔 고깃배는 깃발을 나부끼며 귀항 중이고, 섬은 장엄한 빛살무늬에 침묵한다. 이 바다 빛깔을 끔찍이도 사랑한 노작가가 있었다. 애련의 바다 와온도, 형이상학도, 인간에 대한 헌사이다.

불일암 법정 스님의 창

— '잠자는 집시'의 무소유

송광사에서 불일암 가는 산길로 노랑나비가 날아간다.

가벼운 날갯짓으로 폴폴, 가파른 산언덕을 오르는 나비는 일체一切로부터 해탈했는지 거칠 것 없이 날아오른다. 나비라고 나는 것이 쉬울 리 없다. 도처가 적이다. 날아오르는 순간, 삶은 비상하지만 생의 이면에는 추락과 죽음이 공존한다. 나비도 나는 것이 두려울 때가 있고, 자기 앞의 세계가 공포일 때가 있다. 그렇지만 나비는 니체의 초인처럼 영원으로 회귀하는 숙명을 견디면서 생을 자신의 의지로 돌파한다. 니체는 사람의 권력의지Wille zur Macht를 생의 근본적인 충동으로 보았지만, 나비는 그런 부질없는 것들로부터 해방되었는지, 그것을 망상이라 여기는지 가볍게 날아간다. 나비가 세계를 공기처럼 가볍게 날아다니는 것은 욕망에

집착하지 않기 때문이다. 나비는 자신의 욕망이, 꽃과 꽃 사이를 날며 생명을 개화시키는 것이라 여길 뿐, 욕망에 대한 환상을 품지 않는다. 나비는 현실의 욕망이 꿈과 끊임없이 투쟁한다고 해석하지 않고, 꿈과 현실이란 대립되는 개념이 아니라, 하나의 절대 현실이라고 믿는다. 나비에게 현실은 꿈이고, 꿈은 현실이라는 이미지로 비친다.

나비한테도 비루했던 시절이 있다. 나뭇잎이나 갉아 먹던 볼품없는 애벌레가 나비로 변신하기까지는, 미물일지라도 존재에 대한 깨달음과 우주가 흘린 얼마쯤의 눈물이 필요하다. 애벌레는 제 안에 나비가 살고 있음을 알지 못한다. 그렇지만 어느 순간, 애벌레는 자신의 내면에 나비가 숨어 있을 것이라는 티끌 같은 각성으로, 마침내 날 수가 있다. 애벌레의 부처는 나비이다. 애벌레가 캄캄한 고치 집에 들어 먹지도 않고, 꿈을 꾸며, 침묵하는 긴 기다림의 순간, 우주의 정령은 신성한 눈물방울을 떨어뜨린다. 애벌레가 나비로 변신하는 신비한 혁명이 일어나는 자리는 눈물겹다. 나비는, 불일암 산길을 오르는 저 노랑나비는, 그렇게 부처가 된다. 꽃과 꽃 사이를 날며 꽃의 우주를 개화시키는 나비를 따라서 숲과 길 사이의 낯선 길을 걸어갔다. 숲길 낮은 곳에 핀 제비꽃과 우주로 곧게 뻗은 향나무, 수줍음 타는 산골 소녀처럼 물드는 진달래꽃, 이끼 돋은 바위와 돌멩이, 묵상하듯 땅을 향해 핀 작은 별 모양의 하얀 산딸기꽃, 물가에 진 동백 몇 송이, 냇

516

가에서 불어오는 파란 바람 한 줄기, 그리고 불일암 산중을 환하게 밝힌 산벚나무. 창밖 주변은 봄 색이 완연하다.

창밖은 봄인데 창 안은 침묵이다.
봄은 햇살 한 줄기의 광휘만으로 대지의 꽃과 나무, 살아 있는 미물을 설레게 하지만, 수행자는 햇빛을 사유하며, 말의 외곽에 집착하지 않고 침묵 중이다. 말은 불가역적인 빛이다. 태양에서 지구에 도달한 빛을 다시 되돌릴 수 없는 것처럼, 발설하는 순간 말은 본래의 상태로 돌아갈 수 없다. 그러므로 창밖이 봄 색으로 가득하더라도, 창 안은 공간을 비우며 침묵한다. 불일암 법정 스님의 방이 그렇다. 빛의 굴절 현상이 만든 아지랑이로 창밖은 몽환적인데 창 안은 황야이다. 스님을 황야에 사는 다다이스트라고 생각한 적이 있다. 다다이스트들은 예술의 전복을 통해 세계의 변혁을 꿈꿨다. 그들은 자연과 역사 속에서 합법칙적으로 진화해온 예술의 전통, 예술의 숭고함과 예술의 거룩함에 침을 뱉으며 참된 현실을 갈구했다. 다다이스트들에게 반동으로서의 반예술은 수단이었지, 목적은 그것으로, 충격을 가해서 잠든 이들을 깨우는 것이었다. 그래서 다다이스트들은 끊임없이 자기 파괴를 했다. 자기 파괴를 통한 다다의 예술은 단순한 행위예술로 비칠 수도 있지만, 그들의 목적은 인간적인 것의 회복이었다. 역사 속에서 견고하게 굳어진 신격화된 예술의 엄숙함을 깨기 위하여 다다이스트들은 자기 파괴를 하되 예술화시키지 않았고, 예술을 하되

법정 스님 방에서 본 창밖 조계산 풍경.
녹음 짙은 봄 산이나 온 천지가 은세계로 변한 겨울 산이나 존재하지 않기는 마찬가지이다. 보이지 않는다고 부재하는 것이 아니듯, 보인다고 모두 존재하는 것은 아니다. 수행자에게 산은 한 송이 장미꽃이 될 수도 있고 물이 될 수도 있는 하나의 관념이다. 스님 거처하시던 방이 하나의 관념이듯 풍경 보이는 창도 시뮬라크르이다. 잃어버린 시간을 찾아가는 '영원한 재귀'.

예술을 죽였다.

스님은 내면의 자기 파괴를 통해 사랑이라는 예술을 행하던 다다이스트였다. 스님은 창 안의 황야에서, 그리고 창밖의 황야에서 부처를 찾되 부처를 신으로 만들지 않고, "부처를 만나면 부처를 죽"였다. 그래서 스님을 통해 만날 수 있는 부처는 길거리에 있었고, 때로는 쓸쓸한 모습을 한 인간적인 부처였으며, 빈자의 행색이었다. 산으로 창이 난 스님의 작은 방에는 자그마한 불상과 성모마리아상과 십자가가 함께 있다. 이런 퍼포먼스는 예술가의 행위이지 불자의 모습이 아니다. 그러나 스님은 마음에 눈뜬 자이므로 거침이 없다. 이것은 마음의 전복을 통해 종교의 변혁을 꿈꾸던 다다이스트의 자기 파괴 행위이다. 신성한 유희로서의 자기 파괴를 통해 스님은 거룩한 곳에 계시는 존재자를 김치찌개 먹는 이웃집에서 찾으려 했다. 스님은 부처와 성모를 함께 모시는 반동 같은 행위예술을 통해 잠든 이들을 깨우고, 자기가 믿는 부처나 예수가 우월하다는 사람들의 거룩한 선민의식에 침을 뱉으며 인간적인 것을 구하려 했다.

스님의 빈방에서 침묵하는 말, 말하는 침묵을 보았다.

산사 선방은 환한 적막에 차 있었다. 말은 침묵에 익숙해져 더듬이가 퇴화했고, 침묵은 말을 품어 신비로웠다. 스님 안 계신 빈방에는 나무 한 그루가 자랐다. 어느 적멸의 순간, 새순을 틔우는 나무처럼 말의 씨를 품은 나무는 침묵했다. 빈방에는 시간이 없

창이라는 사물을 마름모꼴로 왜곡시켜 사진에 담는 것은 견자의 마음이다. 마음은 무엇을 담느냐의 문제가
아니라 어떻게 담느냐의 문제이다.

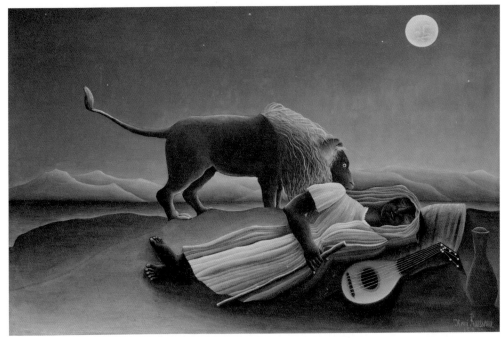

앙리 루소, 〈잠자는 집시 La Bohémienne endormie〉, 1897

는 시간, 빛이 없는 빛만 가득했다. 한참을 벽을 보고 있는데 찰나적으로 어떤 그림자의 끝자락이 설핏 비쳤다. 누구일까? 실체가 없는 그림자는 시간의 근본을 넘어서고, 만유의 법칙 저 너머에 있는 형이상학적인 존재이다. 실존하는 이미지가 아닌 그림자는 돈오돈수나 돈오점수 같은 깨달음일 수도 있고, 환영이거나 이데아일 수도 있고, 여전히 그림자의 현존재로 수행을 하고 계신 스님일 수도 있다. 수행자는 자기 해방을 통한 깨달음으로 중생을 구제한다. 깨달음은 내면에 사랑의 씨앗을 심어 마음의 눈을 뜨는 행위이다. 그런 의미에서 수행자는 사랑의 연금술사이다. 사랑의 연금술사로서의 수행자가, 앙리 루소의 그림에 나오는 〈잠자는 집시〉 같다는 생각을 했다.

스님의 빈방에서 '잠자는 집시' 여인을 보았다. 스님이 집시인지 집시가 스님인지 알 수 없었다. 휘영청 밝은 보름달 뜬 사막을 맨발로 여행하던 집시 여인은 곤하게 잠이 들었다. 가진 것이라고는 흙으로 빚은 물병과 만돌린, 입고 있는 옷 한 벌, 잠들면서도 한 손으로 꼭 움켜쥔 나무 지팡이가 전부이다. 맨발의 빈자이면서도 잠든 집시 여인의 얼굴은 평온하기 그지없다. 잠들면서 그리운 이를 만났는지, 저녁이 빵 한 개만으로도 족했는지, 사막에서 꽃 한 송이를 보았는지, 부처를 만났는지 성모마리아 손을 잡았는지, 그녀의 잠자는 얼굴은 눈웃음을 머금고 입가에는 미소가 스친, 세상에서 가장 행복한 표정이다. 어슬렁거리며 다가온 사자마저도 잠든 집시 여인을 수호하는 성물 같아 보이고, 짙

푸른 밤하늘 사막에 뜬 별들은 그녀가 고귀한 존재임을 암시하는 것 같다. 사물과 인물을 극도로 단순화된 구도 속에 배치시켜 동화에서 볼 수 있는 따뜻함과 삶의 판타지를 불러일으키는 이 작품은, 자연의 원시적인 힘과 강한 생명력을 느끼게 한다.

〈잠자는 집시〉 속 여인의 얼굴에는, 세상 사람들한테서 보기 어려운 평화와 행복이 깃들어 있다. '신의 입김göttlichen Hauch' 같은 어떤 '정기Äther'나, '육체 주위를 맴도는 빛의 너울Lichtschimmer um den Körper herum' 같은 아우라, 신비스러운 분위기가 잠든 집시 여인의 얼굴에서 배어났다. 루소는 세상의 가장 낮은 곳에 자리한 빈자, 아무도 관심 갖지 않는 밑바닥 삶을 사는 집시 여인을, 가장 인간적인 모습으로 미화시켰다. 그것은 소유하지 않은 것이 아름답다는 뜻이 아니라, 에리히 프롬이 마르크스의 언어를 빌려 말하듯, 삶이란 "풍성하게 '소유하는' 것이 아니고 풍성하게 '존재하는' 것이어야 한다"라는 의미와 같다. 빈곤하게 살았던 화가는 이 그림을 통해 삶이란 많이 소유하는 것보다, 풍성하게 존재하는 것이라는 인간의 존재양식에 믿음을 가졌을지 모른다. 그리고 순진무구한 원초적 힘이 세계를 아름다움으로 구원할 수 있을 것이라는 믿음을 주는 작품이 바로, 루소의 〈잠자는 집시〉이다. 루소가 세상을 방랑하는 성모마리아의 숨겨진 모습으로 이 그림을 그렸는지, 관음보살의 서양적 현신으로 보살의 얼굴을 '잠자는 집시'로 그렸는지, 스님 방에서 잠든 집시 여인이 깨어나기를 기

다려본다.

　스님은 수미산須彌山으로 만행 중이시다. 길 없는 길, 색 없는
색을 찾아가는 것은 스님만의 업이 아니라, 일체 중생 모두의 업
이며 생의 의지이다.

옛날 은하수를 보셨는지요?

— 곡성 월경 마을의 따뜻한 문, 혹은 창

옛날 은하수 아주머니

옛날 은하수라는 말을 들어보셨는지요?

　어스름 녘 들깨밭에서 만난 앞집 아주머니는 어렸을 때 보았던 옛날 은하수를 이 마을에서는 볼 수 있다고 했다. 옛날 은하수라니! 오래전 잃어버린 소중한 것을 되찾은 것 같아서 가슴이 설레었다. 매일 밤 두근거리는 마음으로 하늘을 보며 은하수를 찾았다. 어느 날에는 초신성 같은 별이 엄청 밝아지더니, 어느 날에는 아스라이 사라지던 새벽별을 보기도 했다. 온 세상이 먹빛으로 물들고 몇 안 되는 마을 불빛마저 잠들면 반짝이는 것은 별밖에 없었다. 별은 빛나건만 은하수는 모습을 드러내지 않았다. 새

월경 마을 집의 문고리 부분.

월경 마을 집의 부엌문.

벽에 일어나 정화수를 떠놓고 비손하는 어머니 마음으로 은하수를 찾았다. 별들의 강은 어디서 흘러오는 것일까?

은하수 아주머니를 다시 밭도랑에서 만났다. 별무리가 잘 안보인다는 말에 은하수 아주머니는 손을 저으며 북쪽 하늘을 가리켰다. 아주머니가 손을 들어 어딘가를 가리킨 것은 가을 녘 북쪽 하늘에는 W자 모양의 카시오페이아자리가 있기 때문이다. 이 별자리는 우리 은하 내에서도 밝게 빛나는 두 개의 별이 있어서 육안으로도 쉽게 찾을 수 있다. 북극성을 중심으로 북두칠성 맞은편에 있는 이 별자리가 카시오페이아이다. 아라비아 인은 이 별자리를 '사막에 웅크리고 앉아 있는 낙타'라고 불렀다. 저녁 무렵 아라비아에서 보면 카시오페이아자리가 M자 모양이 되어 웅크린 낙타처럼 보이기 때문이다. 신화 속의 이 별자리는 슬픈 전설을 간직하고 있다.

바다의 신 포세이돈의 노여움을 산 카시오페이아는 의자에 앉아 거꾸로 매달린 채 북구의 하늘을 돌게 되는 벌을 받았다. 포세이돈은 다른 별자리들이 바다에 내려와 쉬는 것을 허락했지만, 카시오페이아에게만큼은 바다에서의 휴식을 인정하지 않았다. 아름다운 카시오페이아 여왕은 지금도 하늘 위에서 계속 맴돌고 있다. 카시오페이아가 내 안에 살게 되면서부터 젖빛 은하수 별무리가 조금씩 보이기 시작했다. 또 한번은 새벽 네 시 무렵 옥과 읍내에서 곡성 가는 27번 국도를 따라갈 때였다. 삼지천에서 피어오른 물안개가 산안개와 합쳐져 한 치 앞도 보이지 않았다.

따뜻한 문 혹은 창. 시골의.자그마한 살림집 문은 창을 대신하기도 한다. 이 마을 저 동네를 방랑하며 본 댓살 문 중에서 이만큼 견고하고, 수수하면서도 수려한 미를 달 빛처럼 자아내는 문을 보지 못했다. 짚을 썰어 개어 바른 토담 빛 또한 적이 담담하 고, 문지방 아래 박힌 호박돌도 정겹기 그지없다. 댓살로 엮은 방문은 그리움으로 지 었다.

"아침저녁으로 샛강에 자욱이 안개가 낀다. 이 읍에 처음 와본 사람은 누구나 거대한 안개의 강을 거쳐야 한다."

새벽안개에 갇힌 마을 앞 도로.
새벽 서너 시경 옥과에서 곡성 가는 길은 안개 유령 군단에 점령된다. 유령들이 가로등 불
빛으로 장난을 치고 있다.

안개의 문은 안개이다. 안개를 불러오고 거둬가는 것도 안개이다. 안개 속에는 안개가 없다.

해 뜨는 마을 신작로 따라 안개 따라 다홍색 빛살 무늬가 차오른다. 밤사이 마을에 내려
온 신이 우주의 신전으로 돌아갈 시간이다. 신의 언어는 안개이다.

동트는 새벽, 이미 터져버린 빛은 안개와 만나 길을 잃는다. 빛살에 섞인 안개도 황홀히
길을 잃는다. 아름다운 만남은 길을 잃게 하는 마성이 있다.

삼기면사무소 뒷산 안개1.
산자락 아래 마을 숲과 전봇대, 예배당 첨탑이 안개에 가뭇거린다. 거대한 산을 지우는
것은 거대한 것이 아니라 안개같이 사라졌다 다시 나타나는 '관념Idee'이나 '사유-Denken'
이다.

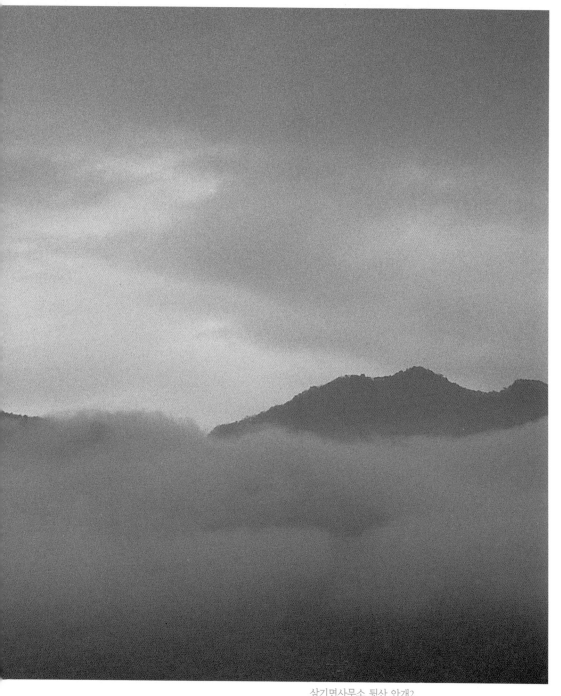

삼기면사무소 뒷산 안개2.
산안개가 마을을 덮치면 이 마을은 몽유도원으로 변한다.

아침 안개가 막 걷힌 산길의 강아지풀.
예술적인 것들은 언제나 삶 속에 빛난다. 하찮아 보이는 것들, 무관심한 것들 가운데서
예술사는 진보했다. 빛살 무늬가 내려오는 길목에서, 순간 사라지고 말 아우라가 번쩍거
렸다.

산봉우리마다 안개에 휩싸여 사라질 듯 사라지지 않는 안개의 비경은 분열된 시간 속에 모든 것을 소멸시켰다. 안개는 또 다른 안개를 불렀다. 산마루에 걸친 희끄무레한 안개가 우윳빛 안개를 이끌고 길 위를 덮쳤다. 읍내에서 마을에 이르는 10여 킬로미터 길은 만져볼 수 없는 유령의 옷자락처럼 신비한 안개 섬이 되었다. 안개를 따라 밤하늘로 올라가는 길을 보았다. 안개 속 길에 또 다른 하늘길이 펼쳐졌다. 계곡 따라 밤하늘로 뿜어 오르는 산안개와 둑방 따라 삼지천에서 피어오른 물안개가 헤아릴 수 없는 길을 내며 별빛에 비쳤다. 순간 은하의 강이 은빛 띠를 수놓으며 흘러갔다. 은하수는 밤하늘에 떠 있는 별무리만이 아니었다. 너른 대지를 삼킨 안개가 별빛에 착색하며 희미한 은하의 강을 만들었다. 삼기면 일대 마을에 와 본 사람은 누구든지 "거대한 안개의 강을 거쳐야 한다".

1
아침저녁으로 샛강에 자욱이 안개가 낀다.

2
이 읍에 처음 와 본 사람은 누구나
거대한 안개의 강을 거쳐야 한다.

—기형도의 시 「안개」 부분[17]

석류 할머니 집 석류.
루비보다 탐스러운 석류 알
맹이.

이 고장에서 나고 자라 시집가서 엄마가 된 농부의 아내는 어렸을 적 보았던 은하수 기억을 곱게 간직하고 있었다. 밤하늘을 올려보는 은하수 아주머니 눈동자에서도 그 옛날 은하수를 보았다.

석류 할머니

월경리 초입 당산나무 밑에는 까만 씨를 내보인 분꽃과 맨드라미, 봉숭아가 나무를 빙 둘러 피어 있다. 땅 위를 총총 뛰어다니던 까치가 나무 위로 날아올라 내는 소리는 언제 들어도 정겹다. 길모퉁이 집 담장에는 석류가 탐스럽게 익어갔다. 여문 것들은 속이 보이게 갈라졌고 윤기 흐르는 석류 알맹이는 루비보다 더 곱게 빛났다.

6월 초여름 날, 가지마다 주홍색 불을 밝혔던 석류꽃은 빨간 열매 속에 숨었다. 금빛 들녘으로 돌아오지 못할 시간의 가냘픈 초침이 반짝거렸다. 우리 곁을 스쳐가는 풍경들은 모두 침묵으로 말하는 시였다. 시적인 풍경들은 모두 시가 되지는 않았지만, 마음속에 자유로운 유희가 되어 싱싱한 생선비늘처럼 빛났다.

석류 빛깔이 어찌나 곱던지 발걸음을 멈추고 보다가 할머니한테 석류 몇 개를 파시라고 했다. 햇살 머금은 석류를 가져다 책상 위에 놓으면 왠지 좋은 일이 생길 것 같았다. 석류를 팔라는 말에 할머니는 "돈을 받고는 팔 수 없지라!" 하시며 고개를 설레설레 저었다. 할머니가 고개를 젓는 모습이 아기가 도리도리하는 것처

럼 예뻐 보였다. 처음 본 할머니에게 다짜고짜 석류를 파시라고, 그중에 실하고 빛깔 좋은 것을 골라내니, 할머니는 "고놈이 맨 처음 달린 것이여! 첫 농사인디……" 하고 말끝을 흐리셨다. 할머니는 과실수 하나에도 애정을 빼곡히 담고 계셨다. 하는 수 없이, 이 길을 오갈 때마다 석류를 보는 것도 좋겠다 싶어 돌아서려는데, "거시기, 이놈 필요하면 가져가!" 하는 소리가 들려왔다. 할머니는 무엇이든 돈을 주고 사는 데 익숙한 부끄러운 의식에 석류의 인정을 얹어주셨다. 해 저물 녘 빨간 등 밝힌 석류나무에서 석류를 따는 할머니 얼굴에 깃든 따스한 노을을 보았다. 석류 할머니는 '인□'이 만물을 낳는 것임을 새삼 깨우쳐주셨다. 그것은 내 안에서 딱딱해진 것에 작은 물방울을 돋게 하고, "은밀히 잠든 것을 일깨워주는" 정언명령 같았다. 시인 호프만스탈이 작가 슈테판 게오르게에게 보낸 시에도 이런 시구가 있다.

당신은 내 마음속에
은밀히 깃든 것을 일깨워 주었습니다.

—후고 폰 호프만스탈의 시
「슈테판 게오르게 씨/ 스쳐 지나간 이에게」 부분

묵은지 한 양재기 할머니

산속의 어둠은 시간을 빠르게 침식해갔다. 앞산의 산 그림자 내려오는가 싶으면 뒷산은 어둠에 덮여갔다. 마을 신작로에도 가로등이 켜졌다. 몇 안 되는 불빛은 어둠 속에서 더 밝게 빛났다. 어둠은 끝이 보이지 않는 보자기로 땅을 덮고 있었다. 앞집은 오랫동안 손길 미치지 않은 빈집이다. 마당에서는 붉어가는 홍시만이 집의 내력을 증언하고, 칠흑 같은 밤이면 바람에 힘없는 문짝이 덜컹거렸다. 귀신이라도 나올 것 같은 밤, 어둠과 친해지기까지는 많은 시간 마음을 어둠에 헹궈야 했다.

어느 날 밤, "집에 계시요잉?" 하는 소리가 들려왔다. 문을 열고 보니 처음 본 할머니가 1.5리터 페트병에 헛개차와 묵은지 한 양재기를 가져왔다. 올해 일흔하나인 할아버지가 마흔아홉 살 적에 교통사고로 허리를 다쳐 줄곧 드시던 차라고 했다. 촌에 먹을 것이 없다며 음식을 주시면서도 미안해하던 할머니. 하얗게 센 할머니 머리에 달빛 내리던 밤이었다. 다음 날에 된장찌개를 끓여 김과 묵은지만으로 저녁을 먹어도 "아! 행, 복, 하, 다"라는 말이 절로 나왔다. 별들은 된장찌개와 묵은지에서도 반짝거렸다. 밤길에 찬 공기를 마시며 별을 보았다. 섬진강 기찻길 마을 축제에 헛개차를 내다 파는 할머니는 장사 나가지 마시라고 다섯 아들이 말려도 내일이면 들국화 핀 길을 따라 장터로 향할 것이다.

보랏빛 광채, 혹은 정결한 눈물 같은 도라지꽃

푸른 햇살 투명한 가을날 나들이에는 버스가 제격이다. 시골버스는 정류장이 아니라도 손만 들면 탈 수 있고, 원하는 곳이면 내려준다. 장터에 고구마, 단감, 호박, 푸성귀 등을 팔러 갔던 아낙네들이 돌아오는 버스 안은 시끌벅적하다.

아낙네들은 옆집 농사부터 앞집 속사정까지 모르는 것이 없다. 울퉁불퉁 불거져 나온 보따리 속에는 식구들 먹일 찬거리로 산 고등어, 파래, 꼬막, 갑오징어와 두통약 한 봉지도 들어 있다. 차창 밖으로는 치자 물을 들인 것 같은 샛노란 길이 누워 있다. 벼를 벨 때면 아낙들의 굵은 손마디에도 황금빛 물이 들 것이다. 고흐의 그림 〈사이프러스나무가 있는 밀밭〉 풍경처럼 곡성 벌도 예술적이다.

하긴 이맘때 시골 풍경치고 예술적이지 않은 것이 어디 있으랴. 할머니가 콩 털다 흘리고 간 꼬투리 속의 콩알에도 진한 삶의 철학이 들어 있고, 마을길 한 자락에 널어놓은 호박이나 박속 말리는 풍경도 미적이다. 그림 속

금빛 곡성 들녘.

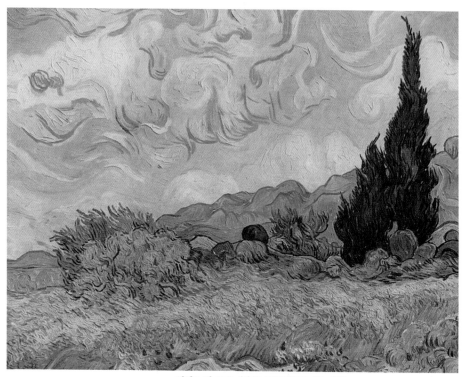

빈센트 반 고흐, 〈사이프러스나무가 있는 밀밭Champ de blé aux corbeaux〉, 1889

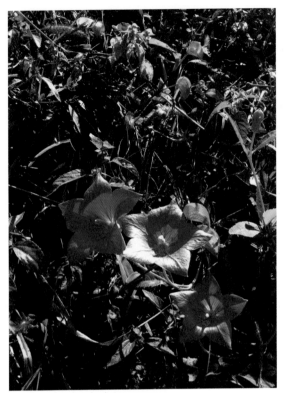

산언덕 비탈길에 핀 야생 도라지꽃.
세 자매 모습의 도라지꽃 옆에 조붓한 달개비도 피었다. 예전엔 여름
산을 수놓던 야생화가 도라지꽃이었다.

사이프러스나무처럼 논 한쪽에 우뚝 선 나무들은 당산나무가 아닐지라도 신령 깃들어 보인다.

고흐는 사이프러스나무를 이집트의 오벨리스크처럼 아름답다고 말했다. 나무를 태양 숭배의 상징인 오벨리스크에 빗대어 예술적으로 빚어낸 그 마음의 광휘는 경탄스럽기까지 하다. 아침 안개 낀 논에서 보았던 나무 한 그루도 고흐가 사랑했던 사이프러스나무처럼 오벨리스크로 보일 때가 있다. 아니, 세상의 모든 나무들은 태양을 숭배하는 오벨리스크라는 것을 황금빛 들녘에 와서 알았다. 허나 나무만이 태양신에 대한 초록빛 헌사를 제 몸에 새기는 것은 아니다. 꽃도 그렇다. 꽃은 해님을 향한 달뜬 마음을 잎에 새기며 침묵한다. 그리고 달도 뜨지 않은 그믐이면 꽃은 별을 연모한다. 버스에서 내려 신작로를 따라가다 보니 도라지꽃 가득 핀 밭이 보였다.

마을 밭에 핀 도라지꽃.

　청보라 흰 도라지꽃 밭이 별들의 고향 같다. 꽃들은 별 모양을 하고 있는 것이 참 많은데, 도라지꽃은 명징한 별의 형상을 하고 있다. 우주에서는 수억 년 동안 별과 은하를 만들지 못하던 시기가 있었다. 이때를 우주의 암흑시대라고 한다. 별과 은하가 없던 수억 년간의 새까만 우주는 너무 삭막할 것 같다. 우주의 역사, 즉 빅뱅이라는 최초의 대폭발 이후 현재까지 흐른 시간은 약 138억 년이라고 한다. 이 까마득한 어느 날 우주가 처음 열린 것이다. 작은 점에 갇혀 있던 극도로 높은 에너지의 물질과 공간이 어느 순간, 빅뱅이라는 거대한 폭발에 의해 우주에 흩뿌려진 것이 별들과 은하계이다. 지금 우리 머리 위에 존재하는 우주는 그때 만들어졌다니 신비하기 그지없다. 우리의 상상력 밖에 있는 별과 은하가 카오스의 아름다움을 통해 창조된 것이다. 우주에 별이 있다면 땅에는 꽃이 있다.

　지상의 꽃자리야말로 아름다움이 터지는 빅뱅의 자리이다. 도라지꽃에서는 왠지 눈 맑은 산골 처녀한테 느꼈던 순정이 묻어난다. 장미향처럼 유혹적이지 않고, 칸나 꽃처럼 매혹적이지 않지만, 수도자처럼 소박한 그리움을 자아낸다. 어느 시인은 별을 자연의 수도자라고 노래했지만 도라지꽃이야말로 별에서 온 자연의 수도자 같다.

　　밤하늘 높은 곳에 걸린 채 외로운 광채를 발하며,
　　마치 참을성 있게 잠을 자지 않는 자연의 수도자처럼,

　　　　　　　—존 키츠의 소네트 시 「빛나는 별이여」 부분

산길 숲에서 만난 청개구리.

꽃의 빛깔에서는 별 냄새가 난다. 밤이면 푸른 별빛이 순한 미소로 빗질해준 그 순결한 별 냄새 말이다.

별들은 홀로 존재하기도 하지만 대부분 쌍이나 더 많은 별들로 이뤄진 성단星團으로 살아간다. 침묵하는 별들도 고독하다. 그리고 별의 은유로서의 꽃, 인간을 우주와 연결하는 별로서의 꽃들도 고독하다. 푸른 하늘가에는 허여스레한 달이 떴다. 아직 별은 보이지 않지만 도라지꽃에서 138억여 년 된 별을 보았다. 꽃 속에 별이 있고 별에도 꽃이 살고 있다.

'징검사리' 아주머니

산속에 호수 같은 저수지가 있다는 말을 듣고는 귀가 쫑긋해 산책을 나섰다. 집 앞의 길과 고추밭, 산으로 이어지는 신작로가 모두 새하얗다. 분가루 같은 안개였다. 마을 돌각담 지나 산길로 접어들 땐 안개의 문을 두드려가며 걸었다. 안개 문이 열릴 때마다 무수한 진경이 나타났다. 안개 속 이미지는 영화 〈매트릭스〉 세계의 시놉시스처럼 은유적이다. 잎에 앉은 아기 청개구리는 장좌불와 정진하는 선승처럼 미동도 하지 않는다.

호수 같다는 산속 저수지는 안개에 갇

안개가 물러가는 저수지 풍경

아주머니가 보여준 통 안의 징검사리. 길쭉한 미꾸라지도 보인다.

혀 보이지 않았다. 이른 아침, 마을을 덮친 안개를 산중턱에서 내려다보면 분지 같은 아주 큰 우리에 연기를 가득 채운 형세였다. 마침내, 햇살 속에 잔영을 남긴 안개가 세상 밖으로 줄지어 유배 길을 떠나고 있다. 느릿느릿, 그러나 어느 순간, 자취도 없이 사라져가는 안개 끝자락에서 물빛 바람이 건너왔다. 머리에 흰 수건을 두른 몸뻬 바지 입은 아주머니를 저수지 숲에서 만났다. 손에 하얀 플라스틱 통을 든 아주머니 장화는 이슬에 흠뻑 젖어 있었다.

떨어진 밤을 주웠다기에, 통 안을 들여다보니 윤기 나는 햇밤들이 가득 담겨 있었다. 아주머니는 밤이 무척 달다며 깎아 먹으라고 두 손 가득 밤을 주셨다. 동네 분들은 너나없이 친절했고 넉넉한 살림은 아닐지라도 궁색해 보이지는 않았다. 논밭의 일거리는 포갬포갬 쟁여 놓은 볏섬처럼 쌓여 있었지만 사람들은 농부의 운명이거니 여겼다. 아주머니도 그랬다. 평생을 농부의 아내로 산 아낙은 식구처럼 반갑게 인사를 받아주었다.

햇빛이 저수지에 닿아 반짝거릴 때마다 물결은 산의 경치를 속

덜 여문 녹두 꼬투리.

잘 여문 녹두 꼬투리.

속 담아내고 있다. 산을 비추는 저수지 물이 어찌 맑은지 물 위를 떠다니는 소금쟁이 다리가 보였다.

저수지에는 1급수에서만 사는 '징검사리'가 잡힌다고 했다. 아주머니한테 징검사리가 무엇이냐고 물으니 새우이긴 새우인데 가재처럼 집게발이 달렸다고 한다. 집게 달린 새우라니 신기했다. 징검사리라는 말은 책에서 찾아볼 수 없었다. 그 이름은 이 지역에서만 쓰는 말 같았다. 자료를 뒤져보니 갑각류 중에 토종 민물새우인 '징거미새우'가 있다. '징게'는 새우의 방언이기도 하다. 전라도 지방에서는 징검사리를 '징개미'라고도 부른다. 집게 발이 달린 것도 징검사리와 징거미새우가 일치했다. 민물새우인 징거미새우를 아주머니는 어릴 때부터 징검사리라고 부른 것이다. 말에는 그 고장의 정겨움이 더해지는지 '징거미새우'라는 학명보다 '징검사리'라는 이 지역 말이 더 토속적이고 예쁘게 들렸다. 찬은 없지만 밥 먹으러 오라는 아주머니 뒷모습을 보고 있노라니 걸음걸이도 마음씨를 닮아 질박한 정이 배어났다.

아흔 살 할머니의 농담

햇볕에 빨간 고추를 널어놓은 등 굽은 할머니는 마당을 쓸고 있다. 대문 안에서는 아흔 살 할머니와 옛날 은하수 아주머니와 당뇨를 앓고 있는 뒷집 아주머니가 땅바닥에 앉아 녹두 꼬투리를 딴다. 하늘은 구름 한 점 없이 파랗고 뒤란 모과나무에서는 새들

녹두.

녹두 말림.

이 노래하고 콩밭으로 꿩 두 마리 날아와 앉는다. 햇살 좋은 오후에 마을을 해찰하다가 녹두 따는 것을 처음 보았다. 군데군데 덜 여문 녹색 꼬투리도 보였지만 이만하면 올해 녹두 농사는 풍작이라고들 했다. 허리 불편한 할머니네 녹두 따는 일을 거들고 있어서 일손을 보탰다. 세 아낙의 입에서는 녹두 알맹이만 한 이야기들이 이어졌다. 녹두 꼬투리는 왜 이렇게 까만색이냐고 물으니 밭에서 다 익으면 그렇게 된다고 했다. "하마터면 잘 익은 녹두 보고 새까맣게 타 죽었다고 할 뻔했네요"라고 하며 대화에 끼어들었다. 아흔 살 할머니는 웃으며 "쌀 나무는 보았소?"라고 농을 던지신다.

땅바닥에 털썩 앉지도 않고 엉거주춤 녹두 꼬투리를 따는 모습에, 할머니가 벽돌을 들고 와서는 내 엉덩이 밑으로 쑤욱 밀어넣으며 앉으라고 했다. 까맣게 여문 것들과 아직 덜 여문 것들은 대소쿠리에 따로 담겼다. 꼬투리가 까맣고 큰 것들은 내년에 새로 심을 씨앗이라고 했다. 쨍쨍한 햇살 펼쳐진 마당에는 붉은 고추와 녹두가 널려졌다. 녹두를 주로 어디에 쓰냐고 묻자, 아흔 살 할머니는 녹두로 청포묵도 쑤고, 녹두죽도 만들어 먹는단다. 녹두 고물로 떡도 빚고, 차로 끓여 꿀을 넣어 마시기도 하고, 해독제로도 쓴다고 했다. 할머니가 쑤어주는 청포묵이 먹고 싶어졌다. 녹두차는 또 어떤 맛일까. 시골에서 만든 묵과 떡과 차에는, 여인네들 깊은 정 우러난 손맛과 다디단 가을바람과 구수한 햇살 깃들어 있을 것 같다.

노란 물외꽃과 물외. 어린 물외는 새끼손가락만 했다.

녹두 따는 아낙네들이 노란 녹두꽃 같다는 생각을 했다. 꽃이 지면 작은 녹색 알을 품는 녹두처럼, 나이 먹은 아낙들도 꽃 같던 시절 다 보내며 녹두알 같은 자식들을 키워냈다. 여인들한테는 자식이 자신의 생을 밀고 가는 또 하나의 수레바퀴이다.

노란 '물외꽃'을 알려준 목수 아저씨

배추꽃, 호박꽃, 유채꽃, 녹두꽃, 상추꽃, 수세미꽃 외에 '물외꽃'도 노란색 꽃을 피운다는 걸 처음 알았다. 하얀 별 모양의 고추꽃과 보랏빛 가지꽃, 연분홍색과 흰색의 목화꽃이 고추와 가지, 목화를 따는 10월까지 피어 있다. 고추꽃과 가지꽃은 내가 본 꽃들 중에서 손꼽히는 예쁜 꽃이다. 꽃들은 내면에 존재하는 무수한 이미지들을 관능적으로 일깨웠다.

새벽녘 안개에 휘감긴 꽃들과 뙤약볕 아래 꽃 노을 지는 들길의 꽃과 한밤중 꽃은 모양과 아름다움, 생명의 깊이가 달라 보였다. 꽃들을 바라보고 있으면 가진 것 없어도 넉넉해 좋았다. 들녘

물외꽃.

이라는 캔버스를 마음의 구도에 따라 분할하면, 본다는 것만으로 자연은 예술 작품이 된다. 메를로 퐁티의 말처럼 "본다는 것은 거리를 두고 소유하는 것" 같다. 그 소유는 사물에 얽매이지 않아 자유롭고, 무無라는 관조로 대상을 바라보고 즐기되 소유하지 않아 자유롭다. 자연과 나 사이의 거리에서는 무수한 꿈이 잉태하고, 풍경은 내 안에 미의 바람 한 줄기 불러온다.

밤하늘 샛별만 한 물외꽃을 처음 보고 애호박꽃인 줄 알았다.

배추밭과 콩밭 사잇길에 납작 엎드려 핀 작은 꽃을 보았다. 꽃이 어찌나 작던지 "와, 이렇게 작은 호박꽃도 있네!"라고 감탄했다. 때마침 산 저수지에서 내려오던 목수 아저씨가 웃으면서 그건 호박꽃이 아니라 물외꽃이라고 알려주었다. 아저씨는 재래종 작은 오이를 물외라고 부른다며 풀섶에 쭈그리고 앉아 새끼손가락만 한 물외를 들춰보였다. 희한하게도 애벌레만 한 오이가 숨어 자라고 있는 것이 아닌가!

10월 스무엿새 날 새벽 첫서리가 내렸다. 들녘은 온통 새하얀 서리꽃이 피어 은빛으로 반짝거렸다. 들녘은 빛을 잃어갔다. 아침 산책길이면 설레는 마음으로 보았던 작디작은 물외와 꼼지락거리며 햇살 받던 그 노란 꽃들은 어디로 갔을까. 들에서 본 생명의 흔적들은 내 안에 경이로운 새살을 북돋아준다. 그리고 그것들은 시냇가 바위에 낀 이끼처럼 작고 하찮은 것일지라도 삶을 다독여주는 '근본적인 믿음'으로서의 '우어독사 Urdoxa'로 존재할

것이다. 그런데, 전직 목수인 농사꾼 아저씨가 단박에 찾아낸 물외가, 왜, 내 눈에는, 달포 가까이 띄지 않았던 것일까.

언제 보아도 새뜻한 쑥부쟁이 처녀

함초롬한 아침이슬이 채 가시지 않은 연보랏빛 쑥부쟁이 처녀.

전원에서 아침 산책을 하면 시냇물 소리에 정신이 깨어난다. 물소리 새소리 바람 소리는 우주에서 생명을 싣고 오는 전령 같다. 옷섶을 스치는 바람은 서리 맞은 무처럼 달고 시원하며, 창공을 나는 새는 영혼의 정수리에 내려앉는다. 10월 초순이 되니 산길 풀섶에 무리 지어 핀 쑥부쟁이가 꽃의 바다를 이룬다. 바람이 불 때마다 꽃의 파도가 밀려왔다. 바짓가랑이 젖는 줄 모르고 숲길을 헤매다 보면 야생화의 투명한 수액이 몸을 타오른다. 우주는 광대하고 멀리 있어 잘 느껴지지 않지만, 밤새 지상에 내려온 이슬방울은 우주의 눈물 같다. 꽃에 내린 이슬방울을 혀끝에 대어보며, 들꽃에 내린 이슬이야말로, 영혼과 우주가 만나는 곳임을 실감했다. 황금빛 논 끄트머리 산자락 맞닿은 언덕 가득 쑥부쟁이가 피었다. 여태껏 이렇게 거대한 쑥부쟁이 꽃밭을 본 적이 없다.

밤마다 어느 별에 사는 꽃들이 이사 온 것 같은 쑥부쟁이 들녘. 야생화 핀 언덕을 멀리서 보면 순백의 꽃자리가 빛의 너울처럼 흔들린다. 시간이 지날수록 나는 쑥부쟁이에게 길들여져갔다. 쑥부쟁이가 마음의 중심에 자리 잡으면서 '길들인다'라는 생텍쥐페리의 텍스트가 사실적으로 와 닿았다. 까까머리 중학생 때 종

558

로서적에서 정가 400원을 주고 산 양장본 『어린왕자』를 펼쳐본다. 문학평론가 김현이 번역한 초판본인데 책 모서리만 조금 닳았을 뿐 지금도 말쑥한 모습이 청초한 쑥부쟁이 같다. 미지의 세계를 그리워하며 책을 읽던 그 시절로부터, 삶이 사막 한가운데 놓였을 때마다 나는 우물을 찾듯 이 책을 다시 보고는 했다.

그러나 머리로 이해한 텍스트라는 것이 자연 속에서 마주친 꽃 한 송이만 못하다는 걸 쑥부쟁이 앞에서 깨달았다. 꽃가게에서 꽃을 사고 베란다에 화분을 놓고 꽃한테 물을 주며 대화를 하면서도, '길들인다'라는 의미를, 그 관계 맺음의 아름다움을 헤아리지 못했다. 그러던 어느 날 쑥부쟁이가 내게 말을 걸어왔다.

네가 나를 길들인다면 우리는 서로를 필요로 하게 되는 거야. 너는 내게 이 세상에서 하나밖에 없는 존재가 되는 거야. 난 네게 이 세상에서 하나밖에 없는 존재가 될 거고…….
—생텍쥐페리의 『어린왕자』 중에서

길들인다는 것은 서로에게 하나밖에 없는 존재가 된다는 것이다. 그것은 서로를 숭배하는 일이기도 했다. 누군가를 섬기는 일은 그 사람에게 한 줄기 빛이 된다는 의미이니까. 쑥부쟁이에게 길들여지기까지 참을성 있게 기다리기로 마음먹었다. 그러기 위해서는 『어린왕자』에 나오는 지혜로운 여우의 말처럼 어떤 '의식'이 필요했다. "어떤 날이 다른 날들과, 어떤 시간이 다른 시간

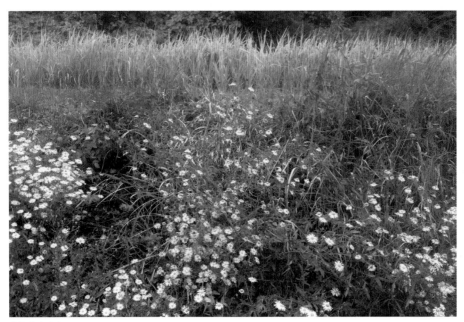
쑥부쟁이 바다.

들과 다르게 만드는 게 의식"일 터이니까. 새벽녘부터 해 질 녘
까지 쑥부쟁이와 친해지기 위하여 들길을 쏘다녔다. 그럴 때마다
쑥부쟁이를 위해 내가 바친 시간에 비례하여 다가올 시간은 예전
과는 다를 것이라는 희망이 차올랐다.

　이른 새벽길 미명에 보았던 쑥부쟁이는 갓 태어난 파란 별 모
습이었다. 들녘의 꽃이란 얼마나 위대한지, 가냘픈 제 몸으로 우
주가 고뇌한 그 눈물의 무게를 감당하고 있으니! 햇살이 빨랫줄
처럼 팽팽한 오전 아홉 시께 쑥부쟁이는 풀섶에 숨은 이슬 속에

아침햇살 받는 숲속 쑥부
쟁이.

들녘 쑥부쟁이.

산속 쑥부쟁이.

서 보석처럼 빛난다. 빛살이 노르스름해지는 오후 세 시께, 시골 길은 정적에 잠겨 꽃들도 숨을 멈춘 듯했다. 아랫마을로 사라져 가던 경운기 소리마저 끊긴 길에는 마실 나갔던 할머니가 돌아오고 있다. 뒷집에 사는 꼬부랑 할머니는 물 위를 걷는지 고요한 바람처럼 스쳐 지나가신다. 뒤따르는 누렁이도 할머니 치맛자락 냄새를 맡으며 꼬리만 흔들어댔다. 지천이 쑥부쟁이이다 보니 꽃에게 무심할 때가 있다. 어느 순간 예뻐만 보이던 꽃이 시들해지고 감흥이 무뎌질 때가 그렇다. 좋아하는 사물이 옆에 있다는 것은 행복한 일이지만 꽃과 새와 나무와 노니는 바람을 보며 알았다. 바람은 대상과의 사이가 가까울수록 바람 한 줄기 지날 길을 내라고 한다. 그 길은 좋아하는 사물이나 사람과의 사이에도 바람이 지나갈 아름다운 '틈'을 두라는 말 같았다. 쑥부쟁이가 속삭이듯 말했다.

우선 내게서 좀 떨어져서 이렇게 풀밭에 앉아 있어. 내가 곁눈질로 너를 슬쩍 바라볼 거야. 그럼 넌 아무 말 하지 말고 가만히 있어. 말은 오해를 낳는 거니까. 하지만 넌 날마다 조금씩 더 가까이 다가앉게 될 거야……

—생텍쥐페리의 『어린왕자』 중에서[18]

꽃과 떨어져 앉아 눈을 감은 채 쑥부쟁이 말에 귀를 기울였다. 환한 대낮에 눈을 감으니 눈을 투과한 햇살이 망막에 닿고 뇌에

새벽이슬 젖은 쑥부쟁이.

아침햇살 받는 숲속 쑥부쟁이.

시들어가는 쑥부쟁이 모습
꽃이 질 때면 어딘지 심상치 않은 모습이다. 보랏빛 잎들이 비틀어지기
시작하면 어느덧 그 고운 자취는 온데간데없어진다.

닿아 심연에 꺼져 있던 무언가를 자극했다. 찰나였다. 굳어 있던 마음 한쪽에 먼지가 지날 만큼 틈새가 났다. 쑥부쟁이가 다시 말을 건네왔다.

"가장 중요한 건 눈에 보이지 않아……".

꽃 색깔이 뽈그스레해지는 해거름 녘 쑥부쟁이는 눈물이 날 만큼 경이로웠다. 꽃의 우주가 미세하게 오므라드는 시간, 꽃들은 우주의 여린 진동에도 꽃술을 움직여 반응한다. 들녘에서 일을 마치고 낡은 집으로 귀가하는 농부의 처진 어깨와 돌과 쑥부쟁이에 노을이 물든다.

안개가 많이 끼는 마을에 핀 쑥부쟁이는 가상의 선경仙境으로 보여 허구 같을 때가 있다. 실크로드 여행길에서 보았던 사막의 모래바람처럼 안개는 풍경을 가려버렸다. 타클라마칸 사막에서는 낙타가 모래바람에게 길을 묻는다. 여기서는 안개에게 길을 물어 꽃을 찾는다. 그 옛날 낙타를 탄 카라반이 사막의 모래바람에 순응하며 길을 가듯, 짙게 낀 안개를 자연의 정신이 표상된 무색의 아름다움으로 받아들이며 꽃을 찾았다. 안개는 존재하면서 존재하지 않았고, 부재하면서 생생하게 삶에 밀착된 시뮬라크르 같다. 안개는 신세계로 가는 무진동 열차처럼 소음 없는 길로 안내했다. 한 걸음 옮기며 숨을 들이마실 때마다 깨알 같은 물방울들이 몸 안에 닥지닥지 붙었다. 몸 안에 퍼져가는 안개 기포를 쑥

부쟁이 씨가 폭발을 일으키는 꽃의 기포로 착각했다. 내가 서성이던 곳이 쑥부쟁이 별이라는 생각이 들었다.

쑥부쟁이라는 말은 '쑥을 캐는 불쟁이의 딸'에서 나왔다고 한다. 불쟁이는 대장장이를 가리킨다. '불쟁이'라는 말이 오랜 세월을 거치며 'ㄹ' 받침이 탈락하여 언제 '부쟁이'가 되었는지 알 수 없지만, 옛날 어느 가난한 대장장이의 큰딸이 쑥부쟁이였다고 한다. 이 처녀는 늘 쑥을 캐어 많은 식구들을 먹여 살리는 처지였다. 우연히 산에서 만났던 남자에게 마음을 빼앗긴 처자는 끝내 첫사랑을 이루지 못하고 죽었다고 전한다. 그녀가 숨진 곳에서 돋아난 꽃이 쑥부쟁이라고 한다. 연보랏빛 꽃잎은 쑥부쟁이 처녀의 순정이고, 꽃대의 긴 목은 사랑하는 사람을 애타게 기다리던 징표 같다. 오늘도 새뜻하게 차려입은 쑥부쟁이 처녀를 볼 때마다 내 마음은 설렌다.

샹들리에 할머니

어둠 내린 산마을에 인적 끊기면 먼 곳에서 고라니 우는 소리가 들려왔다. 산짐승 울음소리는 누군가에게 주목받고 싶다는 신호일까. 늙은 고라니처럼 혼자 지내는 옆집 할머니는 아흔 살이다. 해 뜨면 마실이라도 다니시겠지만, 해 떨어지면 집에 붙박이로 남은 할머니는 홀로 사는 데 이골이 나 보였다.

모시를 짜는 여인네들은 모시풀 줄기 껍질을 벗겨 말린 태모

할머니 방의 샹들리에.

시속껍질로 실을 뽑는데, 이때 실을 한 올 한 올 입술 안쪽으로 훑으며 침을 묻혀야 실이 윤기가 나고 튼실하다고 한다. 그래서 모시 짜는 여인의 입술 안은 물집이 잡혔다 터지기를 반복해 그 자리에 굳은살이 생긴다. 실을 입으로 훑을 때는 입술 안쪽뿐만 아니라 이빨 사이로도 통과시켜야 한다. 그 일을 오래 하다 보면 이빨에 골이 난다고 하니, 얼마나 오랜 세월 실 오라기 흔적이 남으면 이빨에 골이 생기는 것일까. 1500여 년 전부터 모시를 짜온 여인들은 이골 나게 살아왔던 것이다. '이골' 난다는 말의 유래도 예서 나왔다고 한다.

혼자 사는 데 이골 나 보이는 옆집 할머니도 외로움으로 하여 이빨에 골이 났다. 늙는다고 외로움이나 고독, 그리움 같은 것이 육신을 따라 함께 늙는 것은 아니라는 것을 할머니를 보며 알았다. 나이 들어간다는 것은 그만큼 시간의 섭리에 익숙해지는 것일 뿐, 어찌할 수 없는 시간 속에 조금 더 체념하게 되고, 그전보다 무뎌질 뿐이다.

아흔 살 할머니 방 천장에는 희한하게도 샹들리에가 매달려 있었다. 세간이라 봤자 이불 보따리 한 채와 구닥다리 텔레비전이 전부인 방에 샹들리에라니! 오페라하우스에나 있음직한 이 호화로운 등에 조금 당황했다. 샹들리에로 전기가 들어가자 유리

568

세공품들은 신비한 금빛 구슬처럼 반짝였다. 눈이 부시게 투명한 유리 고드름이 꽃 모양으로 천장에 열렸다. 할머니 방은 모던아트 전시장의 작품처럼 화려한 빛에 쌓여갔다. 이 방에서는 예술과 비예술의 경계가 무의미한, 삶이 곧 예술이라는 것을 보여주고 있다. 집과 세간과 할머니까지 지난 20세기 초를 주름잡던 아코디언 같은 예술품들이다. 현대미술의 미학적 진실이 금박 입힌 매체 미학에서 나오는 것이 아니라, 어쩌면 장난감 젖꼭지 같은 유희에서, 결핍된 삶에서 나온다는 생각이 들었다. 할머니의 오래된 외로움과 낡은 고독, 수척한 그리움을 환하게 비춰주는 샹들리에가 있는 방은, 삶이 각성시킨 예술 같다. 예닐곱 채뿐인 집의 전등이 꺼지면 어둠은 완벽하게 마을을 덮었다. 나는 어두운 세계에서 나 자신을 전복시킬 고독한 혁명을 꿈꾸었다. 제아무리 외로운 밤에 이골이 난 할머니라 해도 시골 밤의 순수한 고독과 마주 대하는 일이 쉬우셨을까. 샹들리에를 끄고 방에 누우면 천장 가득 광대한 우주가 펼쳐지는 밤은 지낼 만하셨을까. 그러나 그 모든 것이 비애인지, 행복인지, 슬픔인지, 그냥 살아가는 것인지 아무도 모른다. 숯 물든 밤, 할머니의 야윈 영혼도 잠든 지 오래이다.

시골 미술관과 아름다운 편지 한 통

옥과 읍내에 미술관이 있다는 걸 알았다. '추사 간찰' 전시회를 하는 줄 알았는데 이미 지난 뒤였다. 아쉬운 마음을 추스르다가

미술관으로 전화를 했다. 전시회 때 누구누구의 간찰이 전시되었는지, 추사의 간찰은 몇 점인지, 지금도 간찰을 볼 수 있는지, 도록은 남아 있는지, 혹시 간찰 전시를 언제쯤 다시 열 계획인지…… 계속되는 질문이 좀 극성맞다고 여겼는지 직원이 관장님을 바꿔주었다. 아마도 서울의 미술관이었거나 그중에도 이름 꽤나 있는 미술관 같았다면 관장을 바꿔주는 일도, 관장이 전화를 받는 일도 없었을 것이다. 동네 아저씨처럼 친근한 목소리로 물음 하나하나에 답해준 관장님 때문이라도 미술관을 구경하고 싶어졌다. 내친김에 읍내 나들이 삼아 미술관으로 길을 잡았다. 옥과미술관 가는 길이야말로 미술관 가는 길답다는 생각이 들었다. 9월 하순, 눈앞에 펼쳐진 곡성 벌은 경이로운 풍경으로 출렁거렸다. 큰 산과 작은 산 사이, 능선과 계곡마다 피어올라 황금 들녘을 점령하던 새벽안개이며 길가 코스모스도 눈여겨보니 여간 새로운 것이 아니었다.

그것들은 견자에게 은밀한 아름다움을 부여했다. 읍내에서 미술관 쪽으로 접어들면서 숲길이 나타났다. 미술관까지는 2킬로미터라니 산책할 겸 걸어가도 30여 분이면 갈 수 있는 거리였다. 길을 걷다 보면 길 위에 지나온 길의 추억이 겹쳐진다. 숲속 길 나무에는 작은 손거울이 달렸는지 잎사귀가 햇빛에 반짝였다. 즐거운 마음에 초등학교 때 배운 독일 민요 〈노래는 즐겁다〉를 흥얼거렸다.

능선과 계곡마다 피어올라 황금들녘을 점령한 아침안개.

노래는 즐겁구나 산 너머길

나무들이 울창한 이 산에

노래는 즐겁구나 산 너머길

나무들이 울창한 이 산에

가고 갈수록 산새들이 즐거이 노래해

햇빛은 나뭇잎 새로 반짝이며

우리들의 노래는 즐겁다.

—독일민요 〈노래는 즐겁다〉 중에서

4/4박자의 도돌이표가 있던 그 노래를 부르다 보면 어느덧 마음에도 산 너머 길이 펼쳐지고 동심에 빠져든다. 원래 이 노래는 독일 남부의 슈바벤 지방 민요 〈Muß i denn zum Städtele hinaus〉를 번안한 곡이다. 우리말로 옮기면 '떠나자 이 도시를', '나는 가야 하리 이 도시를 떠나' 정도가 된다. 제목을 줄여 보통 '무시덴Muß i denn'이라고도 부른다. 우리에게는 〈노래는 즐겁다〉라는 동요로 더 잘 알려져 있다. 물론 원곡과 번안 곡의 가사는 다르다. '무시덴'은 도제의 길로 들어서기 위하여 사랑하는 연인을 고향에 남겨두고 떠나는 애틋한 마음을 노래한 것이다. 13세기 무렵 서유럽에 도제 제도가 등장한 이래, 독일에서는 도제가 되기 위해 장인의 집에서 살며 공방 일을 배웠다. 르네상스 시대의 위대한 화가인 알브레히트 뒤러도 1486년 화가 겸 목판삽화가인 미카엘 볼게무트의 도제로 들어가 그의 공방에서 3년을 보냈다.

독일에서는 1300년대 후반부터 장인을 중심으로 하는 직인, 도제 제도가 있었다. 노래 속 청춘남녀의 이별 중에서 재회를 약속하는 1절의 사랑의 찬가는 이렇게 끝을 맺는다.

Wenn i komm, wenn i komm, wenn i wiederum komm
wiederum komm kehr i ein, mein Schatz, bei dir

내가 돌아오면, 내가 돌아오면, 내가 다시 돌아오면
내 사랑하는 그대 곁에 영원히 함께 있을 거야.

이 곡은 장인, 즉 마이스터를 찾아가는 여정을 담은 게르만 인의 삶의 애환 깃든 노래이다. 어린 나이에 사랑하는 가족과 연인을 정든 고향에 두고 떠나는 마음이 오죽했을까. 유튜브에서 '무시덴 뤼베크Lübeck'를 검색해보면 소설가 토마스 만의 생가가 있는 뤼베크의 한 광장에서 가족 음악대의 흥겨운 노래에 맞춰 이 노래를 함께 부르는 독일인을 볼 수 있다. 그네들의 목소리에서 묻어나는 삶의 애환이 어찌 우리네 〈고향의 봄〉이나 〈오빠생각〉 같은 노래의 정서와 다르다고 할 수 있을까. 빈 소년합창단이나 셰네베르거 소년합창단의 노래로 〈무시덴〉을 듣는 것도 아련한 향수를 자극하지만, 마를레네 디트리히의 이 노래는 우주에서 떨어지는 빗소리처럼 영혼 속에 깊이 스며든다. 하고많은 가수 중에 왜 마를레네 디트리히일까? 마를레네 디트리히이니까! 바리톤 헤르만 프라이의 구수한 목소리나 메조소프라노 리타 슈트라

이히의 미성으로 듣는 〈무시덴〉은 호수에 빛나는 별처럼 아름답다. 그렇지만 아름다운 미성만으로는 이별하는 연인의 긴장된 숨결이나 눈빛, 주체할 수 없는 설움이나 마음의 미세한 떨림까지 전해주지는 못한다. 하지만 디트리히의 낮고 고혹적인 음색의 〈무시덴〉은 다르다. 마를레네 디트리히라는 굴곡 많은 한 여인의 생이 불러내는 애수미는, 순수의 한 극한에서 노래 속의 사랑의 슬픔과 삶을 어루만진다. "비록 내 그대와 함께 있지 못해도, 마음은 항상 그대뿐이니"를 노래하는 구절에서는, 마를레네 디트리히의 목소리가 아주 여리게 떨리면서 찬란한 슬픔을 길어 올린다. 그녀의 노래는 마음의 심연에 가라앉은 삶의, 사랑의 회한까지도 설레는 그리움으로 변주시킨다.

노래를 부르며 걷다 보니 저만치 숲속의 미술관이 나타났다. 도립 옥과미술관은 기와를 얹은 2층 건물이어서 멀리서 보면 절집의 대웅전 같다. 미술관을 둘러본 뒤 친절한 관장님을 만났다. 그는 내게 『간찰의 멋과 향기』라는 두툼한 도록을 선물했다. 조선 시대 문사들의 일상 이야기가 담긴 간찰簡札은 선비들이 주고받은 편지를 말한다. 간찰에 쓴 초서체 한자에는 선비들의 내밀한 속마음이 타전되어 있다. 전할 소식이 많았던 어떤 선비는 먼저 쓴 글과 글 사이에 옆으로 다시 말을 적기도 했고, 어떤 선비는 빈 여백에 빼곡히 글을 돌려 쓰기도 했다. 친절한 관장님의 말에 의하면 간찰은 붓 가는 대로 편하게 쓴 것처럼 보이지만, 기실 간찰 한 통에는 대략 20여 가지의 구성요소가 들어 있다고 한다.

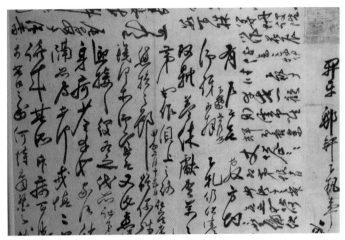
이식1500-1587의 간찰.

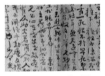
기우만1846-1916의 간찰.

뿐만 아니라 간찰의 글씨는 일반적인 서예의 행서나 초서와는 사뭇 달라서 '간찰초서簡札草書', '간초簡草', '간찰체簡札體'라 구분하였고, 간찰초서에는 글쓴이의 성격, 글씨 습관이 더 가미되어 일반 초서에 비해 이해하기가 훨씬 난해하다고 한다. 간찰을 읽어보면 당대의 생생한 생활상은 물론 인간의 생로병사에 대한 고민이 문자추상으로 그려져 있다. 그러나 간찰에 그려진 문자추상은 예술을 위한 문자추상이 아니라, 인간을 위한 문자추상이다. 현대 예술가들이 예술적 일념으로 작업하는 당위로서의 문자추상은, 작가의 내적인 모티프에서 발현되지만 보편적 타자를 대상으로 하는 일이다. 반면 우주의 자연원리를 철학적으로 해석하여 인간의 도리를 공부하는 선비가, 지인에게 자신의 은밀한 속내를

김정희1786-1856의 간찰.

김병학1821-1879의 간찰.

털어놓은 간찰은, 인간적으로 헤아릴 것이 많은, 인간을 위한 문
자추상이라고 여겨진다. 해제한 간찰을 읽으면서 우리가 잃어버
린 생활 속의 품격과 타인에 대한 배려, 인간을 향한 지극한 마음
에 매료되어갔다. 이이의 제자이고 송시열의 스승이기도 한 김장
생의 후손 김두묵이라는 선비는 1781년 한 지인에게 보낸 편지
중에,

당신을 연모하는 마음이 절절하던 차에 문득 보내주신 편지를
받았습니다. (중략) 편지에서 말씀하신 '경설經說'은 대개 차이가
없다고 말할 만하지만, 다만 마음으로 징험해보지 않고 한갓 언
어와 문자의 사이에서만 구한다면, 구하면 구할수록 어긋나는

이승희1847-1916의 간찰.

박광후1637-1678의 간찰.

근심을 면하기 어려울 것입니다. 바라건대 학습에 더욱 힘을 기울여 '기쁘다悅'는 의미가 어떤 것인지를 참으로 안 뒤에 다시 한 번 말씀해주시는 것이 어떠하겠습니까?

—김두묵의 간찰『간찰의 멋과 향기』중에서[19]

라고 적었다. 이 글을 읽으며 제 발 저린 도둑처럼 가슴이 뜨끔했다. "마음으로 징험해보지 않고 한갓 언어와 문자의 사이에서만 구한다면" 학문의 진전은 물론 기쁠 일이 없을 것이라는 그 말! 공부뿐 아니라 세상 살아가는 모든 일이 그렇다.

집에 돌아와 도록을 열어보니 책갈피 속에 의외의 편지 한 통이 들어 있었다. 미술관 관장님이 쓴 것이다. 편지봉투에 담긴 편

김두묵1739-1799의 간찰.

김홍집1842-1896의 간찰.

지지는 사등분으로 곱게 접혀 있고, 편지지 상단에는 서고 이미지가 잔잔히 인쇄되어 정갈한 느낌을 준다. 편지에는 원하는 전시를 못 본 서운한 내 마음을 위로하는 글이 적혀 있었다. 자신의 안내는 충분했는지, 도움이 될까 해서 도록을 드린다는 말과 함께 다음 전시에는 꼭 기별을 하겠다는 내용이다.

　너나없이 바쁘게 살아가는 디지털 시대라지만, 한자와 한글을 섞어 볼펜으로 써내려간 편지에는 정성이 오롯이 배어 있었다. 나는 '요즘 세상에도 이런 분이 계실까?' 하면서도 마음이 따뜻해지는 행복감을 맛보았다. 친절한 관장님의 마음과 책을 챙겨 들고 돌아온 밤은 쉬이 잠을 이룰 수 없었다. 타인의 어진 마음이 내 안에 들어와서인지 별은 더 맑게 보였고, 냇물 소리는 더 낭랑

새파란 가을 하늘 아래 목화솜이 열렸습니다.
잃어버린 꿈도 몽글몽글 영글어갑니다.

하게 들려왔다. 곰곰이 생각해보니 친절한 관장님은 한적한 시골에 은둔하며 한적漢籍을 뒤져 고문을 연구하는 청빈한 젊은 선비 같았다. 나중에 알았지만 그는 『추사, 명호처럼 살다』라는 두툼한 책을 낸 추사 연구가로서, 이 책으로 학계의 저명한 상을 받았고, 중국 유학 시절에는 전각학을 전공한 학자이기도 했다. 매화나무 가지마다 흰 꽃이 피면 술 한 병 들고 찾아가 추사 이야기를 들어야겠다.

어머니의 다듬이질 소리 들리는 목화밭

몽실몽실한 솜이 몽환적인 것과 달리 목화 꽃송이는 청초하다.

말로만 듣던 목화밭을 처음 보았다. 목화꽃 핀 들길에서 아름다움의 참화를 겪어보지 않은 이들은 세상의 비경을 말하기 이르다. 잎겨드랑이에서 핀 희고 연노란 꽃들이며, 연분홍 꽃봉오리 펼쳐진 아름다움은 목화밭에서만 느낄 수 있는 묘경이다. 어린 꽃봉오리를 따서 입안에 넣어보았다. 부드러운 촉감이 혀를 휘감으며 솜털이 퍼지는 것 같았다. 어릴 적 나무젓가락에 구름을 감아주던 솜사탕 맛이 났다.

햇볕 좋은 날이면 집안 여자들은 일손이 더 바빠졌다. 솜이불 홑청을 뜯어 빨아서 양잿물에 삶아 널어놓으면, 바람에 꾸덕꾸덕

말라가는 것만 보아도 어른들은 속이 다 개운하다고 했다. 홑청에 풀을 빳빳이 먹이고 나면, 흰 수건을 머리에 두른 어머니가 다듬이질하는 소리가 들려왔다. 다듬이질 소리는 엄마 배 속에 있을 때 들었던 모성의 숨소리 같아서 언제 들어도 마음이 편안해진다. 할머니와 어머니는 풀 먹인 홑청을 맞잡고는 지그재그로 잡아당겨 구김 없이 반드러워지도록 했다. 그러면 홑청에서 윤기가 났다. 솜이불 홑청을 시칠 때면 반짇고리에 든 실패에는 무명실이 불룩하게 감겨 있었다. 실에 꿰인 바늘로 홑이불을 시치는 일은 여인들이 자신의 생을 시치는 것 같다. 어머니의 바느질 솜씨는 무봉無縫의 경지였다. 그 두툼한 솜이불을 시치기는 했으되, 자국이 없고 바늘땀이 고르다 보니 투명한 천의天衣 같다.

목화솜 안에 든 씨앗 속에는 어머니로 상징되는 모든 것들이 잠자고 있다. 목화솜을 따서 볼에 대어보았다. 목화 꽃말이 '어머니의 사랑'이 아니더라도 솜이라는 사물에서는, 이성의 법칙이 작동하지 않는 모성의 힘, 자연의 힘이 느껴진다. 현실에서는 불가능한, 절대적으로 순수한 그 무엇이 바로 하얀 목화솜 같다. 늦가을 비에 흠씬 젖은 솜은 연약해 보이지만, 꽃대에 매달려 생명을 잉태시키는 그 꽃에서는, 꿈이 폭발하는 것 같은 아름다운 힘이 느껴진다. 세상에서, 꽃 한 송이 힘으로, 인간의 몸과 영혼을 따스하게 덮어주는 솜이불 같은 것이 또 있을까. 시간과 공간을 초월하여 어머니의 할머니가, 할머니의 어머니가 만든 솜이불 속

아침안개 낀 늦가을의 목화밭.
솜틀집에서 가지런히 솜을 튼 목
화솜으로 이불 한 채 지었습니다.
실패에서 무명실 풀어가며 바느
질한 자리는 천의무봉. 어머니는
바느질 한 땀 한 땀 정 깊은 마음
심어 꽃을 피우고 있습니다. 이불
한 채는 아이들 덮어주고 남은 한
채는 반닫이 위에 두었다가 흰 눈
이 내리는 목화밭에 덮어줄 것입
니다.

에는, 또 얼마나 많은 목화꽃이 피어나서 사람들의 아름다운 꿈을 만들었을까.

〈Cotton Fields〉라는 잘 알려진 팝송이 있다. 1967년 미국의 캘리포니아에서 결성된 CCR이라는 록 밴드가 부른 곡이다. 〈Cotton Fields〉 말고도 〈Suzie Q〉, 〈Who'll Stop the Rain〉, 〈Proud Mary〉, 〈Morina〉 등의 노래는 록의 전설로 CCR의 이름을 각인시킨 명곡들이기도 하다. 〈Cotton Fields〉는 흥겨운 분위기의 곡이지만 가사 내용은 사뭇 다르다. 미국 남부의 광활하게 펼쳐진 목화밭에서 노동을 강요받던 흑인들의 고단했던 삶이 이 노래의 무대이기 때문이다. 새까만 씨가 터뜨린 순백의 목화솜은 흑인 노동자들의 육신을 뚫고 터져 나온 새하얀 솜 같았다. 이 곡을 들으면 어깨가 들썩여지는 이유는 흥겨운 멜로디 속에 노랫말을 은유적으로 감춰놓았기 때문이 아닐까.

Oh when them cotton balls got rotten
You can't pick very much cotton
In them old cotton fields at home

목화 열매가 못쓰게 되었을 때는
목화를 조금밖에 딸 수 없었는데
그것은 그리운 목화밭 집에서의 일이었어요

—CCR의 노래 〈Cotton Fields〉 중에서

늦가을인데 솜이 들어 있는 봉오리가 열리지도 않은 건 긴 꿈을 꾸기 때문일까. 옆자리에는 솜을 따 간 빈자리만 남았다. 솜을 품은 견고한 봉오리나 솜이 떠난 빈터의 미나 아름답기는 마찬가지 이다. 유예된 시간 속에 모차르트가 미완성으로 남긴 레퀴엠 중 〈라크리모사Lacrymosa 눈물의 날〉 같은 저 봉오리.

솜은 푸른 하늘이 그리워 솜 봉오리를 열고 나온다.

늦가을의 이슬 품은 목화꽃. 꽃 속의 우주를 보다.

목화꽃의 진화.

꽃자리!

꽃의 개화 모습.

생명이 숨 쉬는 목화솜 봉오리.

꽃이다, 꽃!

솜의 은하가 펼쳐진 이불 속에는 따뜻한 별이 빛난다.

하늘 향해 몸을 여는 솜.

밑의 봉오리도 붉게 여무는 걸 보니
곧 벌어지며 솜이 나오겠다.

솜이 있던 자리.

노랫말에 담긴 함의는 음미하는 자의 몫이다. 흑인 노예 처지에서 목화 열매가 못쓰게 되어 목화를 조금밖에 딸 수 없게 되면 참으로 난감한 일이지 않을까. 노래에서 여러 차례 반복되는 "그것은 그리운 목화밭 집에서의 일이었어요"라는 메타포가 화자의 어린 날의 추억을 회상시키며 이 곡을 끌고 가고 있다.

곡성의 겸면 목화밭에서는 베트남에서 온 여자 두 명이 뙤약볕 아래 목화송이를 따고 있었다. 열대계절풍 기후에 살던 베트남인에게 목화솜은 어떤 의미인지 모르지만 그들은 숙련된 솜씨로 노동을 했다. 목화송이를 따서 말리면 씨는 짜서 기름을 만든다. 깻묵은 거름으로 쓰고, 줄기 껍질은 종이를 만드는 데 쓰인다. 씨에 붙은 솜털은 따서 목화솜을 만든다. 목화밭에서 고단했던 삶을 살던 흑인들은 잊힌 지 오래이고, 〈Cotton Fields〉 노래 또한 추억 속의 올드팝으로 남아 있다. 꽃이 필 때는 어른 키만 하던 목화가 꽃과 잎을 거두어들이더니 솜만 듬성듬성 남은 밭에는 빈자리가 많이 생겨 있었다.

시리게 푸른 하늘 아래 목화밭 옆에서는 '탁, 탁, 탁, 타박 탁' 콩 타작하는 할머니 팔뚝에 구릿빛 힘줄이 솟아올랐다. 열이 난 할머니는 웃옷을 벗고 콩 타작을 계속한다. 길가 건너편 밭머리에는 참깨를 묶은 깍짓동이 나동그라져 있다. 시골을 낭만으로 여겼던 때가 있다. 책을 통해 사물을 보고, 아름다움을 이야기하고, 식물도감을 뒤적이며 '할미꽃은 이렇게 생겼구나!' '이건 제

삼지천 징검다리.

비꽃이고!' 하던 시절, 시골은 텍스트 위에 집을 지은 낭만적인 전원이었다. 그러나 여기서 살아보니 밥 먹고 산다는 것은 15세기나 19세기나 21세기나 매한가지 아닐까. 그건 흙과의 고투를 벌이는 일이다. 흙의 나라에서 몽상가들은 유배되었고 낭만주의자들, 초현실주의자들, 허무주의자들은 추방된 지 오래이다. 농부들의 삶은 뼛속에 흙냄새가 저며 있다.

서리 내린 10월 말에 다시 목화밭을 찾았다. 목화밭에 남은 꽃들은 솜에 가려 제 빛을 잃고 있었다. 그새 아기 주먹만 한 것부터 석류알만 한 목화솜이 열렸다. 목화꽃보다 새하얀 솜뭉치들은 언뜻 보면 구름꽃처럼 보인다. 목화솜은 열매에서 터져 만개한 것과 아직 열매인 채 꿈을 꾸고 있는 것, 여린 실눈을 뜬 채 솜살을 살짝 비친 열매가 늦가을 솜꽃의 향연을 펼치고 있다. 가을이 다 가기 전에 대숲 길 따라 내가 흐르는 곳을 다녀왔다. 오래된 담장과 정자가 아름다운 창평, 담양, 고서도 지척이었다. 한 시간 거리에는 구례 화엄사, 화순 운주사, 순천 송광사와 선암사 등의 명찰과 순천만 화포, 와온을 갈 수 있다. 망덕 포구의 전어구이와 섬진강에서 잡은 참게로 끓인 참게 탕은 제철을 맞아 맛이 일품이다.

옥과미술관을 둘러보고 읍내를 빠져나와 곡성 기차마을 가는 국도를 따라가면 겸면 목화밭을 볼 수 있다. 마음이 순정한 사람들은 목화밭에서 울려 퍼지는 어머니의, 할머니의 다듬이질 소리

도 들을 수 있을 것이다. 햇빛 비치면 사금파리처럼 반짝이는 안개 속에서 몽실몽실한 꿈을 꽃 안에 키우는 목화밭을 거니는 기쁨은, 덤으로!

단감 여섯 다라이를 머리에 이고 행상을 했던
자라목의 조계숙 할머니

울금밭.

고추잠자리.

삼지천 징검다리를 차지한 청둥오리 가족이 한가롭게 햇볕을 쬐고 있다. 물 한가운데 직립해서 수면을 응시하는 백로 한 마리 꼼짝 않고 서서 물속을 들여다본다. 흐르는 물을 투시하는 새는 물속의 세계를 파악 중이다. 유속의 세기와 먹이로 쓸 수생곤충과 물고기들의 움직임은 또 어떤지 관찰 중이다. 새가 긴 부리로 물속의 먹잇감을 낚아채는 순간은 아름답다. 살기 위하여 몸부림치는 생명체들의 고뇌는 비단 물속뿐 아니라 땅 위에서도 마찬가지다. 이른 아침 할머니와 할아버지가 일터로 간다. 벼도 베어야 하고 콩도 털어야 한다. 더 늦기 전에 참깨와 토란 대도 거두어들여 담벼락에 세워 말려야 한다. 배추밭도 돌아봐야 하고 고추밭과 너부죽한 잎사귀 춤추는 울금밭도 가봐야 한다. 눈코 뜰 새 없는 요즈음 한가로운 것은 파란 하늘을 빙글빙글 맴도는 고추잠자리뿐이다. 장독 뚜껑 열어놓은 할머니네 고추장에 앉았는지 꼬리가 새빨갛게 물든 고추잠자리가 돌 위에 앉아 졸고 있다. 어디서나 먹고사는 일은 만만치가 않다. 먹고사는 것이 도를 깨치는 것

새하얀 박속.

껍질 깎은 박의 겉모습.

임을 알려준 이는 저 들녘의 할머니였다.

10월 말인데도 산길 쑥부쟁이는 싱싱함을 잃지 않았다. 텅 빈 콩밭에 덩그마니 남겨진 누런 호박 한 덩어리, 만추가 남겨놓은 작품처럼 낯설게 보인다. 돌담가에 몽글몽글 봉오리 맺었던 진홍빛 소국은 꽃을 피우고 있었다. 저만치서는 지팡이 짚은 등 굽은 할머니가 나락을 말리고 있었다. 심한 골다공증을 앓고 있는 뒷집 조계숙 할머니였다. 신작로에 널어놓은 할머니 나락은 족히 300~400미터는 되었다. 할머니가 닷 마지기 논에서 거두어들인 황금 같은 나락이다. 한 마지기에서 20킬로그램 쌀 일곱 포대가 나온다니, 가마 수(한 가마는 80킬로그램)로 따지면 아홉 가마가 채 못 된다. 할머니네 나락 말리는 일을 팔 걷고 도왔다. 보기에는 쉬웠는데 막상 나락 펴는 일을 해보니 처음 하는 일이라 서투르기 짝이 없다. 사흘 동안 하루에 세 번씩, 가로세로 저어가며 나락을 뒤섞어 평평하게 해주면 바짝 말리는 것은 짱짱한 햇볕과 바람의 몫이다.

허리에 황토 자석벨트를 찬 키 작고 등 굽은 할머니는 마당에 피마자잎과 토란잎, 고구마 순, 토란대, 고추, 무청을 말리려 널어놓았다. 박, 가지, 호박 말릴 것들은 도마 위에 놓고 썰고 계셨다. 그중에서 박속을 썰어 말리는 것은 처음 보았다. 박속은 순백처럼 하얗게 빛났다. 요즘처럼 볕이 뽀삭뽀삭하게 좋은 날은 일하느라 허리 한 번 펼 새도 없다.

밭에 베어 놓은 들깨도 털어야 하고 울금도 캐야 한단다. 처음

무청 말리는 풍경. 대추 말리는 풍경. 메밀 널어놓은 것.

초승달 모양으로 썬 박. 박속 말린 것. 고구마 순.

콩. 가지 말리는 풍경. 콩 털어놓은 것. 반달 모양으로 썬 호박.

토란잎 딴 것. 토란잎 말린 것. 토란 대를 줄기 내어 토란대.
말리는 모습.

노부부의 겨울 양식 준비.
조계숙 할머니 솜씨를 보면 그녀는 삶의 예술가이다.

할머니는 고추와 팥과 강낭콩도 널어놓았다.

본 울금 잎사귀는 어른 키만큼 자라 있었다. 어제는 타박타박 녹두를 털었고, 오늘은 타작해야 할 콩이 한 보따리라 했다. 할아버지는 탈탈거리는 경운기에 짐을 가득 싣고 면내 우체국으로 가셨다. 광주, 순천에 사는 자식들에게 보낼 배추와 무, 토란이다. '탈탈탈탈 탈탈탈탈' 할아버지의 낡은 경운기는 메르체데스 벤츠 부럽지 않은 산마을의 요긴한 명차이다. 고무 다라이에 담아놓은 빨래를 비누질해 두드리는 할머니의 빨래방망이질 소리가 고요한 하늘에 울려 퍼진다.

올해 일흔 하나인 조계숙 할머니는 열아홉 꽃 같은 나이에 순천에서 곡성으로 시집왔다. 너나없이 궁핍했던 시절 농사로 다섯 남매 키우느라 돈 되는 것은 도둑질 빼고는 안 해본 것이 없단다. 광주 시외버스터미널에서 과일 행상할 때는, 깡패들이 단감을 자근자근 짓밟는 통에, 대통령보다 그들이 더 무서웠다고 했다. 곡성 집 감나무에서 단감을 따면 여섯 다라이를 만들었다. 알루미늄 여섯 다라이에 든 단감은 돌덩이 같다며 고개를 절레절레 젓는 할머니. 그것을 머리에 이고 걸으면 돌탑을 올려놓은 듯 몸이 땅속으로 푹 꺼졌단다. 할머니는 파란색 두 줄 쳐진 광주행 완행버스를 타고 장사를 나갔다. 저녁 무렵 정신없이 집에 돌아오면 아이들 뒤치다꺼리에 미뤄둔 농사일이 산더미 같았다고 했다.

다섯 남매를 키워낸 감나무도 이제는 늙어서 예전만 못하지만, 여전히 탐스러운 감을 달고 있었다. 할머니와 함께 가난한 세월을 겪어온 감나무 두 그루는 반백년 풍상을 겪은 탓인지 야위어

할머니가 피마자(아주까리) 잎을 따 말리려는데 청개구리가 꼼짝 않고 낮잠을 잔다.

피마자 잎의 청개구리.

보인다. 백발이 된 할머니가 애잔하고 짠한 눈으로 한 식구인 감나무를 올려다본다. 할머니한테 감나무는 밥이었고, 풍요로움의 상징이었다. 감나무는 전남대 사대 보낸 맏아들 등록금이 되어주던, 금金나무였다. 여수에서 생선을 떼어 내다 팔던 겨울에는 새벽 세 시에 일어나 버석버석 언 신발로 선창에 나갔단다. 그곳에서 받은 김, 미역, 멸치를 머리에 한 짐 이고 서울 철산동까지 행상을 나가고는 했었다. 광주 양동시장에서는 스텐 그릇을 떼다 머리에 이고 행상하느라 머리 어깨 무릎 팔이 떨어져나가는 줄 알았단다. 어엿한 중학교 수학 선생님이 된 맏이는, 할머니의 못 배운 한이 억척스레 키운 생의 보람이다. 할머니는 얼마 전 협심증으로 심장 수술을 받았고, 지금은 심한 골다공증 약을 먹고 있으며, 허리 병은 생긴 지 오래되었다. 할머니는 가끔 먼 산을 보며 〈봄날은 간다〉 노래를 흥얼거렸다.

연분홍 치마가 봄바람에 휘날리더라
오늘도 옷고름 씹어가며
산제비 넘나드는 성황당 길에
꽃이 피면 같이 웃고 꽃이 지면 같이 울던
알뜰한 그 맹세에 봄날은 간다

새파란 풀잎이 물에 떠서 흘러가더라
오늘도 꽃 편지 내던지며 청노새 짤랑대는 역마차 길에

조계숙 할머니의 감나무.
할머니에게 감나무는 식구였다. 할머니에게 감나무는 밥이었다. 바이올리니스트가 바이올린을 애지중지하듯 할머니는 감나무를 신주 모시듯 했다.

박꽃 피는 마을.

꽃이 부풀어오른다.　　하얀 별을 닮은 박꽃.　　아기 박이 달렸네!

솜털 보송한 박이 자란다.　　　　　　　　　박꽃 속에 피는 박.

꽃 색은 뭉그러져가지만, 시든 꽃　　박꽃이 지니 박이 자란다.　　박이다, 박, 대박!
밑에 새 생명이 자란다.

별이 뜨면 서로 웃고 별이 지면 서로 울던

실없는 그 기약에 봄날은 간다

열아홉 시절은 황혼 속에 슬퍼지더라

오늘도 앙가슴 두드리며 산제비 홀러가는 신작로 길에

새가 날면 따라 웃고 새가 울면 따라 울던

얄궂은 그 노래에 봄날은 간다

— 한영애의 노래 〈봄날은 간다〉

끊어질 듯 이어지고, 다시 끊어지던 노래 속에 연분홍 치마 입었을 할머니의 봄날은 언제였을까. 할머니한테 한영애가 부르는 〈봄날은 간다〉 노래를 들려드리고 싶었다. 한영애가 부르는 이 노래를 들으면, 여인네 삶의 회한을 훑고 지나는 한 깊은 애틋함이 가슴에 봄바람을 여울지게 한다. 그러나 한영애가 부르는 〈봄날은 간다〉가 제아무리 한스럽게 슬프고 구성지다 한들, 어찌 저 할머니가 부르는 애절한 한의 깊이에 이르겠는가!

기회가 된다면 할머니에게 서양 노래 이야기도 해드리며, 소프라노 이름가르트 제프리트가 부르는 슈만의 〈여인의 사랑과 생애〉도 들려드리고 싶다. 때로는 가슴을 후벼파는 노래보다, 가슴을 저미는 노래가 더 슬프다. 제프리트가 슬픔의 물 위를 걷듯 고혹적으로 부르는 〈여인의 사랑과 생애〉가 그렇다.

어느 집 대문 틈으로 보인 푸른 하늘, 창.

헛간의 창.
북아일랜드의 시골에서 태어난 시인 세이머스 히니Seamus Heaney는 헛간 같은 초가집에서 9남매라는
대가족이 함께 살았다고 한다. 멀리는 켈트 신화와 아일랜드 정서가 아렴풋하게 잡힐 것도 같은 시
한 편, 헛간 파란 하늘가에 걸려 있다.

여름 내내 함석지붕은 찜통처럼 달아올랐다.
커다란 낫, 깨끗한, 쇠스랑 갈퀴 등
안으로 들어서면 사물들은 서서히 모습을 드러냈다.
그리고는 허파 가득 거미줄이 채이는 것을 느끼고

햇빛 밝은 마당으로 허둥지둥 달아났다.
잠든 자들의 서까래 위로 박쥐가
날아다니는 밤 속으로 달아났다. 구석에 쌓인 곡식더미에서
형형한 눈이 무섭게, 깜짝도 하지 않고 쏘아보는 곳으로.

어둠이 지붕을 만들 듯 소용돌이쳤다. 나는 새들이 공기 틈으로
쏜살같이 날아와 쪼아대기를 기다리는 왕겨였다.

—세이머스 히니의 시 「헛간」 부분

월경마을 정미소.
정미소 공터에 쌓인 햅쌀
포대.

내가 서울로 간다는 말에 할머니는 그새 정든 탓인지 마음이 폭폭하다고 했다. 그러던 어느 날, 나들이옷에 꼬부랑 지팡이를 짚고 온 할머니는 곡성 장날이라며 함께 구경 가자고 했다. 시골 할머니한테 데이트 신청 받기가 어디 그리 쉬운 일이던가! 여태 본 할머니 모습 중에 제일 '폼' 나시는 걸 보니, 아마도 옷장 속에 모셔놓은 옷을 입고 나오신 것이 분명했다. 할머니는 새빨간 내복 색깔을 닮은 빨간 스웨터를 입었다. 오늘만큼은 산골에 박혀 마늘 심고 토란대를 거두는 모습이 아니라, 자신의 속내를 바깥에 한껏 드러내 보이고 싶어 하는 자신감이 묻어났다. 빨강 속에는 거부하지 못할 열정이 들어 있고, 여인은 자신의 열정을 빨강에 숨겨 은밀히 내비치는 것이 아닐까. 마치 오르한 파묵의 소설 『내 이름은 빨강』에 나오는 빨강의 독백처럼.

나를 보라, 산다는 것은 얼마나 아름다운가! 나를 보시라, 본다는 것은 또 얼마나 아름다운가! 산다는 것은 곧 보는 것이다. 나는 사방에 있다. 삶은 내게서 시작되고 모든 것은 내게로 돌아온다. 나를 믿어라. 아, 빨강이 된다는 건 얼마나 멋진 일인가!

—오르한 파묵의 『내 이름은 빨강』 중에서[20]

이왕지사 나도 빨간 점퍼를 입었다. 마침 내 고물차까지 빨강이어서 우리는 빨강별에서 지구로 여행 온 것 같았다. 장터를 한 바

나락.
나락이 쌀로 바뀌는 걸 할
머니는 '둔갑'이라고 했다.

퀴 돌아봤지만 할머니는 장터에는 관심이 없는 눈치였다. 아니나 다를까 장터 옆에 추어탕을 잘하는 집이 있다며 나를 그리로 데려 갔다. 뚝배기 추어탕 맛이 진하고 깊었으므로 할머니와 나는 국물 까지 싹싹 비웠다. 할머니는 한사코 밥값을 내신다며, 치마를 걷어 올려 꼬깃꼬깃 넣어둔 쌈짓돈을 꺼내셨다. 막무가내로 밥값을 내 시는 따뜻한 손은 굵은 핏줄이 툭툭 튀어나와 있었다. 손에 물집 잡혀가며 나락 말려준 일과 말동무 해준 것이 고마웠는지 할머니 는 내게 따뜻한 밥 한 그릇을 꼭 먹이고 싶었다고 하셨다. "긍께 선 상님한테 따땃한 밥 한 그릇 꼭 멕이고 싶었당께"라는 할머니 말 에, 목구멍까지 밀고 올라오는 행복한 설움 같은 것을 느꼈다. 서 울로 가기 며칠 전, 집 앞에 와서 문을 두드리며 할머니가 빨리 나 와보라고 했다. 할머니 집 마당에는 정미소에서 막 쪄온 햅쌀 포대 가 쌓여 있었는데, 얼른, 한 가마를 들고 가라는 것이다. 20킬로그 램 현미 한 포대와 봉다리에 든 햅찹쌀이었다. 쌀 한 포대가 세상 의 그 무엇보다 귀해 보였다.

나락이 정미소에서 쌀로 변하는 것을 할머니는 '둔갑'이라고 말 했다. 둔갑이라는 말에 피시식 웃음이 나왔다가, 할머니 생이, 당 신이 바라던 삶으로 둔갑할 수는 없는 것일까 생각했다. 못 배우 고, 지독히도 가난했고, 협심증과 심한 골다공증과 고질적인 허리 병에 시달리는 할머니의 생이, '퍼엉!' 하고 터지는 박 소리와 함께 연기 속에서 둔갑하던, 그 옛날이야기처럼!

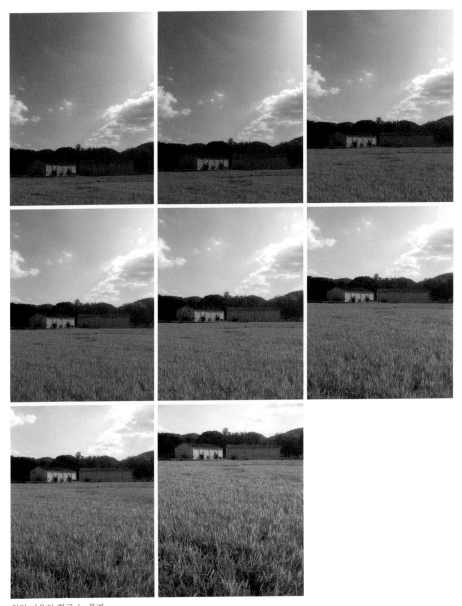

월경 마을의 황금 논 풍경.

에필로그

전남 곡성군 삼기면 월경리에서 만난 사람들은 내게 자신의 빛나는 별을 하나씩 걸어주었다. 그들은 아궁이에 남아 있는 잉걸불처럼 마음이 따뜻했다. 이곳은 정적 깊은 세계였다. 돌각담 길에 흩어진 감나무 잎사귀들이 바람에 쓸려가는 소리를 들으면, 서울에서 버리지 못했던 미련이나 욕심도 덧없이 느껴졌다. 무엇인지 모르지만 내 안에서 각질화되었던 것들이 삭은 동아줄처럼 조금씩 무너져갔다. 산 그림자가 능선을 타고 내려오면 마을에는 고즈넉한 어둠이 깔렸다. 빛의 세상에서 어둠의 세계로 건너가는 이즈음, 세상은 또 하나의 껍질을 깨고 나왔다.

　　그리고 밤이 되면 이 무거운 지구는
　　모든 별들에서 떨어져 고독 속에 잠긴다.

　　　　　　　　　　　　　—라이너 마리아 릴케의 시 「가을」 부분

　곡성 산마을의 밤으로 찾아들던 고독은 릴케적인, 존재에 대한 형이상학적 물음이 깃들어 있었다. 시골 밤은 무서우리만치 고독했지만 시를 되살아오게 했다. 시적인 것들은 투명한 유리에 비친 음화陰畵처럼 산등성이 숲과 논과 밭, 길가 코스모스와 박 열린 지붕에서, 찬란히 빛나고 있다. 깊은 밤, 별똥 그어지는 소리마저 들릴 것 같던 소리의 환幻이 보였다. 자연이 내는 소리들은

마음을 영원으로 회귀시키는 마력을 지녔다.

9월 하순만 하더라도 들이란 들은 모든 것이 넘쳐났다. 많은 것을 거두어들인 11월 초 풍경은 빈자의 모습을 닮아갔다. 남은 것이라야 김장 때 쓸 배추와 무, 고소한 냄새 진동하는 참깨 정도였다. 베어놓은 참깨는 한 단씩 묶어 서로 엇비뚜름히 기대져 햇살을 받고 있다. 아낙들은 참깨 털기에 손이 보이지 않았다. 시골에 와서 지낸 시간들에는 꽃들의 황금빛 속삭임과 여신의 옷자락 같은 바람의 밀어가 세상 곳곳에 널려 있다. 달빛이 마을 불빛에 섞여 이슥토록 사람들을 토닥여주고 있다. 사는 근심에 잠 못 이루던 이들마저 잠자리에 들면 어김없이 청순한 새벽별이 떴다. 지게 가득 곰삭은 두엄을 지고 밭으로 향하는 사람들, 황소 같은 두 눈을 끔벅거리며 일하는 촌사람들, 빨래터에서 지절거리며 빨래하는 아낙들, 밤늦은 시간까지 동네를 밝히며 기계를 돌리던 정미소와 공터 가득 쌓여 있던 햅쌀 포대, 시간은 겨울이 오기 전에 못다 그린 풍경화를 그리고 있다.

곡식 낟알을 주워 먹기 위해 날아든 참새들은 또 얼마 만에 보는 것인지. 빈 들을 서성이며 밤하늘의 별빛을 보았다. 별은 번뇌의 세상을 완전히 벗어난 아주 높은 경지, 적멸 속에서 빛난다. 미혹된 세계가 아니라, 적멸의 경지에서 빛나는 별은, 내 삶에도 적멸의 순간을 빛나게 한다. 어디든 사람 사는 곳에는 밥벌이에 대한 고민과 다가올 미래에 대한 불안이 공존했다. 땅은 욕심 부리지 않고 사는 법을 알려주었다. 이곳에서 만났던 할머니, 할아

버지, 아주머니, 아저씨들은 빈곤한 내 삶에 따뜻한 솜이불 한 채 덮어준 사람들이다. 그들은 자신의 일상을 통하여 내게 선한 것이 무엇인지 알게 해주었다. 그들을 통하여 "무제약적으로 선하고자 하는 의지"만이 정말로 선한 것일 수 있다는 칸트적인 믿음을 갖게 되었다. 사람 인人 자와 두 이二 자가 합쳐진 어질 인仁은, 사람들이 만나 서로 느끼고 소통하여 세상을 자애롭게 한다는 최고의 덕을 말함이다. 무제약적으로 선하고자 하는 선善의지든, 공자의 인仁이든, 그것들은 사람이 선하게 살아가라는 정언명령이다. 전라도 시골 마을에서 보고, 만난 것도, 문신처럼 어질 인仁 자를 마음에 새기고 사는 선한 사람들이었다. 나는 그 사람들의 창窓을 통하여, 새로운 세상을 보았다. 그리고 낯선 곳에서 만난 풍경 속의 사람들은 방랑자의 빈자리를 쓰다듬어주는 자연의 어머니였다.

* '월경 마을'의 정식 명칭은 전라남도 곡성군 삼기면 월경리 '행정 마을' 혹은 '월경 2구 마을'이다.

막차가 오지 않는 옛 곡성역의 창

— 고도를 기다리며

박꽃 핀 날 간이역을 찾아갔다.

　차창을 스치던 햇살은 어느새 내면 깊이 드리워져 금빛 침묵이 몸을 감쌌다. 황토밭에서는 너른 잎사귀를 가득 펼친 짙노란 울금 줄기가 익어갔다. 가을이 깊어갈수록 잎사귀마다 초록빛 균열이 일어나고 식물들은 저마다의 색으로 변신해간다. 뿌리는 땅속 깊이 박혀 자신의 생을 성찰 중이다. 흙길을 밟을 때마다 발바닥으로 삶의 중력이 전해졌다. 기차가 오지 않는 간이역 철로에서는 잘 익은 볕도 길을 잃고 서성인다. 길이 될 수 없는 철길은 녹슨 폐쇄회로 같다. 역사 대합실이나 플랫폼에는 그리움이 달려와 머문 흔적들이 어지럽게 널려 있다. 누군가 읽다 두고 간 신문과 빈 과자 봉지에 남겨진 기다림이 바람결에 부스럭거렸다. 공

중전화 부스의 모로 누운 수화기에서는 암호 같은 신호가 뚜뚜뚜 소리를 내며 누군가를 찾고 있었다.

대합실 나무 의자에 남루한 차림의 할머니가 앉아 있었다. 할머니 고무신은 밤새 달빛이 고였는지 희고 부셨다. 기차는 사람들의 생을 싣고는 어디론가 사라졌다. 얼굴이 갸름한 은발의 할머니는 생의 도둑맞은 시간을 기다리는지 말이 없다. 누구에게나 살다 보면 도둑맞은 시간이 있을 것 같다. 운명적으로 어찌할 수 없는 회한 가득했던 시간들……. 세상을 살다 보면 우연히 마주친 사람들이 보살 같아 보일 때가 있다. 낯선 할머니처럼 무언가를 깨닫게 해준 이들은 우리 곁을 스쳐간 보살이다. 역에 가면 오래전 애틋하게 지냈으나 지금은 소식마저 끊긴 누군가를 만날 것 같았다. 철길 따라 기차가 들어오면 누군가도 올 것 같은 시간, 낯선 기다림이 바람에 훅 밀려들었다. 기차는 오지 않았다.

연극 〈고도를 기다리며〉
의 일러스트레이션.

오지 않는 막차를 기다리며 한 편의 희곡을 떠올렸다.

사뮈엘 베케트의 『고도를 기다리며』였다. 작품의 주인공 블라디미르와 에스트라공은 하염없이 누군가를 기다린다. 그들이 기다리는 것은 '고도'이지만, 그들은 고도가 누구인지 알지 못한다. 고도가 사랑인지, 행복인지, 신인지, 자유인지, 희망인지 모르지만 숙명적으로 기다려야만 한다는 것이다. 대합실에는 기다림의 시간들이 초승달을 향해 줄지어 가고 있었다.

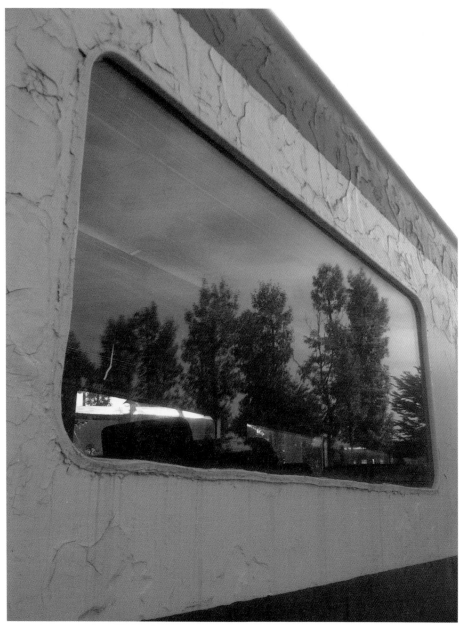

낡은 차창에 비친 풍경은 추억을 싣고 온다. 추억은 미래로 가는 기차를 끄는 힘이다.

연극 〈고도를 기다리며〉의 한 장면.

에스트라공: 아름다운 곳이군. (돌아서서 난간 있는 데까지 와서 관객을 본다) 거룩한 경치야. 떠나자구.

블라디미르: 그럴 수 없어.

에스트라공: 왜?

블라디미르: 고도를 기다리니까.

에스트라공: 아! 그렇군. 확실히 여긴가?

블라디미르: 무엇이?

에스트라공: 우리가 기다려야 될 곳이.

블라디미르: 그가 말하길 나무 앞이라고 했거든. (두 사람은 나무를 본다.) 다른 나무도 보이나?

　　그들은 기다림에 지칠 법도 하지만 무대 위를 오가며 구두끈을 풀었다 다시 매고, 무료함을 달래려 당근과 무를 먹으며, 하찮

연극 〈고도를 기다리며〉의 한 장면.

은 잡담을 나누기도 하며 고도를 기다린다. 그들에게는 어제도, 오늘도, 내일도, 기다림만이 있다. 아일랜드의 목가적인 농가를 지나는 어느 간이역에서, 섬진강변 물안개 피는 어느 간이역에서, 무언가를 기다리는 이들의 소망처럼.

> 블라디미르: 그가 꼭 온다고는 안 했거든.
> 에스트라공: 그가 오지 않는다면?
> 블라디미르: 내일 다시 오지.
> 에스트라공: 그리고 모레도 다시 오고.
> 블라디미르: 그럴는지도 모르지.
> 에스트라공: 그래서 매일같이 계속해서 말이군. 올 때까지란
> 말이지.

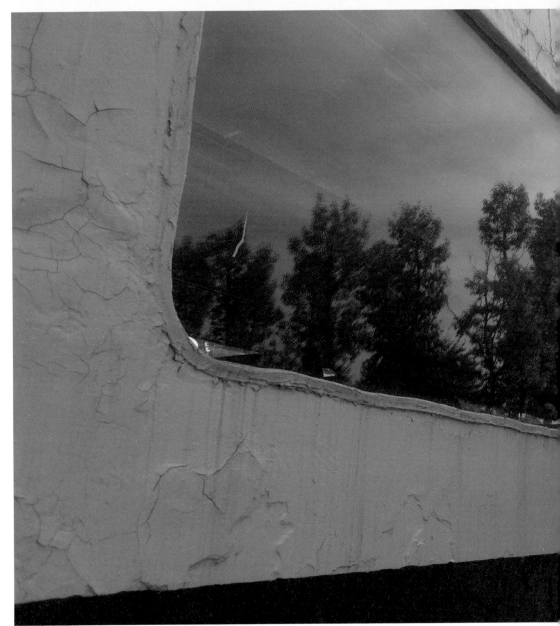

옛 곡성역에 멈춰 서서 움직이지 않는 낡은 기차.
차창에 비친 풍경은 잃어버린 시간을 찾아가는 마법사의 주문 같다.

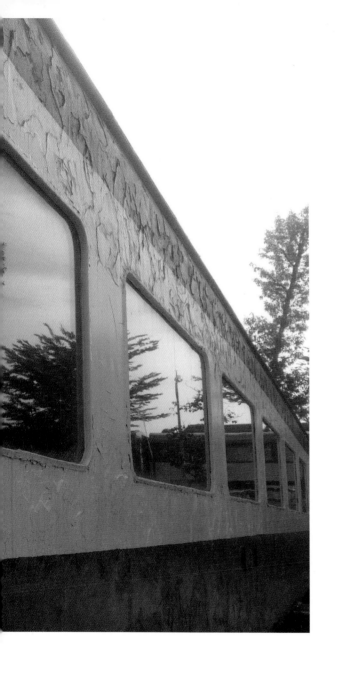

『고도를 기다리며』 프랑
스어판(1952).

『고도를 기다리며』 영어
판(1953).

"올 때까지!"라는 말 속에는 무한정이라는 의미가 새겨져 있다. 그럼에도 불구하고 두 사내는 기다림에 얽매여 고도를 기다린다. 두 사람은 기다림이라는 실존하지 않는 허구에 속을지라도 꿈을 포기하지 않는다. 삶이 그렇듯, 기다림이라는 그물 속에는 때로 삶을 배반하는 허무가 스며 있다. 막차는 오지 않았다.

에스트라공: 나는 이런 생활을 계속 못 하겠어.

블라디미르: 그것은 자네 생각이지.

에스트라공: 우리 헤어지는 게 어때? 그게 우리에겐 좋을지
　　　　　　몰라.

블라디미르: 내일 목매달기로 하지. (잠깐 있다가) 고도가 오지
　　　　　　않는다면 말이야.

에스트라공: 그러다 오면 어떡하고.

블라디미르: 우린 구원받는 거지.

블라디미르: 자, 떠날까?

에스트라공: 그래, 떠나지. (막이 내린다)[21]

막이 내릴 때까지 조각상처럼 서 있는 연극 속 두 사람은, 기다림을 천형처럼 안고 살아가는 우리의 모습일지 모른다. 『고도를 기다리며』에 등장하는 두 남자 블라디미르와 에스트라공이, 르네 마그리트의 그림 〈바이올렛의 노래〉에 나오는 두 남자 같았다. 그림 속의 두 남자는 우주의 어느 적막한 공간, 시간마저 돌

Samuel
Beckett
Warten auf
Godot

『고도를 기다리며』 독일
어판(1971).

『고도를 기다리며』 한국
어판(1974).

이 된 곳에서, 멈춘 시간을 응시하고 있다. 두 남자는 거대한 돌벽 앞에서 무언가를 기다리는 모습이지만 기다림은 막연할 뿐 나타날 기미가 없어 보인다. 어쩌면『고도를 기다리며』에서처럼 기다림은 영영 계속될지도 모른다. 영원히 정지된 시간 속에 갇혀, 시간의 영원함마저 영원히 굳어버린 시간이 된 기다림의 공간이 마그리트의 그림 〈바이올렛의 노래〉이다. 중절모를 쓴 채 긴 외투 주머니에 두 손을 넣은 한 사내는 돌벽과 마주 보고 서 있다. 다른 사내는 중절모를 쓴 정장 차림으로 돌덩어리를 한 손에 들고 옆의 돌벽을 바라본다. 그런데 그림 속의 두 남자 모두 한쪽 발뒤꿈치가 들려 있는 걸로 보아 이 둘은 동작 중이었다. 두 남자가 향하는 곳은 돌로 된 벽이다. 벽 안쪽에는 무엇이 있기에 이들은 그곳으로 가는 중이었을까.

살다 보면 벽 앞에서 절망하기도 하고 좌절하기도 하는 것이 삶이다. 그러나 벽은 보이지 않는 내면이다. 벽은 막힘의 외면을 지칭하지만 실제 벽의 메타포는 내면이다. 장벽으로 가로막힌 극한 상황에서 벽 앞에 선 인간은 내면으로 가는 길을 뚫는다.

『고도를 기다리며』에서 연극이 끝나도 석상처럼 서 있던 두 부랑아 블라디미르와 에스트라공이 변증법처럼 변주되어 돌벽 앞에 바이올렛 빛깔의 돌로 굳어져 있다. 베케트가 소외된 삶을 사는 방황하는 사람들의 고독을, 기다림이라는 '고도', 기다림이라는 '허무'로 표현했다면, 마그리트는 기다림을 '내면으로 가는

길'로 그림에 표현했다. 마그리트가 그림 속의 두 남자를 벽 안으로 들어가기 직전에 돌로 만들어버린 것은 '영원한 재귀'를 의미한다. 즉, 인간은 벽 앞에 섰을 때 좀 더 인간다워지고, 내면으로 향하는 자기 자신을 응시한다는 것이며, 벽 앞에서 각성하는 인간으로서의 영원한 재귀를 상징하고 있다. 프리드리히 니체가 무한 반복 의미로서의 '영원한 재귀'를 말한 것을 두고, 밀란 쿤데라는, "영원한 재귀라는 생각은 사물을 우리가 알고 있는 것과 다르게 보게끔 하는 시각을 우리에게 열어준다"라고 했는데, 마그리트야말로 〈바이올렛의 노래〉를 통해 사물을 우리가 알고 있는 것과 다르게 보는 시각을 열어준다.

마그리트의 〈바이올렛의 노래〉는 베케트의 『고도를 기다리며』보다 한 해 먼저 완성되었다. 두 작가가 인간 삶에 투영된 모순을 해체하는 방식은 다른 듯 같다. 마그리트는 초현실주의 기법으로, 베케트는 실존주의적 부조리 철학으로 존재의 형이상학을 펼쳐 보이지만, 두 사람의 예술은 공기에 퍼져가는 언어만큼 허무하게 합일한다. 그러나 참을 수 없을 만큼 가벼운 그 허무는 우리 생의 민낯을 낯설게 드러내는 데 매우 유효하다.

대합실 나무 의자에 앉아 있는 할머니나, 철길로 부는 바람, 창에 내리는 달빛 역시 말없는 기다림에 젖어 있다. 밤 깊은 남도의 간이역, 막차는 여전히 오지 않았다. 오지 않는 '고도'를 기다리듯 대합실을 서성이며 막차를 기다렸다.

르네 마그리트, 〈바이올렛의 노래Le chant de la violette〉, 1951

곡성 간이역의 마당.

기적 소리 울리던 옛 곡성역으로 기차는 더는 오지 않았다.

오래전 목재로 지은 역사이며, 대합실 나무 의자, 나무 창틀에는 시간의 나이테가 더해져갔다. 역은 존재하지만 기차가 오지 않는 역은 추억 속의 역일 뿐, 역의 흔적은 현실의 삶을 재현하지 못한다. 대합실 벽에는 1960년대 한 미대생이 그린 곡성역 유화 한 점이 빛바랜 금빛 액자에 갇혀 있다. 대합실 밖 양지바른 창 밑에서 토실토실한 토란과 호박 말린 것, 갓 수확한 팥과 녹두를 파는 아주머니가 있다. 토란과 팥은 한 봉지에 삼천 원씩인데 입술을 약간 떨며 말하는 아주머니는 두 봉지에 오천 원을 받았다. 단돈 오천 원으로 아주머니의 씨 뿌리던 봄날과 뙤약볕 아래 흘린 땀방울, 장마 속에 지켜낸 그 마음을 산다는 것이, 아주머니가 밑지는 일이 아닌가 생각했다

간이역이나 장터에서 만났던 구릿빛 할머니나 아주머니의 곡물은 한 봉지에 이삼천 원에서 오천 원 사이이다. 사면서도 왠지 미안한 마음이 들었다. 깨밭에서 바짝바짝 여물어가는 들깨와 황금빛 논가에 누렇게 익은 콩, 보랏빛 가지와 흙 속에 튼실한 알을 품은 감자와 고구마도 모두 그녀들의 '님'이다. 해 질 녘, 고무 다라이를 머리에 이고 집으로 가는 아주머니 그림자에서 생의 긴 여운을 보았다. 꽃이 지고 만 자리마다 들어서는 폐허 같은 삶의 핍진함이 발자국에서 묻어났다. 노을이 아주머니 어깨를 붉게 물들이더니 가슴속으로 숨어들었다.

옛 간이역의 오래된 나무창에서는 별 냄새가 난다. 어머니의 청춘을 싣고 별로 떠난 시간 이야기, 꼬부랑 할머니의 지팡이에 걸린 별 이야기, 엄마가 된 여자아이의 별빛 추억. 빛바랜 나무창에는 별이 살고 있다.

기차가 오지 않는 대합실에서 기차를 기다리며, 산다는 것이 때로는 좌판을 벌인 아주머니처럼 낮은 자리에서 침묵해야 하는 일이라는 것을 알았다. 손에 잡힐 듯 잡히지 않는 그리움을 만지듯, 보일 듯 보이지 않는 아름다움을 느끼듯, 기다림으로 침묵해야 한다는 것. 어쩌면 기다림이라는 이름의 '고도Godot'가, 베케트가 말한 것처럼 "아무도 아니고 아무것도 아닌 무無"일지라도…….

밤 깊은 곡성역에 가면 막차가 오지 않는 역으로 섬진강 물소리 들려오고, 달빛 여울진 물비늘에 하얀 박꽃이 핀다. 막차가 오지 않는 역이 『고도를 기다리며』의 연극 무대 같았다. 대합실에 남아 있는 오래된 추억들이 희뿌연 빛에 올라 달에게 가는 시간, 세상은 고요하고 나무들은 초록빛 꿈에 잠긴다. 간이역 유리창 안 대합실은 현실에 있지만, 막차가 오지 않는 기차역은 현실을 초월하여 먼 곳을 향하는 그리움의 공간이다.

빨래집게 앞의 생

사진 속 빈집 창 앞의 빨랫줄에는 빨래가 없다.

빛바랜 채 삭아가는 빨래집게만 보이고, 은빛 거미줄만 쳐져
있을 뿐, 빨래는 보이지 않았다. 담장 너머 빨랫줄 가득 빨래가
널려 있으면 그 집이 따스해 보인다. 시베리아의 이르쿠츠크 연
립주택 촌에 나부끼던 빨래를 보았을 때도, 티베트 고원의 만장
휘날리는 집에 널린 빨래를 보았을 때도, 하동 평사리 돌각담 너
머 빨랫줄에 걸린 진분홍 내복을 보았을 때도, 편안한 마음이 든
것은 어머니의 신령함이 만든 빨래의 푸근함 때문이다. 빨랫줄
에 걸린 빨래에서는 어머니 냄새가 난다. 이즈음 남도 길을 여행
하다 보면 동네 개울가에서는 겨우내 묵은 빨래를 하는 여인들을
쉽게 만날 수 있다. 세탁기는 있어도 그만 없어도 그만, 여인들은

1.
빈집 창 앞 **빨랫줄**에 걸린 **빨래집게**는 존재성을 상실한 현상세계이다. 형상은 보이는데 숨결이 없는 창백한 형상의 빨래집게. 거미는 빨래집게와 빨래집게 사이에 거미줄을 치고 시공간을 건너간다. 아득한 꿈을 가로질러 생에 길을 내는 거미. 무량한 허공에 길을 내는 거미는 예술가이다.

2.
보이는 것은 사물의 바깥이 아니고 내부에 켜진 람페가 빛나는 것이다. 빛은 사물이 간직한 고유의 아우라이다. 무명한 바람이라든지, 무심한 시간이라든지, 광막한 우주라든지, 나무와 인간이라든지, 녹슨 빨랫줄에 걸린 빛바랜 빨래집게라든지, 사물들은 심연에 빛을 갖고 있다. 그 빛을 보는 것은 백 개의 눈을 지닌 아르고스Argos처럼 깨어 있는 마음으로 보는 것이다. 빛 심연!

3.
나는 녹슨 빨랫줄을 타고 삶의 한복판을 횡단 중이다. 사라져가는 것들은 예술적으로 되살아오는 하나의 빛이며 숨결이다.

도랑 물소리에 이야기꽃을 피우며 빨래를 한다. 자연은 나무마다 꽃을 틔우느라 분주하고, 여인들은 빨래를 하며 삶을 꽃피운다. 산골짜기 얼음장 녹은 물 흘러와 손 시릴 때도 있지만, 빨래에서는 동백도 피고 매화도 한창이고 산수유도 꽃망울을 터뜨린다. 평생을 어머니 몸에 집혀 있던 빨래집게는 어머니가 피운 꽃의 또 다른 이름이다. 창밖 봄 햇살에 널어놓은 빨래를 바라보며 어머니가 넋두리하듯 노래를 한다.

> 언젠간 가겠지 푸르른 이 청춘
> 지고 또 피는 꽃잎처럼
> 달 밝은 밤이면 창가에 흐르는
> 내 젊은 영가가 구슬퍼
>
> 가고 없는 날들을 잡으려 잡으려
> 빈 손짓에 슬퍼지면
> 차라리 보내야지 돌아서야지
> 그렇게 세월은 가는 거야
>
> 나를 두고 간 님은 용서하겠지만
> 날 버리고 가는 세월이야
> 정 둘 곳 없어라 허전한 마음은
> 정답던 옛동산 찾는가
>
> ─산울림의 노래 〈청춘〉

〈청춘〉이 수록된 산울림 제7집 LP 재킷.

산울림의 김창완이 곡을 쓰고 노래 부른 〈청춘〉에는 "가고 없는 날들"에 대한 생의 애수가 아련히 배어 있다. 어머니의 청춘은 식구들 건사로 눈 깜빡할 사이 산을 넘고 강을 건너 "빈 손짓에 슬퍼지"는 시간만 쌓여간다. 한 굽이 돌아보면 얼굴에는 없던 주름이 잡혀 있고, 또 한 굽이 돌아서면 머리에는 희끗희끗한 새치가 잡초처럼 돋아 있다. "잡으려 잡으려" 애써본들 잡히지 않는 것이 청춘이고 인생이라는 것을, 어머니는 억척스레 생명을 길러낸 모성으로 일찍 체득했다. 찔레꽃 핀 "달 밝은 밤이면 창가에 흐르는 내 젊은 영가가 구슬퍼"도 가슴을 찌르는 그 하얀 꽃향기로 삶을 추스르고는, "차라리 보내야지 돌아서야지 그렇게 세월은 가는 거야"라고, 체념의 미학으로 삶을 치환은유_{epiphor} 시키는 어머니의 생. 〈청춘〉은, 주어진 함수의 원시함수를 구하는 수학의 적분처럼, 삶의 시간에 내재한 속도를 적분하여 생의 근원을 노래하고, 생에 숨겨진 허무를 드러내어 지금, 여기에서의 삶을 서정적으로 흔들어 깨운다. 발터 벤야민이 말했던 예술작품으로서의 '총알'은, 관객이나 독자, 감상자에게 충격을 가해 예술적 균열로 각성을 유발시키는 것을 의미한다. 그런 점에서 예술작품으로서의 〈청춘〉은 감상자의 심장에 박힌 '총알'이 되어 허무의 각성, 세월의 각성, 마침내는 삶에 있어서의 사랑의 각성을 불러일으킨다.

"언젠간 가겠지 푸르른 이 청춘 지고 또 피는 꽃잎처럼"을 넋두리처럼 흥얼거리는 어머니의 노래에는, 여인의 생애와 사랑이

빚어놓은 회한이 안개꽃처럼 피어 있다. 빨래를 개는 어머니가 "나를 두고 간 님은 용서하겠지만"을 노래 부를 땐, 순간적으로 야속한 그리움이 눈가에 비치더니, "날 버리고 가는 세월이야"를 읊조리듯 노래 부를 땐, 한 많은 목소리가 안으로 잠기며 여리게 떨렸다. 붙잡을 수 없고 돌이킬 수 없는 것이 세월이라지만, 날 버리고 가는 세월은 날 두고 간 임보다 더 야속하다는 설움의 패러독스에는, 어찌할 수 없는 것들, 되돌릴 수 없는 것들에 대한 연민이 짙게 배어 있다.

빈집 마당의 빨랫줄에는 어머니가 못다 부른 노래가 햇빛에 반짝인다. 어머니 몸에 집혀 있던 그 많던 빨래집게는 모두 어디로 사라졌을까.

어머니를 생각할 때면 어김없이 생각나는 그림이 있다. 독일의 표현주의 화가 파울라 모더존 베커Paula Modersohn-Becker, 1876-1907이다. 투박하지만 따뜻한 색조로 모성 깊은 여자의 내면을 섬세한 의식에 담아낸 그녀의 그림들은, 보는 이의 가슴에 '어머니'와 '사랑'이라는 영원한 물음을 잔물결처럼 번지게 한다. 시인 라이너 마리아 릴케의 시구 "사랑받는 것은 타버리는 것, 사랑하는 것은 어둔 밤 켠 램프의 아름다운 빛, 사랑받는 것은 꺼지는 것, 그러나 사랑하는 것은 긴긴 지속"이라는 사랑의 테제를 회화적 은유로 가장 아름답게 보여준 화가가 파울라 모더존 베커이다. 그녀는 특히 여성과 아이들의 모습을 화폭에 많이 담았다. 겉으로 드

파울라 모더존 베커, 〈어머니와 아이Mutter und Kind〉, 1906

러난 색깔과 형태에 여자의 숭고한 내면의식을 소박하면서 정감 깊게 빚어낸 작품들은 시대를 초월하여 어머니에 대한 영감을 불러일으킨다. 잘 아는 것 같으면서도 내 안에 숨은 낯선 이름, 어머니! 파울라 모더존 베커의 그림 〈어머니와 아이〉는 엄마 팔베개를 한 채 잠이 든 어린 아기와, 자애로운 눈빛으로 아기를 재우다 잠든 엄마 모습이 원시적인 모성으로 나타나 있다. 어두운 밤을 따스하고 아름답게 감싸는 감빛 람페 같기도 하고, 물에 비친 달빛의 은연함 같기도 한 잠든 어머니의 저 눈매는, 수월관음도에서 본 관음보살의 거룩한 눈매와 미소를 닮았다.

독일 유학 시절 미술사를 수놓은 거장들보다 먼저 알게 된 이름이 파울라 모더존 베커이고, 명작에 앞서 미적인 감흥을 불러일으킨 그림이 그녀의 작품들이다. 서른한 살에 생을 마감하기까지 생명의 불꽃을 연소시켜 그림을 그린 그녀의 작품들을 보며 낯선 도시에 정을 붙일 수 있었다. "영원히 여성적인 것이 우리를 구원하리라"라는, 파우스트에 나오는 괴테의 명제처럼, 그녀의 그림들에서는 영원히 여성적인 모성성이 느껴졌기에 낯선 이국의 냄새와 빛깔이 더 정겹게 다가왔던 것 같다. 르누아르의 회화 톤이 빛으로 가득 찬 색채를 형상화하고, 특히 젊은 여인의 육체와 살갗에 내려앉은 빛을 밝고 섬세하게 포착한, 색채의 관능미를 뽐낸 누드화였다면, 모더존 베커의 누드화는 〈어머니와 아이〉에서 보듯, 색조부터 대지의 모성성을 강조한다.

파울라 모더존 베커, 〈자화상Selbstporträt〉, 1902

　　동화의 도시 브레멘으로 미술 전시회를 보러 간 적이 있었다. 유리세공과 도자기 상점, 공방이 줄지어 있는 뵈트허거리 주변 건물과 건물 사이에 대형 현수막이 걸려 있었는데, 캐테 콜비츠와 파울라 모더존 베커의 그림 전시회를 알리는 것이었다. '파울라 모더존 하우스'에서 난생처음 접한 그녀의 그림들에서는, 고독한 아름다움의 충격이 따뜻하게 전이되었다. 특히 매우 두툼하고 투박한 원목의 나무 액자에 든 그림, 〈어머니와 아이〉 앞에서는 발걸음을 쉬이 옮길 수 없었다. 그녀의 다른 자화상들과 달리 그림속의 〈자화상〉은 선이 굵고 투박한 모습으로 깊고 그윽한 눈

빛의 모성성이 강조되어 있다. 눈빛은 사슴처럼 선하고 인자하며, 뭉툭한 코와 두툼한 입술, 튼튼한 턱 선과 움츠러든 목, 넓은 어깨는, 땅을 일구며 살아가는 어머니를 표상하고 있다.

사진으로 남은 파울라 모더존 베커의 실제 모습은 매우 섬세하고 여린 표정으로 19세기 신여성의 한 모습을 보여준다. 그러나 이 작품에서 보듯 시골 농부 아내처럼 〈자화상〉을 그린 것은, 그녀가 생각하는 어머니, 즉 대지의 모성을 간직한 여성성을 강조한 것이 아닌가 싶다.

시인 릴케가 그녀를 두고서 "그 누구도 아닌 너, 다른 어떤 여성보다도 나를 많이 변화시킨 너"라고 한 것을 보면, 파울라 모더존 베커의 예술미에 대한 깊이도 만만치 않았을 것으로 생각된다. 그녀는 모성 그윽한 시선으로 노인과 젊은 여자와 아이 그림을 많이 그렸지만, 정작 그녀 자신은 그토록 원하던 아이를 낳은 지 며칠 후, 모성의 위대함과 아름다움을 채 느끼기도 전에 서른한 살을 끝으로 세상을 떠났다.

어느 가을, 빨랫줄에 날아와 앉던 고추잠자리 한 마리를 생각한다. 지난겨울, 눈 내리던 빨랫줄에 꽁꽁 언 동태처럼 얼어 있던 식구들 내복과 딸아이 교복이며 양말을 '꼭' 집고 있던 빨래집게를 생각한다. 빨랫줄에 걸려 있는 빨래집게는 선하다. 삶의 상처, 고독, 외로움, 생의 쓸쓸함 배인 빨래를 빨랫줄에 널어놓으면 빨래집게는 옷가지들이 떨어지지 않게 꼭 잡고 있다. 마치 누군가

파울라 모더존 베커, 〈라이
너 마리아 릴케 초상Porträt
Rainer Maria Rilke〉, 1906

파울라 모더존 베커, 〈클
라라 릴케 베스트호프Clara
Rilke Westhoff〉, 1905

파울라 모더존 베커가 그
린 릴케 부부의 초상화.
시인 릴케의 부인 클라라
릴케 베스트호프는 조각
가이다.

의 손을 꼭 잡고 따스한 온기를 나누는 사람처럼 빨래집게는 선
한 얼굴의 표정이다. 빨래집게는 풍상에 삭아 하나둘 바스러져갔
다. 평생을 식구들 건사와 농사일로 헐거워진 어머니 뼈마디는,
삭아서 툭, 툭, 부러져버릴 것 같은 빨래집게를 닮았다. 빛바랜
플라스틱 빨래집게를 손으로 집었을 때 툭, 부러지며 용수철마
저 힘없이 주저앉는 모습은 말년의 사람과 다르지 않았다. 어머
니 몸은 서너 군데씩 고장이 나더라도 노쇠한 침묵에 싸인 채 말
이 없다. 어머니는 몸이 보내는 자명한 신호를, 그것은 자연스레
닳아져가는 삶의 법칙이라며 침묵으로 말씀하셨다. 가끔 가슴이
저리듯 아프고 숨이 답답해지면 부엌에서 소다를 집어 드실 뿐,
그것은 세월의 더께가 가슴에 내려앉은 것이라고만 하셨다. 밭에
나가 찬바람을 쐬면 괜찮아진다고만 하셨다. 그렇게 몇 해가 지
나 꽃이 지고 꽃이 피던 어느 봄날, 어머니는 바람이 되어 가셨
다. 어느 여름날, 여우비 지난 뒤 곱게 핀 무지갯빛 미소를 남기
고 떠난 바람 한 줄기.

　세상에서 가장 아름다운 창은 어머니이다.

사물의 숨결, 카이로스의 순간들

— 민병일의 사진 에세이집을 펼치며

임홍배 (문학평론가·서울대 독문과 교수)

민병일 형을 처음 만난 것은 1992년 초여름 무렵이었다. 당시 우리는 스무 명 남짓 되는 젊은 문인들과 어울려 가랑비를 맞으며 서울교대 운동장에서 축구를 하고 있었다. 글쟁이들이 모여서 엉뚱하게 축구시합이 열린 배경은 80년대를 달구었던 민주화 운동의 열기가 가라앉고 모두 뿔뿔이 흩어지는 파장 분위기에서 심기일전을 위해 단합대회라도 하자는 취지였던 것 같다. 동네축구 선수로 이름난 평론가 김명인이 주선해서 열린 그 축구시합에서 김명인도 따라갈 수 없이 비호처럼 달린 스타가 바로 병일 형이었다. 축구가 끝나고 가진 저녁 자리에서 만난 병일 형은 운동장을 질풍처럼 누비던 모습과는 딴판으로 너무나 조용하고 온유한 성품의 소유자였다. 나는 그

날 첫인상만으로 병일 형이 평생지기가 될 거라는 뿌듯한 예감이 들었고, 그 예감은 적중해서 지금까지 20년 넘게 호형호제 하는 사이로 지내고 있다.

병일 형을 좀 더 가까이 알게 되면서 나는 여러 번 놀랐다. 무엇보다 그가 육군공수여단 대위까지 진급했다가 군복을 벗고 시인으로 등단했다는 사실에 신선한 충격을 받았다. 공수여단은 79년 10·26 사태 이후 정권을 장악한 신군부 쿠데타 세력이 포진했던 바로 그 부대이고, 대위 계급은 대개 중대장을 맡는 야전 지휘관이다. 게다가 나중에 다른 지인들을 통해 알게 된 사실이지만, 군복무 당시 민병일 대위는 최우수 그룹에 속했다고 한다. 그 기억을 떠올리며 나는 요즘 가끔 좀 엉뚱한 상상을 해본다. 그가 계속 군인의 길을 갔더라면 지금쯤 별을 달아 장군이 되었을 텐데, 그러면 아마 창군 이래 처음으로 진짜 선비풍의 장군이 탄생했을 거라고. 그렇게 장래가 촉망되는 청년 장교가 군복을 벗기까지는 말 못 할 고민이 깊었을 것이다. 80년 광주 학살의 충격이 무엇보다 참담했을 테지만, 모든 이유를 떠나서 그의 온유한 성품과 군인의 길은 양립할 수 없다는 것이 내가 아는 민병일의 사람됨이다. 얼마 전 작고한 고故 문병란 선생이 민병일의 첫 시집 『우리 시대의 자화상』(풀빛 1990)에 부친 발문에서 사모님의 말씀을 빌려 표현한 대로 "30년 교단 경력에서 얻은 수천 명의 제자 중에 제일 예절 바르고 훌륭하다는 평을 들을 만큼 정성과 사랑을 가진 참한 사람"이 바로 민병일이다.

1995년 두 번째 시집 『여수로 가는 막차』(실천문학 1995)를 내고

나서 병일 형은 다시 나를 놀라게 했다. 삼십대 후반으로 접어드는 나이에 미술 공부를 하겠다고 훌쩍 독일 유학을 떠났던 것이다. 언어예술인 시로는 온전히 풀어내지 못한 어떤 절실한 예술충동이 그를 독일로 떠나게 했던 것이다. 그 모험적 결단이 옳은 선택이었음을 병일 형은 유학 시절에 이미 입증했다. 함부르크 국립조형예술대학 재학 중에 해인사의 '팔만대장경'을 사진과 글로 담아 『Tripitaka Koreana』라는 제목으로 출간했고 사진 전시회도 열었던 것이다.

독일에서 시각예술과 사진술 및 사진미학으로 학위를 마치고 돌아온 이후 병일 형은 대학에 강의를 나가면서 금방 실력을 인정받아 서울의 모 대학 미대에 교수로 자리 잡을 기회가 있었다. 하지만 병일 형을 영순위로 올린 학과의 뜻과 무관하게 대학 이사장이 '낙하산' 인사를 하는 바람에 아까운 기회를 놓치고 말았다. 그 일로 인해 병일 형은 교수직에 대한 미련을 접은 것 같았다. 나로서는 그의 탁월한 실력을 더 많은 학생들에게 집중적으로 전수할 기회가 가로막힌 것이 안타깝지만, 다른 한편 그의 자유로운 영혼이 정해진 틀에 얽매이지 않고 예술에 매진할 수 있는 계기가 되지 않았을까 싶기도 하다.

병일 형이 독일에서 돌아온 이후 우리는 가끔 산행을 하곤 했는데, 각자 사는 일에 바빠서 꽤 오랜 동안 보지 못할 때도 있었다. 그럴 때면 병일 형이 길을 가다가 핸드폰으로 찍은 사진을 안부 삼아 보내오곤 했다. 그러던 어느 날, 오래전에 문을 닫은 시골 이발소 사진을 보내오면서 그렇게 길 위에서 찍은 사진들에 글을 달아서 사진

독일의 벼룩시장과 헌책방에서 구한 오래된 사물들.

유겐트슈틸 람페.
19세기 말에서 20세기 초 유행한 아르누보 양식을 독일에서는 유겐트슈틸이라 하는데 자연적이고 여성적인 선과 문양이 특징이다. 감빛 등불을 밝히면 비로소 내면으로 가는 길이 보인다.

오래된 타자기.
잉게보르크 바흐만이 썼을 것 같은 타자기는 상상의 기호를 활자의 연금술로 바꾸는 유희의 공간이다. 도달할 수 없는 시간에 부딪쳐 영혼을 울리던 타자기 소리, "유희는 끝났다".

에세이 책을 내고 싶다고 알려왔다. 5년 전 초여름에 그 얘기를 듣고 나는 엉겁결에 발문을 써드리겠노라고 실언을 하고 말았다. 인적도 남아 있지 않은 빈집의 창문처럼 버려지고 잊혀진 사물들을 아름다운 영상으로 되살려낸 그 맑은 영혼의 심미안에 깊은 감동을 받았지만, 정작 나 자신은 사진에 관해서는 아무것도 모르는 문외한인 것이다. 그래서 그때 내가 한 말은 당연히 잊겠거니 했고 나 자신도 까맣게 잊고 있었는데, 병일 형이 두어 달 전에 사진 에세이 원고가 완성되었다고 두툼한 파일을 보내오면서 발문을 부탁했다. 난감해서 고사를 했지만 병일 형이 약속은 약속이라고 한사코 물러서지 않는 바람에 마지못해 숙제를 맡기로 했다. 하지만 여전히 사진에 관해서는 문외한이기에 궁여지책으로 그의 사진에서 받은 느낌을 내가 아는 독문학 지식으로 어설프게나마 옮겨보는 방식으로 발문을 대신하고자 한다.

길 위에서 열리는 '세계의 영혼'

이 책은 독자에게 다채로운 감동을 선사한다. 사진에 담긴 창들을 바라보고 있노라면 창에 비친 사물의 내면과 나의 내면이 하나의 풍경 속으로 녹아드는 진기한 경험을 하게 된다. 아울러 창의 영상을 통해 자유연상처럼 펼쳐지는 심미적 사유를 접하면서 우리는 고흐에서 요제프 보이스에 이르는 현대미술의 중요한 이정표를 따라 저자와 함께 산책하게 된다. 그리고 이 모든 것을 섬세한 필치로 아

나의 고릿적 몽블랑 만년필. 함부르크의 몽블랑 본사에서도 참 오래된 것이라고 했던 고릿적 만년필은 영물靈物이다.
만년필 속에는 기억의 여신 므네모시네Mnemosyne가 살고 있다.

파울 클레 『Handzei-chnungen 소묘집』.
1959년 독일의 DuMont 출판사에서 출간된 클레의 『소묘집』은, 가히 '책예술Buchkunst'이 무엇인지 느끼게 하는, 예술을 정신에 현상시키는 책이다.

우르는 에세이는 루카치가 에세이의 본질이라 일컬었던 영혼과 형식의 합일에 이른다. 요컨대 이 책은 일찍이 바그너가 꿈꾸었던 한 편의 종합예술작품이다.

이 책에 수록된 사진들은 거의 모두 여행 중에 길을 걷다가 찍은 것들이다. 이런 작업방식이 민병일에게 이번이 처음은 아니다. 유학 시절 독일과 유럽의 도시들을 여행하면서 주로 벼룩시장과 헌책방에서 구한 옛날 타자기, LP레코드판, 고서 등의 허름한 수집품들에 그의 예술적 사유를 불어넣은 『나의 고릿적 몽블랑 만년필』(아우라 2011)로 민병일은 오래된 사물을 예술작품으로 변용시키는 놀라운 재능을 선보인 바 있다. 그는 보기 드문 길 위의 예술가다. 이러한 창작방식은 민병일이 인용한 헤세의 말을 빌리면 "방랑 중의 우리가 어떤 목적을 찾기보다는 방랑 그 자체를 즐기는 길 위의 존재"임을 일깨워준다. 여기서 '방랑 중의 우리'란 누구보다 시인과 예술가를 가리킨다. 예술가도 사람인 한에는 먹고사는 문제가 부과하는 목적의식으로부터 온전히 자유로울 수는 없을 것이다. 하지만 적어도 예술작품이 탄생하는 순간의 예술가적 실존은 일체의 목적의식을 초탈한다. 예술가의 혼이 담긴 예술작품은 그래서 그 어떤 목적의 '도구'로도 소모되지 않는 절대적 자율의 세계를 구축한다. 민병일이 길 위에서 사물의 어떤 순간을 포착하여 사진으로 담아내는 창작방식은 예술작품의 자율성을 담보하기 위한 배려로 보인다. 정처 없이 길을 따라 걷는 산책자의 시선은 사진의 보이지 않는 프레임으로 작용했을 것이다.

프리드리히 횔덜린.

그렇게 길 위에서 탄생한 사진들을 보면서 나는 헤세보다 더 깊은 고독의 심연에 잠겨 평생 방랑자로 살았던 스위스 작가 로베르트 발저 Robert Walser, 1878-1956 를 떠올렸다. 발저는 오로지 길 위를 걷고 또 걸으며 그 발걸음의 리듬으로 글을 썼다. 그의 삶은 그보다 한 세기 가량 앞서 살았던 횔덜린 Friedrich Hölderlin, 1770-1843 의 삶과 운명적 친화성이 있다. 횔덜린은 창작의 절정기에 심각한 우울증 정신질환이 와서 생의 절반인 36년 동안 요양원에 갇혀서 지내야 했다. 요양원에 갇히기 10년 전에 쓴 그의 시 「운명 Das Schicksal」의 마지막 연은 '감옥'(요양원)에 갇혀서도 '더 찬란하고 더 자유롭게/내 정신은 미지의 땅으로 흘러넘치리!'라며 눈부신 시적 비상을 꿈꾸었던 시인 자신의 운명을 예감한 것으로 읽힌다.

가장 성스러운 폭풍 속에서
내 감옥의 벽은 무너져 내리고,
하여 더 찬란하고 더 자유롭게
내 정신은 미지의 땅으로 흘러넘치리!

Im heiligsten der Stürme falle
Zusammen meine Kerkerwand,
Und herrlicher und freier walle
Mein Geist ins unbekannte Land!

—횔덜린의 「운명」 부분 (묘비명)

발저 역시 1929년(51세)에 정신질환 진단을 받고 그때부터 꼬박 27년 동안 스위스 산중 벽촌의 요양원에서 살았다. 요양원에 들어간 지 10여 년 후에는 의사로부터 '정상회복' 판정과 함께 사회에 복귀해도 좋다는 허락을 받았지만 정작 발저 자신은 요양원에 남기를 선택했다. 외부세계와 절연된 철저한 은둔의 고독을 자신의 운명으로 받아들였던 것이다. 그러다가 1956년 12월 25일 성탄절에 눈길을 걷다가 심장마비로 생을 마감했으니 문자 그대로 자신의 삶을 대지에 봉헌했던 셈이다.

매일 먼 길을 산책했던 발저가 남긴 산문 중에「산책」이라는 글을 보면 길 위에서 걷기가 어떻게 산책자의 오감을 뒤흔들고 상상력을 촉발하는지 여실히 묘사된다.

로베르트 발저, 『산책Der Spaziergang』(Suhrkamp) 표지.

> 산책자는 마치 땅속으로 꺼지는 듯한 느낌 혹은 눈부시고 어지러운 시인의 눈앞에 심연이 열리는 듯한 느낌이 든다. 머리가 떨어져 내리는 것 같고, 평소에는 생기 넘치던 팔다리가 굳어버리는 것 같다. 풍경과 사람들, 음향과 색채들, 눈에 보이는 것들과 형태들, 구름과 햇볕이 갑자기 쏟아져 내려서 반짝거리고 가물거리며 서로 포개지는 아련한 안개의 형상으로 뭉쳐진다. 카오스가 시작되고, 질서는 사라진다.(Walser, Der Spaziergang, Frankfurt a. M. 1985, 53면)

발저에게 산책은 정해진 규율과 타성에 따라 움직이는 일상적 감각이 허물어지고 일상적 감각에 길들여진 사물들이 안개의 형상으

발저 자필 원고.

로 해체되면서 '카오스'가 시작되는 특별한 경이의 체험을 선사하는 것이다. 여기서 카오스란 단순히 무질서가 아니라 천지간 만물을 태동시키는 태초의 혼돈이다. 예술적 관점에서 보면 예술작품을 탄생시키기 위해 예술가의 감각이 일상적 지각과는 다른 차원으로 광활하게 열리고 활성화되는 사태를 가리킨다. 민병일이 니체를 인용하여 "별은 혼돈에서 탄생한다"라고 할 때의 바로 그 창조적 혼돈이다. 일상적 감각으로 대면할 때 나의 타자로 '대상화'되던 사물들은 그렇게 새롭게 열린 감각 속에서 나와 다른 방식으로 소통한다. 발저는 그것을 '세계의 영혼이 열렸다'라고 표현한다.

> 집들과 정원들과 사람들은 음향으로 바뀌고, 모든 대상은 하나의 영혼으로, 하나의 부드러운 느낌으로 바뀌는 것 같았다. 달콤한 은빛 베일과 영혼의 안개가 모든 사물 속으로 흘러들어가고 만물을 에워싼다. 세계의 영혼이 열렸다.(같은 책, 56면)

서양의 범신론적 자연철학의 전통에서 '세계의 영혼Weltseele'이란 인간을 포함한 모든 개체(소우주)가 대자연(대우주)과 하나의 영혼으로 연결되어 있다는 생각을 담고 있다. 그런 이치로 길 위에서 열리는 '세계의 영혼' 속에서 산책자와 교감하는 모든 사물은 그 영혼이 깃든 한 몸의 지체肢體로 내 안에 들어와서 숨 쉬고 자라난다. 안과 밖의 경계가 사라지는 것이다. 그리하여 '나는 내면이 되고 내면에서 산책'하며, '모든 외경은 꿈이 되'고, 현실의 '지표면에서 떨어져

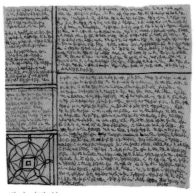
발저 자필 원고.

내려가 동화처럼 깊은 곳으로 들어'가는 창조적 생성의 세계가 펼쳐진다.

풍요로운 대지가 바로 눈앞에 고스란히 펼쳐져 있었지만 나는 아주 작은 것, 보잘 데 없는 것만 바라보았다. 하늘은 사랑의 몸짓으로 솟았다가 가라앉았다. 나는 내면이 되었고 내면에서 산책했다. 모든 외경外景은 꿈이 되었고, 지금껏 이해하던 것은 불가해한 것이 되었다. 나는 지표면에서 떨어져 내려가 동화처럼 깊은 곳으로 들어갔다.(같은 책, 57면)

여기서 주목할 것은 발저의 시선이 '아주 작은 것, 보잘 데 없는 것만' 바라보고 있다는 사실이다. '세계의 영혼'이 만물에 편재한다는 생각을 형이상학적 사유의 전통대로 '신성의 현현'으로 이해할 때는 사물들의 고유한 개체성이 피조물의 지위로 동질화되고, 결국 관찰자의 감각을 사물에 덧씌우는 결과에 이른다. 사물의 존재와 존재근거는 이원적으로 분리되고, 사물은 주관적 작위에 포섭되는 것이다. 괴테가 "사물을 기호로 대체하지 않고 그 핵심을 언제나 생생하게 눈앞에 떠올리는 것, 본질을 말로써 죽이지 않는 것은 얼마나 어려운 일인가"(『색채론』, 민음사 2003, 246면)라고 탄식했던 것은 그러한 이원론과 주관주의를 겨냥한 것이었다. 발저의 시선이 '아주 작은 것, 보잘 데 없는 것'에만 머무는 것은 괴테가 말한 의미에서 사물의 고유한 현존

산책 중인 발저.

을 생생하게 눈앞에 떠올리기 위함이다. 민병일이 하필 아무도 돌보지 않는 빈집의 창문들만 사진에 담은 것도 발저가 그랬듯 이 타성에 길들여진 감각을 허물고 사물을 있는 그대로 불러오기 위함일 것이다.

나는 내 길을 간다;
그 길은 조금 멀리 갔다가
집으로 돌아온다; 그러면 소리도
말도 없이 내가 곁에 있다.

Ich mache meinen Gang;
der führt ein Stückchen weit
und heim; dann ohne Klang
und Wort bin ich beiseit.

—발저의 묘비명으로 남은 그의 시

사물의 아우라 숨 쉬기

사물을 있는 그대로 불러온다고 해서 민병일의 사진들이 피사체로 포착한 사물을 눈에 보이는 대로 재현하거나 지시하고 있다는 뜻은 아니다. 오히려 그 반대다. 그의 사진은 "예술은 보이는 것의 재현이 아니라 보이지 않는 것을 보게 하는 것이다"(파울 클레)라는 현

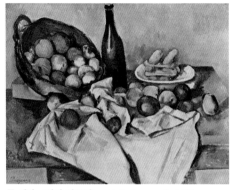

폴 세잔, 〈사과 바구니La corbeille de pommes〉, 1895

대예술의 고전적 명제를 구현하고 있다. 민병일의 사진이 '보이지 않는 것을 보게 하는' 비결은 예컨대 세잔의 창작태도로 가장 비근하게 설명될 수 있을 것이다.

"내가 그리는 과일의 향기에서 생각이 솟아 나지요. 과일들은 갖은 향기를 내뿜으며 당 신에게 다가와, 떠나온 들판에 관해 얘기해 주지요. 그리고 양분을 공급받았던 비에 관 해서도, 보았던 아침놀에 관해서도…"(『릴케의 프로방스 기행』, 문학 판 2015, 171면)

세잔이 그린 사과에 사과를 자라게 한 들판과 비바람과 햇살의 이 야기가 향기로 배여 있듯이, 민병일이 마음의 눈으로 포착한 사진영 상의 창들은 '사람 사는 이야기를 간직한 프리즘'이다. 그리하여 "창 이란 프리즘을 통과한 이야기의 색채, 빛의 파동은 내게 낭만을 꿈 꾸게 한다". 사진의 창에 비친 풍경들은 외경의 평면적 재현이 아니 라 풍경의 보이지 않는 심층으로 내려가는 입구가 된다. 그래서 시 골집 황토벽에서 그 집에 홀로 사는 할머니의 황혼을 보기도 하고, 빈집 앞에 처연히 서 있는 산벚나무에서 모딜리아니의 그림 속 여인 을 떠올리기도 한다. 민병일이 사진의 색채와 빛으로 표현된 '영혼 의 창'을 통해 '사물의 껍질 속에 숨은 다양한 주름'을 보는 심미적

혜안 역시 세잔이 사물의 표면에서 대지의 뿌리에까지 닿는 깊이를 색채로 표현한 미적 사유를 이어받고 있다.

> "자연은 표면이 아닙니다. 자연은 깊은 곳에 있습니다. 색채란 이 표면에서 깊이를 표현하는 것입니다. 색채는 대지의 뿌리에서부터 솟아오르지요."(같은 책, 235면)

세잔의 창작현장을 답사하며 '보는 법'을 배웠던 릴케는 세잔의 관찰방식에 관하여 '눈에 순종하면서 색채가 저절로 말하도록 하기'라 일컬었다. 그런 의미에서 민병일은 사진 속의 보이지 않는 풍경이 묵언으로 들려주는 이야기에 귀를 기울인다. 그것을 시각의 언어로 옮기면 "산촌에서는 사람이 꽃과 나무를 보는 것이 아니라, 나무와 꽃과 봄 햇살이, 들풀과 꽃과 나무와 바람이, 사람을 본다".

이처럼 나와 사물이 소통하는 통로인 '창'은 발저가 말한 '세계의 영혼' 속에서 나와 사물이 함께 숨 쉬며 하나의 유기체로 연결되는 숨통 같은 것이다. 창을 통해 나는 사물의 숨결을 느끼고 호흡하는 것이다. 이러한 사태를 벤야민은 사물의 "아우라를 숨 쉰다"라고 표현했다. 알다시피 벤야민의 아우라Aura 개념은 사진처럼 기술적 복제가 가능한 예술작품에서는 점차 사라지는 예술작품 고유의 유일무이한 영기靈氣를 가리킨다. 그렇게 보면 민병일의 사진은 아우라에 적대적인 매체를 통해 오히려 사물과 예술작품의 아우라를 구제한 희귀한 역설에 속한다. 그 비결은 이미 언급한 대로 사물의 표면

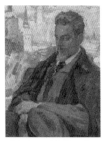

레오니드 파스테르나크,
〈릴케Rilke in Moscow〉,
1928

릴케, 『오르페우스에게 부치는 소네트Die Sonette an Orpheus』(Insel Verlag) 표지.

에서 보이지 않는 깊이를 사진영상의 색채와 빛의 파동으로 구현했기 때문이다. 그것도 나와 사물이 함께 숨 쉬는 숨통으로 창을 표현하는 방식으로. 독일어로 '숨 쉬기'를 뜻하는 낱말 Atmen은 고대 산스크리트어 Atman에서 유래했고, Atman은 불가에서 말하는 브라만 내지 범梵과 동의어이다*. 내가 사물의 아우라를 숨 쉰다는 말은 나와 모든 사물이 범아일여梵我一如의 열린 세계에서 공존공생하고 있음을 뜻하는 것이다. 나와 우주만물이 하나의 유기체로 더불어 숨 쉬고 있음을 누구보다 예민하게 감지한 시인이 릴케이다.

숨 쉬기, 너 보이지 않는 시여!
언제나 우리 자신의 존재와
순수하게 교류하는 우주 공간. 균형이여,
그 안에서 나는 운율로 생겨난다.

Atmen, du unsichtbares Gedicht!
Immerfort um das eigne
Sein rein eingetauschter Weltraum. Gegengewicht,
in dem ich mich rhythmisch ereigne.

—릴케의 「오르페우스에게 부치는 소네트」 부분

* 산스크리트어 사전에 나오는 용례만 보아도 Atman이 우주만물과 그 운행을 가리킨다는 것을 잘 알 수 있다: 1) 영혼, 2) 자아, 3) 범(梵), 브라만, 4) 본질, 자연, 5) 천성, 6) 본성, 7) 온몸, 8) 마음, 정신, 9) 이해력, 10) 사고력, 11) 생기, 12) 형상, 상, 13) 아들, 14) 배려, 노력, 15) 태양, 16) 불, 17) 바람, 공기. (V. S. Apte, The Student' Sanskrit-English Dictionary, Delhi 1970, 78면.)

정현종, 『정현종 시인의
사유 깃든 릴케 시 여행』
표지.

이 시에 관해서는 역시 '숨'을 화두로 삼아온 정현종 시인의 간명
한 해설이 압권이다.

> 숨은 오래 전부터 나 자신의 화두였는데, 그건 필경 내가 숨을 통
> 해 우주나 만물과 내통하며 연결되어 있다고 느꼈기 때문일 것이
> 다. 생명, 우주, 자연, 공기, 바람 같은 말들은 숨과 동의어이다. 시
> 쓰기와 숨쉬기 그리고 대문자 **생성**도 동의어이다. 시의 숨결(운율)
> 속에서 나는 생겨나는 것이니. 숨인 시는 내 마음의 평형추이며 그
> 러므로 만물의 평형추이다.(『정현종 시인의 사유 깃든 릴케 시 여행』,
> 문학판 2015, 132면)

일찍이 괴테 역시 우리가 대개 이분법적으로 나누어 사고하는 내
면세계(영혼)와 바깥세계(우주)는 '살아 있는 존재의 들숨과 날숨'처
럼 서로 통한다고 보았다. 민병일의 사진이 담아낸 창들은 그렇게
들숨과 날숨이 드나들면서 우리가 사물과 소통하는 숨구멍이다. 그
숨구멍을 통해 열리는 공존공생의 보이지 않는 공간을 릴케는 '우주
의 내면공간'이라 일컬었다.

> 모든 존재를 통과해 하나의 공간이 스며든다:
> 우주의 내면공간. 새들은 조용히
> 우리를 통과해 날아간다. 오, 나는 자라나려 하고,
> 바깥을 내다보면 내 안에서 나무가 자란다.

Durch alle Wesen reicht der eine Raum:
Weltinnenraum. Die Vögel fliegen still
durch uns hindurch. O, der ich wachsen will,
ich seh hinaus, und in mir wächst der Baum.

—릴케의 「봄을 향해 윙크하다 Es winkt zu Frühling」 부분

새들이 우리를 통과해 날아가고 내 안에서 나무가 자라는 동시적 생성의 내면공간을 릴케는 정적의 언어로 묘파한다. 민병일 사진의 '창'이 '인간과 사물의 내면을 비추는 보이지 않는 세계의 거울'로 우리의 닫힌 마음을 환히 비춰줄 때 그 창에서도 안과 밖의 경계가 사라지는 창조적 생성의 공간이 열리는 것이다.

잃어버린 시간을 찾아서 — 카이로스의 순간들

민병일의 사진에서 보이지 않는 것을 보게 하는 시각화의 예술은 시간의 차원에서 말하면 사물에 감춰져 있는 봉인된 시간의 흔적을 인화하여 사물에 직조된 이야기를 풀어내는 창조적 기술이기도 하다. 아무도 눈여겨보지 않는 하찮은 사물 속에 얼마나 풍부한 이야기가 시간의 흔적으로 응축되어 있는가를 보여주는 유명한 사례로 고흐의 신발 그림에 대한 하이데거의 해석을 떠올리게 된다.

닳도록 신은 신발의 속이 어둡게 열린 곳으로부터 일하는 발걸음의

빈센트 반 고흐, 〈신발 Vieux souliers aux lacets〉, 1886

고단함이 응시하고 있다. 신발의 투박하고도 믿음직스러운 무게에는 거친 바람이 불어대는 밭에서 드넓게 펼쳐져 있으면서도 언제나 똑같은 밭고랑을 천천히 걸어가는 발걸음의 강인함이 깃들어 있다. 신발 가죽에는 대지의 습기와 풍요가 배어 있다. 신발의 밑창 아래에는 저물어가는 저녁을 가로지르는 들길의 고독함이 스며 있다. 신발 속에는 무르익은 곡식을 조용히 선사하고서 겨울 들판의 황량한 휴한지 속으로 해명할 길 없이 자신을 감추는 대지의 소리 없는 부름이 깃들어 있다. 일용할 양식을 확보하기 위한 불평 없는 근심, 또 다시 궁핍을 견뎌냈다는 말없는 기쁨, 임박한 출산을 기다리는 불안한 떨림, 언젠가는 닥쳐올 죽음의 위협에 내맡겨진 전율이 이 신발을 통과해 간다. 이 신발은 대지에 귀속해 있으면서 농부 아낙네의 세계 속에서 보호받고 있다. 이처럼 보호받으면서 귀속해 있는 가운데 이 신발 자체는 비로소 자신 안에 평온히 머물게 된다. (Heidegger, Der Ursprung des Kunstwerkes, 18면 이하)

마르틴 하이데거, 『예술작품의 근원Der Ursprung des Kunstwerkes』(Reclam) 표지.

고흐의 그림으로 작품화된 이 신발은 흔히 소모품으로 다루어지는 여느 도구적 사물과는 전혀 다른 방식으로 자신의 존재를 열어 보이면서 우리에게 다가온다. 이 신발 속에는 인간의 삶을 지탱해주는 대지의 보이지 않는 작용과 그 대지의 터전 위에서 살아가는 인간의 고단한 삶이 고스란히 녹아 있는 것이다. 이 신발을 통해 농부 아낙네는 말없이 자연의 선물을 선사하고 자신을 감추는 대지의 소리 없는 부름을 듣게 되고, 대지는 농부 아낙네의 세계를 떠받치는 근원적인 터전이 된다. 여기서 신발은 한낱 소모품으로 사용되고 마모되는 고립된 개체가 아니라 자신의 존재 속에 대지의 운행과 인간의 운명을 깃들게 함으로써 존재자 전체를 상호연관 속에서 드러낸다. 그런 의미에서 하이데거는 고흐의 그림에서 "존재자의 열림이 일어난다eine Eröffnung des Seienden geschieht"라고 말한다.

하지만 우리가 생활 속에서 그러한 존재자의 열림을 경험하지 못하는 것은 늘 똑같이 반복되는 균질적 시간의 흐름에 떠밀려 가기 때문이다. 그래서 항상 나에게 다가오는 새로운 것이 지나온 것을 지워버리고, 우리는 자신의 지나온 삶조차 돌아볼 겨를이 없는 망각의 동물이 된다. 그런 무차별적 연대기적 시간의 어원인 크로노스가 그리스 신화에서 자식이 아비를 잡아먹는 괴물로 표상된 것은 그 때문이다. 민병일의 사진에 포착된 버려진 빈집과 빛바랜 창들 역시 앞만 보고 달려가는 불가역의 시간에 의해 지워지고 잊혀진 사물들이다. 그의 사진들은 사물의 표면 아래 침전된 보이지 않는 심층적 시간의 흔적들을 현재화해서 보여준다.

발터 벤야민, 『베를린의 유년시절Berliner Kindheit um neunzehnhundert』(Suhrkamp) 표지의 벤야민 사진.

발터 벤야민 선집.

벤야민은 자신의 어린 시절 흑백사진을 보면서 이렇게 말한다. "이제 19세기는 마치 텅 빈 소라껍데기처럼 내 앞에 놓여 있었다. 나는 그것을 귀에 대본다."(『베를린의 유년시절』, 길 2007, 81면) 누렇게 빛바랜 어린 시절 사진은 벤야민에게 역사의 박물관으로 사라진 19세기의 숨겨진 이야기를 듣기 위한 기억상자가 되는 것이다. 이때 벤야민이 들을 수 있는 것은 그가 이미 알고 있는 기억의 코드를 통해 의식적으로 불러올 수 있는 이야기가 아니라 '소라껍데기'라는 공명통을 통해 울려나오는 이야기일 것이다. 다시 말해 듣는 이의 의지와 관계없이 들려오는 이야기를 듣게 되는 것이다. 민병일의 '창'들 역시 그런 의미에서 기억상자라 할 수 있다. 카메라의 셔터가 찰칵 하는 순간에 포착된 사물의 영상은 바로 다음 순간 내가 바라보는 사물과는 다르다. 이미 지나간 과거를 포착한 것이기 때문이다. 그럼에도 우리가 동일한 사물로 여기는 것은 사물 자체가 저마다 고유한 시간의 척도를 갖고 있다는 사실을 망각하고 우리가 살아가는 균질적 시간의 흐름 속에서 우리의 주관적 척도로 사물을 바라보기 때문이다. 역으로 말하면 사물의 순간적 현존을 포착한 사진은 우리가 타성에 젖어 동질적 흐름으로 경험하는 크로노스적 시간에 균열을 일으킨다. 그러한 균열의 틈새는 벤야민이 말한 '소라껍데기'의 공명통을 통해 우리가 망각한 과거의 다른 속내를 드러낸다. 우리가 익히 아는 기억의 코드와 무관하게 영상 자체가 스스로 의미를 산출하는 것이다.

지워졌던 과거가 그렇게 되살아날 때 회상하는 현재의 지평 역

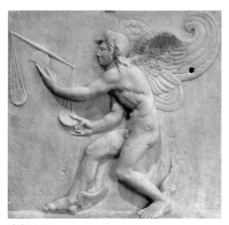
카이로스Kairos.

시 다르게 열리고, 우리가 꿈꾸는 미래 역시 다르게 펼쳐질 것이다. 매 순간 현재를 지워가는 크로노스적 시간에 파열을 일으키고 그러한 창조적 생성의 틈새를 열어주는 시간경험을 고대 그리스인들은 카이로스Kairos라 일컬었다. 역사의 차원에서든 한 개인의 삶에서든 새 지평이 열리는 충만한 시간경험을 가리키는 말이다. 카이로스는 어원상 직조술에서 씨줄의 틈새를 벌려서 날줄이 통과하는 바로 그 순간을 가리킨다고 한다. 그렇게 보면 카이로스는 다름 아닌 직물, 즉 텍스트가 탄생하는 예술적 창조의 순간이기도 하다. 시간의 흐름에 부식된 사물의 표면에서 그 심층에 감춰진 잊혀진 기억들을 시각으로 살려내는 민병일의 사진술은 그런 의미에서 보는 이에게 카이로스적 경험을 선사한다. 그의 말대로 "우주의 먼지 같은 상처 받은 빈집 창이 내 영혼을 찌른다". 사물 속에 보일 듯 말 듯 희미한 흔적으로만 남은 망각된 것들을 그토록 의미로 충만하게 하는 것은 아마도 우리가 잊어온 것들이 무너져가는 빈집의 먼지와 섞이면서 미지의 비밀을 차곡차곡 쌓아올리고 그 비밀의 기억상자 속에 저장되기 때문일 것이다. 민병일의 사진이 담고 있는 창들은 그 비밀의 기억상자를 열어 보이면서 우리가 잊었던 어제를 돌아보게 하고 오늘과 다른 내일을 꿈꾸게 해준다.

인용 출처

1) 안톤 체호프, 정명자 역, 「우수」, 『체호프 단편집 약혼녀』, 웅진닷컴, 2007.

2) 음반 《Red Army Chorus》, Aulos, 2006. (http://www.leesmusic.co.kr)

3) 정현종, 「자기의 방」, 『정현종 시 전집1』, 문학과지성사, 1999.

4) 말테 코르프, 김윤소 역, 『아마데우스 모차르트』, 인물과사상사, 2007.

5) 헤르만 헤세, 한기찬 역, 『청춘의 도망』, 청하, 1997.

6) 시바타 산키치, 한성례 역, 『나를 조율한다』, 문학수첩, 2003.

7) Hermann Hesse, Wanderung, Jubiläumsausgabe zum hundertsten Geburstag von Hermann Hesse, Dritter Band, Suhrkamp Verlag, 1996.

8) 이노우에 야스시, 김춘미 역, 『이노우에 야스시의 여행 이야기』, 문학판, 2016.

9) 게오르그 루카치, 반성완 역, 『루카치 소설의 이론』, 심설당, 1998.

10) 노발리스, 이유영 역, 『밤의 讚歌(世界詩人選62)』, 민음사, 1980.

11) 장-뤽 낭시 외 7인, 김예령 역, 『숭고에 대하여』, 문학과지성사, 2005.

12) 경남도립미술관, 『푸른 눈에 비친 옛 한국—엘리자베스 키스 展』, 경남도립미술관, 2007.

13) 김민기, 『아빠 얼굴 예쁘네요』, 한올엠플러스㈜, 1987.

14) 조세희, 『침묵의 뿌리』, 열화당, 1985.

15) 김광섭, 「저녁에」, 『겨울날』, 창작과비평사, 1976.

16) 미하엘 하우스켈러, 김현희 역, 『예술 앞에 선 철학자』, 이론과실천, 2003.

17) 기형도, 『입 속의 검은 잎』, 문학과지성사, 1989.

18) 앙투안 드 생텍쥐페리, 김화영 역, 『어린 왕자』, 문학동네, 2007.

19) 호남고문서연구회, 『간찰의 멋과 향기』, 전라남도옥과미술관, 2009.

20) 오르한 파묵, 이난아 역, 『내 이름은 빨강』, 민음사, 2009.

21) 사무엘 베케트, 홍복유 역, 『고도우를 기다리며』, 博英社, 1986.

Ⅰ. 실존의 카오스와 미로에 이르기까지 헤치고 들어가기
프리드리히 니체, 안성찬 · 홍사현 역, 『즐거운 학문 메시나에서의 전원시 유고(1881년 봄-1882년 여름)』, 책세상, 2005, p.293(이진우, 『니체의 차라투스트라를 찾아서』, 책세상, 2010, p.134 재인용).

Ⅱ. 가장 깊은 내면의 소리를 들을 수 있는
칼 폰 게르스도르프Carl von Gersdorff에게 보낸 편지, 1883년 6월 말, B6, p386(이진우, 같은 책, p.141 재인용).

Ⅲ. 은하수를 자신 안에 간직한 사람은 모든 은하수들이 얼마나 불규칙한가를 안다
프리드리히 니체, 같은 책(이진우, 같은 책, p.141 재인용).

Ⅳ. 미궁의 인간은 결코 자기를 찾지 못한다. 항상 자신의 아리아드네만을 찾을 뿐이다
Friedrich Nietzsche, Sämtliche Werke, Kritische Studienausgabe 10 Band, (hrsg. v.) Giorgio Colli · Mannino Montinari(München · Berlin · N.Y.: de Gruyter · dtv, 1980), p.125(이진우, 같은 책, p.127 재인용).

Ⅴ. 자유로워지고 싶은 사람은 모두 자기 자신에 의해 자유로워질 수밖에 없다
프리드리히 니체, 최문규 역, 『바이로이트의 리하르트 바그너 유고(1875년 초-1876년 봄)』, 책세상, 2014, p.102.

Ⅵ. 비록 우리가 거기 닿지 못한다 해도, 우리를 어떤 다른 게 되게 한다. 느끼긴 어려워도, 우리가 이미 그것인 어떤 것
정현종 옮기고 감상, 「산보」, 『정현종 시인의 사유 깃든 릴케 시 여행』, 문학판, 2015, p.28.

5장 시간이 멈춘 중세, 로텐부르크 해시계의 창
민병일, 『나의 고릿적 몽블랑 만년필』, 아우라, 2011. (부분 발췌)

7장 설국에서 본 홋카이도 산골 외딴집의 창
필립 B. 멕스, 황인하 역, 『그래픽 디자인의 역사』, 미진사, 2002, p.212-216.

8장 갈대로 엮은 함부르크 초가집의 작은 창
안인희, 『안인희의 북유럽 신화 2』, 웅진지식하우스, 2007.

10장 '알람브라 궁전의 추억' 다락방의 나무창
이청준, 『별을 보여드립니다』, 열림원, 2001. (제목 변용)
지중해지역원, 『지중해 조형예술』, 이담북스, 2009.
안도 다다오, 이기웅 역, 『안도 다다오의 도시방황』, 오픈하우스, 2011.

18장 소설가 박완서가 사랑한 와온 바다와 창
강은교, 『잠들면서 참으로 잠들지 못하면서』, 한양출판, 1993. (제목 변용)
크리스토프 르페뷔르, 강주헌 역, 『카페의 역사』, 효형출판, 2002, p.142-143. p.147.